京都工芸繊維大学
KYOTO Design Lab

緒方胤浩
OGATA Kazuhiro

水野大二郎
MIZUNO Daijiro

FOOD DESIGN

フードデザイン
未来の食を探る
デザインリサーチ

 KYOTO
Design Lab

CONTENTS

はじめに

フードデザインという言葉をご存知だろうか？

平成30年に文部科学省が発表した高等学校学習指導要領には「家庭の生活に関わる産業の見方・考え方を働かせ、栄養、食品、献立、調理、テーブルコーディネートなどについて実験・実習を通して，食生活を総合的にデザインするとともに食育を推進し、食生活の充実向上を担う職業人として必要な資質・能力を育成することを目指すこと」として、フードデザインが定義されている。いわば家庭科の進化形態のひとつなのだ。

フード「デザイン」は一体何をデザインするのだろうか？

平成30年告示の高等学校学習指導要領家庭編解説において、フードデザインは

（1）栄養、食品、献立、調理、テーブルコーディネートなどについて体系的・系統的に理解するとともに、関連する技術を身に付けるようにする

（2）食生活の現状から食生活全般に関する課題を発見し、食生活の充実向上を担う職業人として合理的かつ創造的に解決する力を養う

（3）食生活の充実向上を目指して自ら学び、食生活の総合的なデザインと食育の推進に主体的かつ協働的に取り組む態度を養う

以上の3点が科目目標として設定されている。つまり、フードデザインとは人と食生活全般の関係性を問い直すための、デザインを応用した創造的解決策の探索ということなのだろう。

一方で近年、気候変動、地球規模での人口増加、あるいは紛争問題に関連する食料輸出制限など、さまざまな課題が私たちの食環境において顕在化してきた。また、フードテックと呼称される一連の技術開発動向や、昆虫食に象徴される持続可能な食品開発動向も注目を浴びている。つまり、これまでの食生活に関する知識や技術を身につけるだけではなく、これまでになかった食文化をデザインする必要性が高まっているといえよう。本書が注目するこれからのフードデザインはここにある。

そもそも、デザインが得意とするのは不確実な問題に対する可能性の提案である。「ユーザー体験の向上」のように曖昧で抽象的な設計対象を捉え、よりよい提案をもたらすために多様な領域や人々を巻き込みながらアイデアを生み出し具現化する過程、それがデザインである。つまり、本書の目的はデザインの特徴を最大限応用した、「これからのフードデザイン」の考え方や実践方法をわかりやすく提供することである。

そこで本書は以下の構成でこれからのフードデザインについて紹介する。

まず「CHAPTER 01 フードデザインとは」では、大前提となるフードデザインというキーワードを深掘りするため、その黎明期から現在に至るまでの成立背景や変遷を、代表的なデザイナーや作品、事例を交えて解説する。広義な意味も含んだフードデザインの概要やヒューマンフードインタラクションなどの関連分野についても理解するための導入部分である。

「CHAPTER 02 フードデザインの現在」では、具体的なフードデザインの事例を日本国内の事業や研究に焦点を当てて紹介する。読者のみなさまも体験可能な国内の事例に対象を絞り、比較・分析や代表的な事業者へのインタビューを通じて、フードデザインの現在地を示すことを試みた。また、サービス開発を見据えたデザインリサーチの一例として、代表的なサービスを実際に体験し、フードデザインおよびサービスデザインの観点から調査した記録も合わせて紹介する。

「CHAPTER 03 フードデザインの実践」では、未来の食を探るためのデザインリサーチがどのように展開するか、具体的なケーススタディをもとにそのプロセスを紹

介する。基本的なデザインプロセスで用いるツールに加え、未来洞察や未来シナリオ作成のためのツールも収録。各デザインツールの説明や、フードデザインに展開する際のポイントについても紹介している。

「CHAPTER 04 フードデザインの未来」では、CHAPTER 01 〜 03に示した概念や事例、実践手段を踏まえ、未来の食品のデザインをおこなった。食品開発には、著者自身が注目する未来のテクノロジー「フード3Dプリンタ」を使用。完成した食品の試食会を開催し、今後訪れるかもしれない未来の食卓について議論をおこなった。開発から完成、試食会の様子は、望ましい未来の食、新たな市場の萌芽、台頭しうる職能などについて考えるヒントとなるだろう。

また、実践的な研究や活動に従事する専門家をお招きし、未来の食の見方や考え方を議論する座談会を計2回実施。最初の座談会では、懐石料理店「雲鶴」の料理長でありながら培養肉開発や養殖魚の研究にも取り組む島村雅晴氏、世界各地での経験を生かしたアイデアでイノベーティブな食体験を提供する「LURRA°」の共同オーナー・宮下拓己氏、サービスデザイン研究の第一人者である京都大学経営管理大学院の山内 裕氏を交えて、日本のフードテックの可能性や、食とテクノロジーをつなぐデザインのあり方に迫った。

続く2回目の座談会では、いち早く「フードデザイナー」の肩書きを掲げ、食を通じたコミュニケーションを模索してきた中山晴奈氏、「ぬか床ロボット」などを通じて人とテクノロジー、非人間とのより良い関係を研究するドミニク・チェン氏、建築を学んだバックグラウンドとデザインリサーチの経験から企業の製品やサービス開発を支援する辻村和正氏を交え、多様なジャンルの識者らの思考と実践をもとに、未来の食の可能性と課題を検討した。

さらに、著者自らが未来の食生活を実践し、体験した様子を「フード3Dプリンタ日記」として収録した。フード3Dプリンタを用いた食生活を理解するため、2ヶ月間毎日3食、フード3Dプリンタを使って食事をおこなった日々の調査記録を紹介する。著者が奮闘しながら日々の食事と気づきを綴った日記から未来の食生活のイメージを膨らませてもらえると嬉しい。この調査は、本書のサブタイトル「未来の食を探るデザインリサーチ」の1事例でもあるので、未来の食に関する調査研究手法としても参考になれば幸いである。

本書を通じて、さまざまな技術発展がフードデザインの進化に影響を及ぼしていることを示した。一方、技術決定論的でユーザーに対する一方的なソリューションに偏重することなく、人間や地球のニーズに折り合いをつけ、持続可能な解決策を探索する必要性も明らかとなった。これから先、実用的で機能的な食のデザインの向上に限らず、持続可能な食文化形成のための多様なデザインが必要不可欠である。

本書がこれからのフードデザイナーに向けての契機となることを期待する。

2022年6月　緒方胤浩・水野大二郎

01

フードデザインとは

　食料不足や環境問題など、食が抱える諸問題に対してさまざまな方法で解決が模索される中、デザインができることはなんだろうか。食のあり方を見つめ、「食をデザインする」という行為は、この状況にどう貢献できるだろうか。心地の良い体験づくりや、文化の発展に寄与できないだろうか。本章では、書籍のテーマである「フードデザイン」について、その意味や役割を深掘りする。デザインの文脈で立ち現れてきたフードデザインが辿ったこれまでの歴史を概観しながら紹介し、その変遷とこれから求められる姿を解説する。

　また、フードテックやサービスデザイン、ヒューマンフードインタラクション、デザインリサーチといった分野との関連性や交差などにも触れながら、フードデザインの必要性と可能性を示す。

フードデザインを学ぶ

「MAKE FOOD NOT CHAIRS」

2015年、国際的な家具の見本市でアイロニーに富んだ作品がひとりの学生によって提示された。彼女はアイコニックな家具100点をパンでつくり、デザインの方向性を変えるべきだと訴えた。

フードデザインは人と食との関係を問い直し、未来の望ましい食をデザインしていこうとする活動である。近年では気候危機や食料問題が顕在化したことで、食のあり方を探るだけではなく、新しくつくり出す（デザインする）必要性が生まれている。技術主導の、あるいはユーザーに対する一方的なソリューションに偏重せず、人々や地球のニーズに折り合いをつけ、満足解を探索しなけ

Mathilde Nakken「MAKE FOOD NOT CHAIRS」（2015年）

ればならない。

また、製造技術や情報技術、バイオテクノロジーなどが進化することで実用性が向上し知識が獲得される一方で、それを人々の行動変容につなげ、食文化を形成していくためには、デザイン（やアート）の力が必要不可欠である。そのためにもまず、デザインが変わらなければならない。

なぜ、今「フードデザイン」なのか

近年、食に対する危機感が世界で高まっている。

過去数十年にわたり、加速する人口増加による需要拡大や健康で美味しい食材を安価に食べたいというニーズに応えるため、食料生産システムは工業化され、大量生産を可能にした。その一方で、工業化による環境負荷や生産地域の自然破壊、土壌汚染、水不足、劣悪な労働環境、食料廃棄、画一化された食文化などの問題を招いた。

2010年代に入ると、その問題はより明確になった。世界の人口は2050年までに現在の79億5400万人から97億人へと増加することが見込まれている[1]が、現在の食料生産体制を続ければ、世界中で食料不足が起こる可能性が非常に高い。実際、FAO（国際連合食糧農業機関）の報告書によると、2050年には2012年水準よりも50%も多く食料や飼料を増産する必要があると推計されている[2]。

こうした食の問題を含む、世界全体で取り組むべき課題に対し、2015年には「SDGs（＝Sustainable Development Goals、持続可能な開発目標）」が設定された。日本においても、企業や政府、さらに各自治体で目標達成に向けた取り組みが進められているが、2020年に発表された進捗報告書では、これらの項目が2030年までに達成することは困難であると報告された[3]。

人口増加にともなう食料需要量増加による食料危機、気候変動による農作物への影響、現状の食料生産システムによる環境負荷——。しかし、問題はこれだけではない。国内に目を向ければ、日本の食料自給率は2020年度時点で37%（カロリーベース）であり[4]、現状の豊か

*1　国連人口基金（UNFPA）『世界人口白書2022（英語版）』 https://www.unfpa.org/sites/default/files/pub-pdf/EN_SWP22%20report_0.pdf
*2　FAO「食糧と農業の未来 - トレンドと課題」2017年 https://www.jircas.go.jp/ja/program/program_d/blog/20170413
*3　FAO「農業・食料に関するSDGs進捗報告書2020」 https://www.jircas.go.jp/ja/program/program_d/blog/20200918
*4　農林水産省「日本の食料自給率」2020年度 https://www.maff.go.jp/j/zyukyu/zikyu_ritu/012.html
*5　内閣府「令和2年版高齢社会白書（全体版）」 https://www8.cao.go.jp/kourei/whitepaper/w-2020/html/zenbun/index.html
*6　文部科学省「専門教育に関する各教科・科目」 https://www.mext.go.jp/a_menu/shotou/cs/1320224.htm

さは世界中から食材を輸入する食料システムに大きく頼ることで実現されているという事実を無視することはできない。

さらに、日本国内においてより喫緊かつ深刻な問題としてあるのが、高齢化だ。将来推計人口を参照すると、2040年には総人口1億1092万人に対して高齢化率35.3%、2050年には総人口1億192万人に対して高齢化率は37.7%まで上昇し、2.6人に1人が65歳以上になると推計されている[5]。こうした高齢化にともなって、食事量が減ることによる栄養不足、咀嚼力の低下、嚥下障害や孤食など高齢者の食に関する問題が起きてくる。高齢化率の増加とともに、これらの問題の重要度も高まっていくことは間違いない。

そして、このような食の持続可能性や人口構造変化といった山積する課題に対し、解決を目指す役割を担おうとしているのが「フードデザイン」だ。

日本におけるフードデザインは、家政学や食生活学の一部であったり、食にまつわるモノのデザイン、あるいは食の演出をおこなうフードコーディネートなどの文脈で用いられるケースが多い。実際、日本では、文部科学省が定める教育課程において、専門教育としての家庭科に含まれる科目のひとつにフードデザインが設けられている[6]。

しかし、本書で取り扱おうとしているフードデザインは、そういったものとは異なり、デザインの文脈から食と向き合うものである。なお本書で参照するデザインの定義は、「特定の環境で、目的を達成するために、さまざまな条件のもと、基本的な要素を組み合わせて、ある要求を満足させる人工物の仕様を創造すること」[7]である。その役割をフードデザインの観点で解釈すると、地球規模で環境を捉え、「常にヒトを中心に考える」という条件からは卒業し、全人類の安全を満たしながら、楽しく美味しい食を可能にする持続可能な食のシステムや体験、食品をデザインすることである。

これまでの食のデザインは、工業化や科学技術の利用によって安心、安全、安価という目的の達成を目指してきた。しかし従来の方法では環境負荷が大きすぎるため、デザインの条件を見つめ直し、地球という要素を追加して考える必要が明らかになっている。また、環境学者のジョン・エーレンフェルト（John R. Ehrenfeld）の言葉を借りると「サステナビリティとは、人類とほかの生命が地球上で繁栄していくことの可能性」[8]である。そのため、ヒトが満腹になり、グルメを謳歌できるだけでは不十分というわけだ。こうした条件のもと、フードデザインは多元的なステークホルダーの満足化を図り、改めて解決策を一つひとつ探索していかなければならない。

すぐには答えの出ないような厄介な問題に立ち向かうために、デザインが得意とすることは、ありうる未来を描きながら、人工物を視覚化していくことだ。また、デザインの活動は、デザイナーが特権的に（デザイナー主導で）モノを生み出す行為に限らず、ユーザーとともにアイデアを出したり、深層心理に触れたりするためのツールや手法の開発にまで範囲が広がっている。このようなデザインの特性を食に適応させながら、食をどのように変化させるか、あるいは変えずに保存するか、それともこの時代に置いていくのか――そうした検討をおこなうことが、フードデザインの活動である。

そこで本書では、望ましい食の形を模索しながら、課題解決や価値創造の実現を目指すプロセスと、その成果物を指して「フードデザイン」と呼ぶこととする。そして、これまでのような食のデザインが持続不可能な状況となり、より根本的で包括的なデザインが本当の意味で求められる今、新しくフードデザインを定義し、考えようというのが本書の試みだ。

フードテックの躍進によるフードイノベーションの現況

食の課題に世界が直面する中、フード・農業分野においては、かつてない変革が起きている。テクノロジーを

*7 Ralph, P. and Wand, Y. (2009), "A Proposal for a Formal Definition of the Design Concept", *Design Requirements Engineering: A Ten-Year Perspective*, pp.103-136

*8 John R. Ehrenfeld (2009), *Sustainability by Design*, Yale University Press

活用した食の技術革新であるフードテックやアグリテックの現況について、まずは簡単に紹介していこう。

　たとえば、環境負荷の観点から肉食への問題意識は世界中で広がりを見せているが、それに呼応するように、アメリカではBeyond Meat社[9]やImpossible Foods社[10]といった植物性の代替肉を開発・販売するベンチャー企業が躍進を見せ、大手ハンバーガーチェーンのパティとして使用されるまでに規模を拡大している。日本においても、次章で詳しく紹介するが、大豆をベースとした代替肉ブランドを2020年6月に立ち上げたネクストミーツ株式会社が順調に販路を拡大している。

　他方、培養肉の分野では、シンガポールのEat Just社[11]がシンガポール食品庁の認証を取得し、2020年末には同社が提供する人工培養肉「GOOD Meat」を11歳の少年たちが世界で初めて食べたことが話題となった。日本国内でもスタートアップのインテグリカルチャー[12]や日清食品などで研究・開発が進められている。

　2020年には無印良品から「コオロギせんべい」が発

Eat Just社「培養鶏肉『GOOD Meat』」

Plenty社「屋内垂直農場」　出典：https://www.plenty.ag/

売されたが、この商品の背景にも、肉食を昆虫食で代替することにより食料問題と環境問題への対策に取り組もうとする姿勢があるようだ。

　また、農業分野では、農地を従来のように横に広げるのではなく上に積み重ねることで土地の使用面積を減らし、光や室温の管理によって安定的に収穫ができる「垂直農法」が注目されている。アメリカのPlenty社[13]の屋内垂直農場では、AIのコントロールにより、一般的な農場の400倍の生産を可能にしているという。垂直農法は都市部でも生産ができるため、輸送による二酸化炭素排出量の削減（フードマイレージの削減）も期待されている。同様に、水耕栽培と養殖を掛け合わせた次世代の循環型農業・アクアポニックスも、環境負荷を抑える持続可能な農法として関心を集めている。

　一方、水産分野でも、京都大学や近畿大学が共同で開発してきたゲノム編集技術によって肉厚になったマダイ「22世紀鯛」が2021年に厚生労働省に受理され、流通や市販が可能になった。この肉厚マダイは可食部の増加や飼料利用効率の改善により、生産の効率化や環境負荷の低減につながっているという。

　さらに、フードテックの中でも活況を呈しているのが、フード3Dプリンタの分野だ。本書でも次章以降、このフード3Dプリンタについて詳しく取り上げていくが、Report Oceanによると、世界のフード3Dプリンティング市場は2021〜2027年の期間で54.65％以上の成長率、市場規模も2019年の6兆9500億ドルから2025年には9兆1000億ドルに増加すると予測され[14]、現在も複数の企業がフード3Dプリンタを発売している。

　たとえば、スペインのNatural Machines社は、健康的な食事をデザインできる家庭用フード3Dプリンタ「Foodini」を発売。自分でつくったペースト状の食材を専用カートリッジに充填し、マシン本体にカートリッジをセット、自身で作成した3Dモデルやデフォルトで用意された3次元形状の食べ物を出力することができるという仕組みだ。これまでの関連研究やNatural Machines社が提供するレシピによると、ピザやチョコレート、クッキー、ピュレ状の野菜や果物、チーズ、肉、マッシュポテトなどの食材を安定して出力できることがわかっている。

　国内でもフード3Dプリンタに対する注目度は高い。

*9　Beyond Meat https://www.beyondmeat.com/
*10　Impossible Foods https://www.impossiblefoods.com/
*11　Eat Just Inc. https://goodmeat.co/
*12　インテグリカルチャー株式会社 https://integriculture.com/

*13　Plenty https://www.plenty.ag/
*14　「フード3Dプリンティング市場の成長率」3DP id.arts https://idarts.co.jp/3dp/global-food-3d-printing-market-report-ocean/
*15　Redefine Meat Ltd. https://www.redefinemeat.com/

*16　Dong-Hee K. et al. (2021), "Engineered whole cut meat-like tissue by the assembly of cell fibers using tendon-gel integrated bioprinting", *Nat Commun* 12, 5059

とりわけ、食に関するエンタテインメントの要素を押し広げるような、テクノロジーの利用価値を描き出すプロジェクトを展開するOPEN MEALSは特筆に値するだろう。OPEN MEALSは2020年、その日の天候などの気象データを独自アルゴリズムで形状データに変換し、フード3Dプリンタで出力する「CYBER WAGASHI」を発表。同年に発表した「SUSHI SINGULARITY」では、テクノロジーを駆使した3Dプリントの寿司に加え、生体情報や遺伝情報などを分析したデータを用いて必要な栄養を最適化し、パーソナライズされた寿司を提供するという斬新なコンセプトと技術を提示している。

OPEN MEALS「SUSHI SINGULARITY」「CYBER WAGASHI」

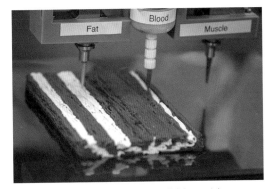

Redefine Meat社「3Dプリント技術を活用した植物由来ステーキ肉」

代替肉や培養肉の作製においてもフード3Dプリンタが利用されている。イスラエルのRedefine Meat社は、より本物に近い見た目のステーキ肉をつくるために、筋肉や血液、脂肪といった食材を別々のカートリッジに充填し、紙の印刷でいうところのCMYKを使い分けるようなイメージで、より解像度の高い肉の再現、製造を試みた[15]。日本国内でも、大阪大学と凸版印刷などの研究チームが"インクの使い分け"を培養肉の研究分野において応用し、サシの入った和牛肉に近い培養肉の構造を作製できる技術を開発[16]。3Dプリントすることで、赤身や脂肪のバランスをコントロールすることができるようになったり、植物由来の素材で代替することで完全に肉の見た目をしたヴィーガン食をつくることも可能になったりと、実用化に向けた動きが進んでいる。こうした代替肉の分野は、現在の食肉生産が抱えている環境問題を解決する糸口として期待されている。

Natural Machines社「介護食シリーズ：ステーキ」

フード3Dプリンタは、代替肉や培養肉の作製や新たな食体験として注目を集めるだけではない。生産・製造工程でこれまで廃棄されていた食材をペースト状にすることで、最大限活用できるようになるといったサーキュラーエコノミーのモデルに合致することからも、未来の食を考えるにあたって重要なテクノロジーだ。しかし、その技術は調理家電としてはまだまだ一般的に利用できる段階とは言い難い。『スター・トレック』に登場したレプリケーター[16]のようにユーザーの求める飲食物を複製することはできないし、SFコメディ・ドラマ『アップロード 〜デジタルなあの世へようこそ〜』に登場したマシンのように一瞬で料理を印刷できるような速度[18]

を持ったマシンにはまだまだなっていないのが現実だ。

だが一方で、ペースト状の食材に自由に形を与えることができるというフード3Dプリンタの利点は、介護食で生かされつつある。Natural Machines社は既に欧米のいくつかの国において、食品流通企業や大学病院、老人介護施設と連携し、介護食が必要な嚥下障害を持った人のための食の提供を開始[19]。高齢化先進国である日本においても、大学病院や介護施設と協力したプロジェクトを模索している。

*17 Star Trek, Replicator https://intl.startrek.com/database_article/replicator
*18 The Food Printer From "Upload", (2020), Movie Trailer News https://www.dailymotion.com/video/x7tx2gr
*19 Natural Machines Inc. https://www.naturalmachines.com/

一般的に嚥下食として供されているペースト状やムース状、ゼリー状の食事は満足感が低いとされ、食が進まないことによって栄養不足となり、症状の悪化を招くと指摘される。それに対して山形大学の川上勝准教授らはフード3Dプリンタを活用した「見た目にも楽しい」介護食の研究を進めている[20]。

このほかにも、次章で取り上げるギフモ株式会社が開発した「DeliSofter（デリソフター）」は、圧力鍋の要素に加えて剣山のような器具を使うことにより、食材の形を保ったままやわらかくすることができる調理家電だ。「DeliSofter」で調理することにより、嚥下障害で普通食が困難になった人でも食品を歯茎や舌で潰すことができ、また、介護食の調理負担を軽減することを可能にしている。

さらに、食の分野でもインターネット接続を前提とした製品やサービスの利用がより身近になってきた。

イギリスのSmarter社が開発した「FridgeCam」[21]は、外出先から自宅の冷蔵庫の中身を管理できる。クックパッドのスマートキッチンサービス「OiCy」[22]では、個別化する食のニーズに対応するためのIoT調理家電を通じた栄養データの収集やパーソナライズレシピの開発が進められている。イギリスのMoley Robotics社は調理から片付けまでが完全に自動化された調理ロボット[23]を、数年間の"近日公開"状態を経て2020年に販売を開始した。ほかにも、詳しくは後述するが、VRと香りによって味覚を操作[24]したり、電気によって味覚を変化させる[25]といった多感覚（クロスモーダル）知覚に着目した研究も進んでいる。

テクノロジーによって課題を解決するだけではなく、情報技術によるパーソナライズや健康管理、VRや電気信号を使った新たな体験など、未来に向けてどんどん進化する食の世界。そして、新たな食事のスタイルや文化が形成される未来に向けて、改めて食のあるべき姿を模索することが必要になっている今、活躍が求められているのがフードデザイナーだ。

次節では、過去に遡り、デザインの文脈から派生したフードデザインの歴史や活動、研究、その思想について解説し、その上で食の世界において新たな価値を創出するためのヒントを探っていきたいと思う。

デザインの一分野としての「フードデザイン」、その黎明と確立

デザインの分野においてもまだあまり馴染みのない「フードデザイン」について、まずは、背景となるデザインの潮流や具体的な実践例、研究事例などを元に紐解き、その重要性と役割を整理したい。

そもそも、「食にまつわるデザイン」といえば食器やカトラリー、テーブル用品や食品容器、調理器具などを実用的あるいは食卓を彩るようにデザインすることをイメージするのが一般的だろう。これらのデザインは基本的に、人々の暮らしを豊かにするためのインダストリアルデザインの流れの中に位置付けられる。イギリスの日刊紙「The Guardian」で建築・デザイン分野の担当編集者を務めたジョナサン・グランシー（Jonathan Glancey）は、「人間は単に食べることを望むのではなく、"装飾的に食べる"ことを望む（Human beings do not merely wish to eat, but "to eat decoratively"）」と述べた[26]が、プロダクトデザイナーたちは食に関する「モノ」のデザインを通じて食べることを彩ってきた。

そんな中、1990年代に入ってからは、食べ「モノ」そのものを扱うデザイナーたちがヨーロッパを中心に現れてくる。消費財となった食べ「モノ」は人々の欲望の対象であり、それをプロダクトデザインと同じようにデザインの対象と捉えるデザイナーが現れたのだ。

その中心的な人物が、スペインのマルティ・ギシェ（Martí Guixé）だ。1990年代初期、消費のために形を与えるというデザインのあり方に疑問を投げかけ、自らのことを「脱デザイナー（ex-designer）」と称し活動を始めた。それまで人工物として捉えられていなかった「食」こそもっとも多く消費されているものだとして、食を主題にしたデザインを発表した。

ギシェは機能性や人間工学、工業化の視点で食を観察した。たとえば、中身をくり抜いたトマトにパンを詰めるというモジュール化した食べ方を考案[27]し、食べ物もプロダクト的につくられているということを批評的に視覚化。こうしたモジュール化をほかの食材にも転用することでさまざまな場面で食べやすいタパスづくりのシステムをデザイン[28]したほか、パスタを複数人で食べたり味の異なるソースをつけたりして楽しめるような仕

*20 川上勝、古川英光（2019）「近年の食品3Dプリンタの発展」『日本画像学会誌』58:4、pp.434-440
*21 「FridgeCam」Smarter https://smarter.am/products/smarter-fridgecam
*22 「OiCy」クックパッド株式会社 https://oicy.cookpad.com/
*23 「Moley Kitchen」Moley Robotics https://moley.com/
*24 鳴海拓志、谷川智洋、梶波崇、廣瀬通孝（2010）「メタクッキー：感覚間相互作用を用いた味覚ディスプレイの検討〈特集〉香り・人・システム」『日本バーチャルリアリティ学会論文誌』15:4、pp.579-588
*25 中村裕美、宮下芳明（2012）「電気味覚による味覚変化と視覚コンテンツの連動」『情報処理学会論文誌』53:3、pp.1092-1100
*26 Paco Asensio (2005), Food and Design, teNeues

寿司（まぐろ中トロ）

おにぎり

かぼちゃ

山形大学「3Dプリンタで造形した食品」　出典：料理王国

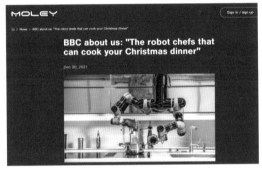

Moley Robotics社「調理ロボット『Moley』」　出典：https://moley.com/bbc-about-us-the-robot-chefs-that-can-cook-your-christmas-dinner-.html

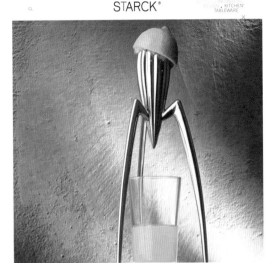

Philippe Starck「Juicy Salif」（1988年）/フィリップ・スタルクが考案したレモン絞り器は、20世紀末に起こったプロダクトデザインの変化（消費者の優先順位が必要なモノから欲しいモノに移行）を顕著に表していた。　出典：https://www.starck.com/juicy-salif-alessi-p2009

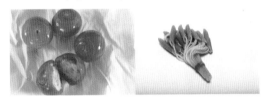

左：Marti Guixé, Galeria H2O, Barcelona「Spamt」（1997年）　Photo: copyright Inga Knölke、右：Marti Guixé, Galeria H2O, Barcelona「Tapas-Pasta」（1997年）Photo: copyright Inga Knölke

組み[29]を実際につくってみせた。

　ギシェの活動はここに紹介した限りではないが、デザインという行為が商品の機能や色、形を決めるだけに使われるのではなく、意味や新しい生活をつくり出していくものだということを、批評性をもって提示した。つまり、問題の解決ではなく議論を提起するためのデザイン——クリティカル/スペキュラティヴ・デザインの文脈に沿った活動をおこなってきた。フードデザインには、単に料理を美しく造形するという目的以外に、モノが社会に与える影響を問うようなデザインの姿勢が根源にあるのだ。ちなみに、彼は現在でもフードデザインを手がけており、3Dプリンティング技術に着目しながら、デ

ジタル化される食品[30]のあり方について問いかけるような作品を発表している。

　フランスでは、マーク・ブロティオ（Marc Bretillot）が1998年に食肉解体業者のグループを組織した。2002年、彼はグループのメンバーがハードロックを演奏するステージの上に巨大なテーブルを置き、遠隔操作されたロボットがスープをつくるという衝撃的なパフォーマンス[31]をおこなった。彼は作品における調理の役割が重要であると考え、Culinary（＝料理）という言葉を用い、自身をカリナリーデザイナー（Culinary Designer）であると定義している。

*27　Marti Guixé「Spamt」（1997）https://food-designing.com/
*28　Marti Guixé「Techno Tapas」（1997）http://food-designing.com/
*29　Marti Guixé「Tapas-Pasta」（1997）https://food-designing.com/
*30　Marti Guixé「Digital Food」（2017）https://food-designing.com/
*31　Marc Bretillot「D'la Soupe」（2002）http://www.marcbretillot.com/index.php?p=96&lang=EN

同じくフランス人のデザイナー、ステファン・ビューローズ（Stéphane Bureaux）は、書籍[32]のタイトルに「デザインカリナリー」という言葉を用いている。彼はパティシエと共同で多くのデザートをデザインしてきた[33]。中でも、料理を科学的に解析し、前衛的なレストランとして世界に名を馳せたスペインの「エル・ブジ（El Bulli）」のオーナーシェフであるフェラン・アドリア（Ferran Adrià）の影響を受けながら、フードデザインに科学を取り入れることで、成果物の芸術的な価値を押し上げていった。

コンセプトの重要性に着目したギシェとは異なる道筋ではあるが、彼らもまたフードデザインの黎明期を切り開いた人物たちだ。

このように、それまでのプロダクトデザイナーたちが車や家電の意匠的な価値や美的な機能を追求していたように、食べ「モノ」自体にアプローチしたデザイナーが登場した。

さらに、2010年前後のフードデザインの作品群は、科学や技術の進展によって未来に起こりうる食の問題を具体的に可視化し、人々がその問題について議論できるようにするというデザインの役割を果たしてきた。

カナダのデザイナー、ダイアン・ルクレール・ビッソン（Diane Leclair Bisson）は、食べられる容器を開発するために、食用可能な素材に関するプロジェクト[34]を開始した。モノの大量消費による環境汚染の問題を背景にしたこの取り組みは、「容器や包装、食器などを食べてなくす」というアイデアがさまざまに展開[35,36]されるきっかけとなった。

ソーニャ・シュテュメレア（Sonja Stummerer）とマルティン・ハブレスライター（Martin Hablesreiter）は、2003年からウィーンを拠点に建築事務所honey&bunnyを設立し、フードデザインのドキュメンタリー映像制作や書籍の執筆、食の生産・消費システムの持続可能性に焦点を当てたパフォーマンス[37]をおこないながら、食にまつわる問題を提起してきた。近年は、肯定的、伝統的なデザインの危険性や持続不可能性について批判[38]するデザイン思想家トニー・フライ（Tony Fry）などを引用しながら、フードデザインが持つ経済的、政治的な側面にも言及する[39]。

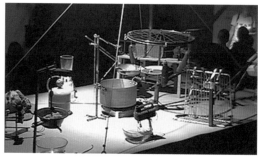

Marc Bretillot「D'la Soupe」（2002年）

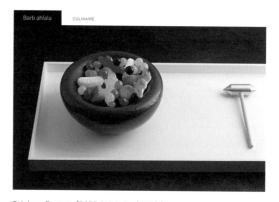

Stéphane Bureaux「BARB AHLALA」（2007年）
出典：http://www.stephane-design.com/portfolio/tool-guerin

ほかにも、ジェームス・キング（James King）は、人工培養肉の実現に対する技術的、哲学的、倫理的な問いかけを、美しく切り取られた家畜のMRIスキャン画像をもとにデザインした作品[40]によって提示。Philips Design社は、食料生産への問題意識から、1日に必要なカロリー摂取量の一部を家庭でつくり出すエコシステムの設計を試みた[41]。ジョン・オシェイ（John O'Shea）は、肉を食べることの倫理観とジレンマに関するリサーチプロジェクト[42]をおこなった。

また、クリティカル/スペキュラティヴ・デザインの文脈において、20年以上に渡ってデザイン界を牽引してきたアンソニー・ダン（Anthony Dunne）とフィオナ・レイビー（Fiona Raby）は、2050年の食料危機について議論するために、人間の消化器官を改変した場合に想

*32 Stéphane Bureaux and Cécile Cau (2010), *Design culinaire*, Eyrolles
*33 Stéphane Bureaux「Glace non radio active」(2007) http://www.stephane-design.com/portfolio/tool-coursol

*34 Diane Leclair Bisson「Food Material Sample Series」(2009) http://www.dianeleclairbisson.com/food-exploration-series
*35 Katja Gruijter「Bread palette」(2001) https://alltechnoblog.com/bread-bag-by-katja-gruijter-fooddesign/

*36 Enrique Luis Sardi「Cookie Cup for Lavazza」(2013) https://www.sardi.com/lavazza_food_design_expert_consultant_cookiecup_turin_italy/
*37 honey & bunny「FOOD sustainable DESIGN」(2015) https://www.honeyandbunny.com/projects/39/food-sustainable-design

+ Learn more about the project

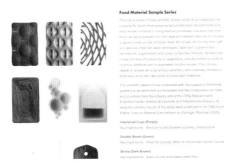

Food Material Sample Series

Through a series of food samples, Diane Leclair Bisson explores the capacity for foods themselves to be transformed into nutritional and tasty edible containers. Using diverse processes, she explores how food can be processed into thin, layered materials that can structurally support a wide variety of foods. Over 40 recipes of crunchy films, soft and silky-like materials were developed. Attention is given to the mechanical, organoleptic and colour properties of foods. Samples are made primarily of a diversity of vegetables, and all entirely on artificial colors or additives are incorporated into the recipes. The culinary research reveals an original food aesthetic, and creatively introduces food sources for the vast world of production materials.

The scientific research was conducted with the support of the Fonds guidelines de recherche sur la société and the collaboration of chefs and scientists from the industry and of the (THG Research and Expertise Center Institut du tourisme et d'hôtellerie du Québec). A selection of early results of the study were published in the 128p book Edible, Food as Material (Les nations au Paysage, Montreal, 2009).

Interlaced Cups (Purple)
Key ingredients: Blackberry and blueberry purées, mascarpone

Double Bowls (Green)
Key ingredients: Pistachio powder, MALT'e oré powder, spinach purée

Strata (Dark Brown)
Key ingredients: Black acorns and poppy seed flour

Diane Leclair Bisson「Food Material Sample Series」（2009年）／食用容器の材料として、ベリー類、ピスタチオや抹茶パウダーなどが用いられた。
出典：http://www.dianeleclairbisson.com/food-exploration-series

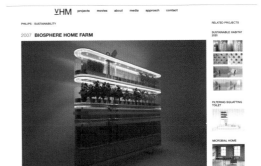

Philips Design「Biosphere Home Farming」（2007年）　出典：https://www.vhmdesignfutures.com/project/80/

honey&bunny「food｜RULES｜design」（2019年）

Dunne&Raby「Designs for an Overpopulated Planet:Foragers」（2009年）

James King「Dressing the Meat of Tomorrow」（2006年）
出典：https://www.moma.org/collection/works/110244

Susana Soares「Insects au Gratin - design inspired by microscopic images of insect eggs」（2011年）

*38　久保田晃弘（2021）、「ものをつくらないものづくり #8 ―未来から遠く離れて」、Make: https://makezine.jp/blog/2021/03/make_without_making_08.html

*39　Sonja Stummerer, Martin Hablesreiter (2020), Food Design Small: Reflections on Food, Design and Language, De Gruyter
*40　James King「Dressing the Meat of Tomorrow」(2006) https://www.moma.org/collection/works/110244

*41　Philips Design「Biosphere Home Farming」(2007) https://www.vhmdesignfutures.com/project/80/
*42　John O'Shea「Meat Licence Proposal」(2008) https://www.stroom.nl/paginas/pagina.php?pa_id=137273

Benedikt Groß「Avena+ Test Bed: Agricultural Printing and Altered Landscapes」
（2013年

Phoebe Quare「Mussel Shell Plaster」（2016年）
出典：https://www.trendtablet.com/48539-phoebe-quare/

Isaac Monté「The Meat Project」（2015年）

Julia Schwarz「Unseen Edible」（2018年）

定されるシナリオ[43]を通じて、人々に疑問を投げかけた。

このほかにも、2040年以降の未来の食卓で使用されることを想定した、人工的なプログラムによる調理機器（Matt Brown、2010年）[44]や、代替タンパク質である昆虫食への抵抗感をなくそうとフード3Dプリンタで美しくつくられた食品（Susana Soares、2011年）[45]など、さまざまな作品が挙げられる。このように、あらゆるテクノロジーの実現可能性が現実味を帯びてきた2010年前後の作品を見てみると、将来的な食のあり方をデザインしながら、人々の食に関する想像力を掻き立てることに貢献するものが多いことがわかる。

一方、2010年代中ごろにおこなわれたさまざまなプロジェクトにおいては、利用可能な技術を取り入れながら、具体的に課題を解決したり、新たな価値を生み出したりするプロダクトやそのためのシステムのデザインが

多く見られるようになる。アルゴリズムにより区分けされた農地にデジタルファブリケーションを使って作物を植え、環境的に有益な生育のための構造をつくり出そうと試みたプロジェクト（Benedikt Groß、2013年）[46]、スーパーマーケットで回収した廃棄予定のベーコンから開発した素材で照明を制作するプロジェクト（Isaac Monté、2015年）[47]、小さな島で養殖されるムール貝の殻をパウダー状にして、新たな経済活動に利用できるような素材を開発するプロジェクト[48]がそれだ。

ジュリア・シュヴァルツ（Julia Schwarz）は、食用の藻類や昆虫の次なるものとして、火星でも生息可能な「地衣類」（菌類と藻類の共生体）が日常的に食される世界を描いた。彼女は、地衣類を採取するための道具から販売を想定した食品プロトタイプ、地衣類を用いた料理に至るまでを制作し、その世界観を映像としてまとめた[49]。メイダン・レビー（Meydan Levy）は、3Dプリンタに「時

*43 Dunne&Raby「Designs for an Overpopulated Planet」（2009）http://dunneandraby.co.uk/content/projects/510/0
*44 Matt Brown「Future of Food」（2010）https://www.designboom.com/design/matt-brown-future-of-food/

*45 Susana Soares「INSECTS AU GRATIN」（2011）http://www.susanasoares.com/index.php?id=79
*46 Benedikt Groß「Avena+ Test Bed: Agricultural Printing and Altered Landscapes」（2013）https://benedikt-gross.de/projects/avena-test-bed-agricultural-printing-and-altered-landscapes

*47 Isaac Monté「The Meat Project」（2015）https://www.isaacmonte.nl/the-meat-project
*48 Phoebe Quare「Mussel Shell Plaster」（2016）https://www.trendtablet.com/48539-phoebe-quare/
*49 Julia Schwarz「Unseen Edible」（2018）https://schwarzjulia.com/unseen-edible

Meydan Levy「Neo Fruits」（2019年） 出典：https://meydanish.wixsite.com/portpoliome

間」の概念が加わった4Dプリンタを用いて、有機素材のセルロースから果物をつくった[50]。これは、「すべての食物を人工的につくり出す」という将来のシナリオに焦点を当てて生み出されたものである。

　未来の食を思索する「フードフューチャリスト」の肩書きで活動するクロエ・ルーツフェルト（Chloé Rutzerveld）は、フード3Dプリンタでつくる、未来の健康食品のコンセプトモデルを発表[51]している。個人の健康状態に最適化して出力した、中が空洞かつ球体状の食品で、空洞部分には、寒天とタンパク質から成る「食べられる土」と、発芽した種やキノコの菌株が埋め込まれている。印刷後3日ほど経つと、キノコや植物が成長し、食べごろになるというものだ。ひとつの食品の中で別の食品を栽培するという、これまでとはまったく異なる生産方法によって、健康的で持続可能な食品をつくれるだけではなく、生産から消費までに発生するフードロスやフードマイレージによる二酸化炭素排出の問題を解消するような可能性が秘められている。

　同じく、前述したOPEN MEALSも、将来のシナリオに着目したプロジェクト[52]を展開している。これらはそれ以前までの約20年で描かれてきた、人々に対して問いを投げかけるような批評的な側面を持つフードデザインとは異なり、食のエンタテインメント要素が強く、どこか空想的で楽観的にも感じられる。その反面、新たなテクノロジーを活用しながら実際に食べられるものとして検討されており、これまでのコンセプチュアルなアイデアに加えて、実現可能性という面で、フードデザイン

の進化を見ることができる。

　ここまでの流れをまとめると、フードデザインの黎明期には、マルティ・ギシェの活動に端を発するクリティカル・デザインの文脈を汲んだフードデザインの事例が多く見られた。その後に、テクノロジーによって変化していく食のあり方を思索的に表現するようなデザインが続き、近年は実用可能になっていくテクノロジーを用いて実際に課題の解決に取り組むデザインや将来を見据えた新たな食べ物のデザインが増加している。

　他方、ガストロノミー的、つまりレストランで楽しむ類の、あるいは美的な側面を追求するような食体験のデザインは、いつの年代においても新たな取り組みがなされている。皿の上で動き出す料理（Minsu Kim、2013年）[53]や、食器を一切使わずに手で食べることによって人と食との間に生じるインタラクションを体験する作品（Emilie Baltz、2014年）[54]、発酵や計算科学を応用し、膨らみ方をコントロールした飴やチーズ（Lining Yao et al.、2016年）[55]、表面がくぼむことで皿のようになるテーブルでの食事（Creatice Chef Studio、2020年）[56]。さらに、ガストロフィジックス（Gastrophysics）の要素を取り入れ、多感覚的に食事を楽しむことができるようにと、色や形、テクスチャーといった部分に仕掛けが施された食器（Teresa Berger、2020年）[57]といった事例も見られる。これらはデザイン対象としての食そのものに着目し、食体験の当たり前を疑い、純粋に新たな食の提示を試みている。

*50　Meydan Levy「Neo Fruits」（2019）https://designawards.core77.com/Interaction/84449/Neo-Fruit
*51　Chloé Rutzerveld「Edible Growth」（2014）https://www.chloerutzerveld.com/edible-growth

*52　OPEN MEALS「スシ・シンギュラリティ」（2020）https://www.open-meals.com/sushisingularity/index.html
*53　Minsu Kim「Living Food」（2013）https://www.dezeen.com/2013/06/27/living-food-minsu-kim-synthetic-biology-royal-college-of-art/

*54　Emilie Baltz「Traces」（2014）http://emiliebaltz.com/commissions/traces-dinner/
*55　Lining Yao, Wen Wang, Jifei Ou, Chin-Yi Cheng「Inflated Appetite」（2016）https://tangible.media.mit.edu/project/inflated-appetite/

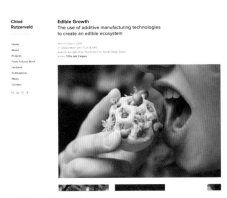

Chloé Rutzerveld「Edible Growth」(2014年)
出典：https://www.chloerutzerveld.com/edible-growth

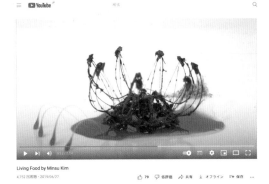

Minsu Kim「Living Food」(2013年)　出典：https://www.youtube.com/watch?v=wQWeidLRAaY

Emilie Baltz「Traces」(2014年)

個別のデザイン活動からデザイン教育へ

1990年代から2000年代前半に活動を始めたデザイナーたちは、やがてフードデザインを教える立場になっていく。1999年、ブロティオはほかのフードデザイナーに先行して教壇に立ち、ランス高等美術デザイン学院 (École Supérieure d'Art et de Design de Reims [ESAD de Reims]) で、カリナリーデザインに関するリサーチワークショップを開始した。ブロティオのスタジオでは多くの若い世代のフードデザイナーを育てることになり、2015年にフードデザイナーのジェルマン・ブーレ (Germain Bourré) の後押しを受けて、大学院のコース[58] を設立。一方、2012年にはデザイナーのフランソワーズ・ラスカル (Françoise Laskar) がビューローズに呼びかけ、ブリュッセル王立美術アカデミー (Académie royale des beaux-arts de Bruxelles [ARBA]) でフードデザインを学べる短期コース[59] を開講した。

フードデザインの黎明期を牽引したデザイナーたちが、若い世代の指導にあたる動きは、ヨーロッパを中心に活発なようだ。昨今の食に関する問題に対応するため、カリナリーやガストロノミーといった美的な料理の側面のみならず、人間科学やデザイン、アートといった分野の知見を包括的に活用しようとする姿勢が彼らに見られることは注目に値する。スウェーデンのウメオ大学(Umeå University)[60] や、マルティ・ギシェが教えるミラノのデザイン工科大学院大学 (Scuola Politecnica di Desi-

*56　Creatice Chef Studio「Morphing Table」(2020) https://creativechef.co/project/morphing-table/
*57　Teresa Berger「Beyond Taste」(2020) https://beyondtaste.persona.co/
*58　Master's in Design & Culinaire, ESAD-Reims http://esad-reims.fr/design-et-culinaire/
*59　Executive Master Food & Design, ARBA ESA http://masterfooddesign.be/
*60　Food design - Sensory Analysis and Product Development, Umeå University　https://www.umu.se/en/education/courses/food-design---sensory-analysis-and-product-development2/

Teresa Berger「Beyond Taste」（2019年）

百目鬼多恵「Applied Apples」（2019年）

隈研吾「半構築」（原デザイン研究所「建築家たちのマカロニ展」1995年）

gn)[61]、シュテュメレアとハブレスライターが指導するオーストリアのザンクト・ペルテンにあるニューデザイン大学（New Design University St. Pölten）[62]などでは修士課程のコースとしてもフードデザインを学べるようになっている。

　2014年、フードデザイン界を牽引するひとり、マライエ・フォーゲルサング（Marije Vogelzang）は母校のデザインアカデミー・アイントホーフェン（Design Academy Eindhoven［DAE］）でthe Food Non Foodという学部生向けの課程を立ち上げた。素材、政治、コミュニケーション、アイデアに焦点を当て、変革と課題解決、食の未来に立ち向かう世代としてフードデザイナーを育てることを目的とした課程とされている。現在はStudio Living Matter[63]という編成の中で、デザインの対象を食だけではなく、植物や動物、時間やエネルギー、そして人間にまで拡張して捉えようとする非常に先進的な学部となっている。

　同じくDAEを卒業したのち、フードデザイナーとしてカフェやレストラン、食品企業といったクライアントのために食のコンセプトを開発してきたカーチャ・フローターズ（Katja Gruijters）は、オランダのアーテズ芸術大学（ArtEZ University of the Arts）[64]のプロダクトデザイン学科で客員講師を務め、製品と食、バイオデザインを考慮に入れながら、デザインエコロジーについて教えているという。

*61　Food Design & Innovation, SPD　https://www.scuoladesign.com/master/food-design/
*62　Academic training course - Food & Design, New Design University　https://www.ndu.ac.at/en/study/vocational-courses/food-design/
*63　Bachelor Programme - Studio Living Matter, DAE　https://www.designacademy.nl/p/study-at-dae/bachelors/studios/studio-living-matter
*64　Product Design Arnhem, ArtEZ　http://www.productdesignarnhem.com/

他方、2000年代の終わりごろの学術界でもフードデザインの分野は立ち上がり始めた。そこでは社会的あるいは環境的な課題に向き合うようなデザインの潮流や、そのような課題に取り組むための「デザイン思考」および「デザインリサーチ」などの要素を取り入れた研究が広がりを見せた。

また、国内においては、特に武蔵野美術大学基礎デザイン学科からは定期的に食をテーマにした卒業制作が発表されている。結晶というアイコンで表現された料理[65]や、食用のために利用しやすい円筒形に成形された野菜[66]、りんごの果実の特徴を適用して表現されたさまざまな野菜や果物[67]といったように、What if（もし〜であったら）というデザイン的なアプローチで今ある食べ物を見つめ直し、同時に味や食感、食べることの想像力を掻き立てるような作品となっている。基礎デザイン学科で教授も務めるデザイナーの原研哉氏は、1995年に「建築家たちのマカロニ展」[68]を企画し、建築家やグラフィックデザイナーなどによる計20の独創的なマカロニの模型とそれぞれに相応しいレシピ、イラストの展示をおこなった。「食べ物はデザインの対象となり得るかという興味からスタート」した企画だと語っている[69]が、やはりその先見的な眼差しには感嘆させられる。

フードデザイナーの有用性を探る

続いて、フードデザインとは何を対象として研究し、フードデザイナーの存在はどのように有効であるのかについて検討する。

食を取り扱う学問領域は大きく3つあり[70]、それは以下の通りである。

1. フードサイエンス
（生物学、農学、工学、化学、栄養学、技術など）
2. フードスタディーズ
（ガストロノミー、社会学、人類学、地理学、心理学など）
3. フードサービス
（料理法、ホスピタリティ、レストラン主義、商業的かつ/もしくは慣習的な食事提供のシナリオなど）

フードデザインは個別の学問とだけ関連するのではなく複数の学問領域にまたがるような形で研究されることが多く、膨大な知識を含んで捉えられるので、「必然的に領域横断的・複領域的・超域的なもの」[71]であると考えられている。農水産物が生産され、消費者にわたるまでの食料・食品の流れがフードシステムである[72]とされているが、それに食べ物だけではなくパッケージについての考慮と廃棄のプロセスまでを含めた[73]巨大な範囲の中でデザインがおこなわれる。

また、システムに携わるステークホルダーは多種多様で、利害関係は非常に複雑に絡み合っている上、ある段階で起きた問題を解決しようとする場合には、ひとつの箇所に対応するのではなく全体を俯瞰して考えていく必要がある。

デルフト工科大学のFood & Eating Design Labでディレクターを務めるシフェアスタイン准教授（Rick Schiff-erstein）は、食品産業のために有用なデザイナーの潜在的な価値を大きく4つに分類し説明している[74]。

1. プロジェクトの規模を広く捉えられる（Widen the scope of projects）

多くの分野では過去を分析して未来の兆しを推定しようとする。一方、デザイナーはさまざまな方法で可能性を探索することを学ぶ。ある食品をデザインするために、食品単体だけではなくユーザーがどのようにパッケージを開け、どのように口に運び、噛んだり、飲み込んだりするのかを注意深く観察しようとする。また食品が食べられる文化的な背景や食品に影響する政治的な側面、製造工程に携わる従業員の労働環境、地域環境における廃棄プロセスの影響など、デザイン検討の洞察を得るために広い視点で対象を捉えようとする。このような視点を取り入れた食品のデザインは、イノベーティブな消費財をつくることに限らず、社会的な課題に対する一貫した企業の姿勢を示し、競合他社と一線を画すアイデンティティをもたらすことにも役立つ。

2. 関係者を包摂するためのツールをつくることができる（Shape tools to engage others）

デザイナーはプロジェクトの中で繰り返される計画、実

*65 中西洋子「料理の結晶」（2011）http://www.kisode.com/archives/category/graduationworks/2011
*66 鎌田拓磨「Cm-VEGE」（2015）http://www.kisode.com/archives/category/graduationworks/2015
*67 百目鬼多恵「Applied Apples」（2019）https://selected.musabi.ac.jp/y2019/scd/s03
*68 原デザイン研究所「建築家たちのマカロニ展」（1995）https://www.ndc.co.jp/hara/works/2014/08/makaroniten.html
*69 原研哉（2017）、「クリエイター・インタビュー」、料理通信 https://r-tsushin.com/people/creator/hara_kenya/
*70 Pedro, R.（2017）, "Food Design Education", *International Journal of Food Design*, 2:1, pp.8

行、省察、決定のプロセスにおいて、多様なツールを用いて創造するスキルを磨いている。課題設定の場面で議論を促進するために関連情報の掲載されたインスピレーションのもとになるような冊子を持ってきたり、プレゼン資料の代わりにトレンド食品を用意したランチ会を開いたりする。情報収集のためのアンケート調査やインタビューにおいても、パッケージやカードゲーム、アプリ、ピクトグラムなどを活用してユーザーの個人的な物語や考えを引き出したり、多様な情報の提示を可能にする。アイデアを出す段階においても紙とペンを使って、ミーティングを共創の場に変えることができる。さらにデザイナーは製品コンセプトを豊かで魅力的な方法で提案するようにトレーニングされている。ユーザー調査やコンセプト評価の場面においても、口頭での説明ではなくスケッチやアニメーション、3Dモデルをつくり、抽象的な話を有形のモノとして示すことで、忘れてしまうような詳細な部分についての議論も可能にする。

3. チームの協力関係をつくり、ファシリテートできる（Structure and facilitate cooperation among team partners）

デザインプロジェクトはそれぞれ異なる専門知識を必要とし、デザイナーは普段からさまざまな分野の専門家とコミュニケーションをとり、協働することに慣れている。技術生産やマーケティングなどの異なる部門から出るアイデアを拾い上げ、魅力的なコンセプトに翻訳することができる。デザイナーは異なる分野同士でも理解できるような共通言語をつくり、相互の協力関係を向上させることができる。

4. 専門知識を統合できる（Expertise intergration）

最終的な食品をつくるという意味において、これまではシェフによって担われていた立場にフードデザイナーが立つことになる。シェフもひとつの専門分野である。フードデザイナーという立場は、ある特定の食文化に没頭することがないという点でも、シェフに比べてイノベーティブな食品の開発に向いている。またデザイナーは、企業にとっての利益に固執しがちな経営層と比較し、一般的にユーザー体験の最適化を念頭に置くため、ターゲ

ットユーザーのニーズに応える価値提供のためのアイデアを想起しやすい。

そもそも、多くのデザイナーはプロジェクトの全体を俯瞰して捉えながらも、個々の関係性をバランスよくつなぎ合わせるためのスキルやツールを持ち合わせている。問題や議論の対象、意味、コンセプトを可視化し、創造のプロセスを促進させることでイノベーションを生み出すことができるのが強みであるといえる。また、問題提起といった側面においては、人間が知識や意識を持っただけで行動変容することは非常に難しいため、フードデザイナーは食べ物というメディアを通して、物語を伝え、おのずと変革につながるように働きかける。

こうしたデザイナーの持つ力は、既に発揮されつつある。たとえば、国内で未来の食に向けて取り組みを始めたミツカンホールディングスでは、2018年に「ミツカン未来ビジョン宣言」[75]を発表したが、その宣言作成時にデザイナーやコンサルタントなどを招聘。宣言を実現するために生まれたブランド「ZENB（ゼンブ）」の企画にはプロジェクトの初期からデザイナーが加わり、商品化にも強く影響を与えたとされている（詳しくは次章で紹介）。

繰り返しになるが、食の持続可能性の問題のみならず、時代の変化とともに高齢化や孤食のような社会的な問題などフードシステム全体にデザインすべき対象、問題は広がっており、今まさに取り組まなければ、人間だけではなく地球の危機につながるとして早急な対応の必要性が叫ばれている。一方、現代の人々が求めるニーズも変化しており、個々人が求めるライフスタイルの実現のためには、大量生産・大量販売を前提としたマスマーケティングでは対応できなくなってきているという事実もある。

いずれにしても、新たな食事のスタイルや文化が形成される未来に向けて、デザイナーは技術主導・マーケティング主導で食の形をつくるだけではなく、背後にある食の問題にも目を向けつつ、新たなテクノロジーを活用しながらも、食のユーザー体験を豊かにするような提案が求められている。つまり、食品や家電といったプロダクト単体に焦点を当てるのではなく、生産、製造、輸送、

*71　Francesca, Z. (2016), "Welcome to Food Design", *International Journal of Food Design*, 1:1, pp.4
*72　高橋正郎 (1991)、『食料経済』、理工学社

*73　Cornell University, 'A Primer on Community Food Systems: Linking Food, Nutrition and Agriculture' https://farmlandinfo.org/publications/a-primer-on-community-food-systems-linking-food-nutrition-and-agriculture/

*74　Schifferstein, H. (2016), "What design can bring to the food industry", *International Journal of Food Design*, 1:2, pp.110-119
*75　株式会社Mizkan Holdings「ミツカン未来ビジョン宣言」https://www.mizkanholdings.com/ja/vision.html

販売、消費、廃棄までの流れ全体をデザインの対象として捉え、どのようにしてユーザーに食べられたり使われたりするのかまでをも含めたサービスの開発について考えなければならないのだ。

フードデザインにおけるサービス開発

テクノロジーの進化により、これまでの食べ物や食べ方とは大きく異なる体験に出会っていく時、ユーザーはどのように新たな食と向き合っていくのだろうか。また、企業や飲食店はより良いユーザー体験のために、どのように食べ物やサービスを提供することができるのだろうか。とりわけ食は非常に個別的かつ具体的なもので、誰が、いつ、どこで、何を、誰と、何をしながら、どのように食べているのか、といった個人データを収集することには一定のハードルが存在する。

無論、各家庭の冷蔵庫の中身を見る[76]だけでも、ある程度、暮らしぶりを把握したり推測したりすることはできるだろう。しかし、アンケート調査や毎食の写真、メニューの決定理由などを記録した食卓日記と、インタビュー調査などを組み合わせた超定性調査手法〈食DRIVE〉[77]のような方法によって日常的な食をより詳細に知ろうとするには、それなりの労力と時間がかかってしまう。

だが、個別・固有の食がデジタル化されることによって、日々の詳細な食料消費量がわかったり、何気ない日常の食文化が明らかになったり、ユーザー調査の結果には現れないようなニーズを把握できたりすることが期待される。収集したデータの利活用は、持続可能なフードシステムの確立や食文化保全、経営戦略への貢献も期待される。

そして、こうした中で有効だと考えられるのが、デザインリサーチの手法だ。デザインリサーチとは、製品やサービスの開発における、多様で複雑な問題の解決策を導くためのデザインプロセスを主に研究する学術的領域を指している[78]。また、その手法を応用しながら調査・分析をおこなう、実務的なデザインリサーチャーという職種を指して使うこともある。

本節では「ガストロノミーレストラン」で「遊び心のある食体験を提供することを目指したデザイン研究」[79]を事例として取り上げ、デザインリサーチの手法を応用したサービス開発の可能性を説明したい。

まず、「ガストロノミー」とはフランス語で「美食」を意味する言葉で、質の高い食材とシェフの優れた技術、クリエイティビティを駆使して美食を追求するレストランを、特にガストロノミーレストランと呼ぶ。このようなレストランでは、一般的にシェフ主導で食体験が一方向的に演出される。つまり、シェフのクリエイティビティを体現した物語を、食事する側が鑑賞するような体験が提供されるというわけだ。

しかし、一方的なコミュニケーションからは、食事をする側が個人的な発見をすることが少ない。そのような態度が、食体験の発展を妨害しているのではないか――こうした疑問のもと、人間らしさの中心的な活動のひとつである「遊び」の要素を組み合わせた、遊び心のあるガストロノミー（Playful Gastronomy）の可能性が探求された。この研究では、参加型デザイン（Participatory Design）、デザイン実践を通じた研究（Research through Design）[80,81]、ガストロノミーデザイン（Gastronomy Design）を組み合わせて、Participatory Research through Gastronomy Design（PRtGD）という手法を提唱し、インタビューやワークショップを通した実践的な取り組みの成果とともに、その手法が説明されている。

この研究の特徴のひとつは、シェフや料理専門家、グルメな人たち、ガストロノミー初心者などに対するインタビューにおいて、食べ物をタンジブルな媒体、あるいはツールとして利用し、リラックスしてオープンに会話できる環境をつくったことだった。これまでもデザインリサーチにおいては、アンケートやインタビューなどの一般的な調査手法では捉えにくいようなユーザーの内面的な思考や感覚、願望を引き出すために、何らかのツール（クリエイティブ・キットなど）を用いた創作的な活動（コラージュなど）や、シミュレーション（ビジネスオリガミなど）といった調査手法が利用されてきた[82]。そうしたリサーチ手法の流れを汲み、限られた時間の中でユーザーの発言を引き出すために、たとえば食べ物をある質問に対する投票券として扱うなどの方法の有効性が示された。

また、インタビューに続いてリサーチャーは参加型デザインの手法を用いながら、シェフ中心モデルとの違いや、遊び心のある食体験を構成する要素は何かを明らかにした。個別の実験についての詳細な内容は割愛するが、

*76　潮田登久子（1996）、『冷蔵庫』、地方・小出版流通センター

*77　岩村暢子（2003）、『変わる家族 変わる食卓 真実に破壊されるマーケティング常識』、勁草書房

*78　マット・マルパス、水野大二郎、太田知也（監訳）（2019）、『クリティカル・デザインとはなにか？問いと物語を構築するためのデザイン理論入門』、BNN、p.10

*79　Wilde, D. and Bertran, F. A. (2019), "Participatory Research through Gastronomy Design: A designerly move towards more playful gastronomy", *International Journal of Food Design*, 4:1, pp.3-37

*80　Frayling, C. (1994), "Research in Art and Design", Royal College of Art Research Papers, 1:1

目隠しをして食べているものを当てたり、人を笑わせることができたら食事ができるといったゲーム要素を含んだ4つの実験がおこなわれた。その結果、ユーザー間の意見交換や会話の記録から、食への向き合い方や関わり方が明らかになり、豊かな遊び心のある食体験のためのデザイン要件が導き出された。

もうひとつの特徴は、分子ガストロノミーという調理法を芸術の域にまで高め、世界的に有名となった前述のレストラン「エル・ブジ」が立ち上げた「El Bulli Lab」のシェフとのコラボレーションで研究が進められたという点だ。一方ワークショップには料理学校の見習いシェフやゲームデザインを学ぶ学生らも参加し、参加型デザインの目的でもある、デザインプロセスにおける、デザインの非専門家を含めたステークホルダーの参加が積極的に実践されたのである。このような多様な視点を介して遊び心のあるガストロノミーデザインが思考された点に意義があったといえるだろう。

この研究のまとめには、「ガストロノミーレストランの中には、試食会に客をまったく呼ばない店もあるが、試食に招待する店もある。しかしPRtGDの考え方においては、試食よりももっと前の段階からデザインのプロセスに参画するべきである」と記述されている。つまり、客（ユーザー）は評価することだけに留まらず、不確定要素のある未来や特殊解を要請する現在に対して具体的な「議論」と「提案」をおこなえるような参加[83]の仕方が推奨されている。ここにはデザインの大きな潮流が、ユーザーの「ための」デザインから、ユーザーと「ともに」、そしてユーザー「による」デザインへと移行していること[84]、そしてユーザー参加の本質的な意義が反映されている。

このような参加型デザインを、レストランや食品提供サービスで実践するには少なからず困難があるだろう。このハードルをいかに克服できるかを模索することが、デザインリサーチに求められる役割ともいえる。そのためにデザイナーは、既になされた研究や実践的な取り組みを参照し、その時々で使われた手法やフレームワークを援用しながら、議論を誘発するための試作をしたり、ワークショップのためのツール開発をすることで、ユーザー「による」デザインを支援する「メタデザイナー」としての役割を担うことが求められている。

ここで、「サービス・ドミナント・ロジック（S-Dロジック）」[85]という考え方を参照しながら、消費者（＝ユーザー）がデザインプロセスに参加することの意義を検討する。S-Dロジックは、これまでマーケティングの原則と考えられてきた、企業が製品を開発して顧客に提供することが絶対的な価値を生み出すという「グッズ・ドミナント・ロジック（G-Dロジック）」とは異なるビジネスや社会の見方を示している。S-Dロジックでは、企業も顧客も同じエコシステム[86]におけるアクターであると捉え、顧客が製品を使用し、経験する場こそが価値創造の場であるとしている。その意味において企業も顧客も価値の共創者であり、ともにパラレルな関係にある。これまで有形財（グッズ）以外のものと分類されてきたサービス[87]は、無形の資産であるが、それはつまりスキル（技能）やナレッジ（知識）を含んだ意味を持っている。したがって、商品の売り買いを通した有形財の交換の背後には、内包されたスキルやナレッジがあり、それらが交換されている。このように考えると、有形財を扱うメーカーなどもサービスを提供していることになり、すべてをサービスとして見なし、対等に評価することができるようになる。

このような原則の転回によって、完璧にデザインした製品を販売する時点で価値が最大化されるのではなく、消費者（ユーザー）が製品を使い、評価し、改善点を提案することにも価値が生まれ、またさらにアップデートされた製品を企業がつくるという循環と、それを実現するサービス全般に価値が認められることになる。また、あるビジネスにおいて、市場を拡大していくことだけが必ずしも有効ではないとわかった時に、S-Dロジックの中心的な考え方である「共創」が大きな意味を持ち、ユーザー参加の視点が有用になると考えられる。これまでのような「お客様の声」の収集や、企業が一方的におこなうマーケティング調査・ユーザー調査のようなものではなく、より踏み込んだ関係性の確立が必要になることは、前述の内容からもわかるだろう。いわば、何を、いつ、どこで食べたのかといった表層的な情報だけではなく、なぜ、どのように食べ、どう感じたのか、といった内面も含めた個別具体的な洞察を収集することが重要で

*81　水野大二郎（2014）、「学際的領域としての実践的デザインリサーチ──デザインの、デザインによる、デザインを通した研究とは」、KEIO SFC JOURNAL、14:1、pp.62-80

*82　ベラ・マーティン、ブルース・ハニントン（2013）、『Research & Design Method Index　リサーチデザイン、新・100の法則』、BNN、p.24,34,48

*83　水野大二郎ほか（2018）、「平成時代における参加型デザインリサーチの変容に関する分析」、KEIO SFC JOURNAL、18:1、pp.12-38

*84　Sanders, L. and Stappers, P.J. (2014), "From designing to co-designing to collective dreaming: three slices in time", Interactions, 21:6, pp.24-33

*85　ロバート・F・ラッシュ、スティーブ・L・バーゴ、井上崇通（監訳）（2016）、『サービス・ドミナント・ロジックの発想と応用』、同文館出版

あるというわけだ。

　何を食べるかだけではなく、どこで、どのように、誰と食べるのか、といったシーンを具体的に描きながら、コンセプトを策定し、必要な情報を集め、試行錯誤を繰り返しながら適切なアウトプットをつくり出すというプロセスは、一般的なデザインの流れに合致している。また、プロダクト単体だけではなく、食べる場所や食べ方をデザインすることは、既にフードデザイナーたちによって実践されてきた。その価値をマーケティングの分野からも認めているS-Dロジックという理論が存在することは、デザイナーにとっても非常に心強いものだといえるだろう。その重要な役割をデザイナーとともに担うのが、消費者であり、ユーザー自身なのである。

人と機械、人と食、人と人のインタラクション

　今日におけるサービスの多くは、インターネット接続を前提としたユーザー体験が当たり前のものとなった。食に関してもそれは同様で、飲食店の予約から出前の注文、クーポン利用、レシピ検索や閲覧、写真投稿、口コミ、支払いなど、あらゆる段階においてインターネットが利用されている。これに加えて、IoT調理家電や、健康的な食事を管理するアプリ、デジタルメディアを介した食事、農作業を支援するAI技術やドローン、トレーサビリティなど、幅広くテクノロジーが適用されることで、現在の食生活は成り立っている。

　本節では、ヒューマンコンピュータインタラクション（HCI）分野と食の機能について考察する。

　人がテクノロジーを利用しようとした際に発生するインタラクション（相互作用）について広く研究するHCI。HCIの研究は、インタラクションデザインや人類学などの分野とともに進化を遂げ、画面付きデバイスのユーザーインターフェース（UI）やユーザーエクスペリエンス（UX）の研究・デザインにつながり、さらにはそれらを包括する形でサービスのデザインにまで影響が及ぶようになった。中でも食に関するテクノロジーやインタラクションを対象にしたものが、ヒューマンフードインタラクション（HFI）だ。

　HFIは2010年以降、研究成果の発表が増加しており、たとえば、一体感や楽しさを共有できるようなリモート食（A）や、リアルタイムで塩味を伝える通信システム（B）、2Dから3Dに形状変化する食品（C）、ロボットアームを使った食体験（D）、音響によって空中浮遊させた食品（E）などが挙げられる。こうした研究を通じて、人と食品、人とコンピュータ、人と人の間に生じる新たなインタラクションの可能性が模索されている。

　これらの研究内容を比較してみると、課題解決に向けて食の実用的な機能に着目した取り組みから、価値創出を目的に食の美的な機能の充足を目指したテーマまで、対象が実に多様なことがわかる。

　人々の健康促進、調理スキル向上、食料生産、廃棄などを自動化するだけの技術研究には限界があるため[88]、食べることの喜びという側面[89]にも注意を向けるべきだという指摘もある。食べ物を栄養としてのみ扱うのではなく、食べるという経験を豊かにし、文化的、社会的な感度を高めるといった価値観をもたらすものとして扱うべきということだ。

　これは何も新しい考え方ではなく、食を学際的に学ぶフードスタディーズの分野では、食において料理はもちろんその空間を体験する人間に焦点を当てることの重要性[90]が語られていたり、日本でも1984年から文部省が研究し、提唱した食品の三機能（第一次：栄養、第二次：感覚・嗜好、第三次：生体調節）[91,92]の中にも嗜好が機能のひとつ含まれていることにも明らかである。このように、人と食べ物のインタラクションをデザインしていく上でも、バランスの取れた価値の提案が求められるだろう。

　フード「デザイン」という観点からは、食品の機能は3つに分類されている[38]。

1. 美的機能
　食事する時の五感の楽しさを高めるもの。見た目や味、香り、咀嚼音などで評価される。感情的、主観的、文化的に依存しており、人によってその感じ方は異なる。ほとんどの日用品にとっては視覚的なものだが、食べ物の美的機能は味覚的に知覚される。

2. 実用的・技術的機能
　耐久性や調理の容易さ、持ち運びやすさ、積み重ねら

*86　共通のルールのもとで、局所的に結びついた関係性が連なって、サービスを交換し合いながら相互に価値創造をおこなうシステムのこと。生物学と動物学に由来するエコシステムの概念とサービスの概念を結びつけたもので、相対的に自己完結的で、かつ自己調整的なシステム。

*87　厳密には、G-Dロジックにおいて有形財とそれ以外に分類された無形財は「サービシーズ（複数形・名詞）」と呼ばれる。一方でS-Dロジックにおけるサービスは、ほかのアクターのための利益となる資源（ナレッジとスキル）を適用して手助けする行為を暗示している点で、この2つは異なる概念。

*88　Comber, R. et al. (2014), "Designing for human–food interaction: An introduction to the special issue on 'food and interaction design'", *International Journal of Human-Computer Studies*, 72:2, pp.181-184

(A) Barden, P. et al. (2012), "Telematic Dinner Party: Designing for Togetherness through Play and Performance", *In Proceedings of the Designing Interactive Systems Conference*, pp. 38-47
出典：http://isam.eecs.qmul.ac.uk/projects/telematic_dinner_party/telematic_dinner_party.html
別々の会場にいる計6名は投影映像と、テーブル中央に置かれた別会場同士で互いに連動して回転する台を通じて、視覚的に両者の存在を共有しながら食事を体験した。

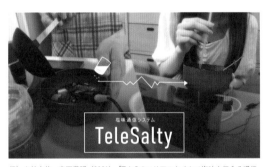

(B) 小林未侑、宮下芳明 (2021)、「TeleSalty: リアルタイムで塩味を伝える通信システム」『エンタテインメントコンピューティングシンポジウム論文集』、pp. 276-280
塩分センサーで測定した値を再現するシステムによって、遠隔でも同じ食体験が共有できたり、調理指導が可能になったりする。

(C) Wang, W. et al. (2017), "Transformative Appetite: Shape-Changing Food Transforms from 2D to 3D by Water Interaction through Cooking", *Association for Computing Machinery*, CHI '17, pp.6123–6132
湯に入れると2Dから3Dへと立体的に形状を変えるパスタ。動きのある華やかな食体験のためだけでなく、食品の輸送コストを抑えることも考慮された研究。

(D) Mehta, Y. D. et al. (2018), "Arm-A-Dine: Towards Understanding the Design of Playful Embodied Eating Experiences", *Association for Computing Machinery*, CHI PLAY '18, pp.299-313
相手が笑顔の時は相手のほうに、反対に泣き顔の時は自分のほうに食べ物を運ぶ第3の腕を介した食体験を探求した研究。食事の瞬間に発生するインタラクションに着目した。

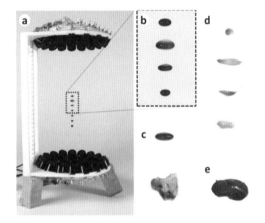

(E) Vi, C. T. et al. (2017), "TastyFloats: A Contactless Food Delivery System" *Association for Computing Machinery*, ISS '17, pp.161-170
図中のbはワイン、cはワインとブルーチーズ、dは上からパン、レタス、肉、パン、eはラズベリーの粒。独立した味が直接口に届くことで甘味は強く感じられ、苦味は感じにくいことを発見した。

*89　Block, L. G. et al. (2011), "From Nutrients to Nurturance: A Conceptual Introduction to Food Well-Being", *Journal of Public Policy & Marketing*, 30:1, pp.5-13

*90　Bell, G. and Kaye, J. (2002), "Designing Technology for Domestic Spaces: A Kitchen Manifesto" *Gastronomica*, 2:2, pp.46-62
*91　荒井綜一 (1997)「食品の機能——その研究の現状と未来像」『日本家政学会誌』、48:7、pp.645-652

*92　荒井綜一 (1997)「機能性食品」『日本薬理学雑誌』、110（補冊）、pp.7-10

れる、一口サイズであることなど、実用上の幅広いニーズを満たすもの。栽培や収穫、加工の効率性、包装、輸送、消費などの適合性、健康のための品質も含まれる。

3. 象徴的機能
　文化固有の知識を伝える。形や素材、味、色、食感をともなって、食べ物は意味や内容を伝達するための媒体となる。空腹を満たすためだけではなく、健康、強さ、美しさなどをもたらす（とされる）ことを認識させる。

　文部省が提唱した食品の三機能でいうところの第二次機能（感覚・嗜好）が、「1. 美的機能」に対応しており、美味しいとか楽しいといった感覚の実現を目的としている。家具や家電製品などのプロダクトデザインとフードデザインを比較した時には、実用性よりも五感で感じる美味しさが優先される。たとえば嚥下食がペースト状で可食だとしても、食欲が湧かないのは見た目や境遇などが関係するからだ。また、「みんなで食べるから美味しい」「山頂で食べるから美味しい」などの感覚も状況の捉え方によって変化がもたらされた結果だ。
　食品の三機能のうち、第一次（栄養）および第三次機能（生体調節）は実用的・技術的機能に集約されると考えていいだろう。たとえば、板チョコには折り分けられるような溝があったり、モナカは中身の餡が手に付かないような構造になっていたりすることは明らかに実用的である。一方で多種多様な形を持つパスタは、ソースと絡まりやすい形状という実用性以上に、それ自体が非常に装飾的であり、美的感覚を目的としているといえる。また、栄養価や味にはほとんど違いがないにもかかわらず、装飾的なパスタの形状が数多くつくられていることも、食品のデザインが実用性よりも文化性を重視していることを示唆する。

　これらに加えて食品のデザインでは、象徴的機能も考慮される。食べ物が食べ「モノ」、物理的なオブジェクトである以上、常に見た目があり、それは何かしらの意味や内容を持ち合わせていると考えられる。たとえば、肉はポジティブな価値観（自分が生き残ること）と、ネガティブな価値観（危険、殺すこと）の両義性を持って

いると考えられてきた。また、肉を食べる行為は、現代社会では力や優越感、文明といった価値観として扱われることもある[93]。このような肉の伝統的な象徴性を変化あるいは消し去ることで象徴的価値を転換するようなプロセスもデザインの一部である。それはたとえばソーセージやパテのような肉料理が完全にもとの食材の形状を失い、見た目や食感に対して、完璧さや人工的であるイメージを抱かせることなどが挙げられる。
　ほかにも、肉食の持つ価値観から派生して、代替肉を食べるということは、現状ではヴィーガンであることや地球環境への配慮、宗教上の理由を暗に示すことになるし、その食品自体が未来に向けた新たな選択肢であることを示している。
　食品の形状は古くから幾何学的な丸や四角、長方形であることが多い。日本でも豆腐や煎餅などがその例の一部で、そこには「人工的な」という意味合いはあっても「工業的な」という意味合いはなく、むしろ見慣れた安心感さえ与える。また、素材そのままの自然な食べ物として捉えられる刺身も完全にデザインされたものであり、一口大に切られた直方体の食品として提供される。その横に添えられた大根や大葉などのつま、刺身の艶や透明感が自然を演出する。このようにして刺身盛りに閉じ込められた文化や象徴性、実用性はデザインされ、食べ物と人との間にコミュニケーションをつくり出す。

　これまで述べてきたように、食品のデザインは必ずしも機能的で効率的な状態にすることだけが目的ではなく、私たちの考えや私たち自身を表現し、その存在を正当化することも目的として重視される。私たちは日々何をどのように食べるかを選択する。つまり一連の食体験をデザインすることで、自分自身をデザインしていることにつながっていると考えられる。食品のデザインにおいて重要となる象徴的機能を満たすために、食べ物に意味や内容を持たせ、同時にそれらを美的機能（特定の形や状態）に落とし込みながら、直接目に見える形にして、感覚的、感情的に理解し、人間が読み取れるようにすることがフードデザインの目的のひとつといえる。
　「どんなものを食べているか言ってみたまえ。君がどんな人か言い当ててみせよう。」[94]（ジャン・アンテルム・ブリア＝サヴァラン（Jean Anthelme Brillat-Savarin））、「人間とは食べるところのものである」（ルートヴィヒ・

*93　Fiddes, N. (1991), *Meat: A Natural Symbol*, Routledge
*94　ブリア＝サヴァラン、玉村豊男（訳）(2017)、『美味礼讃』、新潮社
*95　ポール・B・トンプソン、太田和彦（訳）(2021)、『食農倫理の長い旅〈食べる〉のどこに倫理はあるか』、勁草書房、p.56
*96　河上睦子 (2015)、『いま、なぜ食の思想か　豊食・飽食・崩食の時代』、社会評論社、p.46
*97　チャールズ・スペンス (2018)、『「おいしさ」の錯覚　最新科学でわかった、美味の真実』、KADOKAWA、pp.18-19

アンドレアス・フォイエルバッハ（Ludwig A. Feuerbach））という言葉があるが、「あなたは何を食べるのかで決まる」というフレーズは、人が何を食べ、食べないかの選択自体に考え方が反映されていることを表している（今日のグローバル化したフードシステムにおいては「食べるもの」ではなく「買うもの」によって、文化的、社会的、倫理的な面からどんな人かが決められる、といった主張もある[95]）。宗教的、健康的な理由だけではなく、嗜好性や金銭的な理由、価値観なども当然関係しているが、それはある時代や地域、集団の中で独自に形成されている。この食の思想は習慣化され、多くの場合で自覚されない[96]。だからこそ、食品や食べ方のデザインをするにあたっては、食の思想的な部分までをよく理解する必要があるだろう。そして潜在的な意識の中に内在化している価値観や意味、ナラティブ（物語）を具現化して理解することには、デザインが役に立つと考えられるのである。

人間がどのように食べ物や食べる環境を知覚するのかについては、五感をそれぞれ個別の知覚方法として捉えるのではなく、もっと複雑に互いの感覚同士が影響し合うという考えのもとで研究がおこなわれている。食べ物は人間のさまざまな感覚によって知覚され、それ自体が周囲の人やものに影響を与えるような存在だ。さまざまな感覚による知覚とその影響は、クロスモーダルやマルチセンサリーと呼ばれる感覚と関連しており、これまでのHCIおよびHFI分野でも研究対象として取り扱われてきた。

クロスモーダルは、たとえば赤い照明の下で黒いグラスに入ったワインを飲むとより甘くフルーティに感じられることなど、ひとつの感覚がほかの感覚における感じ方に影響することを指す。マルチセンサリーは、ポテトチップスを食べる時に聞く音の違いでパリッと感に変化が起きるように、ひとつの体験に関するふたつの感覚を通じて複数の情報が脳内でひとつの知覚として統合されることと定義される[97]。

同時に、技術的なアプローチからも、見た目に美しい食べ物をつくることを前提とした事例が発表されている。透明なゼリーの中に花の形をしたゼリーが浮かぶ芸術的なスイーツ、フラワーゼリーを作成できるフード3Dプリンタが開発されたり[98]、科学的な知見に基づいて料理を解明し、分子レベルで新しい食べ物をつくり出す「分子調理」を日本食に用いることの可能性を示したレシピ本[99]が刊行されたりしている。これらはいずれも日本国内の研究者たちによるものだ。

美味しいものや、見た目の良いものがつくれる、楽しく食べられるといった食のニーズの大前提を踏まえながら、人と食べ物、人とコンピュータ、人同士など各関係性における望ましいインタラクションをデザインすること。新たな食体験やサービスをデザインしていくにあたって、参加型デザインの流れを振り返った時に、あらゆるステークホルダーの中には食べ物やその食材としての動植物、製造を担う3Dプリンタなども包含される。そんな中、HFIは食を取り巻くエコシステムの各要素を技術的な観点から明らかにする。一方、フードデザインは文化的、社会的な観点を補完したり、各要素間をつなぐコミュニケーションを明らかにする。こうしてそれぞれの役割を果たしながら、新たな食の未来を形成していくことに貢献できるのではないだろうか。

フードデザインの必要性とこれから

2009年に創設されたInternational Food Design Societyの設立者で、フードデザインリサーチャーのフランチェスカ・ザンポーロ（Francesca Zampollo）は、フードデザインを以下の図（p.28）に示すような下位分類によって定義[100]した。

ザンポーロは9つの分類によって食に関するあらゆる事物をデザインの対象とみなしている。たとえば「食のためのデザイン（Design for Food）」は調理器具やカトラリーといった製品を対象とした従来的なデザイン、「批評的なフードデザイン（Critical Food Design）」は初期のころのフードデザインに多く見られた、食べ物や食べることを考えさせ、議論を巻き起こすようなデザインのことだ。また、図の一番大きな枠として「持続可能なフードデザイン（Sustainable Food Design）」という分類がなされているが、これは環境、食材となる動植物、食産業に従事する人間に対して持続可能であるということが、大前提として示されている。

*98　Miyatake, M. et al. (2021), "Flower Jelly Printer: Slit Injection Printing for Parametrically Designed Flower Jelly", *Association for Computing Machinery*, CHI '21, 425, pp.1-10

*99　石川伸一、石川繭子、桑原明（2021）、『分子調理の日本食』、オライリー・ジャパン

*100　Zampollo, F. (2016), "What is Food Design? The complete overview of all Food Design sub-disciplines and how they merge"

Zampollo. F., 2016. What is Food Design? The complete overview of all Food Design sub-disciplines and how they merge.
Francesca Zampolloは2016年、自身の論文内でフードデザインの下位分類同士の交差と関係性を示した。

Su Park「the Food&Design Manifesto」(The Dutch Institute of Food and Design「Dutch Design Week」2018年) 出典：https://www.su-park.com/portfolio/the-difd/

　オランダで毎年開催されるデザインイベント「ダッチデザインウィーク」の2018年のキックオフイベントの中では、the Dutch Institute of Food & Designが主体となり、11名の世界的なフードデザイナーやリサーチャーが持ち寄ったフードデザインに関する各々の提言を集約する形でひとつのマニフェストが作成された[101]。ここでは、デザインリサーチやサービスデザインの手法、デザインプロセスを通して、「気づきを与えること」、「対話すること」、「ファシリテートすること」がデザインとフードの間に発生すると示された。
　「気づきを与えること」に紐づくのは、現在の世界的な

食産業の抱える問題であり、それに疑問を持ち、変革していこうとする文脈が根底にあるように理解できる。また「対話すること」というのは、変革やイノベーションにともなう、喜びや驚きなどの感情に関連したストーリーを伝えるためのメディアとして食べ物がデザインとともにあることがわかる。さらに、食べ「モノ」として形状が持つ意味であったり、その記号的な重要性や文化性を促進することのために、抽象的な目的を可視化したり食べられるような人工物としてデザインすることが意図されている。さまざまな分野からの経験や知識、各々が取り扱うテーマを横断するような視点をベースとして、未来に向けて新たなフードシステムをデザインしていくことも重要な要素として描かれている。
　食はすべての人類、生物にとって生きるために必要不可欠なものであり、日々の暮らしの中で必ず直面し、いかなる人工物のデザインよりも消費者、ユーザーが体験する機会が圧倒的に多いため、ユーザーによる感度が非常に高い。そうなると、どんなに環境に配慮したエシカルな食品であっても、見た目が悪ければ手に取ってもらうことさえできない。一方で、美味しそうな食品は、（ネガティブな意味も含めて）その見た目で人々を魅了し、体内に到達することができるし、そうしてきた。つまり、食にまつわる環境的、社会的な問題を解決することを目的としながらも、それ以上に美味しい、美味しそう、楽しい、嬉しいなどのポジティブな感情をともなった食事を実現するように食べ物自体をデザインする必要があると考えられる。
　人は理性的にではなく、感情的、社会的、文化的に行動することが多いため、知識だけでは行動を起こすことはできない。デザインには、人が知覚可能な状態を具現化することで、価値観や意味を変える創造力がある。それは簡単ではないが、不可能というわけではない。創造的な応用による意味の転換は、まさにデザインの本質といえる。

　幸いにも、日本の食文化は非常に多様で、現在世界で注目される動物性たんぱく質を代替する食事は、もどき料理などを含む精進料理として鎌倉時代から既に存在していたし、魚のすり身などを使って蟹に似せたカニカマといった食品も、代替食材を使ったハンバーグやチキンナゲットなどよりもはるか昔から食体験に取り入れてい

*101　the Dutch Institute of Food&Design, 'The Food & Design Manifesto' https://www.whatdesigncando.com/stories/one-collaborative-investigation-into-design-for-food/ https://thedifd.com/articles/the-food-design-manifesto/

*102　Space10「Tomorrow's Meatball: A Visual Exploration of Future Foods」(2015) https://space10.com/project/tomorrows-meatball/
*103　Carolien Niebling (2017), The Sausage of the Future, ECAL

た。二十四節気や年中行事など、食と暮らしが密接に関係し合い、独自の文化を形成してきた日本。宗教などに基づくあらゆる制限の中でも食の楽しみを押し広げてきた日本食的なマインドセットに立ち返ることが、未来に向けた食のデザインに独自性を生み出すひとつの方法なのかもしれない。

　一方海外でも、IKEAのイノベーションラボ「Space10」は、昆虫食や藻類、人工培養肉、廃棄が迫った食品などを、スウェーデンの国民的料理でありIKEAのアイコンともいえるミートボールに落とし込み未来の食のコンセプトを表現[102]、2020年には植物由来の「プラントボール」も発売している。オランダ生まれでスイス在住のフードデザイナー、キャロリン・ニーブリング（Carolien Nie-bling）は、食肉の問題に対する解決策の可能性をソーセージのデザインによって提案し、昆虫や植物由来のソーセージはもちろん、食肉産業において捨てられる血も美味しいソースになることを提案[103]している。彼女はおよそ5000年にもおよぶソーセージの歴史を丁寧に調査し、未来に向けた持続可能な食品との融合を模索した。

　食が文化的に形成されていることを考慮すると、このように各国、各地域に根ざした食文化を基礎として、未来の食を検討していくことが有効になるだろう。

　食に対して多くの人は保守的であり、特に食に恵まれた国においては、日々の生活の中で食にまつわる問題の重要性に目を向ける必要を感じづらいかもしれない。しかしながら、食の問題は地球にとっての問題でもあり、それは必然的に自分（消費者のみならず、企業や投資家など）にとっての問題でもあることに気づき、食べるという行為そのものを見直すべき状況にある。そのために、さまざまなテクノロジーが開発されたり、歴史を辿ることであるべき食の姿を模索したり、食べることの変容を実現させるための準備は着々と進められている。それらを人々に届けるために作用するのがデザインであり、その可能性を持つと信じている。

　食べ「モノ」をともなって、新たな価値を生み出し、問題を解決していくことがフードデザインには求められている。そこには新たな食体験のためのガストロノミー研究や、食品の提供を成立させるサービス設計、人と食べ物とのインタラクションデザインも含まれる。本書は、先進事例やデザイン手法、調査研究の紹介を踏まえなが

ら、このようなフードデザインの役割を示していくことを目的とする。デザイン理論的な観点からは、最適を目指すのではなく、適量であり、適切、満足のいく状態を目指す「新しい」進歩の実現に向けた取り組みを考えていかなければならない。

　食にまつわる現況を的確に捉えた上で、望ましい未来を考案し、日常的な事柄を代替可能な方法で管理できるシナリオを描き、それを開発して、創造的に具現化していくこと。これが今、デザインが時代に要請されている役割であり、フードデザインは食の未来に貢献する役割を担っている。

（緒方胤浩）

Space10「Tomorrow's Meatball: A Visual Exploration of Future Foods」（2015年）

Carolien Niebling「The Sausage of the Future」（2017年）
（『A research project by Carolien Niebling, supported by ECAL and published by Lars Müller Publishers』、2017年）

※ 本章に記載のURLの最終アクセス日は、いずれも2022.05.31

personal
vital data

max.↑ 118 min.↓ 72

height	170 cm
weight	59 kg
body fat	15.8 %
bmi	20.42
bmr	1581.075 kcal

フードデザインの現在

02

　日々の暮らしで体験できる食にまつわるサービスの中には、どのような特徴があり、どのような価値をもたらすデザインが存在するのか。

　本章ではフードデザインについての理解を進めるため、国内で展開される4事例を取り上げ、事業者に対してインタビューをおこなった。さらには著者が実際にサービスを体験し、その過程で発見した気づきや特徴をフードデザイン、あるいはサービスデザインの観点から考察した。

　サービスを実際に体験することは、デザイナーがユーザー視点でサービスを観察するもっとも有効な手段のひとつだ。日々進化するテクノロジーを活用しながら未来に向けて変化する食体験の先進的な事例を調査し、フードデザインの現在を明らかにする。

国内のフードデザイン
事例を知る

マトリクス図から紐解く
事例の特徴とキーワード

　食品業界では毎年多くの新商品が開発・発売されており、それらに付随する形で、飲食店やネット通販などをはじめ多様なサービスが展開されている。本章では、これまでになかった食材や調理法を使って新たな食体験を提供する事業者や、フードロス対策やコミュニティ形成といった問題解決を目標とする食品およびサービスを展開する事業者、研究活動を含め、規模を問わずフードデザインの観点から新規性のある計29の事例を調査した。それらを広くフードデザインの事例として捉え、中でも、国内で事業を展開する食品メーカーや食関連のスタートアップ企業、食に関する製品開発などが特徴的な4事例を取り上げ、「フードデザインの現在」を掘り下げていく。各事業者へのインタビューに加え、ユーザー視点で事業を理解すべく、提供する製品やサービスを実際に著者自身が体験し、フードデザインの観点から考察をおこなった。

　事例の調査にあたっては、それぞれが持つ特徴や傾向から、横軸に「問題解決」と「意味生成」、縦軸に「技術主導」と「デザイン主導」を据えたマトリクス図を作成した。「問題解決」は食を取り巻く社会・環境問題の解決に向けた側面が強調される一方、「意味生成」は新しい食の価値を探索するような側面を強く持つ。また、「技術主導」とは先端技術や職人技によって食の能力を引き出し、「デザイン主導」とは人間の感性によって食の能力を引き出すようなものだ。それらの要素を掛け合わせた4象限で各事例の分類をおこなった。

　各象限の特徴を見ていくと、「問題解決×技術主導」には、食材の生産工程にテクノロジーを利用し、安定的な供給をおこなう事例が見られる。テクノロジーにより、持続可能な食料生産体制そのものをデザインすることは、大多数のユーザーに影響を与えるため、大きな市場になりうると考えた。「問題解決×デザイン主導」には、テクノロジー主導と比べて、食事の場面における個別的な課題にアプローチするような事例が見受けられる。大量生産とは異なる次元に軸があるため、市場規模は「問題解決×技術主導」と比較すると小さいかもしれないが、一定のニーズが確実に存在する領域といえる。「意味生成×技術主導」には、技術による廃棄食材の利活用が生む新たなライフスタイルの提案や、AIやIoTを駆使した食品や食体験などが事例として挙げられる。調理ロボットやスマート家電などのテクノロジーがどのようにして新たな食体験をつくり出すかという点において、ヒューマンフードインタラクションなどの研究が生かされる領域だ。「意味生成×デザイン主導」には、代替たんぱく質として期待される昆虫食があたりまえな食料のひとつになることを目指す研究会や、完成された食品を提供するだけではなく、ユーザーと共同で食体験をつくるような事例もあった。これらはデザインがモノからコトのデザインへとより広義に変化していることや、ユーザー参加による価値共創が重視されることとの関係がうかがえる。

　マトリクス図に分類した29事例のうち、代替肉の開発・生産によって気候危機の課題解決を目指す「NEXT MEATS」、嚥下食の課題解決を目指すケア家電「Deli-Softer（デリソフター）」、未利用食材を美味しく食べることをライフスタイルとともに提案する「ZENB」、お菓子のパーソナライズによって新たな食体験を提供する「snaq.me」の4事例を選定。商品はもちろん一連のサービスの流れを体験することを通して、フードデザインあるいはサービスデザインにおける価値を探った。

技術主導

≒テクノロジー

先端技術／職人技によって、食の能力を引き出す

市場への影響が大きい

次世代食糧生産

デジタル技術で食体験を拡張

ヒューマンフードインタラクション

問題解決

食を取り巻く
社会・環境問題の解決
（社会の要請が大きい）

意味生成

新しい食の価値探索
（個人の趣味性が高い）

社会問題と連動した
ニーズが存在

食環境づくり

食材中心で
体験の可能性を追求

ユーザー参加型ガストロノミー

デザイン主導

≒アート

人間の感性によって、食の能力を引き出す

国内のフードデザイン事例における
比較・分析のためのマトリクス図

著者が国内のフードデザイン事例を調査するにあたり、傾向を示す指標
として作成したマトリクス図。あらゆる事例を比較・分析する中で、各
エリアの特徴と未来のフードデザインに向けて注目すべきキーワードを
導き出した。図中の円は市場規模のイメージを示す。

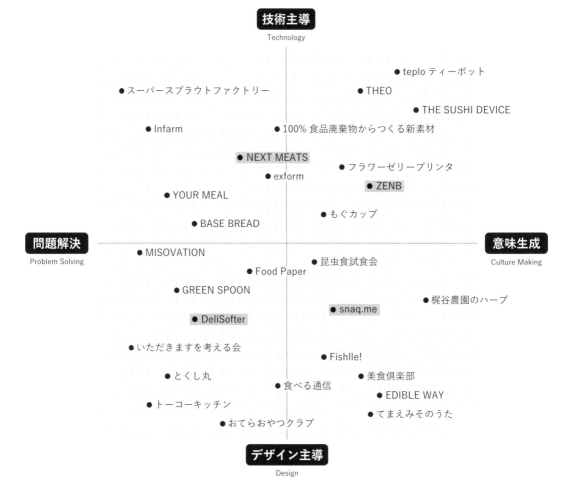

技術主導
Technology

● teplo ティーポット
● スーパースプラウトファクトリー　　● THEO
　　　　　　　　　　　　　　　　　　　　● THE SUSHI DEVICE
● Infarm　　　● 100% 食品廃棄物からつくる新素材
　　　　　● NEXT MEATS
　　　　　　　● exform　　　● フラワーゼリープリンタ
● YOUR MEAL　　　　　　　　　● ZENB
　　● BASE BREAD　　　● もぐカップ

問題解決　　　　　　　　　　　　　　　　　　　　　意味生成
Problem Solving　　　　　　　　　　　　　　　Culture Making

● MISOVATION　　　● 昆虫食試食会
　　　● Food Paper
● GREEN SPOON
　　　　　　　　　　● 梶谷農園のハーブ
● DeliSofter
　　　　　　　● snaq.me
● いただきますを考える会
● とくし丸　　　　　　● Fishlle!
　　　　　　　　　　● 美食倶楽部
● トーコーキッチン　● 食べる通信　● EDIBLE WAY
　　● おてらおやつクラブ　● てまえみそのうた

デザイン主導
Design

リサーチ対象のマッピング

より多様な観点からフードデザインを実装していくにあたって、まずは
現状を把握すべく、各事例の背景や提供価値、特徴などを相対的に比較。
著者が独自にマッピングをおこなった。なお、ここで挙げる事例の多く
が、問題解決を推進する先に文化を生み出したり、意味生成が問題解決
につながったりと、両義的なポテンシャルを持つことがわかった。

ナショナルデパート株式会社
THE SUSHI DEVICE

VR映像やASMRとの連動により、口溶けの変化を多感覚的に感じられるバター。表面加工やフレーバーの違い、映像や音声などさまざまな刺激による新たな食体験を提供する。

https://depa.stores.jp/

株式会社LOAD&ROAD
teploティーポット

飲み手の状態や気分、茶葉の種類に合わせて最適にお茶を淹れるスマートティーポット。茶葉の種類や抽出方法の複雑さを解決し、気軽に本格的な味のお茶が楽しめる。

https://teplotea.com/

フードテックマイスター株式会社
THEO

AIを搭載したバウムクーヘン専用オーブン。職人の技を画像データから機械学習し、困難な技術伝承の課題を解決した。世界各地で同じ品質のお菓子をつくることを可能にする。

https://theo-foodtechers.com/

宮武茉子
フラワーゼリープリンタ

独自に開発したフード3Dプリンタで印刷したフラワーゼリー。熟練した技を必要とするスイーツの作製を初心者でもできるようにした。嚥下調整食のデザインへの応用なども期待される。

https://www.makomiyatake.com/

アサヒユウアス株式会社＋株式会社丸繁製菓
もぐカップ

容器の「使い捨て」から「使い食べ」を提案する食べられる飲料容器。国産のじゃがいもやでんぷんが原料の容器には4種類の味があり、飲み物や食べ物との組み合わせを楽しむことができる。

https://mogcup.shop/

fabula株式会社
100%食品廃棄物からつくる新素材

規格外野菜や加工時に出る未利用部などの原料を乾燥、粉砕、熱圧縮してつくる新素材。原料由来の色や香りと強い曲げ強度を持つ素材を、将来的には「食べる」ことも視野に研究を続ける。

https://fabulajp.com/

株式会社村上農園
スーパースプラウトファクトリー

空気、水、光など生育環境をコンピュータ制御した国内最大規模の完全人工光型植物工場。ブロッコリースーパースプラウトの有用成分スルフォラファンの高濃度化、高品質化、安定した生産供給をおこなう。

https://www.murakamifarm.com/

Infarm/Junko Kimura（2021年）

Indoor Urban Farming Japan株式会社
Infarm

屋内垂直農法による都市型農場野菜のプラットフォーム。スーパーなどで野菜やハーブを栽培・収穫することで食材の輸送距離を最短にし、都市の食料自給率向上や環境負荷低減に寄与する。

https://www.infarm.com/

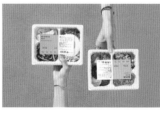

株式会社Muscle Deli
YOUR MEAL

食のニーズや独自の診断結果をもとに、個人に最適化したカスタムミール。栄養士監修による150以上のメニューや食事相談、栄養セミナーなどの継続的なサポートを提供するD2C事業。

https://yourmeal.jp/

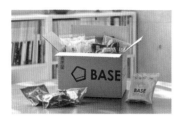

ベースフード株式会社
BASE BREAD

1日に必要な33種類の栄養素を含んだ完全栄養パン。毎日食べる「主食」に栄養素をバランスよく含ませることで、今の食文化やライフスタイルに沿った健康を実現する。
https://basefood.co.jp/

Byte Bites株式会社
exform

フード3Dプリンタを基軸として、従来の製造手法では困難な「調理・生産・食体験」の3つを革新する。微細加工・多品種生産・食感制御などの新しいポテンシャルを持ったチョコレート。
https://byte-bites.com/

株式会社Greenspoon
GREEN SPOON

カラダの悩みや生活習慣を答える診断テストをもとに、必要な栄養素を特定し、ユーザーごとに最適な食材をスムージー/スープ/サラダで届けるサブスクリプションサービス。
https://greenspoon.co.jp/

株式会社MISOVATION
MISOVATION

介護経験や自身の食生活をきっかけに栄養士が開発した完全食味噌汁。日本各地の味噌を月替わりで楽しむことができる上、瞬間冷凍で鮮度や栄養を維持し、健康＝美味しいを実現するD2C事業。
https://misovation.com/

RelationFish株式会社
いただきますを考える会

環境負荷の低い水産養殖業のあり方と、養殖魚や未利用魚の活用を発信する料理人たちからなる活動。草食魚など新たな養殖対象魚の飼育技術開発や料理店での使用を推進する。
https://www.relationfish.com/

株式会社とくし丸
とくし丸

買い物難民のもとへ定期的に食材を届ける移動スーパー。生鮮食品も含めた約400品目以上の商品を軽トラックで運び、買い物の楽しみを提供するとともに地域の見守り隊としての役割も果たす。
https://www.tokushimaru.jp/

有限会社東郊住宅社
トーコーキッチン

東郊住宅社の賃貸物件で使うカードキーでのみ扉が開く入居者向け食堂。手づくりの日替わり定食などを朝食100円、昼・夕食500円で提供。入居生活における安全面だけではなく食事の安心も実現。
https://www.fuchinobe-chintai.jp/toko_kitchen.html

認定NPO法人おてらおやつクラブ
おてらおやつクラブ

お寺に集まる「おそなえ」を、仏さまからの「おさがり」としていただき、子どもをサポートする支援団体と連携して、さまざまな事情で困りごとを抱えるひとり親家庭へ「おすそわけ」する活動。
https://otera-oyatsu.club/

株式会社 五十嵐製紙
Food Paper

越前和紙の老舗工房が手掛ける、廃棄食材からつくられる紙文具ブランド。素材の色合いを残した独特の風合いが美しい。和紙の原材料不足を補うための試行錯誤の末に新たな価値が生まれた。
https://foodpaper.jp/

株式会社雨風太陽
食べる通信

食のつくり手を特集した情報
誌と、彼らが収穫した自慢の
一品がセットで届く食べ物付
き情報誌。「東北食べる通信」
から始まり、日本全国のみな
らず台湾含め56地域へ同モ
デルを展開。
https://taberu.me/

株式会社ベンナーズ
Fishlle!

水揚げした旬の魚や規格外と
なってしまう天然国産の未利
用魚を積極的に買い付け、加
工、味付けした商品。従来の
大量生産型水産加工業とは異
なる価値創出で、水産の三方
良し実現を目指す。
https://fishlle.com/

エディブルウェイプロジェクト
EDIBLE WAY

持ち運び可能なフェルトプラ
ンターで住民たちが地先園芸
的に野菜を育てることで、食
べられるもので景観を構築す
る、エディブルランドスケー
プを実現させる活動。
http://edibleway.org/

五味醤油＋小倉ヒラク
てまえみそのうた

3分でみそのつくり方がわか
る、かわいいアニメーション
とダンス付きのうた絵本。「手
前味噌」という文化の価値を
再発見し、日本各地の郷土食
の多様性を伝えるためのプロ
ジェクト。
https://yamagomiso.shop-pro.jp/?pid=71523957

有限会社梶谷農園
梶谷農園のハーブ

三つ星シェフたちが求める、
市場には流通しない品種やサ
イズ、味、色をオーダーメイ
ドで生育したハーブ。トレン
ドやミリ単位での要望に応え
るほか、ベビーリーフやエデ
ィブルフラワーも販売。
https://kajiyafarm.jp/

食用昆虫科学研究会
昆虫食試食会

「あたりまえな食料のひとつ
として、あたりまえに昆虫が
利用される社会を目指して」
活動。科学研究を中心に野食、
養殖、ラオスでの国際協力と
学際的な対話を通じ昆虫食文
化の醸成を目指す。
https://shockonken.org/

NPO法人HUG
美食倶楽部

全国各地で展開する会員制の
シェアキッチン店舗。スペイ
ンのバスク地方に広がる「美
食倶楽部」文化を日本に導入
し、共食の場となる地域コミ
ュニティを提供、都会におけ
る孤食問題などを解決する。
https://bishok.club/

ネクストミーツ株式会社
NEXT MEATS

Technology

Problem
Solving ——————————— Culture
Making

Design

【リリース】　　2020 年 6 月

【事業形態】　　代替肉の開発・販売
　　　　　　　　メディア運営

【運営体制】　　営業 7 名　広報・マーケティング 1 名
　　　　　　　　デザイン 2 名　研究開発 3 名　商品開発 3 名
　　　　　　　　生産管理 2 名　バックオフィス 6 名
　　　　　　　　※業務委託を除く

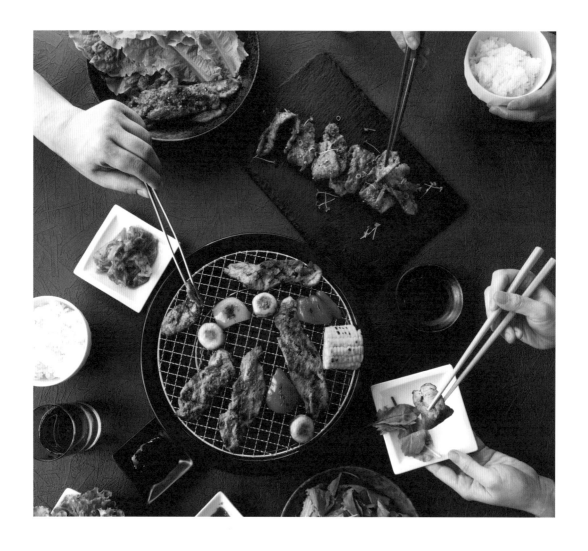

持続可能な食の未来をつくる、
代替肉の開発とプロモーション

「NEXT MEATS」は、代替肉の研究開発と製品販売を
おこなう日本発のフードテック・ベンチャーである。代
表的な商品には「NEXTカルビ2.0」や「NEXT牛丼1.2」
などがある。オンラインショップのみならず、全国のイ
トーヨーカドーや「焼肉ライク」の店舗でも発売し、多
数の有名シェフとのコラボレーションレシピも発表して
いる。これまで国内で販売されてきた大豆ミートのハン

バーグでもなく、アメリカのバーガー肉でもない、焼肉
や牛丼といった形式で代替肉を提供することは、日本の
食文化を更新していくフードデザインといえる。また、
「地球を終わらせない。」「おいしい代替肉で、地球の未
来をつくる。」といった環境問題を意識したビジョンを
全面的に押し出した事業者としても注目すべき存在であ
る。

代替肉そのものではなく、カルビや牛丼など多様なメニュー展開をおこなうのが「NEXT MEATS」の特徴のひとつ。各商品も「1.0」や「2.0」と常
にアップデートを続ける。

ネクストミーツ株式会社
東京都 新宿区 新宿1丁目 34-16 清水ビル 2F
https://www.nextmeats.co.jp/

Interview

ネクストミーツ株式会社　代表取締役

佐々木英之氏

―今回、ネクストミーツさんにお話を伺いたいと思ったのは、今、盛り上がりを見せている代替肉を焼肉や牛丼といった日本の食文化の一部として位置付けたり、プロモーションによって生活に浸透させようとすることが、特にデザイン的な活動だと感じたからなんです。

　なるほど。そうですね、焼肉や牛丼などのメニュー化というところはいくつか理由や目的があって。前提として、僕たちは開発当初からターゲットを、どちらかというと一般層の方で考えていました。もちろん、ヴィーガンの方やハラルの方にも受け入れてもらいやすいですが、あえてアピールはしていません。まず一般の方に美味しく食べ続けてもらい、普段の生活の中に入っていく。市場調査もおこなわず、僕らがこの商品で市場をつくっていく、という考えを持っていました。

　そうやって日本で代替肉を広めていこうという中で、まずひとつは、馴染みのあるもののほうが普及させやすいのではないかというアイデアがありました。日本において馴染みがあって、外食チェーンを展開している肉料理は何かと考えると、焼肉と牛丼でした。

　さらにふたつ目は独自性です。日本にも代替肉としての大豆ミートは昔からあったのですが、それはあくまで肉が嫌いだったり食べられない人に向けたもので、味も肉とはまったくかけ離れたものでした。ただ、2018年ごろから変化があり、味や食感をいかに肉に近づけるかという流れになっていった。その時主流となったのがミンチベースの商品で、ハンバーグやメンチカツ、ナゲットといったものでした。なので、それらとは一線を画す新しいものを出さないと意味がない、独自性を出さなくては、と考えたんです。

　そして3つ目が、海外展開を意識したことです。海外でもミンチベースの商品が非常に多いのですが、ここでも日本らしさを出そうと考えました。海外の人には肉じゃがはわからなくても、牛丼や焼肉なら伝わりやすい。この3点が、焼肉や牛丼で商品展開した理由・目的です。

―全国に展開する焼肉チェーン「焼肉ライク」がネクストミーツの「NEXTカルビ」を販売したことは、大きな話題になりましたね。

　代替肉の領域において、かなり大きなインパクトを与えたんじゃないかなと思っています。というのも、それまでは外食で代替肉、大豆ミートが提供されているのはヴィーガン向けのレストランなどに限られていて、肉を食べる目的ではなくやって来るお客さんが多いようなお店で扱われることがほとんどだったんです。でも、焼肉店は肉を目当てにお客さんがやって来るお店ですよね。そんな場所に代替肉が入っていくというのは、それまでの考え方を変えるような出来事にもなったのではないか、と認識しています。

―面白いですよね。常識にとらわれずに発想することで生まれたインパクトといいますか。

　そもそも、代替肉で焼肉をつくったことからして、多くの方々に「その考えはなかった」と言われたんです。代替肉の商品はヴィーガンの方に向けたものという意識が強いですから。それと同じで「焼肉店が大豆でつくった代替肉なんて入れるわけがない」と思われていたはずです。このあたりは、僕も共同創業者の白井も食品業界未経験者ゆえ、業界の習慣や常識に疎いためできた取り組みかなと思っています。

―どういうきっかけで代替肉の開発を始めようと考えられたのでしょう？

　まず、社会貢献のできるビジネスモデルをつくりたいという思いがベースにありました。中でも環境に関する問題は世界的な課題も多く、関心も高い。僕は2008年から12年間ほど中国の深センにいて、オープンイノベーションをおこなう企業のサポートなどをしていたのですが、海外のあらゆる情報をリサーチする中で、培養肉の存在を知ったんです。ちょうど2017年にアメリカでビヨンド・ミートが話題になり始めていたころですね。これは将来ビジネスとしても発展するし、社会的意義も大きい。そう感じたのが出発点です。

―日本で事業をおこなうにあたって、課題や壁はありませんでしたか。

まず世に出すことが大事だ、という思いで取り組んでいたので、壁はあまり感じませんでしたね。ただ、味が良くないとリピートしてもらえず、生活の中に入っていくことはできないので、まずは美味しく食べられるものをつくらないといけないと感じていました。そこでこだわったのが食感です。原料を成形していく段階での熱や圧力、水分のデータを蓄積していくこと、その成形したものを商品に加工する段階でもひと手間ふた手間かけることで、肉に近い食感を出すことに成功しました。

―商品を販売したり、デジタル上でマーケティングする上で重視したことはありますか?

あります。ひとつはワードですね。僕らとしても「代替肉」というワードが正解なのかという疑問があって。海外だと「肉」という表現はややこしいのでやめようという国もあります。まだ正確な定義はないのですが、僕らはあえてそこを逆手にとって、創業当初のころはテレビなどで「フェイクミート」という言葉を使ったりしていました。「大豆ミート」というと想像がついてしまう

2020年に開始した「焼肉ライク」とのコラボレーション。約70店舗ある全店舗で「NEXTカルビ」をはじめとする代替肉の展開をおこなう。「網で焼くことでより肉らしい体験が得られるのでは」と佐々木さん。

けど、「フェイクミート」と聞くと「なんだろう?」となりますよね。イメージが固定されないように、ワードの選び方は結構考えています。

—たしかに、ネクストミーツという会社名も含めて、ワードの選び方で消費者との最初のタッチポイント、印象が大きく変わってきますね。

「大豆ミート」という言葉を使わない理由はもうひとつ

The next level from meat. We save the Earth.

NEXT EUGLENA
YAKINIKU EX
100% PLANT BASED

ユーグレナ500mg、クロレラエキス500mgを配合した「NEXTユーグレナ焼肉EX」。ビタミン、ミネラルなど59種の豊富な栄養素を持つユーグレナ。微細藻類からのタンパク抽出は世界的にも注目されている。

スーパーなどでの店舗販売に向けて、パッケージデザインもリニューアル。従来の「肉=プラスチックのトレーにラップ」という形態ではなく、その商品を買うこと自体がステータスになるような、新しい商品デザインを目指す。

あって、僕らはあまり大豆にこだわりがないんです。食の多様性を突き詰めて考えた時、大豆はやはり27大アレルゲンの中に入ってくるものなので、大豆を使わないものも探っていきたい。今はどうしてもコストの部分で大豆のほうが安いのですが、大豆以外、豆類以外のタンパク源の研究も同時に進めています。今一番注目しているのは、微細藻類ですね。海からとれるタンパク源というものがあって、現状は大量生産できるものはまだ少ないのですが、面白いものがいっぱいあるんです。ユーグレナさんともコラボ商品をつくったりと、注目している分野です。

—ワードのチョイスや未来を感じさせるパッケージデザインなども含め、商品のブランディングということを強く意識されていますが、そのようなビジネスマインドはどのようにして培ったのでしょう?

僕らは、原料から成形したものをお店やメーカーに提供するサプライヤー的ポジションではなく、消費者向けの代替肉ブランドとして事業を展開しているので、商品を知ってもらわないといけない。そして宣伝するだけではなく、今後必要になってくる次世代の食品として、商品の裏側や、僕らの示すビジョンをきちんと見せないといけません。海外の代替肉メーカーであるビヨンド・ミートやインポッシブル・フーズは、会社名がもう固有名詞になっています。アメリカのハンバーガーショップでは、パテを「ビーフ100%」「ビーフとポーク半分ずつ」「ビヨンドミート」の中から選べるお店もあるほどです。そういう位置付けになると「代替肉」というワードもいらなくなりますよね。メッセージ性やビジョン、そういうものを商品に乗せるために、ブランドのあり方というものはすごく大事だと思っています。

—冒頭でも少し触れましたが、プロモーション活動についても伺いたいです。SNSをはじめ、テレビCM、人気レストランのシェフや他社さんとのコラボレーションなど、かなり盛んな発信活動をされている印象です。しかもその動きは、商品のPRはもちろん、「代替肉自体を食文化として日常に定着させよう」という意識のもとでつ

くられているようにも感じられます。

　いかに知ってもらうきっかけをつくるか、いかに関心を持ってもらうきっかけをつくるかという点は一番大きいと思っています。そういう意味で、まずSNSは、お客様との接点やコミュニケーションを生むことだけではなく、代替肉やその背景にある環境問題について知ってもらうためにも活用しています。

　また、テレビCMに関しては2021年の春にやらせていただいたんですが、ちょうど代替肉がようやくメディアでも注目され始めたようなタイミングだったので、「代替肉って何？ この会社は何なんだろう？」と関心を持ってもらえるきっかけになればと考えました。人気シェフとのコラボや、吉本興業さんともコラボさせていただいたんですが、それらも馴染みを持ってもらいたい、アプローチできる層を広げたいという考えからご一緒させていただきましたね。

—メディアを通すことによって「当たり前」感が出てくるというか、CMなどを日々見ていると生活の一部になっていく効果がありますよね。こうした取り組みによって、代替肉というジャンルが浸透してきているなというような感覚はあったりされますか？

　認識されている方はかなり多くなってきたとは思います。ただ、それはあくまで「知っている」「耳にしたことがある」という程度で、実際に食べたことがある、あるいは継続して食べているという人は、まだ全然多くない。そこをどうやってつなげていくか。それが課題です。

　あと、環境問題に関心を持つ人も増えていますが、環境問題に対する弊社の理念や活動に共感してくださっているユーザーさんも一定数いると思っています。とはいえ、代替肉は定着しているとは言い難い現状ですから、今は「食べて美味しい、食べて楽しい」という点を一番大事にしようと。そして、食べてから実は肉ではなく代替肉なんだと知り、さらに調べてみたら環境にも良いことを知る……そんな形でもまずは良いのかなと今は思っています。「環境のために代替肉を食べよう」「お肉は環境に悪いから食べちゃダメ」など、説教っぽくないようにはしたいな、と。

—最近、商品の値下げをされましたが、価格を下げることによって、継続的な購入など、ハードルはかなり下がるのではないかと思いました。

　そうですね、消費者としては代替肉の比較対象に肉を考えると思うんですが、肉と比べると弊社の商品はまだ高い。ですから、値下げによって消費者の方のハードルも下がるでしょうし、スーパーマーケットに置いていただくという意味でも非常に有効だったかなとは思っています。

—もうひとつ、ネクストミーツの商品で注目しているのが、随時バージョンアップをおこなっていることです。たとえば現時点（2022年6月現在）で「NEXTカルビ」は1.1から2.0にアップデートしています。完成を定めず、アップデートのプロセス自体を消費者に体験させるサービスというべきこの形は、フードデザインとして新しいなと感じています。

　現状、バージョンアップの基準として明確なものはないのですが、バージョンアップのタイミングは「常に」なんです。「このタイミングで」とかではなく、ずっと改良に向けて動かしている状況なんですよ。ちょうど現在は、主にふたつのテクノロジーの活用でバージョンアップを考えていまして、ひとつがバイオテクノロジーの活用、もうひとつがメカトロニクスという機械工学の活用です。前者は代替肉の原料をいかに改良できるかを、遺伝子工学や微生物、発酵の研究者が進めていて、後者は代替肉を製造する際に使用する機械の改良によって、より肉らしい食感などを再現できないかと進めています。いわばiPhoneが3GSから4、5となっているように、どんどんバージョンアップさせて、商品の幅を広げていきたい。進化するのが僕らの商品だと思っていますね。

—今回、フードデザイン事例について「問題解決/意味生成」という横軸と「技術主導/デザイン主導」という縦軸からなるマトリクス図を作成し、ネクストミーツの事業を「問題解決×技術主導」という位置にマッピング

をさせてもらいました。ご自身たちの事業をこの中で位置付けるならば、どのあたりだと考えられますか。

　これは……難しいですね。でも、ど真ん中かもしれないですね。縦軸のテクノロジーも大事だし、とはいえ消費者とのタッチポイントという意味でのデザインは非常に大事です。横軸でいうと、問題解決はもちろん、食の分野から気候変動問題の解決を目指していくというところがありますし、新しい食品という点で、肉・魚に並ぶメインの選択肢になるよう、新しい食文化として定着することも目指しているので……全部ですね（笑）。

—たしかに、お話を伺っていると意味生成の部分が重要なファクターになっていることを感じました。ところで、事業の中でフードデザインという分野を意識されるようなことはありますか？

　フードデザインという概念は特に認識はしていなかったと思うんですけれど、ただ考えとしては、やっぱり今お話したように、新しい食のジャンル、食の文化をつくって広めたいということがずっと念頭にあるんですね。それは、たとえるならノンアルコールビールのようなポジションです。ノンアルコールビールって最初は本当に限定的にしか手に入らないものでしたが、今ではスーパーでもコンビニでも、居酒屋にも置いてある定番のものになりましたよね。同じように代替肉も、どこでも手に入り、どこでも食べられるものにしていきたい。一過性のブームではなく、定着させたい。食文化として定着しないと、弊社が掲げる理念に近づくことはできませんから。こうしたことは最初から意識していたので、それがフードデザインということになるのかもしれませんね。

—最後に、10年後、20年後に食の未来はどうなっていると考えていますか？

　どこかで代替肉がパラダイムシフトを起こすのでは、と考えています。流通規模の巨大化でコストの問題を解決し、肉と同じか、それ以下の価格で提供できるようになった時、パラダイムシフトが起こるかなと。今後、世界の人口増加の流れの中で、食料危機問題は必ず発生します。畜産による環境負荷を増やすことはもうできないので、代替肉は間違いなく当たり前の存在になってくる。僕らのビジネスはサステナブルファーストなので、自分たちが世界でトップをとることが目的ではありません。僕らをきっかけに代替肉というものを知ってもらって、同業者がいっぱい出てきてくれたらと思っています。

Service Safari

代替肉ブランドとして数々の商品を展開し続ける「NEXT MEATS」は、
オンラインショップのほか焼肉チェーン店や全国のスーパーなど実店舗でも購入可能で、
テレビCMも放送するなど、非常に間口の広いフードテックベンチャーである。
環境ビジョンを打ち出した商品は、どのように進化していくのだろうか。
代替肉という新市場で展開をおこなうサービスや商品の特徴とは。

※ 調査期間：2021年10月21日〜 2022年1月8日

PROCESS 1　　注文

商品は、公式オンラインショップにて注文が可能[1]。商品の種類と個数を選んだ後、決済情報の入力と配送日時の指定をおこなった。

■ 公式サイトのファーストビジュアルに「全ては地球のために」というビジョンが表示され、代替肉という食品だけではなく、ビジョンや共感を売っているように感じた。
■ オンラインショップの商品ページでは、パッケージのみならず調理中や調理後の盛り付け写真などが多く使用され、食べるシーンを想像しやすい。写真を見る限り代替肉であることを感じさせず、特に食品のオンライン購入においては、食欲に訴えかけるビジュアルの重要性を感じた。
■ 一部商品にはシェフによるレシピ動画が掲載されており、代替肉を身近なものに感じさせ、購入へのハードルを下げる効果があると感じた。
■ オンラインショップ構築プラットフォーム「Shopify」を使うことで比較的簡単にECサイトを構築・運営できるため、事業者側は、商品開発に専念できるという利点がある。また、ユーザー側も手間のかかる決済情報の入力を省略でき、円滑なサービス体験を得られるという点で注目すべきプラットフォームである。
■ 全国の提携スーパーでは、店頭でも商品の購入が可能。卸事業の拡大は、量産体制が整い始めた証拠であろう。メイン商品の値下げもおこない、間口を広げる体制が整ってきている。

*1　取り扱いの店舗でも購入可能だが、Web上でのサービスを体験すべく、オンラインショップで購入。

PROCESS 2　配送受取・開封

オンラインショップで注文後、発送完了メールとともに送られてくる商品お問い合わせ番号から配送状況や到着予定日を確認する。商品の多くは冷凍状態で送られてくるため、自宅で直接受け取れるように日程の調整が必要。

■ ユーザー自身が配送業者のサービスを使い自由に日程調整できるため、受け取りがスムーズ。事業者側もお届け日時の設定など配送関連の手間が省けるというメリットがある。
■ 届いた段ボール箱の側面に「地球を終わらせない」というコピーと企業名が大きく書かれており、配送時の移動やゴミとして捨てられた後も広告のような役割を持つのではないだろうか。

PROCESS 3　調理・実食

ほとんどの商品は1食分に小分けされているため、食べる時に必要な分だけを解凍し、調理をおこなった。焼肉やチキンは解凍後に焼いて食べ、牛丼やカレーは湯煎してから、ツナ缶はそのまま食べることが可能。

■ 肉は1枚ずつに分かれており、カットは不要。基本的な味付けもされているので、解凍して焼くとすぐに食べることができる。調理の仕方やその感覚は普通の肉と変わらず、食べ方や調理の設計次第で違和感なく新しい食品を取り入れることが可能に思えた。
■「NEXTカルビ1.1」と「NEXT ハラミ1.1」は同じ原材料が使われており、食感でその違いを生み出している点が興味深かった。
■常に商品はアップデートされ続けるが、NEXTカルビ1.1から2.0への変化は、肉の構造と原材料の違いで確認できた。味付けのための調味料やエキスが増えた上に、層の重なりがより複雑化したことで、肉らしいジューシーさが増していた。
■ パッケージの裏には環境面のメリットだけではなく、健康面や栄養面のメリットも書かれており、食品としてのポテンシャルや、ひとつの食文化として浸透する未来へのビジョンを感じた。
■ 高級焼肉店を思わせるような黒を基調としたパッケージには、盛り付けイメージの写真が大きく印刷されており、初めて食べる人も中身や完成を想像しやすい。
■ 肉本体ははじめから茶色いため、焼くことで大きく見た目に変化はないが、焦げ目によって、肉らしさが増す。見た目のアップデートも随時おこなわれているため、今後の商品が楽しみになる。
■ 味付けに肉のエキスや香辛料などをうまく使って大豆の香りを消しており、新しいバージョンや新商品のチキンシリーズでは、豆らしさは感じにくくなった。「NEXTツナ」もマヨネーズで和えれば、旧来のツナマヨに限りなく近かった。

PROCESS 4　ユーザーとの接点

通常商品の開発のほか、シェフを起用したレシピバトル、有名人やプロサッカーチーム、人気アニメとのコラボレーション商品などを展開し、企画力と発信力に強みがあるNEXT MEATS。SNSでの発信はもちろん、テレビ出演や百貨店とのコラボレーション企画、総合スーパーでの商品取扱いなど幅広い事業をおこなう。

■ 情報番組から環境、食品、ビジネス、テックなどあらゆる分野のメディアに出演。SNSでの情報発信も週に1度は必ずおこなわれ、ユーザーとのつながりを強固にすることはもちろん、まずは多くの人の目に触れることを重視した戦略であると感じた。ユーザー数を増やしながら、進化のサイクルを高速で回していく、まさにベンチャー企業的な特徴がある。
■ イベント参加や出展、外食チェーン店での展開やスポーツチームなどとのコラボレーション、全国ご当地食品企画など、国内のオンライン販売だけにとどまらない、長期的なビジネスとしての視座の高さがうかがえる。

Researcher's View

「NEXT MEATS」の面白さは焼肉というコンテンツの強みを生かしながら、その背後で常に商品の改良を重ねたアップデート版を販売するという点にある。過渡期における改良のプロセス自体を体験として成立させ、商品を提供するサービスは、フードデザインとしても注目すべきポイントだ。日常的に食べる肉が代替肉に置き換わるかもしれない未来、彼らの研究成果が重要な役割を担うことは間違いないだろう。

Overview

ギフモ株式会社

DeliSofter

【リリース】　　2020 年 7 月

【事業形態】　　ケア家電の開発・販売

【運営体制】　　営業、CS、プロダクト、
　　　　　　　　マーケティングを6名にて対応
　　　　　　　　（2022年5月現在）

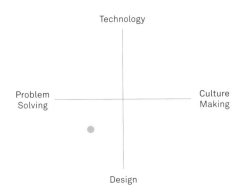

介護食に食べる楽しみを
ニーズに寄り添う"ケア家電"

「ギフモ」は、やわらか食調理家電「DeliSofter（デリ
ソフター）」を製造、販売している。パナソニック アプ
ライアンス社（当時）で働く社員が自身の経験を踏まえ、
「家族全員で同じものを食べる」ことを実現するための
ケア家電を考案し、社内の新規事業創出プロジェクトを
通じて事業化した。専用刃のついた器具で上から下に押
した食品をデリソフターに入れるだけで、見た目や味は

そのまま、やわらかい食品を自宅で簡単につくることが
できる。高齢化が進み、特に嚥下障害を抱えた人の食事づ
くりは介護者の負担であると同時に、刻んだりペーストに
したり、本来の料理と異なる見た目の食事は食べる側にと
っても心理的な負担となっている。今後、より深刻化する
ことが確実な課題に対する第一歩であり、ユーザーニーズ
から始まったデザインとしても重要な意味を持つ。

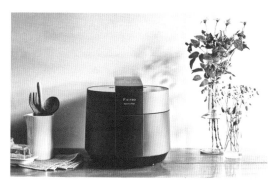
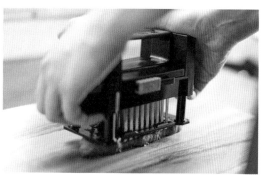

介護食における食品の見た目を維持し、食事本来の楽しみを提供する「デリソフター」。"ケア家電"という新たな分野を確立させた。

ギフモ株式会社
京都府京都市下京区本塩竈町 597 番地
https://gifmo.co.jp/delisofter/

Interview

ギフモ株式会社 代表取締役
ギフモ株式会社 デリソフター共同起案者

森實 将氏　　小川 恵氏　　水野時枝氏

——最初にお伺いしたいのは、「デリソフター」の位置付けに関してです。本書では「デリソフター」をフードデザイン事例のマトリクス図上で「問題解決×デザイン主導」という位置に分類させていただきました。しかし、実際のところは何を重視してこられたのか、その点をお聞きしても良いでしょうか。

森實　まず、私たちは「デリソフター」をフードテックではなく「ケア家電」として捉えていて、「フードテックをやりたい」「何かをデザインしよう」という意識からは始まっていないんですね。そして、当初から意識としてあるのは「今困っている人をどうしたら救えるか」というところに尽きます。何を重視したかというのは、それぞれ意味が違うため順番を付けることは難しいのですが、あえて言うなら問題解決でしょうね。

——なるほど。ギフモはパナソニックから生まれたベンチャーだということですが、どのような経緯でギフモが立ち上がり、「デリソフター」の開発・販売に至ったのでしょうか。

森實　まず、僕がパナソニックアプライアンス社（当時）に転職したのが2016年なのですが、その年に社内で「Game Changer Catapult（ゲームチェンジャー・カタパルト）」という新規事業創出プロジェクトの第1期がスタートし、そこに応募されたアイデアのひとつが「デリソフター」でした。
　当時、僕は「デリソフター」のアイデアに興味を惹かれ、発案者である小川恵さんと水野時枝さんの話を聞くうちに、ふたりの熱意にとても感銘を受けたんです。そんな中、2018年3月にパナソニックとスクラムベンチャーズが合同出資したBeeEdgeという新しい会社が立ち上がりました。パナソニックの中で眠っているアイデアを外に出して、BeeEdgeが投資・法人化し、ビジネスとして成長させようというスキームです。そこで僕と小川さん、水野さんでBeeEdgeに事業説明をおこない、2019年にギフモが設立されることになりました。

——小川さんと水野さんが「デリソフター」を発想された

きっかけは、おふたりの介護体験だとお聞きしました。

小川　はい。私の場合は父が突然、嚥下障害になってしまい、病院の先生から「これからはペースト状の食事で」と言われたんです。当時はペースト食自体も知らないような状態で、どうしたらいいのかと悩みながらも、手間暇をかけてペースト状にした食事を父に出していました。でも、父からは「何を食べているのかわからない」「（鳥の）餌みたいなもんばっかり」「これやったらもう死んだほうがまし」なんて言われて……。楽しいはずの食卓が全然楽しくなくて、食事の時間が喧嘩の時間になってしまったんです。そんな時に「Game Changer Catapult」の募集があって、食べることが楽しみになるようなペースト食を、みんなが簡単に調理できるものがつくれないか、と考えたんです。そして、同じアプライアンス社の品質管理課の仲間だった水野さんに「こんなものがあったらいいと思うけど、自分は技術者ではないから難しいかな」なんてLINEをして。

水野　小川さんのアイデアに、とても共感しました。というのも、私の家も祖母の在宅介護歴が21年で。その祖母は116歳まで生きたのですが、食べることをとても大事にしていたんです。「食べる喜びは生きる喜び」「自分の口から最後まで食べたい」、それが祖母の想いでした。なので、それぞれの家庭の味を、ずっと食べ続けられたらいいなと思ったんですね。それで、小川さんと一緒にやってみよう、と立ち上がりました。

——おふたりそれぞれが「デリソフター」のもととなる問題意識や価値観を共有していたというわけですね。「デリソフター」を開発する上でもっとも大切にされたことは、どんなことでしたか？

小川　まず、もっとも重視したのは、やはり食べ物の見た目をそのままに、やわらかくできるということです。しっかり食べられる間は、お肉はお肉、唐揚げは唐揚げ、ブロッコリーはブロッコリーだとしっかり感じながら食べてほしい。それがスタートでした。
　では、見た目をそのままにするにはどうすればいいか

と考えて辿り着いたのが、2.0気圧120℃という高性能な電気圧力鍋の技術に、お肉などの繊維を断ち切るための「デリカッター」を組み合わせることでした。デリカッターで繊維を断ち切って高圧力で煮込む。これによって長い時間をかけることもなく、お肉料理でも歯茎で潰せるほどやわらかくすることを可能にしました。

でも、そこに行き着くまでは試行錯誤の連続で。はじめは水野さんの嫁入り道具の圧力鍋を使い、フォークや剣山で繊維を断ち切ることで実験して……。手書きのチャート用紙に何が何分でやわらかくなるのか記録して、ダメだったら次はこうしてみよう、ということの繰り返しでしたね。

水野 壁にぶつかった時は、とにかく現場に足を運びました。答えは現場にあるので。たとえば、介護施設に行って、そこで調理師さんが何を困っているのか、食べる人はどう思うかといったことを調査しました。

―「答えは現場にある」という考えは、これまでの仕事の経験からのものですか？

水野 そうですね。松下電器には"自分の仕事の後にはすぐお客様がいる"というような教えがあり、その影響

から「自分たちが悩んでいるようにお客様も悩んでいるのでは？」と考えるところがあって。なので、まずはお客様の思いを調べよう、現場に行こう、という思考に結びついている感じですね。

小川 私も水野さんと同じような考えを持っていますね。たとえば、私は仕事と父の介護で本当にしんどかったんですが、「デリソフター」のプレゼン資料をつくるのにいろいろと調べている中で、介護のために離職する人の割合は女性が圧倒的に多いことを知りました。その時「私ひとりの大変さではなく、世の中のたくさんの人が同じ悩みを抱えている、大変な思いをしているんだな」と改めて痛感しました。

ただ、私は家庭の中で介護することの大変さは身をもって体験していましたが、施設や病院などではどうなのかをまったく知りません。一体どんな悩みがそこにあるのか、それを知るためにいろんな場所へ行きましたね。

―そうした現場で見出した具体的な課題などはありましたか？

水野 一言に介護施設と言っても、特別養護老人ホームは、高級施設といった形のものから高齢者用の住宅とい

2016年の発案から約4年の開発期間を経てリリースされた「デリソフター」。2017年には、毎年アメリカで開催される世界最大級の複合展示会「SXSW(サウス・バイ・サウスウエスト)」にプロトタイプを出展したことで注目を集める。

う形のものまでさまざまです。また、そこには本当に多種多様な人たちがいて、それぞれに異なる食形態が必要になります。それを厨房ですべて網羅することは大変なことで、職員さんはとても苦労されていました。

小川 調理師のみなさんも「食材を細かく刻む工程で腱鞘炎になることが」なんてお話をされていて。私たちは家庭のことしかわかっていなかったので、調理作業がこれほど大きな負担になっていることは現場に行って初めて知ったんです。手間も時間もかからない。これが重要だと思いました。あと、「デリソフター」のようなマシ

ンがあれば、介護の負担を軽くして、離職率も抑えられるのではないかと考えましたね。

　こうした体験から、今も常に考えているのは、「デリソフター」があることによって介護の「つらい・苦しい・しんどい」というイメージを払拭したい、ということ。そして、生きている限り食事というのはずっとついてくるものですから、歳をとったことや障がいの有無にかかわらず、自分の口で食べて食の楽しみや喜びをずっと持ち続けてほしいという思いです。

　また、ペースト食だと、つくることに手間がかかるだけではなく、そのもとがブロッコリーでもほうれん草で

デリカッターによる隠し包丁と機械本体の高圧スチームにより、形はそのままやわらかく調理。彩り豊かなブロッコリーの場合、舌で潰せるほどのやわらかさに。

も見た目はただの緑色のペーストでしかないですよね。でも「デリソフター」を使えば、これはブロッコリーだと視覚的にも実感でき、食べる楽しみにつながります。たとえば、障がいを持つお子さんが体重が 1 年間で0.5kgしか増えなかったのに「デリソフター」を使い始めて2カ月で1.5kgも増えた、というお話を聞かせていただいた時は、とても嬉しかったですね。

—「デリソフター」を購入される方は、どういうきっかけで知る方が多いのでしょうか。

小川　多いのは新聞やテレビで取り上げられていて知ったという方で、やはりご高齢の方々には新聞を通して行き届いた、と実感しています。あと、最初のころは口コミでしたね。私たちがパナソニックにいた時から商品化を期待して応援してくださっていた専門家の先生方からの紹介で知ったという方も結構いらっしゃいました。

—リリース後に試食会などで直接ユーザーと触れ合う機会もあったかと思いますが、そうしたところで新たに気づかれたことなどはありますか？

森實　予想外だったのは、在宅介護や介護系の法人だけではなく、歯医者さんもプッシュしてくれたことでしょうか。食べ物がやわらかくなる、みんなで食べられるというソリューションは想像以上に裾野が広いんだというのは、販売後に気づいたところではありますね。

—「デリソフター」は小売店での店頭販売はやっていないということですが、それはどうしてなんでしょう。

小川　やはりお客様に寄り添った商品にしたいという思いが強くて。実際、お客様からはよくご質問のお電話がかかってくるんです。「これをもうちょっとやわらかくしたいんだけど、どうすればいいの？」とか。そういう時は専門家の先生方にご協力いただいて、コミュニティを開いて相談をして、それからお客様に回答しています。
　あと「デリソフター」は食べてもらってそのやわらかさを初めて実感していただけるものなので、コロナ以

前は週1回の頻度で試食会を受け付けていました。コロナ以後も「デリソフター」を送らせてもらって、Zoomでつないでオンラインデモをおこなったりしています。

—Instagramでも調理例などスタイリングがなされたきれいな写真をたくさん投稿されていますね。SNSの目的やその価値に関して、どんなふうにお考えですか？

森實　SNSもお客様とのコミュニケーションだと考えています。よく「介護食のレシピっぽくない、介護食の写真らしくないね」と言われるんですけれども、食べることを諦めているような人に希望が持てるような発信をしたい、「美味しそう、楽しそう」という食事のワクワク感をコミュニケーションとして伝えていきたい。そういうことは意識しています。ときには「え、こんなものもできるんですか？」「親にも見せます」といったコメントをいただくこともありますね。

—「デリソフター」を使う側、つまり「お客様」だけではなく、食べる側の人にも向かっているというのは面白いですね。どちら側も彩りある食事を諦めていたけれど、「デリソフター」によってどちら側もまた新しく挑戦したくなる発信がなされているという。

森實　そうですね。使う人だけを対象にしたコミュニケーションではなく、使う人も食べる人も「楽しそう」と直感的に感じ取っていただけるような発信を心がけていますね。

—さきほど「フードテックではなくケア家電という捉え方をしている」というお話がありましたが、新しい調理家電として「デリソフター」の強みはどこにあるとお考えですか？

森實　よくフードテックについて「食のパーソナライゼーション」という単語が挙げられますが、「デリソフター」はお客様一人ひとりの人間らしい食べる喜びにパーソナライズすることができる家電だと考えています。今「デリソフター」を求められる方には、これまで長く人生を

歩んできて、家族の料理をもう一度食べたい、思い出の味を食べたいという方々が多くいらっしゃいます。歩んできた人生が違えば思い出の味や嗜好も違う。もちろん日々の気分も違います。そうしたところにしっかりと対応していけるという意味でのパーソナライゼーションが「デリソフター」の提供価値だと考えています。

小川　以前、お客様がお電話でこんなお話をしてくださったんです。その方は92歳のお母さまを介護されていて、あとどれだけ生きられるかわからない。だから好きな食べ物を食べさせてあげたいと思うけれどそれができなかった、と。でも「デリソフター」のおかげで好きなものを食べさせてあげることができたそうで、「生きていてよかった、この人生楽しかったと思える時間が増えました」と……。こんなにありがたいお言葉はありません。

水野　舌がんの方が17年ぶりにお肉が食べられた、とご家族の方が涙を流されたこともありました。その時は本当に「デリソフター」をつくって良かった、と思いました。

小川　だからこそ、レストランやフードチェーンなどにも「デリソフター」が導入されればいいな、と思うことはあります。

―そうすれば、思い出の味や好きな物をみんなで楽しむ機会がもっと増えることになりますよね。あと、海外への展開などは考えられていますか？

森實　介護食やレトルト食に関して日本は先進国の中でも進んでいると言われますが、海外では「食べられなくなったら全部スープにしちゃえ」という感じらしいんですね。なので、食べられることの楽しみを広める意味でも、海外展開はもちろん視野に入っています。ですが、まずは日本全国をクリアすることが第一だと考えています。

―まだ国内には食べたいものが食べられないという悩みを持つ人がいますし、そうした人は今後も増えていくでしょう。でも、この状況の中に「デリソフター」がまずあることで、フードデザインという意味において社会全体を底上げする役割を果たしていると思います。

森實　ありがとうございます。私たちには「介護食という概念を変えたい」「『デリソフター』でつくる食事をスタンダードにしていきたい」という思いがあります。デザイン思考を事業のフレームワークとして使ったことはありませんが、「介護食と聞いて喜ぶ人はいないよね」「介護食という概念をなくしたいな」と考えたということは、今ある介護食がデザインとしてあまり良いものになっていないということですよね。そこから私たちが「美味しい介護食」ではなく、みんなが楽しめる「新しい食事」をつくりたいと考えているという意味では、「食を新たにデザインする」、つまりフードデザインをやっていることになるのかもしれませんね。

Case 02
Service Safari

「ケア家電」と呼ばれる新領域の製品開発・販売を起点に、
本社や介護施設などでの体験会やデモンストレーションなど、
ユーザーとの密接なコミュニケーションにより着々と信頼を獲得していくギフモ。
自社リソースを生かしながら今後ますます拡大する高齢化問題にいち早く取り組む好事例であるが、
一般的な調理家電との違いやユーザー視点から見た特徴について深堀りをおこなった。

※ 調査期間：2021年8月12日〜 8月18日

PROCESS 1　注文

公式のオンラインショップでデリソフターを注文する。
取り扱う商品は「デリソフター」のみで、メールや電話、
FAXでの注文も可能。

■ 公式サイトからオンラインショップにアクセス、あるいはメ
ール注文、FAX注文用紙のダウンロードが可能。オンラインショ
ップが主流とはいえ、複数の購入方法を提示することはインクル
ーシブなサービスとして重要な要素であると感じた。
■ 商品ページでは、製品の使い方や調理後の食材のやわらかさ、
専門家やユーザーの声、調理事例などが丁寧に説明され、商品の
仕様をしっかりと確認した上で、購入の意思決定をおこなう流れ
が設計されている。

PROCESS 2　配送受取

小売店への卸をおこなっていない「デリソフター」の販
売は基本的に遠隔のみで、商品購入後は自宅で受け取る。

■ 注文時、指定した日時に商品が到着。機械本体が重いため、
ほかの大型家電同様に設置までをセットにしたサービス設計もあ
りうると感じた。

PROCESS 3 調理

専用の刃がついた「デリカッター」で、食品に熱を通しやすくした後、食品
や料理に応じて1～5のモードを設定、機械本体で加熱をおこなう。加熱時
間の目安や調理方法は付属のワンポイントアドバイスカードや、公式サイト
でも確認が可能。

■ 加熱前におこなうデリカッターを用いた下処理は、食品に熱が入りやすくするため
に複数の穴を開ける工程だが、食品の見た目は大きく変わらなかった。

■ デリカッターの操作は、食品の上に乗せた後、上から下に押すだけのため、忙しい
介護の現場や、年配の方にも優しい設計であると感じた。
■ 機械本体は、ボタンひとつで調理が開始するという点で、炊飯器や電子レンジなど
と似た感覚を抱いた。待ち時間にほかの料理をつくることができるため、自動で調理を
おこなう既存の調理家電と同等の価値を感じた。

■ 調理事例は主菜からスイーツまで幅広いラインアップ。メニューの選択肢が豊富な
ことは、食の何よりの楽しみにつながるに違いなく、継続して使用する要因にもなるだ
ろう。
■ これまでにはない新しい家電とはいえ、操作方法の簡易さから抵抗感は薄く、少し
時間のかかる電子レンジというような心持ちで使用できるため、とても便利であると感
じた。

PROCESS 4 実食

調理後の仕上がりは食材によって「歯茎や舌でつぶせる相当」のやわらかさ
になる上、食品の見た目も変わらず、形をしっかり保っている。

■ どの食品も調理前後で見た目に大きな変化はなく、「デリカッター」によるカットの
跡も特に気にならなかった。見た目の維持により食欲を損なわずきちんと栄養が摂れる
上、食事の楽しさをサポートできる点に需要を感じた。
■ 唐揚げは身がほぐれ、口の中でほろっと崩れた。にんじんもグラッセのようなやわ
らかさになった。やわらかい唐揚げは、介護食という点を抜いても美味しく、にんじん
は加熱でより甘くなった。見た目や味わいを壊すことなく、食本来の楽しみを提供する
という点で改めて製品の価値を感じた。
■ 食事は日常的な行為のため、自宅で手軽に調理ができるという点は、食のサービス
として重要な役割を果たしている。
■「ケア家電」という新たな領域を開拓したことは、製品の幅を広げ、高齢化が待ち受
ける未来の食を考える上でも大きな意味を持つ。

PROCESS 5　SNS・ユーザーとの接点

TwitterとFacebookの公式アカウントは、メディア掲載
や展示会の出展情報などを、Instagramの公式アカウン
トは、季節に合わせた料理のレシピを発信し、メディア
を使い分けて情報の発信をおこなう。フードテック、介
護系のイベントや展示会への出展、出張試食会なども積
極的に実施している。

■ SNSの特性ごとに役割を明確にすることで、ユーザーが欲し
い情報に迷わず到達できるという利点を感じた。
■ Instagramでは料理だけではなく、食卓を彩る花の話なども投
稿され、介護の現場や介護食づくりをメンタル的にケアするよう
な試みが感じられた。
■ レシピ配信をはじめ、定期的な情報発信はユーザーに習慣を
生み出し、製品をより生活に浸透させていくような取り組みであ
ると感じた。
■ ユーザーとの対面交流の場に力を入れることで、安心して利
用できる機会づくりをおこなっている。特に新たな分野の製品に
関しては、ハードルを下げるという意味でも、こうした直接的な
コミュニケーションが有効であると感じた。

Researcher's View

「デリソフター」の最大の価値は「ケア家電」という新しい分野を確立させ
た点であり、また、フードデザインにおいても重要なポイントである「食事
を楽しくする」ということに貢献している点である。介護食を通して食品に
おける見た目の重要性の高さを改めて提示した本製品は、食品そのものの見
た目や形状をデザインすることの重要性も教えてくれる。用途が限定的で、
利用シーンや期間が限られるため、レンタルをはじめとする製品の循環など
今後の展開が期待される。

株式会社 ZENB JAPAN

ZENB

【リリース】 2019 年 3 月

【事業形態】 まるごと植物を活用した
食品の開発・通信販売

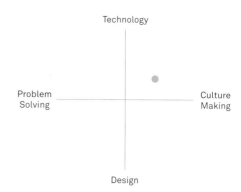

Technology

Problem
Solving

Culture
Making

Design

野菜をまるごと健康に
ミツカンが提案する未来のライフスタイル

「ZENB」は、ミツカングループが2018年11月に掲げた「未来ビジョン宣言」の実現に向けた取り組みとして立ち上がったブランドである。黄えんどう豆だけを使った乾麺や、製造段階で廃棄されてきた植物の皮や芯、さや、種、わたを可能な限りまるごと使ったスイーツやペーストなどを開発し、食品廃棄を減らそうとする社会的な潮流に応えながら、同時に「おいしい」や「健康」の実現

も目指す。クリエイティブディレクションにグラフィックデザイナーの佐藤 卓氏、Webサイトのディレクションにはウェブデザイナーの中村勇吾氏が名を連ねる。また、ネーミングには多言語コンサルティングファームの「morph transcreation」が携わるなど、初期段階からデザイナーが参画して商品開発とブランディングが進行した事例である。

ミツカングループが培った技術により豆や野菜といった植物の廃棄部分を活用したZENB。ヌードルやスティックなど日常に寄り添う商品を通して、健康的でサステナブルなライフスタイルの提案をおこなう。

株式会社 ZENB JAPAN
愛知県半田市中村町 2-6
https://zenb.jp/

Interview

株式会社 ZENB JAPAN

長岡雅彦氏

―まず、「ZENB」ブランドを立ち上げた経緯からお伺いします。まずはミツカングループが2018年に発表した「ミツカン未来ビジョン宣言」が念頭にあったということですが。

　はい。「ZENB」自体はミツカンという会社が立ち上げたブランドなのですが、ミツカンの創業215周年を迎えるにあたって、10年後の未来にミツカンがどのような形で食生活に貢献していくかを策定した「未来ビジョン宣言」を発表しました。ここでは「人と社会と地球の健康」「新しいおいしさで変えていく社会」を掲げているのですが、それを実現するための「ZENB initiative」の取り組みから生まれたのが「ZENB」というブランドです。

　ご存知のとおり、世界的に見ると人口は増加の傾向にあり、それにともなうタンパク質の不足や畜産が与える環境負荷など多くの課題があります。同時に、健康的な生活を送るための食生活の大切さという問題もあります。そうした中で「ZENB」は、植物を可能な限りまるごと全部使用する、という考えに行き着きました。人や環境への負荷を少なくする、そして素材の栄養を全部おいしく食べることができる、という商品です。

　たとえばとうもろこしだったら、実だけではなく芯の部分までまるごと使う。枝豆だったらさやの部分までまるごと使います。芯やさやはおいしくないから普段食べられていないわけですが、実はとうもろこしの芯は出汁としてよく使われていたりもします。こうした素材の知らなかったおいしさを味わえる、あるいはおいしくないと思われている部分も含めておいしく食べられるようにする。この点は技術開発を含めてこだわっています。

―「植物を可能な限りまるごと使う」というのは明快なコンセプトですよね。

　「おいしい」「体に良い」「地球に良い」が成り立つ新しい食生活を、いかに提案していくか。このブランドのビジョン、パーパスの部分を大事にしていて、達成するためには何を優先していくべきなのか、どういうアイデアが必要か、何にこだわるのか、そういうことを常に考え

ているような感じですね。

―「ZENB」の取り組みは、ほかの事業と比較しても、特にブランディングの部分に強みがあると感じています。象徴的なのが、グラフィックデザイナーの佐藤 卓氏が手がけられた商品のロゴやビジュアル、パッケージです。

　佐藤 卓さんには、開発前のコンセプトを考えている段階から、ロゴやパッケージのデザインまでクリエイティブディレクターという形でトータルで携わっていただいていて。最初から入っていただいたことで、ブランドの根幹を共有した上で商品開発を進めることができましたし、ブランド開発やデザイン開発も同時進行だったので、そういう部分でもアイデアが広がったり考え方が整理されたと思います。

　たとえば、そうした中で生まれた、このアルファベットの「ZENB」というブランド名も、「野菜をまるごと全部食べる」というコンセプトの「全部」という意味だけではなく、海外も意識し、ZEN＝禅をイメージさせるものになっています。また、現在は「ZENB US」「ZENB UK」という形で北米や欧州でも「ZENB」ブランドを展開しているのですが、ブランドのビジョンやコンセプトは一緒でも、デザインやプロモーションなどはローカライズする必要があります。そういった、ブランドの考え方はずれていないか、グローバルブランドという視点に立った時にどうなのかといった部分のディスカッションにも、佐藤さんには定期的に入っていただいています。

―最初からデザイナーに入ってもらうというのは、ミツカンではよくあることなのですか?

　いや、あまりないですね。ただ今回のプロジェクトは、自社だけではなく、外部の共感する人と一緒にブランドをつくり上げていこうという考えが最初からありました。現在も、コラボレーションのような形でいろんな方を巻き込みながらブランドを拡大しています。

―販売の方法についても伺いたいのですが、「ZENB」はDtoCという形で自社のECサイトを構えて販売されて

いますね。これもミツカンの商品ではこれまでにない形ですね。

はい。というのも、「ZENB」のビジョンやメッセージをちゃんと伝えた上で販売していきたい、という思いがあって。なので、ZENBの世界観や存在意義を伝える場所を自社のアカウントの中につくり、そこを中心にコミュニケーションをしていくことが一番大事だと思っています。

また、DtoCのメリットとしては、お客様の声を直接聞けることです。実際、お客様とは2カ月に1度くらいの頻度でオンライン上でインタビューを実施していて。

継続購入してくださっている方や途中でやめてしまわれた方にお話を伺ったり、あとは特定の方に定期的に試作品を食べていただいていて、その意見を商品のリニューアルにも生かしています。いわば、お客様との共創のような感じですね。

―そこで寄せられた意見が反映された具体的な例を伺っても良いですか？

たとえば「ZENB STICK」という商品はお客様と一緒に開発してきたようなところがあるんです。これまでもお客様の意見を取り入れて食感を変えたりパッケージを

「ZENB initiative」のイントロダクションムービーとして制作された「『食べる』のぜんぶを、あたらしく。」

開けやすくしたりと改良してきたんですが、2022年にはお客様の意見から生まれた「ZENB STICK リッチテイスト」という商品を発売しました。オリジナルの「ZENB STICK」は食事感がある、噛みごたえのあるものなのですが、お客様から「より間食や息抜きのシーンで食べられるようなものも欲しい」という意見が出たんですね。それで「リッチテイスト」の方は濃厚な甘さとしっとりとした生食感の、リラックスタイムに合うようなスイーツのような商品として開発しました。

―「ZENB STICK リッチテイスト」は「野菜をまるごと食べる」というコンセプトは同じでも、オリジナルと

は商品の印象が大きく変わりましたよね。「リッチテイスト」という名前が付くことで食べる時の気持ちまで変わると言いますか。フードデザインの面白いポイントのひとつだと思いました。

ただ、現時点ではお客様に「間食向きのスイーツ」感だったり「贅沢なおいしさ」がうまく伝え切れていないと感じていて。食べてもらえれば間違いなくわかっていただけると思うんですけど……今の課題のひとつですね。

―それはまさにECを通して食べ物を食べてもらう時の難しさですね。それでも、このように商品を改善・アッ

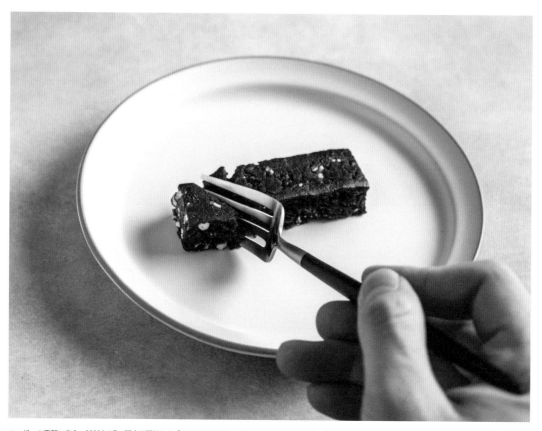

ユーザーの要望に応え、2022年1月に販売を開始した「ZENB STICK リッチテイスト」。スイーツ感を追求し、濃厚でしっとりとした味わいを生み出した。

プデートしていけるというのは、DtoCならではですよね。

そうですね。スーパーマーケットなどで販売するとリニューアルのタイミングが決まっていたりするのですが、DtoCでは自由なタイミングでできます。あと、スーパーなどでの販売だと実際に購入していただいているお客様とコミュニケーションを取るには調査会社を使ったりする必要がありますが、DtoCだと思い立った次の日にはアンケートを送ることも、来週・再来週にインタビューをすることもできます。やはり普通の進め方とはまったく違ってきます。

—消費者側にとっても意見が反映されるという認識があると食べることが楽しくなります。「ZENB」にはたくさんの声が反映されていること、そのことを大事にされていることがよくわかりました。

もともと、この掲げているビジョンを自分たちだけで達成できるとは思っていなかったんです。さきほど話にも出てきた「ZENB initiative」という活動でも、外部の方と一緒にディスカッションしながら進めてきましたし、今もその活動を続けています。たとえば、「ZENB initiative」のサイトではインタビュー記事などを掲載しているのですが、そこではシェフや料理研究家、大学の先生、医師、クリエイターなど、さまざまな方々にこれからの食の未来や取り組みなどについてお話を伺っています。そういう活動を含めての「ZENB」といいますか、お客様はもちろん、専門家・有識者の方も含めてみんなで一緒につくっていくことは、すごく意識して活動しています。

—プロモーションについても伺いたいと思います。「ZENB」のプロモーションで面白いと思ったひとつが、ブランドを立ち上げられた当初に六本木の「21_21 DESIGN SIGHT」で開催された「野菜とデザイン」展です。

これも新しいチャレンジで、ブランドの立ち上げから半年くらいの時期に開催しました。「ZENB」がまだ知

2019年に「21_21 DESIGN SIGHT」で開催された「野菜とデザイン」展。野菜が持つ機能美や栄養、おいしさなどを通して「ZENB」が掲げるブランドの世界観を体感できる場となった。

られていない中で、「野菜をまるごと食べる」というコンセプトをデザインの側面から体験してもらい、その場で試食や販売などもおこなったのですが、2週間の開催で約1万人の方にご来場いただきました。実際、この展示で知ってもらってファンになってくださった方もいますし、展示を通して「ZENB」が広がっていった実感がありますね。

また、この展示にとどまらず、中高生と食の未来を考えるイベントを開いたり、大学の研究室と「ZENB PASTE」を使ったサンドウィッチを開発してお店で販売したりすることもありました。

—若い世代とのイベントもおこなっているんですね。

はっきりとしたターゲットを設けているわけではないのですが、若い人たち、特にミレニアル世代に受け入れられるような食生活を提供していきたいという思いはあります。あとは日々の食生活を大事にしている、健康面やSDGsなどの社会的背景に意識や関心を持っているような人も想定しています。さらに言えば、そういう意識や関心を今は持っていなくても、意識させるような取り組みをもっとやっていきたい、と考えています。

—SNSの運用、デジタルマーケティングにおいて重視

されていることはありますか?

やはり根幹は「ZENB」の世界観をきちんと伝えながら売っていくということを一番大事にしていますが、それだけではなかなか広がらないので、プロモーションとブランドコミュニケーションを分けながらやっています。具体的にSNSの運用では、インスタグラムの方はブランドの世界観を伝えるためのメディアとして活用して、Twitterなどは、セールスプロモーションや新しい情報の発信に使っていますね。

—商品を注文した際に同梱され、Webサイトでも公開されている冊子「ZENB JOURNAL」についても伺いたいのですが、「ZENB JOURNAL」では主に、商品そのものというより「ZENB」を取り入れているユーザーのライフスタイルにスポットを当てていますよね。

そうですね。「ZENB」を生活の中に取り入れた時にどんな良いことがあるのか、どんな生活をしている人が「ZENB」を取り入れてるのかなど、そういった情報がないと自分事化できないのではないかという気がしていて。「私もこういう暮らしがしたいな」とか「この考え方はいいな」とか、そういう共感や納得感が必要なのかな、と。「ZENB」は食生活の提案ですから、どんな食生活が送れるのかを想像していただけるコミュニケーションツールのひとつとして考えていますね。

—新しい食生活、新しい食文化のフィールドをつくり上げていく重要性や難しさを感じることもあるのではないでしょうか。

食文化という視点で言うと、やはりまだまだやれていない部分は大きいと感じています。「ZENB」によって「おいしくて、体にも良くて、環境にも優しい」という食生活を送っていると実感できるまでには、なかなか至っていないと思うんですね。そのためにも、もっといろいろなシーンで食べられる商品を提案していきたいですね。サステナブルな食文化という価値観は、実際に食べて、生活に取り込んでこそ実現できるものだと思いますので。

ビジョンの話だけならみなさん共感してくださると思うのですが、いざ自分の生活の中で実践しようとはまだなっていないんです。だからこそ、「食べること自体でそれが実現できるんだ」というようなことが必要なのではないか。そうなってくると、たとえば「ZENB NOODLE」であれば、味がおいしいとかタンパク質が多くて糖質が少ないということだけではなく、「使われている豆は環境に優しいんだよ」とか「この麺は豆の薄皮までまるごと無駄なく使っているものだよ」とか、そういう意味合いと一緒に伝えていくことが必要だと思うんです。

—「ZENB」はビジョンと現状を変えるための行動の間をうまくつなぐような食品だと思いますし、食文化をデザインしていこうという意志が感じられます。「ZENB」の事業において、食のデザインを意識したことはありますか?

やはりモノをデザインしているというよりも、「おいしくて、体にも良くて、環境にも優しい」という食生活をデザインしていく、ライフスタイルをデザインしていくという意識があると思います。個人的には、社会の中でモノが飽和状態にあるというだけではなく、食べること自体が飽和しているように感じているんですね。そんな中で、食べることにどんな意味付けをするのか。そういうことも含めて提案していく必要性というか、今後求められていくことなのかなと思いますね。

Service Safari

公式オンラインショップでの販売に軸を置くことで、
ユーザーにブランド価値を深く知ってもらうことを意識したという「ZENB」。
入念に計画された戦略のもとに展開される商品はどのようにデザインされ、
どのようなサービスが設計されているのだろうか。

※ 調査期間：2021年8月12日～ 10月23日

PROCESS 1　注文

イベントやポップアップショップなどでの販売などを除き、基本的にはオン
ラインのみで商品を販売。公式サイトは、事業のサイトとオンラインショッ
プが一体化した設計。公式オンラインショップ以外には、PayPayモール、
Amazonでも購入が可能。

■ トップビジュアルには新商品のイメージ写真が大きく配置され、ビジュアル重視で
おいしさを訴求している点がキャッチーであった。
■ 決済システムは、オンラインショッププラットフォーム「Shopify」を使用している
ため、導線がとてもスムーズであった。決済システムのスマート化は、幅広いユーザー
を取り入れる有効な手段であるだろう。
■ リリース当初は公式オンラインショップのみであったが、他社サービスにも出店す
ることで間口が広がり、ユーザーがそれぞれ使い慣れているプラットフォームで購入で
きるため、ユーザーの定着にも有効であると感じた。
■ コーポレートカラーであるグリーンを基調に、公式サイトのアイコンやボタン、文
字など、細部のトーンが統一されており、パッケージなどとも連動してブランドの世界
観を強く感じた。

PROCESS 2　配送受取

商品は注文後、ゆうパックで配送される（一部商品はチル
ド便）。梱包は「エコ梱包」を基本としており独自の
ポイントサービス「サンクスマイル」が進呈される。継
続したい購入者に向け、定期便での購入も可能。

■ 注文時に受け取り場所の指定・変更や日時指定が可能なため、
受け取りの手間を感じず、手軽に注文が可能。
■ 注文から1週間以内に商品が到着。食のサービスにおいては、
何より対応のスピードが肝心であり、そのための製造体制や在庫
管理の徹底が必要であると感じた。

PROCESS 3 　開封

エコ梱包は、過剰な包装は一切なく、環境に配慮したものとなっている。商品にはカタログやライフスタイル誌が同梱される。

■ 梱包用段ボールを開けると、緩衝材は紙だけで、商品がぴったりサイズで詰められていた。簡易な包装であったが、商品に破損はなく、エコ梱包で十分であると感じた。梱包設計は、資源の問題と直結するため、重要な検討項目であると感じた。
■ 商品カタログ「ZENB COLLECTION」には商品の紹介やレシピページのQRコードが、ライフスタイル誌「ZENB JOURNAL」には、レシピや原材料へのこだわりだけではなく、ユーザーの暮らしや部屋の様子、愛読書の紹介などが掲載されていた。カタログ、ライフスタイル誌ともに、細部までつくり込まれており、商品のみならず、商品が生活に溶け込んだライフスタイルそのものを提案する姿勢が感じられた。
■ 各商品は、一度に使い切れる量で小分けにされていた。商品自体をよりコンパクトにすれば輸送で生じる環境負荷を減らすことができ、未来の食を考えていく上でのアイデアになりうると感じた。
■ セット商品はパッケージが魅力的であったため、贈り物などの選択肢にもなりうると感じた。食品は贈答品にも選ばれやすいため、パッケージやラッピングサービスなどもそれを想定したサービス設計にすることが効果的であると感じた。

PROCESS 4 　調理・実食

セットで購入したヌードル、スティック、ペーストを公式サイトで紹介されているレシピをもとに自宅で調理し、実食。レシピは公式サイトの各商品ページや動画などで確認が可能な上、メールでも受け取ることが可能。原材料は動物性原料不使用で、保存料や着色料は一切入っていない。

■ 比較的簡単なレシピが多く、特にヌードルは、パスタをつくるような感覚で調理ができるので、食べるまでのハードルはほとんどなかった。
■ ヌードルは、芯がしっかりありながらも、もっちりとした食感が特徴的であった。味のクオリティからも、パスタなど既存の麺類と並ぶ存在になりうると感じた。料理の幅が広く、味付け次第でいろいろと楽しめそうだ。
■ スティックは、砂糖を使わずに適度な甘みと香りを出しており、野菜本来の旨味を引き出すという一貫したコンセプトを感じた。
■ ペーストは普段の料理であまり使う機会がないからか、ヌードルなどに比べ、やや戸惑いがあったが、親切なレシピ提案により解消された。新しい食品とはいえ、既存のレシピに馴染みやすい設計や、ハードルを感じさせない提案が重要なのであろう。また、ペーストのねっとり感は、未来のテクノロジー「フード3Dプリンタ」とも相性が良さそうであった。

PROCESS 5　　ユーザーとの接点

Twitter、Instagram、Facebookなどどの各種SNSは、平日
は必ず更新がおこなわれ、ユーザーとの積極的な交流が
見られる。

■ 2021年8月にはTwitter上で「#自分だけのたまごかけヌードル」
投稿キャンペーン、同年10月には「#ゼンブヌードルをたのしむ」
写真投稿キャンペーンを実施し、ユーザーたちのつくったレシピ
を紹介。優れたレシピには公式アカウントからの表彰や、公式レ
シピとしての採用など、ユーザー参加型によるコンテンツ作成の
仕組みを築いている。ユーザーによるリアルな口コミが、新しい
食品やその食べ方を波及させていくという点で、SNSの活用は有
効である。
■ 商品は主に、料理、ライフスタイル、ファッション系などの
メディアで紹介されるが、糖質が低く健康面での訴求力も持つな
ど、さまざまなシーンが想定される。公式サイトでも、年代やラ
イフスタイルを問わず、あらゆる食卓シーンを見せることで幅広
いユーザー層の獲得を狙っている印象を受けた。

Researcher's View

「ZENB」の強みは、長年培われてきた技術のもとに成り立つそのおいしさ
にある。その上で、強力な布陣を擁したブランディングにより、食の生産過
程の中で生まれる廃棄部分までをすべて消費するというひとつの価値観の確
立を成功させている事例だ。クラウドファンディングを皮切りに、オンライ
ン販売に特化した形でサービスを成立させているという点は、新規事業戦略
としても注目すべきである。

Overview

株式会社スナックミー

snaq.me

【リリース】	2016 年 3 月
【事業形態】	サブスクリプションサービス 商品開発 デジタルマーケティング
【運営体制】	商品開発3名　エンジニア6名 データ解析1名　デザイナー2名 プロモーション2名

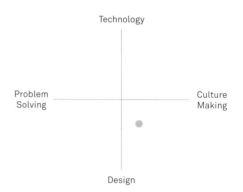

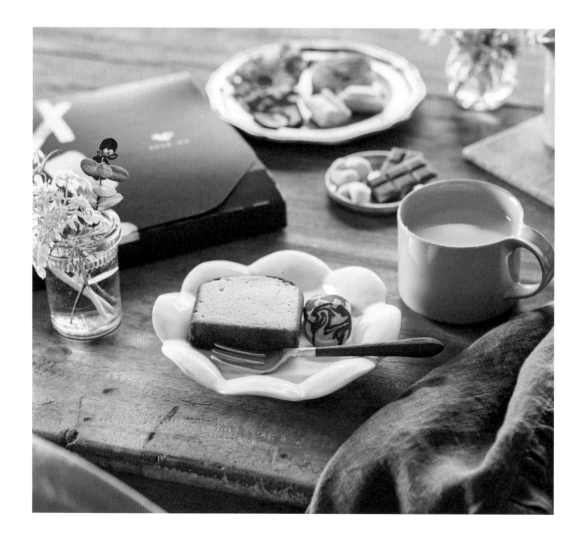

無添加菓子を定期便で
個々に合わせた新しい"おやつ体験"

お菓子のサブスクリプションサービスを提供する「snaq.me」。サービス利用開始時の「おやつ診断」や届いた商品へのレビュー、気になる商品のリクエストを通じて、月替りの100種類以上あるお菓子の中から個々にパーソナライズされた8種類が定期的に届けられる。サービスの利用にあたっては、継続利用することで、よりパーソナライズが強化されるよう設計されている。子どもに安心して食べさせられるお菓子が身近で買えないという創業者自身の思いを起点にしたサービスだが、顧客情報の利活用によるパーソナライズの実現や、全国の生産者をつなぐプラットフォーマーとしての立ち位置によって新たなお菓子との出会いを提供するなど、ユーザー体験が細部にまでデザインされた事例である。

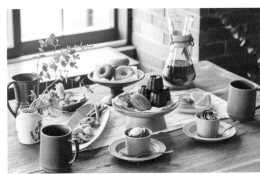

華やかなパッケージや多様なお菓子が目をひく「snaq.me」のサービス。個々にパーソナライズされたセレクトと、市場には多く出回らないこだわりのお菓子が話題。

株式会社スナックミー
東京都中央区日本橋箱崎町 44-1 イマス箱崎ビル 8F
https://snaq.me/

Interview

株式会社スナックミー　代表取締役

服部慎太郎氏

―お菓子の定期便サービスを始めようと思ったきっかけや、動機を教えてください。

　自分自身の中で食に対して課題を感じていたのがまさにお菓子でした。というのも、私は間食習慣があってよくお菓子を食べていたのですが、自分が親となり、2〜3歳の子どものお菓子を買うようになってからは原材料を確認するようになりました。その時、コンビニなどでお菓子を選んでいて、表示を見ると気持ち良く買えるものが少ないことに気がついたんです。

　一方、週末にマルシェに行くと、そこではナチュラルな素材でつくられたお菓子が揃っていました。しかも、とても美味しい上に、こだわりがあることが何よりもいいな、と。マルシェのように、行くたびに出店している店や商品が違っていて、毎回新しい発見がある。そうした楽しさをインターネットでも実現したい。そう思うようにもなったんですね。そこで、パーソナライズされた商品をサブスクリプションでお届けするという形式に挑戦することにしました。

　最初におこなったのは、サービスを開始するより先にFacebook広告を出したことです。その時はマルシェで選んだお菓子を箱に詰め合わせ、箱のロゴも僕がデザインするというような状態で。そもそも、サービス内容にニーズを持つ人がいるのかマーケットリサーチもせずに始めたので、まずは広告を出すことで、実際にお金を払っていただけるのか反応を見ることにしたんです。すると、とても良い反応をいただくことができました。

―ビジネスとして成立する根拠を事前に把握するより先にトライしていたという状態だったんですね。

　基本的なサービスの内容はローンチの時から変わっていませんが、サービスの開始から3カ月ほどでだいたいのモデルが見えてきました。Webサービスをベータ版として常に改善してきた感じといいますか。現時点でもベータ版という認識のイメージですね。

―「snaq.me」の大きな特徴は、届くお菓子がパーソナライズされている点です。具体的には利用者データはサービスのどの部分に反映されていますか。

　サービスの利用を始める前に「おやつ診断」という10問ほどの質問をおこないます。そのデータを使い、お菓子を8種類お送りします。その8種類のお菓子に対して評価ができたり、マイページ上で食べたいお菓子をリクエストする機能がありまして、そうした評価やリクエストを参考にして選んだお菓子を定期的にお送りしていく形です。これらの参考にしているのはNetflixのレコメンド機能です。レコメンド機能はアルゴリズムによってパーソナライズされていますが、「snaq.me」でも評価に応じてこのお客様はこれが好きだという判別をアルゴリズムで計算していきます。

―お菓子のパーソナライズを実現するには膨大なデータの蓄積が必要であるように感じますが、どのような仕組みなのでしょうか。

　そうですね。ざっくりと言うと、商品ごとに距離が「近いか遠いか」を計算しているのが前提としてあります。セグメントで分けるという方法も以前考えたことがあるのですが、たとえば同じものを好きな人は同じものが嫌いとなると、そこは全然違うと思っています。

　当初、1個1個の商品で味覚の数値化をしたことがあるんです。100個ぐらいあったお菓子で甘味や苦味などを点数にして味覚診断し、データにしました。すると、人の味覚にはかなり幅があるだけではなく季節によっても評価が変わるなど、絶対的な数字で表すのが難しいことがわかりました。そのため、セグメントせずに商品ごとの距離を大事にしながら一人ひとりに合ったものをお送りできるような計算をしています。

　そもそも、クッキーが好きな方に対して永遠にクッキーだけを送ることになってしまうようでは、我々のコンセプトとはまったく違ってきます。マルシェへクッキーを買いに行ったけれど隣にあったナッツが気になって買ってみたら美味しかった、といったような偶然の発見がとても大事だと思っています。パーソナライズというその人に合ったものをお送りすることだけではなく、プラスαの新しい発見もしていただきたい。そのため、ある

程度の遊びの幅を持たせることも意識しています。

—このパーソナライズに対するお客様の反応はどうですか？

　まず、「自分では絶対に買わないものが届いて、自分の新しい味覚を知ることができて嬉しかった」という声をよくお寄せいただきます。たとえば、ドライフルーツが嫌いという方がよくいらっしゃるんですけど、実は話を聞いてみるとレーズンが嫌いなんですよね。そこでパイナップルだったり柿だったりレーズンとは違うドライフルーツをお送りすると、「こんなに美味しい食べ物がこの世にあったんだ」と反応をくださったり。自分で選

ぶとなると毎回同じものを買っているという人が多いので、自分では選ばないものが届くことを楽しんでいただけているようです。

　また、オフラインイベントでは、30 〜 40種類のお菓子を用意して、いつもはこちらで選んでいるお菓子をお客様自身に選んでもらうということをおこなったのですが、その時「こんなに選ぶのが大変だとは思わなかった」という声が出ました。選ぶことには楽しさもあるけれど、自分に合ったものかどうかを考えながら選ぶという作業は負担もかなりあるんですよね。なので、自分では選ばない、新しい味覚に出会うという楽しさと、もうひとつは負担を軽減している面がある。そういった意味でも、ポジティブな意見が多いと感じます。

マルシェでの体験が起点となったという「snaq.me」のサービス。届けるお菓子はいずれも人口添加物、ショートニング、白砂糖などが不使用。たくさん食べても罪悪感がなく、子どもにも安心して食べさせられる。

　あと、とてもありがたいことに「大変な時期に助けてもらいました」と言っていただいたこともあって。

―疲れている時などに甘くて美味しいお菓子が届くというのは、プレゼント的な特別な意味がありそうですよね。

　「毎月決まった日に自分向けのちょっとしたご褒美が届くようになって生活が楽しくなった」ですとか「嫌なことがあった時にお菓子が届いて元気が出ました」ですとか、そうしたお手紙や感想をいただいたりすると、我々のサービスがお客様の生活の中で価値を感じていただけていることを実感します。

　もちろん、どうしても嫌いなものが届いてしまうということも起きてしまうんですけれど、「3〜4回続けたら好みのものしか届かなくなりました」と言っていただ

けたりします。

　また、「自分で選びたい」という方もいらっしゃって、すべてを自分で選べるようにするということもチームで議論したことがあるのですが、やはり我々のサービスの価値を最大化するにはこちらで選んでお届けするという形が重要だなと。その点で、すべての方に喜んでいただけるサービスをつくるというよりも、我々に価値を感じていただける方に寄せてつくっているところはあると思います。

―なるほど。食品となると、どうしても衝動買いとか匂いなどの食欲を刺激するような要素がないといけない気がしてしまいますが、サブスクリプションならではの体験をつくられているんだなと感じました。

「おやつ共創パートナー」として、全国100社以上の生産者、加工者とお菓子の生産をおこなう。素材にこだわったお菓子の製造だけではなく、商品開発の共同や販売チャネルの拡大など、パートナーとして連携していくような仕組みを目指す。

　実は社内では「お菓子」と「おやつ」という言葉を使い分けているんです。「お菓子」と言う時は「もの」を表していて、「おやつ」はお菓子を取り巻く体験のことを指すように使い分けています。ただお菓子を届けるのではなく、体験としての「おやつ」を提供しているという意識です。

　そのため、お菓子が美味しいことは大前提なのですが、パッケージや冊子も重要なサービスの一部として捉え、同じぐらい力を入れています。「届くたびに何かが違う」とか「新しい発見がある」という体験を最大限に生かすために、毎回違うお菓子、毎回違う冊子、毎回違うデザインのボックスが届くといったことは大事にしています。

—今回、フードデザインの事例を研究していく中で、「問題解決/意味生成」という横軸と「技術主導/デザイン主導」という縦軸からなるマトリクス図を作成し、「snaq.me」の事業を「意味生成×デザイン主導」のゾーンにマッピングをさせてもらいました。もし、ご自身たちの事業をこの中で位置付けるならば、どのあたりだと考えられますか。

「テクノロジー主導×意味生成」でしょうか。

—ユーザー体験のデザインがとても優れているのでデザイン主導かと思ったのですが、テクノロジー主導というのはどのような考えからなのでしょうか？

　スナックミーは、「テクノロジー」と「アイデア」を生かし、「おやつの時間」をより面白くすることを理念としています。お客様からいただいたフィードバックをもとに、テクノロジーを活用し、新しい体験をつくっていくことを志向しているので「テクノロジー主導」と考えました。お客様の声を聞きながらサービス改善を繰り返した結果、ユーザー体験のデザインが出来上がったというイメージかと思います。

—なるほど。ユーザー体験のデザインを支えていたのがテクノロジーなんですね。そのほか、「snaq.me」のサービスの強みやコアになるアイデアはどんな点にあると

お考えですか。

　一番力を入れているのは、お客様からフィードバックを直接いただき、それを商品開発に生かすまでを早いサイクルで実現することです。いわゆるメーカーの場合でもお客様の声は大切にされていると思うんですけれど、たとえばグループインタビューをして、そこで情報を吸い上げてマーケットをリサーチするという感じですよね。一方、我々の場合はフィードバックを受けて次のアクションを決めますので、検討に時間をかけるのではなく、まずはフィードバックをもとに商品を出して、それに対する点数や評価を受けて継続するのかブラッシュアップが必要なのかを判断していきます。

　また、商品だけではなくサービス全般に関してもお客様の声を反映させています。お客様にはマイページでアンケートにお答えいただいているのですが、そこから数名の方にメールでアポイントをとり、定期的に電話インタビューという形でお話を伺っています。

—SNSでの盛んな発信やLINEを通したお客様とのコミュニケーション、キャラクターのアニメ配信、グッズ販売など、お客様とのコミュニティづくりに注力されているように感じます。食品以外のコミュニティデザインの部分は、意識されている点でしょうか。

　そうですね。すべて「おやつ体験を向上させる」という目的のもとにおこなっています。

—特にLINEでのコミュニケーションは、マルシェで生産者と会話をしながら買い物をする感覚に近いように感じました。

　LINEでのコミュニケーションについては、よりお客様の声をカジュアルにお伺いしたい、という目的でおこなっています。メールと比較してLINEは身近さを感じていただくことができ、率直なご意見を伺うことができると考えています。

—ポスト投函する点でも箱の形状などを工夫されたよう

ですが、食品をポストに投函するというところにハードルを感じたことや、工夫されたことはありますか。

　単価が低いお菓子はECには向かない商品でもあるのですが、このサービスを実現するにはポスト投函が最適だと考え、サービス開始当初から試行錯誤しています。ポスト投函は破損が起きやすいとか、直射日光で商品が傷みやすいなどの問題があって苦労しましたが、お客様と円滑にコミュニケーションを図ったり自社パッケージを開発したりすることで問題を解消しています。

──サービスのリリース当初はマルシェで生産者から仕入れをおこなう形だったのが、現在は商品の開発から販売までおこなわれていますよね。

　お客様からの商品へのご要望が増え、その声にお応えするには商品を探すよりもつくったほうが早いと思い、パティシエの方と連携して商品を開発するようになりました。ですが、今度はそういった商品の数が増えてすべて自分たちで生産することが難しくなり、開発したレシピを生産者の方にお渡ししてつくっていただくようになりました。なので、開発は自社でおこない、生産段階では協業している形ですね。
　現段階で、生産をお願いしているところは全国で100社以上あります。規模の大小はありますが、我々としましては開発したい商品が得意な方に依頼している状況です。規模にばらつきがあるので、手作業から機械でつくる商品まで幅広いです。

──それだけの数の規模が違う方々と協業するとなると、マネジメントや調整作業がかなり大変そうですが、いかがでしょう？

　たしかに調整事項は多いです。でも、生産者の方には「自社のマーケティングが苦手だけど、こだわりあるものをつくりたい」という方も多くいらっしゃるので、そういった方にとって相性が良い。また、商品に対するレビューや評価点をフィードバックしているのですが、生産者の方は直接お客様の声を聞くということがなかなか

ないので、とても喜んでいただけるんですよ。そうした声は商品の改善に反映されるので、両者にとって良い関係が築けているように思います。
　「snaq.me」のサービスは、お客様と全国の生産者をつなぐプラットホーム的な役割を果たすものです。そうした中で、いかに生産者に良い商品づくりに集中してもらえる環境を整えるか。それがプラットフォーマーの役割でもありますよね。
　あと、この事業をやっていく中で気づいたこともあって。それは、基本的に商品が売れ残るという工場があまりなくて、廃棄がほとんど出ないことです。食品廃棄をなくそうと考えて始めたサービスではないのですが、その点でも貢献できているところはあるかと思います。

──思いがけず社会課題を解決するサービスだった、というわけですね。

　我々として一番大事にしているのは、サービスを通してお客様の生活に対する価値を上げていくことではあるのですが、たとえば、コロナによって需要が減ってしまった取引先と一緒にサービスを展開することで地域活性につながることも見えてきました。また、一部の取引先様の中には障がい者施設でお菓子をつくられているところもあって、そこで障がい者支援につながっていたり……。事業を進めながら気づいたことはたくさんあります。
　今後も、地方のお菓子屋さんや生産者さんを中心に共創パートナーとしてやっていきたいですね。地方や地域の魅力あるお菓子はまだまだたくさん眠っているので、全国規模でお取り引きを広げていきたいと思います。
　今はまだ普及しているものではありませんが、ネットで食品やお菓子を買うことや、それで自分に合った食品が届くことは、今後、さらに一般的になっていくと思っているんですね。流通の仕組みをはじめ、賞味期限や添加物の表示、お店で目につくような派手なパッケージなど、食品には多くの制約や課題がありますが、私たちのサービスの先にはそういった食品を取り巻く環境の構造自体が変わっていく可能性がある。そういった意味でも、食のサブスクが一般的に利用される時代が来れば、食の未来は今よりももっと面白くなると思います。

Service Safari

単なるサブスクリプションに留まらず、「おやつ診断」やパッケージのデザイン、
SNSでユーザーとつながる工夫、ユーザーレビューを通じた継続的なパーソナライゼーションなど、
一連のサービスを通して価値を届ける「snaq.me」。
フードデザインやサービスデザインの視点からどのような特徴が見えてくるのか。

※ 調査期間：2021年10月21日〜 11月29日（現在はパッケージなどサービスに一部変更あり）

PROCESS 1　注文

初回は、購入前に公式サイトで「おやつ診断」に答える。
好みのお菓子や苦手な食材、アレルギーなどを選択した
上で、計10個ほどの質問に答えるとおすすめのお菓子
が提案され、オンラインショップを通じて注文が可能。

■ 公式サイトではトップページの大きなビジュアルイメージが
印象的。写真と動画により商品、パッケージ、ユーザー像、商品
の特徴である手づくり感などを端的に見せることで、どのような
商品や体験を得られるかがわかりやすい。

■ 写真や動画など感覚的な要素が多いWebサイトだが、マウス
オン時のボタンの挙動などユーザーインターフェースが丁寧につ
くられているため、迷うことなく操作が可能。

■「おやつ診断」は公式キャラクターである「りっす」の案内で
進行する。つくり込まれた世界観に心を掴まれ、クリックするこ
とで説明が進む対話式のインタラクションは、サービスの導入か
らゲーム感覚で楽しむことができる。

■ 表示される計10種類のお菓子について、今食べたいかどうか
を「あんまり」か「食べたい」の2択で選択。回答中は「りっす」
の表情や一言が変わり、ディテールへのこだわりを感じた。回答
にかかった時間は1分ほどで気軽に取り組める。

■ 診断後は回答結果にもとづいたおすすめ8つを含む、計30種
類のお菓子が表示される。ユーザー自身も追加でお気に入りを選
ぶことができ、お気に入りにすることで届く確率が上がるという
仕掛けが、何が届くかわからないわくわく感や継続へのモチベー
ションを生み出す。

■ 商品のイメージ写真が美しく、スーパーなどで包装されたお
菓子の購入体験と大きな差別化になると感じた。

■ 食べられない食品や、避けたい成分などが選択可能。多種の
食品が含まれるお菓子を商材とするため、アレルギーなどに関す
る事前の確認と合意形成はとても重要。注文後も情報の変更が可
能で、選択漏れや状況が変わったりした場合に対応できる仕組み
があることは、ユーザーの安心につながる。

PROCESS 2 配送受取

商品は、自宅の郵便受けに投函される。初回注文時は注文確定から1週間以内に自宅に届き、2回目以降は定期的に届くサブスクリプション形式のサービス。メールやLINEの連携アカウントから配送状況の確認が可能。

■ 自身にパーソナライズされた良質な食品が届くという期待感は、親族から送られてくる仕送りのような気持ちになった。ポスト投函されるという点も気軽にサービスを続けられる大きな強みである。

PROCESS 3 開封

小分けにされた8種類のお菓子が、ひとつの箱に詰められて届く。商品以外に、お菓子の紹介やコラム記事などを載せた冊子「3PMmm...」や、「OYATSU DIARY」、写真撮影用のシートなども同封される。

■ 箱の外装はビニール1枚のみで、カッターなどを使わず手軽に開封可能。箱本体は単一素材でつくられているため、リサイクルしやすく環境配慮が感じられた。
■ 箱を開くまでお菓子の種類はわからないので、わくわくしながらふたを開く。付属の冊子や箱の内側に描かれたゲームなど商品以外の要素も充実し、おやつ時間を楽しく演出するこだわりを感じた。

PROCESS 4 実食

届いた8種類のお菓子を実食。各地の生産者による無添加のお菓子は素朴な味わいが人気。

■ お菓子を食べること自体は既にある体験だが、普段自分では購入しないお菓子との出会いや、専門のサービスならではの豊富な商品バリエーション、毎回初めてのお菓子が届く体験など、プラスαとなる価値を多く感じる。
■ お菓子はそれぞれ小分けにされているため、一度に食べる量がちょうど良く、持ち運びもしやすい。
■ 生産面では、全国各地の生産者と提携することで、彼らと消費者をつなぐプラットフォームのような役割を担っており、自社だけで完結しない新たなビジネスモデルの可能性を感じた。
■ 同封された「OYATSU DIARY」は、届いたお菓子を記録・評価し、その日の気分などもメモできるようになっており、"おやつ体験"の一環として上手く機能している。

PROCESS 5　　レビュー

届いたお菓子に対して、公式サイトのマイページから評価が可能。各お菓子に対して好みと味、食感の3項目を評価することでパーソナライズデータに反映され、次回以降に届くお菓子の選定材料となる。

■ 甘み、塩味などの好みや、サクサク、ほろほろ、パリパリなどの食感を評価する。食感をオノマトペで表現する工夫が面白く、特に食のレビューにおいては、より感覚的な言語がマッチするのだと感じた。
■ お菓子のリクエストや評価が、直接パーソナライズにつながるという点で、ユーザーの嗜好や声を集めやすい仕組みである。

PROCESS 6　　ユーザーとの接点

メールマガジンの配信やInstagramでのLIVE配信、Twitterのハッシュタグを活用したイベント企画などを実施する。LINEアカウントでは、サポート担当者との直接的なコミュニケーションも可能。ほかにも、キャラクターのグッズ販売やLINEスタンプの販売、YouTubeでのアニメ配信などを通じたファンとのコミュニティづくりも積極的におこなう。

■ 毎日異なるお菓子の写真をSNSで投稿することは、テレビCMなどで同じ商品を見せ続けるのとは逆ベクトルの広告であり、メディアの変遷によって広告の手法も変化していくのだろうと感じた。
■ TwitterやInstagramも平日はほとんど毎日投稿がある上、「#snaq.me」のタグが付いた投稿を引用リツイートするなどファンを惹きつける努力が見られた。
■ 苦手なお菓子が届いた時はサービス内で使用できるポイントに交換する仕組みがあり、サブスクリプションならではのマイナス要素に対する対応策も整えられていた。

Researcher's View

「snaq.me」の特徴的なユーザー体験は、ポスト投函可能なパッケージとレビューシステムにあると感じた。ポスト投函によりエンドユーザーはもちろん、配送業者の負担も軽減し、あらゆるステークホルダーにとって優れたサービスとなる。レビューでは、各お菓子ごとに味や食感のレベルを評価できるが、この情報は嗜好性の観点だけではなく、食品開発などにおける現代のニーズを知るという意味でも有益な情報となりそうだ。これらは、無添加菓子というニーズと合わせて、食品開発から携わっているプラットフォーマーとしての強みである。

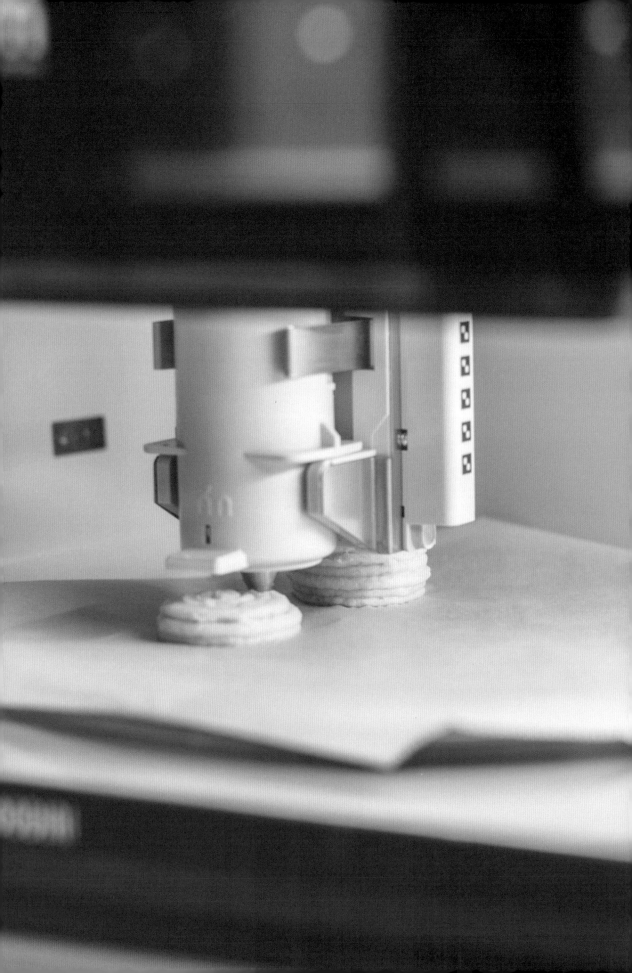

フードデザインの実践

　不確実な社会において、現在の延長線上にある未来を予測するだけではなく、ありうる未来を洞察することへの評価が高まっている。また、望ましい未来のシナリオを描き、描いた未来に向かって段階的にサービスなどの開発を進めるバックキャストのプロセスも注目を集めている。

　本章では著者らが取り組んできたプロジェクト「Food Shaping the Future ──ありうる未来の食に関するデザインリサーチ」をケーススタディとして、具体的なフードデザインのプロセスとツールの使い方を解説する。情報収集、分析・対象設定、アイデア出し、プロトタイピング、評価というステップを反復的に進めながら、サービスのシナリオや未来の食卓を構想した過程を紹介する。

CHAPTER

03

ケーススタディから学ぶ
フードデザインのプロセス

デザインツールを用いて描く
ありうる未来の食

　本章では大阪ガス株式会社エネルギー技術研究所と京都工芸繊維大学 KYOTO Design Labが共同で実施した調査研究「Food Shaping the Future —ありうる未来の食に関するデザインリサーチ」（以下、本プロジェクト）をひとつのケーススタディとして、食のサービスデザイン開発におけるフードデザインのプロセスと、活用したデザインツールを紹介する。本プロジェクトのステップを追いながら、プロセスやツールのポイントなど、実践に役立てることを目的とする。

　本プロジェクトでは「ありうる未来の食」と題し、未来における食の姿を、社会実装できるサービスとして描くことを目標とした。未来を構想するにあたっては、目標とする未来像から現在に遡って考察する「バックキャスト」を軸に、現状から未来を探索する「フォーキャスト」による補強も試みた。各プロセスにおいては、アイデアのもととなる現在のニュースや文献を集めるスキャニング・マテリアル手法や未来の物語を描くSFプロト

タイプなど、各種のデザインツールを使用。ユーザー参加型の手法も用い、未来の食生活を実際にシミュレーションすることで、既存の知識や議論だけでは見つからない新たな洞察を発見しようと試みた。

　このように、ここで取り上げるのは、サービスデザインのリサーチで使用されるツールや手法をフードデザインに援用したものである。デザイン領域に精通した読者は、フードデザインとしてどのようなプロセスで研究が進んだのかをつかんでいただきたい。デザインのプロセスに親しみのない読者は、各ステップで使用されたデザインツールの概要や手順も読んでもらうと良いだろう。また、デザインプロセスは常に非線形であり、小さな反復と大きな反復を何度も繰り返して実行されるものである。本章はケーススタディの大きな流れを主軸とした構成となっているが、デザインフェーズにおける基本的なツールの分類も同時に示しているので、個別にツールを活用する際にはそちらを参照していただきたい。

紆余曲折するデザインプロセス

(The Process of Design Squiggle by Damien Newman, thedesignsquiggle.com)

デザインプロセスの有り様を表した図。混沌として不確実な初期段階から数々のプロトタイピングを経て、あるひとつの適切な解決策にたどり着く。

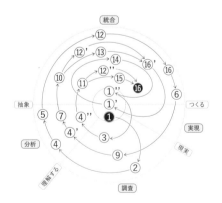

本プロジェクトにおける
リサーチプロセス

リサーチは常に反復的なプロセスによって進行した。なお、本図版は右ページのデザインツール一覧と対応しており、番号は各ツールを示している。（参考：ヴィジェイ・クーマー（2015）『101デザインメソッド 革新的な製品・サービスを生む「アイデアの道具箱」』、英治出版、p.15）

Design Phase 1　情報収集

① デスクトップリサーチ
② スキャニング・マテリアル
③ オートエスノグラフィ

「把握」と「共感」が重要なフェーズ。デザイン対象について、その文脈や背景を含めた現状を理解するための情報収集をおこなう。取得するデータがプロセス全体の質に影響するため、どんなデータを得るのか、情報収集自体の計画性も肝心。

Design Phase 2　分析・対象設定

④ KJ法/KA法
⑤ SWOT分析
⑥ エクストリームユーザー
⑦ なぜなぜ5回

「発見」と「抽象化」が重要なフェーズ。収集した情報や観察した結果を分析し、デザインの機会を発見、デザインの対象を特定する。さまざまな視点からユーザー心理や状況を理解するために、言語化、図式化して洞察を明確にする。

Design Phase 3　アイデア出し

⑧ クロスSWOT分析
⑨ ジェネラティブ・リサーチ
⑩ What if シナリオ
⑪ How Might We Questions

「先見性」と「創造」が重要なフェーズ。設定した機会や対象に対して、適切な解だけではなく、潜在ニーズに応える解を提示する。異分野の専門家やユーザーと共同した複層的なアイデア出しが求められる。

Design Phase 4　プロトタイピング

⑫ SFプロトタイプ
⑬ デザイン・フィクション
⑭ デスクトップウォークスルー
⑮ サービスブループリント

「具体性」と「物語」が重要なフェーズ。アイデアやコンセプトを議論するために、具体的で理解しやすく可視化する。ラフスケッチから等身大の模型、動的なモックアップまで、規模や質にかかわらず、視覚化により議論を深め、活性化する。

Design Phase 5　評価

⑯ シナリオ評価

「全体性」と「改善」が重要なフェーズ。プロトタイピングを経て改めてアイデアを評価し、より完成度の高いものを目指す。定性的なシナリオに対して点数をつけ、準定量的なものとして扱うことで比較検討しやすくする。

01 未来シナリオの 描き方を学ぶ

多様な機関が発表する未来シナリオのあり方とは

「ありうる未来の食」を探索する本プロジェクトにおいて、まずは既存の「未来シナリオ」がどのように描かれているかを把握した。

　現在、シンクタンクやコンサルティング系企業だけではなく、メーカーから国の機関まで、さまざまな組織が未来の構想やビジネスモデルを設計した独自の未来シナリオを発表している。情報の不確実性が高まる中、社会

変化の兆しから起こりうる未来を読み取り、新たな価値観やアイデアを生み出そうという姿勢は本プロジェクトにも通ずる。シナリオのジャンルは社会全体の未来像を構想したものから、食や農業、インフラ、医療、労働環境、ライフスタイルなどの各分野に特化したものまで多岐にわたる。「食」と直接的に関係を持たないものでも、内容や未来の描き方の傾向を理解するために参照した。

Process

1. ゴールを設定する

本プロジェクトの目的は「ありうる未来の食」とはどのようなものかを明らかにすること。最終的に食の未来に関する具体的な未来シナリオを提示することをプロジェクトのひとつのゴールとして設定した。

2. 未来シナリオの動向を把握する

そもそも既存の未来シナリオがどのように描かれているのかを理解し、本プロジェクトに最適な表現方法を見つけるためのプロセス。シナリオに多様性を持たせるため、異なる背景を持つ5つの企業や団体が発表している計55のシナリオを読み込んだ。

3. 調査結果を整理し要約する

複数人でシナリオを読み、各シナリオの特徴や傾向について話し合った。要点を簡潔な一文でまとめ、本フェーズの目的である未来シナリオの特徴や傾向の把握を目指した。

図01｜本プロジェクトで参照した未来シナリオの一部

（左から）日立「25のきざし」、博報堂「Future Script 未来の兆し」、国立環境研究所「4つの未来シナリオ」、未来教育会議「2030年の社会・企業の未来シナリオ」、政策ベンチャー2030「日本を進化させる生存戦略」

Design Tool

デスクトップ
リサーチ

デザインリサーチの初期段階において、調査計画策定のためにおこなう予備的な調査のこと。

デザインリサーチのプロセスを効果的に進めるには、調査開始前にプロジェクトの方向性を探り、調査する領域や分野で何が語られているのか、その動向や文脈などを理解しておく必要がある。また不確実な未来を予測したり、あらかじめ明示的な仮説を立てられない課題探索も多いため、立ち戻れる基点としてもっとも抽象度の高い「問い」（たとえば「30年後の未来の食とは」など）を定めておくと良い。

情報の収集方法は、インターネットの検索をベースに、学術論文やニュース記事、音声メディアや映像コンテンツ、ソーシャルメディアなどの情報源を用いる。ほかにも、シンクタンクや官公庁がまとめた報告書や白書、専門家が集うオンライン会議の聴講などプロジェクトの規模に合わせて可能な手段で情報を収集する。

リサーチが進むと、集めた情報から逆に未知なことは何か、重視されている文脈や概念は何かなど、情報の分析をおこなう。集めた情報は統一項目をもとに整理し、表を使ってまとめたり、写真やコメントを貼り付けたイメージボードを作成したりして視覚化するとわかりやすく、複数人での情報共有もはかどる。

Point

・複数のシナリオから俯瞰的に捉え、望ましい未来の射程範囲を広く把握する。
・図版や文言など、各シナリオの表現方法を分析し、伝え方のイメージを持つ。
・食に関連する未来シナリオがある場合には、影響を持つ技術や社会環境の変化を確認しておく。

02 ありうる未来の兆しを 収集する

未来の食に影響を及ぼしうる要因とは

　未来シナリオの描き方を理解した次は、自分たちがシナリオを書くための"ネタ集め"に取り掛かった。「ありうる未来の食」を考えるために集める"ネタ"は現在の延長線上では考えにくい革新的なものが望ましい。そのため、多くの未来予測に用いる演繹的推論（一般的かつ普遍的な事実をもとに組み立てる推論）に留まらず、生活一般の中に見られる具体的な「変化の兆し」に注目し、帰納的推論（複数の具体的な事象から抽出した傾向をも

とに組み立てる推論）によって未来洞察をおこなった。
　ニュースサイトや専門メディアを中心に合計208本にのぼる「未来の食」に関連する記事を集め、表に整理してまとめた（図02）。誰もが知っているような情報ではなく、新聞なら隅に書かれるほどの小さなニュースや個人のブログ記事までを意識的に探すことは難しく、3週間近くの時間を要した。

Process

1. 時間軸を設定する
未来予測において、多くは5〜10年ほど先の未来を設定するが、本プロジェクトでは可能性を大きく広げるため、特定の時間軸は設定しなかった。

2. チームを結成する
8名がひとつのチームとなり情報収集をおこなった。幅広く大量の情報が必要なため、アクセスする情報源のバリエーションやアイデアの広がりと深まりを担保するために複数人で協働した。

3. テーマを設定する
集める情報のテーマは、「未来の食」とした。国や地域、食べる対象などは決めずに幅広く未来の食に目を向けた。

4. 情報を収集する
200個を目標に、ニュースサイトや専門メディアなどから1人20〜30個ほどの記事を収集した。記事だけではなく論文やアート作品なども対象にしたことで、兆しは多様性に富んだものとなった。

5. 情報を整理する
各自が見つけたネタは、共有可能なリストにまとめて管理した。リストには、内容を簡潔に表した見出しと、記事が公開された日付、出典元を必ず記録した。また、兆しの特徴や傾向、未来に与えうる影響などを把握できるように、既存の未来シナリオとの関連性やPESTLE[1]の分類など、考察や気づいた点なども随時示した。

見出し	日付	出典	関連する未来シナリオ	PESTLE
植物に焦点を当てた新たなダイエットが地球の未来を転換させる	Jan. 16, 2019	https://www.theguardian.com/environment/2019/jan/16/new-plant-focused-diet-would-transform-planets-future-say-scientists	・博報堂シナリオ 005	・social ・environmental
"人工花" が都市の昆虫を救う	May 4, 2019	https://wired.jp/2019/05/04/insectology-food-for-buzz/	・国交省シナリオ 5 ・博報堂シナリオ 011	・technological ・environmental
韓国発 Mukbang：大量に食べるライブ配信が世界中で流行	Aug. 9, 2018	https://news.cgtn.com/news/3d3d414e31637a4d79457a6333566d54/share_p.html	・国交省シナリオ 4	・social
米高校でデリバリーされた昼食ばかり摂る生徒が増加	Jun. 9, 2019	https://www.washingtonpost.com/2568d12c-8617-11e9-98c1-e945ae5db8fb	・博報堂シナリオ 011	・social
IKEA がなぜレタスを育てるのか	Apr. 11, 2019	https://www.fastcompany.com/90332403	・博報堂シナリオ 011	・economic ・enviromental
デンマークで食肉税が検討される	Apr. 28, 2016	https://www.cityam.com/danish-council-of-ethics-votes-in-favour-of-a-climate-change-focused-meat-tax/	・博報堂シナリオ 005	・political ・legal
EU で昆虫食の取引が自由化される	Aug. 13, 2017	https://wired.jp/2017/08/13/italian-ready-insect-food/	・博報堂シナリオ 005	・political ・legal
Pizza Hut がアイトラッキングを使った潜在意識メニューを開発中	Dec. 2, 2014	https://www.cnbc.com/2014/12/02/this-pizza-hut-menu-lets-subconscious-pick-pizza.html	・博報堂シナリオ 003	・technological ・legal
ロンドンマラソンで海藻由来パッケージの水が配布される	Apr. 27, 2019	https://edition.cnn.com/2019/04/26/business/london-marathon-seaweed-water-bottles/index.html	・日立 25 のきざし sign4	・social ・environmental
VR 映像で孤食問題解決？あわじ国バーチャン・リアリティが配信中	Jan. 15, 2017	https://colocal.jp/news/89734.html	・国交省シナリオ 4	・technological ・social
アムステルダムでポニー肉や鳩肉を提供するキッチンが開設	Mar. 9, 2015	https://www.npr.org/sections/thesalt/2015/03/09/391830943/pigeon-parakeet-and-pony-amsterdam-food-truck-serves-maligned-meat	・日立 25 のきざし sign15	・technological ・legal
ジビエ食肉流通トレーサビリティにブロックチェーンを採用、日本初	Oct. 3, 2017	https://prtimes.jp/main/html/rd/p/000000069.000012906.html	・博報堂シナリオ 009	・technological ・legal
チーズ熟成中に HIP HOP を流して、よりソフトでフローラルな味に	Mar. 15, 2019	https://phys.org/news/2019-03-cheesy-tunes-emmental.html	・博報堂シナリオ 003	・economic ・social

図02｜未来の食の兆し一覧

2019年の 6〜7 月時点で集めたスキャニング・マテリアルの一部抜粋。リサーチ期間中はスキャニング・マテリアルの情報をオンライン上で一元管理した。海外の記事も見出しは日本語で簡潔にまとめた。

Design Tool

スキャニング・マテリアル

多様なアイデアを発想するために、あらゆる情報源から幅広く情報を集める作業をスキャニングという。現在の延長線上から外れた「未来の芽」をキャッチすることを目的とする。専門家や有識者の知見に頼るだけではなく、日々のニュースや個人発信の情報など、生活一般の中からも「変化の兆し」を収集する方法。「風が吹けば桶屋が儲かる」のように一見すると関連性のない海外での出来事や、些細な習慣・流行の中でも、未来に影響する「変化の兆し」を見つけられることもあり、それを情報としてまとめたものがスキャニング・マテリアルである。

いわゆる演繹的推論で未来を予測しようとすると、現在の延長線上に位置する未来しか描けず、既成概念にとらわれた技術進化の可能性に偏ってしまうことから、将来の不確実性を捉えることが難しいと指摘されている。このような問題を乗り切るために、未来の社会に影響しうる情報を、テーマの周辺も含めた幅広い情報源から収集をおこなう。

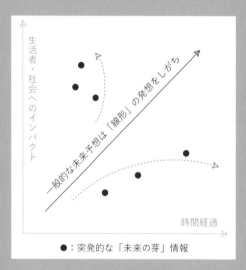

図03|非線形な未来の芽になる情報の概念図[2]

（出典：鷲田祐一（2016）、『未来洞察のための思考法』、勁草書房、p.12）
現在の延長線上の周辺にある「未来の芽」がスキャニング・マテリアルとして収集するものであり、それが未来洞察の鍵となる。

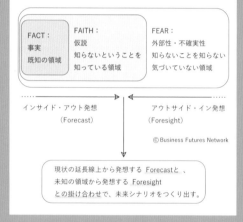

© Business Futures Network

図04|帰納推論によるアウトサイドイン発想[3]

（出典：鷲田祐一（2016）、『未来洞察のための思考法』、勁草書房、p.13）
スキャニング・マテリアルを幅広く収集することで、まだ自身が自覚すらしていない未知の領域にも触れ、未来の発想を豊かにすることを目指す。

Point

・Food、Futureなど未来の食にまつわる直接的なキーワードだけでは、情報の広がりが限定的になるため、関連・連想するキーワードも含めて幅広く検索する。
・psychology、data science、bioplastic など、なるべく脈絡のない言葉を食に結びつけて可能性を見出す。
・ただキャッチーなネタではなく、社会を変えるような普遍性のあるネタを探す。
・海外の事例も対象とすべく、日本語だけではなく必ず英語でも検索をおこなう。可能であればその他言語でも検索できるとなお良い。

*1 Political（政治的）・Economic（経済的）・Social（社会的）・Technological（技術的）・Legal（法的）・Enviromental（環境的）の頭文字を取ったもので、ビジネスやシナリオに対する外部的な影響を多角的に分析するためのフレームワーク
*2 未来を予測しようとする時に、人は暗黙のうちに未来を現在の延長線上にあるものと仮定しがちだ。しかし帰納的推論ではそれらをあえて外した情報（スキャニング・マテリアル）を収集し吟味することで、予測ではなく未来を洞察しようと試みる。
*3 未来に発生する出来事を予見するためには、多くの人にとって「知らないことすら知らない」情報をいち早く知り、それらを多く蓄積し組み合わせることで、未来に起こりうることをシナリオ化する方法が効果的だと考えられている。密かに広がり始めている社会変化や統計データには示されない事実、アーリーアダプター層には暗黙の了解になっていること、人が半ば無意識に目を背けているようなことにこそ、未来の予兆があるといえる。

収集したスキャニング・マテリアルを一覧できるよう、日付、見出し、PESTLE、記事の抜粋や画像などの参照情報を同一フォーマットのもとまとめ、議論に役立てた。

03 未来シナリオの芽になる情報を統合する

膨大な素材を統合しながら食の観点で整理

　合計208個にのぼる未来の食に関する「兆し」＝スキャニング・マテリアルを収集したのち、そこから特徴を見出すために、各マテリアルから類似する要素を抽出。キーワードを導き出し、類似のグループに統合（クラスタリング）した。グループの統合においては、食における時間軸を用いて、食と人が関わる3つの象徴的な場面──食材が家庭に届くまでの加工や流通を含めた生産シーン（ビフォーキッチン）、調理するシーン（キッチン）、食事するシーン（ダイニング）──に沿って進めた。

　食の生産から消費においては、より消費の部分が多岐にわたることから、ダイニングをさらに3つのシーン──栄養補給としての食事/五感で味わう食事/心で味わう食事──に細分化し、ビフォーキッチン、キッチンと合わせて計5つのシーンで、シナリオを検討することとした。

Process

1. マテリアルをふせんに書き出す

収集した208個のスキャニング・マテリアルの見出しをふせんに書き出し、ホワイトボードに貼り出した。

2. 小クラスタリングを作成する

各マテリアルを類似する要素で統合し、31個の概念的なまとまりを抽出した。たとえば、「米高校でデリバリーされた昼食ばかり摂る生徒が増加」や「イノベーションラボ SPACE10がレシピ本を出版」「ブラックパンサーの世界観でレシピをつくってみた」などは＜食文化＞、「IKEAがなぜレタスを育てるのか」や「ウジ虫が食料廃棄問題を解決する」「賞味期限を知らせるスマートタッパー、CESで公開」などは＜食品ロス＞というキーワードでそれぞれまとめた。

3. 中クラスタリングを作成する

小クラスタをさらに中程度のグループにまとめて概念化した。この時、先にグループの枠組みを決めて分類するのではなく、「なんとなく」近い行動や感情、出来事、アイデアを結びつけていき、それらに共通する「何か」に名称をつけてラベリングしていくことを意識した。

4. 大クラスタリングを作成する

中程度のグループを俯瞰してみると、食の生産から消費までのプロセスに沿ったまとまりができた。そのまとまりを大きなグループとして、最終的に4つのグループ──＜共通項＞＜ビフォーキッチン＞＜キッチン＞＜ダイニング＞──を作成。＜共通項＞は全体に関わる概念のためトピックとしては取り上げず、残りの3つを掘り下げることとした。

5. 各シーンにおける未来のテクノロジーをリサーチ

ダイニングをさらに3つに細分化した計5つのシーンに関して、関連する未来のテクノロジーを、集めたマテリアルからピックアップ。たとえば、ビフォーキッチンはドローン輸送やDNA検査、キッチンはフード3DプリンタやICタグ、ダイニングは代替食品や電気味覚、VR、完全食などが挙げられた。

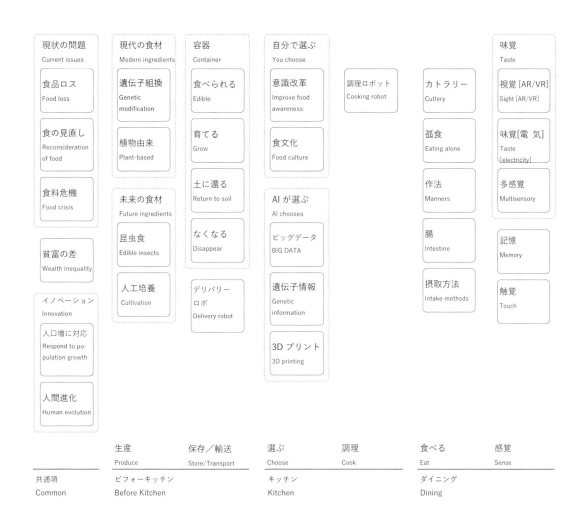

	生産 Produce	保存／輸送 Store/Transport	選ぶ Choose	調理 Cook	食べる Eat	感覚 Sense
共通項 Common	ビフォーキッチン Before Kitchen		キッチン Kitchen		ダイニング Dining	

現状の問題
Current issues

食品ロス
Food loss

食の見直し
Reconsideration of food

食料危機
Food crisis

貧富の差
Wealth inequality

イノベーション
Innovation

人口増に対応
Respond to population growth

人間進化
Human evolution

現代の食材
Modern ingredients

遺伝子組換
Genetic modification

植物由来
Plant-based

未来の食材
Future ingredients

昆虫食
Edible insects

人工培養
Cultivation

容器
Container

食べられる
Edible

育てる
Grow

土に還る
Return to soil

なくなる
Disappear

デリバリーロボ
Delivery robot

自分で選ぶ
You choose

意識改革
Improve food awareness

食文化
Food culture

AI が選ぶ
AI chooses

ビッグデータ
BIG DATA

遺伝子情報
Genetic information

3D プリント
3D printing

調理ロボット
Cooking robot

カトラリー
Cutlery

孤食
Eating alone

作法
Manners

腸
Intestine

摂取方法
Intake methods

味覚
Taste

視覚 [AR/VR]
Sight [AR/VR]

味覚[電 気]
Taste [electricity]

多感覚
Multisensory

記憶
Memory

触覚
Touch

図05│スキャニング・マテリアルのキーワードマップ

スキャニング・マテリアルを似た要素でクラスタリングした結果できたキーワードマップ。食を取り巻く課題など背景となる内容を除き、生産から消費の食のプロセスに沿って整理をおこなった。

KJ法/KA法

情報収集によって獲得した定性データを整理し、機会領域を絞り込む作業のことをKJ法[4]といい、データの類似性や関連性、傾向を導き出すことを目的とする。大量の定性データを分析するために、デザインの現場ではこのKJ法がよく用いられる。データに共通のキーワードが含まれる場合やテーマが同じなどという理由で「分類」するのではなく、感覚

や直感に従って似たグループを「統合」していく過程が、帰納的推論型の手法と呼ばれる所以だ。各データの本質的な要素を見抜き、結び付けたまとまりに共通する特徴を見出そうとする意識が重要とされる。

一方、KJ法の類似手法として、調査で得たユーザー行動の背景にある「価値」を解釈し、その価値を基準にデータを統合するKA法[5]がある（本プロジェクトでは後述するジェネラティブ・リサーチの結果を分析するために利用）。「出来事」「心の声」「価値」の項目を持つ「価値カード」を作成し、調査で得た発話や事実を

「出来事」欄に記入、出来事から推測したユーザーの心境を「心の声」欄に端的に記入。「価値」欄には心の声の理由や意味を解釈して価値を導き出す。カードの準備が出来上がったら、KJ法と同じ要領で、導き出した「価値」同士をクラスタリングする。ある程度のまとまりができたところで、そのグループに対して改めて「〜する価値」「〜できる価値」とラベリングをおこなう。価値グループ間の因果関係や時間的な関係性を書き加えて1枚の「価値マップ」を作成し、ユーザー体験を全体的に俯瞰、体験価値の構造を可視化する。

出来事
「〜だったので／〜と思ったので、〜をした／〜だった」 原因と結果を30字程度で記述

心の声	価値
「ユーザーの心境」 出来事から推測して端的に記述	「〜する価値」「〜できる価値」 心の声の理由や意味を解釈して記述

図06｜価値カード

KA法に用いる価値カードのサンプル。ひとつの出来事に対して、心の声や価値を掘り下げる。

Point

・クラスタごとの解像度を揃える。＜食文化＞などの抽象的な概念と＜遺伝子組み換え＞などの具体的な技術を並列に置いてしまうと、クラスタ同士をまとめる時に苦労する。
・クラスタリングは分類ではなく統合のプロセス。クラスタの枠組みを先に決めてマテリアルを分類するのではなく、マテリアルを寄せ集めた結果としてクラスタをつくることを意識する。

*4　川喜田二郎（2017）『発想法 改版・創造性開発のために』、中央公論新社
*5　浅田和実（2006）、『図解でわかる商品開発マーケティング─小ヒット＆ロングセラー商品を生み出すマーケティング・ノウハウ』、日本能率協会マネジメントセンター

掘り下げるべき価値を探索する過程において、価値カードに書き出した内容のうち、特徴的なキーワードにハイライトをつけ、クラスタリングに利用した。

04 未来シナリオの 方向性を検討する

食の多様な側面を引き出して、シナリオに厚みを出す

前項で食のシーンごとにクラスタリングした未来の「兆し」（図05）とそれに関連する未来のテクノロジーに対して内部要因である強み（Strength）と弱み（Weakness）、外部要因である機会（Oppotunity）と脅威（Threat）の4象限から分析をおこなうSWOT分析を実施。設定した5つのシーンそれぞれに影響を与える外部要因と内部要因を洗い出し、未来シナリオの方向性を検討した。たとえば、「自分で選ぶ」「AIが選ぶ」「調理ロボット」などのキーワードのもと、クラスタリングされたキッチンのシーンでは、「食のオーダーメイド」や「ビッグデータの活用」が強みや機会となる一方で、「メンテナンスが必要」が弱み、「ロボット倫理」は脅威になると考えた。

さらに、SWOT分析で出たキーワードを掛け合わせる

クロスSWOT分析をおこなうことで、未来シナリオのコアアイデアをさまざまな切り口から解釈。個々人の生体情報や食の嗜好性が集まったビッグデータが「個人を尊重する食事の提案を可能にする」という強化の側面を持つ一方で、「自分で食事を選ぶ楽しみが失われる」という逆転もありうると発想した（図07）。

最終的にキッチンのシーンからは、「個人を尊重」「オーダーメイド」などのキーワードを抽出。さらにスキャニング・マテリアルでも注目した「フード3Dプリンタ」「腸内DNA検査」といったテクノロジーを組み合わせ、未来シナリオの全体コンセプト「生体情報をもとに必要な栄養が含まれるレシピデータをオーダーメイドで作成し、自宅で食事を生産することが主流の社会」を生み出した。

Process

1. 外部要因を特定する

クラスタリングした5つのシーンそれぞれに対して、影響を与えるような機会や脅威となる外部要因（労働力不足やエネルギー問題など）を網羅的に導き出した。外部要因は、クラスタリングしたキーワードはもちろん、デスクトップリサーチやスキャニング・マテリアルの結果の内、特にPESTLEに関連する予測データなどを参照し、ふせんに書き出してSWOT（強み・弱み・機会・脅威）の4象限の表に貼り出した。

2. 内部要因を特定する

各シーンのスキャニング・マテリアルに含まれる具体的なキーワード（ゴーストレストラン、インスタ料理人、好き嫌いの増加など）から強みや弱みとなる内部要因を考察。外部要因と同様の手順でそれぞれの要因をSWOTの4象限にマッピングし、外部要因と合わせて各場面の特徴や懸念点を明確に認識した。

3. クロスSWOT分析を実施する

SWOTの各要素を整理し現状を把握した後に、外部要因と内部要因を組み合わせる（強み×機会、強み×脅威、弱み×機会、弱み×脅威）ことで未来シナリオの方向性を探索した（図07）。たとえば「高齢化」と「機械操作の難しさ」を掛け合わせることで、「自動販売機3Dプリンタ」というアイデアを発想。また、機械化に対する脅威としての「手作り志向」と、フード3Dプリンタなどの機械が持つ「自宅で自由に印刷できる」という強みから、家庭の味を保存するフード3Dプリンタの使い方などを検討した。

4. 未来シナリオの方向性を検討

ありうる未来シナリオを描くにあたって、既存の事業領域において未開拓な部分に踏み込むようなアイデアであることを念頭に議論した。市場規模の大きさや経済的な指標だけではなく、社会課題を解決したり、新たな価値観や生活様式を提示することで社会的なインパクトを持たせることを目指して、未来シナリオの方向性を決めた。

強み／Strengths

1. 需要拡大
利用履歴の蓄積

2. 見た目
形状の自由度
食と芸術やデザインとの融合

3. オーダーメイド
味の好き嫌いに対応
理解者が増える

4. 手間・コスト
自宅でそのまま出力できる

弱み／Weaknesses

1. 気分
自分で調理する、選ぶ楽しみなくなる
遺伝子と好みの違い
過程が見えなくなる気持ち悪さ

2. 手間・コスト
設備が必要
メンテナンスが必要
機械操作の難しさ

3. 外部への影響
職人の技術が失われる
情報漏洩
レストランがなくなる

機会／Oppotunities

1. 技術進歩
3D プリント技術が向上

2. 統計データの蓄積
SNS 普及

3. 嗜好
個を尊重する流れ
引きこもり増加

4. 社会問題
高齢化
独身増加

引きこもり × オーダーメイド
→長時間家から出ない生活ができる

SNS 普及 × 利用履歴の蓄積
→食事系マッチングアプリ

独身増加 × 理解者
→家事ロボットとの二人生活

個を尊重 × 好き嫌いに対応
→個を尊重する食事の提案

個を尊重 × 選ぶ楽しみなくなる
→個性の埋没

SNS 普及 × 情報漏洩
→セキュリティ向上・情報倫理

高齢化 × 操作が難しい
→自動販売機 3D プリンタ

統計データ × 遺伝子と好みの違い
→好みや気分をデータ化

[機会 × 強み]
→積極化戦略｜強化

[機会 × 弱み]
→段階的施策｜逆転

[脅威 × 強み]
→差別化戦略｜回復

[脅威 × 弱み]
→専守防衛｜衰退

脅威／Threats

1. 競合
職人
ロボットの倫理問題
手作り志向
宗教

2. 文化
ヴィーガン

3. 社会
人口増加
エネルギー問題

エネルギー問題 × 自宅でそのまま
→手動 3D プリンタ
→ソーラー 3D プリンタ

ヴィーガン × 理解者が増える
→バリエーション豊富な選択肢

職人 × 芸術との融合
→手間とコストを抑えて洗練

手作り志向 × 自宅でそのまま
→家庭の味を保存する

エネルギー問題 × レストランがなくなる
→農作技術がなくなる
→食事ができなくなる

宗教 × 情報漏洩
→遺伝子レベルのいじめ発生

ロボットの倫理 × 過程が見えない
→ロボットが敵になる

図07｜抽出したキーワードとその分析結果

外的要因と内的要因を掛け合わせるクロスSWOT分析の例。左列の機会、脅威と
上段の強み、弱みの要素をそれぞれ掛け合わせたアイデアを書き出していく。

Design Tool

SWOT分析

フレームワークを用いてアイデアを多角的に評価/理解し、具体的な機会や課題を浮き彫りにする分析手法のひとつ。外部要因と内部要因の二方向から分析することで、人と社会に何をもたらすのかを明らかにする。

SWOT分析は、デザインプロセスの初期段階で機会領域を見定めるために活用される。一般的には、企業や組織が業界における自らの立ち位置を把握し、戦略的な意思決定をおこなうために利用されるが、商品やサービス、プロジェクトなどを分析し、より具体的な方向性を明らかにするのにも有効。SWOTとは、内部的な要因（保有する人材/技術/資源など）であるStrength（強み）・Weakness（弱み）と、外部的な要因（市場/ユーザー/競争相手/環境変化など）を表すOppotunity（機会）・Threat（脅威）の頭文字を取った言葉。この4つを指標として、アイデアが持つ特徴と目指すべき方向性、あるいは改善点などを認識する。

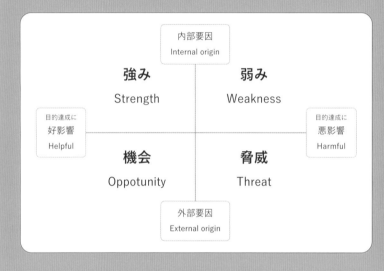

図08 | SWOT分析

4象限マトリクスのもと、強み、弱み、機会、脅威の観点から分析をおこなう。自社サービスなどもともと持つ要因が内部要因、それとは関係なく影響する要因が外部要因である。

Point

・特定の項目を用いた一種の強制発想法なので、とにかくたくさんのアイデアを出し合うことが重要。
・食事の様式や調理の仕方など、ある程度抽象的なキーワードでも未来シナリオの方向性を定めるには有効。

それぞれがふせんに書き出した
SWOTの内容をホワイトボードに
貼り付け、さらにクロスSWOT分
析までをおこなった。記入者ごと
にふせんの色分けをすることで振
り返りをしやすくした。

05 未来シナリオを 8コマ漫画で描く

食を取り巻く生活環境を起承転結で可視化する

　スキャニング・マテリアルのクラスタリングやあらゆる分析を通じて育てたアイデアから未来シナリオの脚本を書き、8コマ漫画を作成した。未来の物語を描くSFプロトタイピングを基礎としたシナリオの可視化によって、アイデアの理解や議論、評価の促進を目的とした。

　生まれたシナリオは、ビフォーキッチンのシーンから「地下生活：水道から完全食が出てくる」、キッチンのシーンから「オーダーメイド：家庭でのフード3Dプリンタ利活用」、ダイニングのシーンから「人工味覚スプーン：電気信号を味覚にする」、「心で味わう：VR技術を応用した食環境」、「ガスで栄養：完全食としてのガス提供」の計5つ。

　シナリオの内容を端的に伝えようとした結果、4コマ漫画では1コマあたりの情報が過多、もしくは抽象的すぎると考え、一方で長すぎても間延びするため8コマを選んだ。本書に掲載した8コマ漫画は清書済みだが、成果物を発表し議論する時点では、写真を背景にしたコラージュや、ポージングした人物の写真をトレースして使うなど、絵の完成度ではなく内容の充実度を重視してシナリオを描いた。

Process

1. 未来シナリオの脚本を書く

シナリオの対象とした食にまつわるテクノロジーが入り込んだ「①世界観」、そのテクノロジーは人々にどんな良い/悪い「②影響」を与えているか、そこにはどんな「③価値や意味」が生まれ、「④改善すべき点」はあるか、その物語を通して「⑤学べること」は何か、の5項目を詳細に書き出した。物語の構造化にあたってはSF作家アルジス・バドリス（Algis Budrys）の「7ポイント・プロット」を参照した[6]。

2. シナリオに沿った絵を描く

物語を8コマで説明するために必要なシーンを選び出した。読み手がその世界観を豊かに想像するためにビジュアルに力を入れて作成することは重要だが、上手に描けることが主題ではないため、質は問わずに内容を重視。漫画によるプロトタイプの時点では、食べ物の詳細な説明よりも世界観を示すことを意識した。

3. シナリオのプロトタイプを発表する

作成した漫画をスライドショー形式で1コマずつ示しながら、状況説明だけではなく台詞なども織り交ぜてプレゼンテーション。お互いに鑑賞し、シナリオに関して議論をおこなった。最終的には8コマ漫画に物語を要約した短い文章を添えて、鑑賞者が自由に解釈できる余地を残した成果物とした。

*6　ブライアン・デイビッド・ジョンソン、細谷 功（監修）、島本範之（翻訳）(2013)、『インテルの製品開発を支えるSFプロトタイピング』、亜紀書房

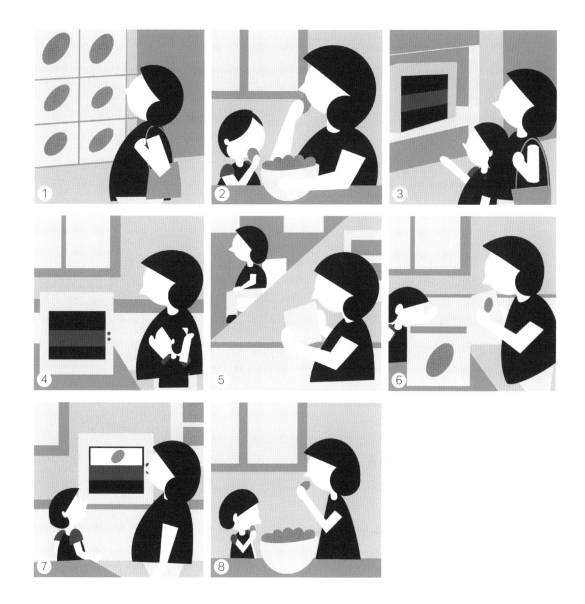

**図09│SFプロトタイプの8コマ漫画
「オーダーメイド：家庭でのフード3Dプリンタの利活用」**

フード3Dプリンタが家庭に普及する未来を描いたシナリオ。自身が食
べたいものを食べるという当たり前を疑い、生体データの解析により栄
養管理された食事で健康的になる様子を描いている。

SFプロトタイプ

　ユーザーが未来の技術や製品、サービスをどのように体験し、どのような意味を見出すのかを、SF作品に倣った物語（＝未来シナリオ）で表現し、評価するプロトタイピング手法のこと。新たなテクノロジーとの関係を自由に想像し、現在にバックキャストすることを目的とする。

　SFプロトタイプは、フューチャリスト（未来予測家）のブライアン・デイビッド・ジョンソン（Brian David Johnson）が提唱した、未来を想像/創造するためのフレームワーク[7]。先進技術によって変化する未来をフィクショナルな物語（SFプロトタイプ）として描き出し、主人公の体験を通して私たちにとって望ましい未来（のモノやサービス、暮らし）を議論するために活用する。SF作品で表現される未来像は、人々が未来のテクノロジーに対して持つ集合的なイメージを理解するために有効

であるとされている[8]。また、人々が持つ未来像のイメージに影響を与えることもあり、積極的にテクノロジーの未来を形づくることを先導してきたといえよう。SFプロトタイプは、ユーザーやクライアント、専門家など人々の共感を得るための共通言語となり、科学的な事実とフィクションを生産的に混同させ[9]、双方向的な対話を生み出すことに役立つ。

A person
・主人公の詳細を設定します。年齢、性別、家族構成、友人構成、職業、性格、食習慣など。

In a place
・物語の舞台の詳細を設定します。国、地域、都市、人口、自然、風景、文化、人々の暮らしなど。

Has a problem
・主人公は、どのような問題に直面していますか？

the Person intelligently tries to solve problems and fails
・主人公は、どのように問題を知的に解決しようとしますか、そしてどのような失敗をしますか？
・問題は一回解決しようとしても絶対に成功しない、と考えます。

Things get worse or better
・どのように問題は良く、あるいは悪くなりましたか？
・問題が解決せず、バッドエンディングを迎えることも可能です。

Until it comes to an end
・問題はどのように解決されましたか？あるいは、どのような意味・価値が生成されましたか？
・ハッピーエンドでもバッドエンドでも、どのような意味や価値が生まれるかが重要です。

Afterward you have the outcome
・どのような終わりを迎え、我々（主人公）は何を学びましたか？
・結末を迎え、このフィクショナル・ストーリーから我々はどのような示唆的な気づきを得ましたか？

図10｜7ポイント・プロット

未来シナリオの構造を組み立てる際に利用する、ストーリーのチェックポイント。この7つを詳細に書き出すことでシナリオが出来上がる。

（参考：Cory Doctorow and Karl Schroeder (2000), The Complete Idiot's Guide to Publishing Science Fiction, Alpha, pp.80-81）

Point

・物語の世界の結末をユートピアとして描くのか、ディストピア的に終わらせるのかはデザイナーの判断次第。
・重要なのは、何を学べるか、何を議論したいかという物語に込められたメッセージ。
・未来の食において、何を食べるのか、という具体性よりも、社会的、環境的な要因も含めてなぜ、どのように、どこで食べるのか、といった要素を優先的に議論し、取り入れることで共感を得やすくする。

*7　Johnson, B. D. (2009), "Science Fiction Prototypes Or: How I Learned to Stop Worrying about the Future and Love Science Fiction" *Ambient Intelligence and Smart Environments*, 2, pp.3-8
*8　Dourish, P. and Bell, G. (2014), ""Resistance is futile": reading science fiction alongside ubiquitous computing" *Personal and Ubiquitous Computing*, 18:4, pp.769-778
*9　Julian Bleeker. (2009), *Design Fiction: A Short Essay on Design, Science, Fact and Fiction*, Near Future Laboratory

８コマ漫画の絵のクオリティは必ずしも問わず、ラフスケッチなどであれ、頭の中のシナリオを可視化することが重要。

06　未来シナリオを評価する

社会性と人の内面性の両面を備えた評価軸を設定し、
直感的に判断する

　作成した5つの未来シナリオのプロトタイプから、本
プロジェクトで最終的に提示するひとつの方向性を決定
するために各シナリオの評価をおこなった。評価指標は、
鷲田祐一氏の「社会変化仮説アイデアの評価シート」[10]か
ら抽出した項目と、チリの経済学者マンフレッド・マックス
ニーフ（Manfred Max-Neef）が『Human Scale Development
（ていねいな発展）』[11]において定義した「9つの基本的なニー
ズ」などを援用して計43項目を設定した。不確実な未
来に資する科学技術シーズの特定だけではなく、社会的
ニーズを把握するための経営戦略的な視点に加えて、道
徳的、倫理的、生理的な観点もシナリオの実現性評価の

項目に取り入れた。
　作成したSFプロトタイプを図11に示した項目に対し
て、0点もしくは1点で評価する二件法によって評価し
た結果、「オーダーメイド：家庭でのフード3Dプリンタ
利活用」のシナリオが最も高い点数を獲得し、具体化し
ていくアイデアの指針として選定した。また、シナリオ
の中で取り上げたテクノロジー「フード3Dプリンタ」「大
腸DNA検査キット」のうち、後者を共同研究の提携企
業が保有する「呼気センシング技術」に置き換え、未来
シナリオのコアアイデアとして改めて設定した。

Process

1. プロトタイプを準備する

プロトタイプを評価するにあたって、まずは5つの未来シ
ナリオを等しく評価できるように物語の構成や大まかな
ストーリーの分量などを整えた。なお、本プロジェクト
で後述する［10 デザイン・フィクション］、［14 サービ
スブループリント］なども含め、視覚化されたバウンダ
リーオブジェクト（異なった価値観や立場の人々をつな
ぐために用いられるもの）はいずれも評価対象となり、
評価の際には比較できるように体裁をそろえた。

2. 評価軸を準備する

シナリオ評価のための評価項目を定めた。一般に、技術
開発/研究開発の分野で使われてきた評価方法（STAR法
やBMO法など）や未来洞察の定量的な評価方法は、経営
戦略やマーケティング戦略の観点に基づく場合が多い。
今回はこれらに加えて、道徳的な視点や文化的な側面を
取り入れた計43項目を選び出した。デザインが与える社
会的な影響を自覚する視点も、より人を惹きつけ既存の
価値観を変えるアイデアの選択につながる。

3. 評価項目を編集する

シナリオを定量的に重み付けして比較できるように評価
項目を「評価する＝1」/「評価しない＝0」の2択で回答
できるよう整えた。また、たとえば「どれだけの潜在的
な顧客が存在するか?」といった項目は「潜在的な顧客
が存在する」に、「エンドツーエンドで考える」の項目は
「エンドツーエンドで考えられている」など、より客観的
な文言に調整した。

4. 評価を実施する

それぞれの発表を受け、5つのSFプロトタイプに対して、
設定した各項目で評価をおこなった。評価にあたっては、
先入観やバイアスを避けるために、直感で素早くおこな
うことを意識した。それぞれの項目に与えられた点数を
合算、各シナリオの点数を比較し、もっとも点数の高か
ったシナリオを採用した。

社会変化仮説アイデアの評価

悲観的である
楽観的である
2-4 年で実現しそう
5-10 年で実現しそう
11-20 年で実現しそう
若者に影響が大きい
高齢者に影響が大きい
企業に影響が大きい
国家に影響が大きい
日本に影響が深い
アジアに影響が深い
世界全体に影響が深い
ファミリーに対する製品やサービスである
個人生活に対する製品やサービスである
カップルに対する製品やサービスである
仲間・グループに対する製品やサービスである
教育・学習に関する製品やサービスである
労働に関する製品やサービスである
余暇・レジャーに関する製品やサービスである
移動に関する製品やサービスである
健康・医療に関する製品やサービスである
買い物・消費に関する製品やサービスである

企業の視点

意思：実現に向け強く取り組んでみたいと思う
実現性：技術、制度的な面などからみて実現可能
新規性：既存製品やサービスと差別化できている
潜在性：潜在的な市場規模が大きい

ユーザーの視点

革新性：生活が大きく変わる
受容性：受け入れられる、好まれる

問題提起の視点

Individual：個人の生活を良い方向に変えるかもしれない
Individual：個人の生活を悪い方向に変えるかもしれない
Ecosystem：既存の企業・産業構造にもメリットがある
Ecosystem：既存の企業・産業構造からは抵抗を受ける
Environment：地域・地球環境を破壊しない・良くする
Environment：地域・地球環境に悪影響を与える可能性がある
Ethics：倫理・道徳的に受け入れ可能だ
Ethics：倫理・道徳的に受け入れることが難しい

マックスニーフの9 つの基本的ニーズ

SUBSISTENCE：人の生理的欲求を満たす
　　　　　　　（健康、食事、休息など）
PROTECTION：人の安全への欲求を満たす
　　　　　　　（ヘルスケア、保険、家族など）
AFFECTION：人の所属と愛の欲求を満たす
　　　　　　　（友情、家庭、自然との関わりなど）
UNDERSTANDING：人の知性欲求を満たす
　　　　　　　（教育、好奇心、異文化交流など）
PARTICIPATION：人の社会参加欲求を満たす
　　　　　　　（コミュニティ、権利、政治参加など）
IDLENESS：人の怠惰欲求を満たす
　　　　　　　（余暇、ゲーム、心の平和など）
CREATION：人の創造欲求を満たす
　　　　　　　（表現、スキル、大胆さなど）
IDENTITY：人の自己実現欲求を満たす
　　　　　　　（ジェンダー、習慣、一貫性など）
FREEDOM：人の自由への欲求を満たす
　　　　　　　（平等、場所や時間からの解放など）

図11｜評価項目の一覧

未来シナリオを評価するために用いた項目。食という非常に多岐にわた
る分野を対象とする本プロジェクトでは、あらゆる観点の評価項目を独
自に組み合わせて作成した。

*10　鷲田祐一（2016）、『未来洞察のための思考法』、
勁草書房、p.68
*11　Manfred Max-Neef (1989), *Human Scale
Development - Conception Application and
Further Reflections*, Apex Press

シナリオ評価

シナリオを多角的に定量評価し、それぞれの特色を抽出する方法。人間中心設計の原則を基本としながらも、製品（モノやサービス）の利用者だけではなく、提供者や地球上の動植物に与える影響も考慮して、望ましい未来に向かうデザインのあり方を検討する必要がある。そのため、マックスニーフが示した基本的ニーズに見られるような、人間の根源的な欲望であるか、社会や環境の変化に対応したシナリオであるかなどの確認を目的とする。

デザイン思考では、アイデアの収束段階で「人々のニーズに適合しているか」を基準[12]に用いてきた。実践の場である製品開発やサービスデザインでは、より具体的に技術/市場/財政/顧客/社会[13]、経営戦略/顧客価値/事業性/実現可能性[14]と、プロジェクトに合わせた基準を設けた選定方法も開発されている。

国内では2018年に「サービスデザイン実践ガイドブック（β版）」[15]が公開された。サービスデザイン12箇条と確認ポイントが「サービスの最初から最後まで一貫した言葉遣いと見た目で提供できているか」など、実装段階に必要な評価の視点として掲載されている。

なお、評価基準は普遍的なものだけではなく、社会の価値観に合わせて変化し続けている。ラディカルな問いを生み出し「別の可能性」を探るスペキュラティブ・デザインの評価ポイントであれば、倫理/異世界感/楽しさなどが想像力の質を評価する要素として含まれる[16]。また、21世紀の新たなデザイン教育のためのフレームワークを開発する「Future of Design Education」が掲げるデザイン原則[17]には、生態系の均衡を修復し持続する/場所と文化の重要性を尊重する、など時代に即した新たな指標の必要性が示唆される。

Point

・食や未来洞察における専門家だけではなく、一般生活者など（非専門家）も評価に参加すべきである。

・統計分析による完全な定量的評価ではなく、主観性や専門家の意見などに重みをつける準定量的な評価[18]の結果であることを認識し、その結果をもとにした議論を重視する。

・準定量的な評価の結果に表れる曖昧さを認めながらも、作成した未来シナリオを全員で議論することが重要。

*12　Rikke F. D. and Teo Y. S. (2022), 'How to Select the Best Idea by the End of an Ideation Session', INTERACTION DESIGN FOUNDATION　https://www.interaction-design.org/literature/article/how-to-select-the-best-idea-by-the-end-of-an-ideation-session

*13　Stevanovic, M. et al. (2015), "A MODEL OF IDEA EVALUATION AND SELECTION FOR PRODUCT INNOVATION" *Proceedings of the 20th International Conference on Engineering Design*, 8, pp.193-202

*14　'Service Design Scorecard', THE MOMENT https://info.themoment.is/sd-scorecard

*15　内閣官房 情報通信技術 (IT) 総合戦略室 (2018)「サービスデザイン実践ガイドブック（β版）」https://cio.go.jp/sites/default/files/uploads/documents/guidebook_servicedesign.pdf

*16　長谷川愛 (2020)、『20XX年の革命家になるには——スペキュラティヴ・デザインの授業』、BNN、pp.177-178

*17　'Principles', Future of Design Education　https://www.futureofdesigneducation.org/work/principles

*18　公益財団法人未来工学研究所 (2020)「国・機関が実施している科学技術による将来予測に関する調査〈報告書〉」https://www.mext.go.jp/content/20200520-mxt_chousei01-100000404_1.pdf

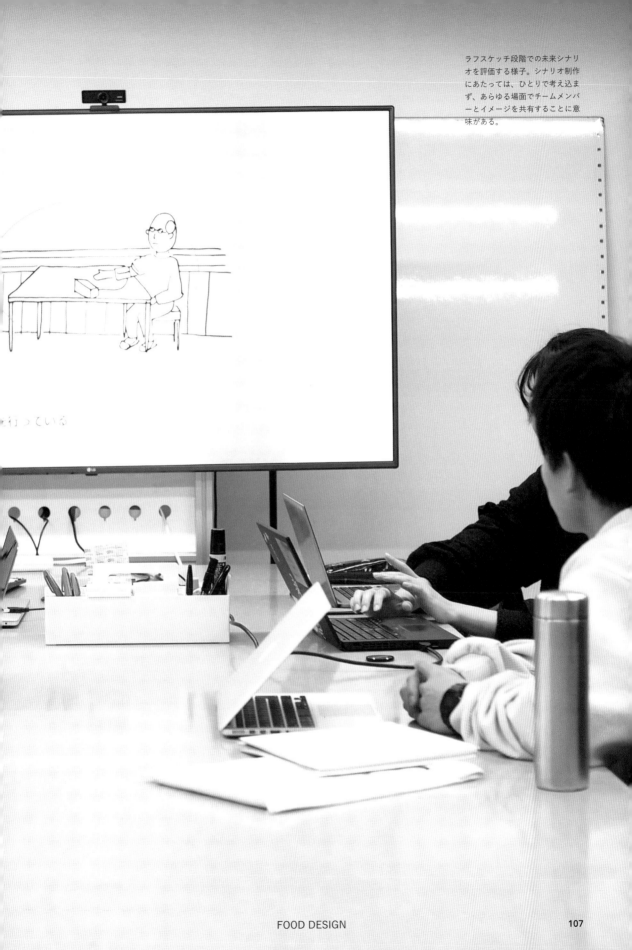

ラフスケッチ段階での未来シナリオを評価する様子。シナリオ制作にあたっては、ひとりで考え込まず、あらゆる場面でチームメンバーとイメージを共有することに意味がある。

07 明確なニーズを持つ
ユーザーに注目する
食に関する特徴的な要素をユーザーのニーズとして捉える

　前節までは未来に向けた想像を膨らませてきたが、未来の食を単なる構想だけではなく、現実的なサービスに落とし込むために、ユーザー調査を計画した。本プロジェクトでは、特徴的なニーズを持つ「エクストリームユーザー」を対象に調査した。何らかの明確なニーズを持つユーザーを対象にすることで、柔軟なアイデアをもたらしてくれると期待した。

　食の選択肢が広がり、好きなものを自由に選んで食べられる国内において、身体・文化・経済などさまざまな理由により食に対する特定のニーズを持ったユーザーをエクストリームユーザーとして捉えた。病気やライフスタイルによって食事の内容に制限が設けられている場合に限らず、特定のものを極端に摂取する習慣や、つくる食事の量や内容、時間帯、職業や社会的立場による特性も含めたあらゆる場合を想定し、調査対象とした。

　また、サービスにおいては、利用者側/提供者側ともに特徴的なステークホルダーが存在すると考え、双方をエクストリームユーザーの調査対象とした。さらに特性を分類した4象限の区分を設け、網羅的に調査対象を選定した（図12）。ここでは短いプロジェクト期間中に参加を呼びかけられる範囲の方々に調査協力を依頼した。

Process

1. サービス利用者からユーザーを見つける
デスクトップリサーチの結果や日常生活での気づきをもとに、嚥下障害、宗教、アレルギー、病気、多忙などにより食生活に対して特定のニーズを持つユーザーをサービス利用者として列挙した。ほかにも、健康維持や身体づくりのために、毎日プロテインを飲む、摂取する食事に気をつけるなど極端な食生活を自発的におこなうユーザーを候補にした。

2. サービス提供者からユーザーを見つける
サービス提供者の中から、ユーザーリサーチをおこなった。今回は、食関連のサービスのうち、栄養バランスや安全性を強く意識したメニューを提供する大学生協に着目。また、同じ料理を均一かつ素早く大量に提供するケータリングビジネスなども特定のニーズに対応するサービスと捉えた。

3. 調査対象者を選定し、協力を依頼する
サービス利用者/提供者における「食事制限」の度合いや、「食」サービスの提供範囲などを軸にマトリクスを作成し、調査対象の選定指標とした。マトリクスをもとに、プロジェクトメンバーの知人や日頃利用する飲食店のスタッフなどを候補として挙げた。各候補者に調査協力を呼びかけ、調査参加の承諾を得た。

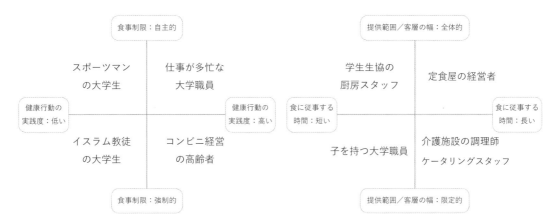

図12 | 選定したエクストリームユーザーの分類

調査対象のユーザーを分類して示した図。各エリアに必ずひとり以上の
ユーザーがいるように考慮して対象を選定した。

Design Tool

エクストリーム
ユーザー

　極端な性質をもつ/行動をとる
人々をユーザー調査の対象として選
出するリサーチ手法のことをいい、
「極端なキャラクター」[19]から豊かな
示唆を得ることを目的とする。その
ように多様な行動パターンや習性、
嗜好性などを持った、メインストリ
ームの周縁にいる人々のことをエク

ストリームユーザーと呼び、デザイ
ン思考を推進してきたデザインファ
ームIDEOは、これまで想像してい
なかったデザインの機会に気づくた
め、彼らへの調査こそが重要だと説
明している[20]。
　エクストリームユーザーを設定す
る方法は大きくふたつある。ひとつ
目は、仮説的なペルソナを基準に、
ユーザー層の両極端に着目する方法。
未来シナリオの登場人物がメインス
トリームの中心に位置すると仮定し、
ユーザー情報を詳述する。仮定した
人物の行動を極端におこなう/おこ

なわないの双方向でユーザー情報を
書き出し、エクストリームユーザー
を導き出す。
　ふたつ目は、あるテーマに沿って
ユーザー像を列挙した時に、少数派
の人々に着目する方法。未来シナリ
オの特徴的な提供価値やテーマ（今
回で言えば「完全食」や「孤食」な
ど）を基点に、「あらゆる完全食を
試している」「孤食が嫌なのでいつ
も誰かと食事する」など個性的な行
動パターンをとっていそうな人物像
を書き出す。

Point

・それぞれが置かれている状況や食環境などが多岐にわたる参加者を
巻き込み、ともに未来を検討できる体制を整えることが望ましい。
・エンドユーザーと直接関わりがないような生産や輸送、加工に携わ
る人々も対象にした調査設計が組めると多角的な意見の収集が期待で
きる。

*19　Djajadiningrat, J. et al. (2000), "Interaction
relabelling and extreme characters: methods for
exploring aesthetic interactions" *Proceedings of
the 3rd conference on DIS*, pp.66-71
*20　'Extremes and Mainstreams', DESIGN KIT
https://www.designkit.org/methods/45

08 カードゲームを用いて アイデアを練る

食にまつわる未来の出来事に対してアイデアを出し合う

　調査協力者の計12名とカードゲームを用いたユーザー調査を実施。参加型デザインのアプローチをとり、アイデア生成の段階からユーザーに参画してもらうことを目的とした。「未来の食」という漠然とした対象についての洞察を引き出すために、ゲームやキットなどのツールを用いてユーザーの意識外を探るジェネラティブ・リサーチ[21]の手法を援用した。通常のインタビューや参与観察では得難い潜在的なニーズをユーザー自らが想像して視覚化、言語化することを促すツールとしてオリジナルの「カードゲーム」を作成。ゲームという様式が参加

者のプレッシャーを取り除き、アイデア出しを誘発するためにも有用であると考えた[22]。

　今回作成したカードゲームのルールは明快で、未来に発生しうる食の問題が書かれた「イベントカード」に対して、2人のプレーヤーが手札である「ツールカード」に記載されたヒントで解決を図り、アイデアの良し悪しで勝敗を決めるというもの。エクストリームユーザーが抱く個人的な食に対する考えや感情を導き出し、困難をどのように捉え、何を求めて解決策を講じるのかに着目した。

Process

1. 既存のカードゲームを調査する

オリジナルのカードゲームを作成するために、まずは定番から最新のものまで既存のカードゲームを調査した。その中で「キャット＆チョコレート[23]」というゲームのルールや遊び方がわかりやすかったため、参考として採用。カードゲームなど誰もが馴染みのあることや、ルールが明快であることなどユーザーの取り組みやすさを担保するためにも、既存の優れたゲームを応用することは有効な手段のひとつだ。

2. カードゲームを作成する

ゲームにあたっては、2種類のカードを作成。ひとつ目は未来に起こりうる環境的/社会的な出来事やハプニングを記載した「イベントカード」。事前に収集したスキャニング・マテリアルをもとに「議論を誘発しそう」かつ「エビデンスが存在する」ことを指標に作成した。ふたつ目はアイデア発想の一助となる「ツールカード」。未来の食のテクノロジーを基本としながらも、強制発想を促進するために、あえて食とは間接的な関係にある道具やテクノロジーも取り入れた。

3. カードゲームを使用したユーザー調査を実施する

調査は2〜3人ずつ、各回1時間半程度実施した。なお、調査開始前には、食生活の変容や技術変化など、近未来に起こりうる食のトピックスを生産/流通/消費の時系列に沿って簡易的な解説ボードで提示し、参加者と未来のイメージを共有した。司会進行、進行サポート、書記の3人体制でゲームを運営、ユーザーのアイデアなどは適宜メモを取り、ゲームの最後に全体を振り返ることができるようにした。

4. 調査結果を整理する

ゲーム中に生まれたアイデアは、誰が、どのイベントに対して、何のツールを用いて解決したものかがわかるように写真で記録した。また許可を得た上で録音した発話記録はすべて文字に起こし、誰の発言かがわかるようにリストで管理した。

EVENT
Enviromental Problem

Food Shaping the Future
chap.2
Workshop

EVENT

闇から蛾が飛んできて
勝手にきのこが生える

Enviromental Problem

EVENT

自然災害によって
バナナがスーパーから消える

Enviromental Problem

EVENT

本物のお肉を食べるために
予約1年待ち

Enviromental Problem

EVENT
Social Problem

Food Shaping the Future
chap.2
Workshop

EVENT

国民健康管理法が制定され、
食事が制限される

Social Problem

EVENT

お正月に家族で
集まった時に食品がない

Social Problem

EVENT

オーガニック
フードインク詐欺にあう

Social Problem

EVENT

出力する食べ物が
全て同じ形になる

Social Problem

EVENT

3Dフードプリンタ用の
お気に入りレシピの配信が止められる

Social Problem

EVENT

若い人が野菜の形を
知らないことが問題視される

Social Problem

TOOL

Food Shaping the Future
chap.2
Workshop

VR

仮想的な世界をあたかも
現実のように体感できる

TOOL

呼気センサー

吐息に含まれる成分を測定し、
健康状態を測る

TOOL

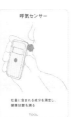

人工培養肉

動物細胞を培養して
ラボで生産される肉

TOOL

IoT水耕栽培キット

栽培環境を自動で測定し、
スマホと連動し管理できる

TOOL

完全食

健康を維持するために必要な
栄養全てを含んだ食品

TOOL

3Dフードプリンター

さまざまな形や食感で食べ物を
立体出力するプリンター

TOOL

昆虫食パウダー

コオロギなどの昆虫を粉状に
したタンパク栄養豊富な食材

TOOL

調理ロボット

切る、混ぜる、炒めるなどの
全ての調理作業を行う

TOOL

スマートフォン

パソコンと同様の機能を
使うことができる携帯電話

TOOL

ドローン

遠隔操作や自動操縦によって
飛行する無人の航空機

TOOL

図13 | ゲームに使用したカード一覧

本プロジェクトで作成したオリジナルのカードゲーム。
イラストとインパクトのあるキャッチコピーで、参加者
のイメージを膨らませやすくした。

Design Tool

ジェネラティブ・リサーチ

一般的なユーザー調査手法で引き出すことが難しい、暗黙知や未来に起こりうる出来事に関する思考を観察する手法のこと。ツールキットなどを使いながら、ユーザーに調査の一端を担ってもらい、意識外にある考えや感情、願望など深層心理を共同して可視化することを目的とする。代表的なユーザー調査手法であるインタビューや参与観察では、調査者や被験者の知識を超えた未来における洞察をユーザーの想像力に頼って得るには限界がある。そのためにコラージュ作成やキーワードのマッピング、物語を書く、絵を描く、粘土を使って感情を表現する[24]など、種々の調査方法が研究されている。ただ、ジェネラティブ・リサーチでは創造的な視点が求められるため、ユーザーの資質に左右されやすいという欠点があり、共同するユーザーの属性に合わせたリサーチツールのデザインが重要となる。

なお、この手法は大きくふたつ、「投影型/構成型」に分類できる。前者は、ユーザー自身がまだ認識していない思考をツールを通して具現化するもので、コンセプト開発などに用いられる。後者は、ある条件のもとでユーザーが創作や演出を担い、アイデアをブラッシュアップさせるために用いられる。たとえば、レゴブロックを用いて理想の空間をつくってもらうのは投影型になり、その空間での動線や必要な道具をイメージしてもらうことは構成型となる。

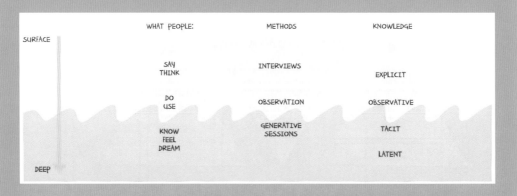

図14│異なるレベルの知識にアクセスするためのリサーチ手法

（出典：Liz Sanders and Pieter Jan Stappers (2013), *Convivial Toolbox: Generative Research for the Front End of Design*, BIS Publishers, p.67）
ユーザー自身の潜在的、暗黙的な知識や願望は水面下にあり、その探索にジェネラティブ・リサーチが対応することを比喩的に表現している。

Point

・あくまでユーザーと議論をすることが目的のため、使用するゲームやツールのルール、使い方は難しすぎないようにする。
・ゲームで遊ぶ状況のリアリティがユーザーの参加意欲を高めるので、ゲーム性のつくり込みは有効。
・未来の食を想像しやすくするため、ゲーム開始前にたとえば、フード3Dプリンタなど未来のテクノロジーの実演や、昆虫食や代替肉の試食など、体験の場を提供することも有効。

*21 Hanington, B. M. (2007), "GENERATIVE RESEARCH IN DESIGN EDUCATION" *IASDR2007* https://www.sd.polyu.edu.hk/iasdr/proceeding/papers/Generative%20Research%20in%20Design%20Education.pdf
*22 Hornecker, E. (2010), "Creative idea exploration within the structure of a guiding framework: the card brainstorming game" *Proceedings of the fourth international conference on Tangible, embedded, and embodied interaction*, pp.101-108
*23 秋口ぎぐる（川上亮）(2014)、「キャット＆チョコレート 日常編」、幻冬舎
*24 Sanders, E. BN. (2000), "Generative Tools for Co-designing" *Collaborative Design*, pp.3-12

カードゲームはアイデアを出し合う対戦形式でおこなった。参加者が発言しやすい環境をつくるための雰囲気づくりや、和やかな場所でおこなうなどの工夫も必要。

09 カードゲームの結果から アイデアを創出する

食へのこだわりを深掘りし、What Ifの視点で飛躍させる

　カードゲームで記録した発話から、未来の食に向けた願望や悩みなど、ユーザーの考えや感情として注目すべき洞察を抽出した。さらに未来シナリオの深化に向けた機会領域を特定するため、抽出した洞察に対して［03 KJ法/KA法］を実施。ユーザー設定の際に分類した、サービスの利用者側/提供者側の棲み分けに従って、ふたつの視点に基づいた未来の食の価値マップを作成した。

　価値マップで大まかな価値の体系を理解した後、根源的なユーザーの欲求を深掘りするため、ユーザーの行動や心の声に「なぜ？」と問い続ける「なぜなぜ5回」をおこなった。さらに、「なぜなぜ5回」で導き出した答えの中からキーワードを抽出し、それぞれに対して仮定のストーリーを問う「What if シナリオ」で問いを立て、アイデアの分岐を増やした。得られたアイデアをもとに未来シナリオの肉付けをおこなった。

Process

1. 掘り下げる価値を決める

カードゲームから導き出した、サービスの利用者側/提供者側の深層心理をそれぞれ［03 KJ法/KA法］によって類似内容で統合。［03 KJ法/KA法］のフェーズで示した価値カードを用いて大きな価値のグループを作成し、［06 シナリオ評価］の指標などを参照しながら、それぞれの市場において新規開拓や社会革新につながるような価値を掘り下げて考えることとした。

2. ユーザーの根源的な欲求を辿る

各市場における掘り下げるべき価値において、アイデアとして発表されたユーザーの興味深い行動（発話記録）に着目し、その理由に対して「なぜ？」と問い続けることを5回繰り返して、徐々に核心に迫った。これを潜在的なユーザーニーズとして抽出した。

3. What if シナリオで可能性を拡張する

　「なぜなぜ5回」で抽出したユーザーニーズを「もし○○だったら？」という一文に当てはめて「問い」を立てた（図15）。場所や人、時間、道具などを変化させた場面をどんどん想像し、高速でアイデアを発散させた。このプロセスは紙に書き出すよりも、口頭で話し合う中で即興的に展開するほうがスムーズであった。

4. 未来シナリオのコアアイデアを作成する

発散させたアイデアはふせんなどでボードに貼り出し、一覧化。アイデアをクラスタリングし、関係性を示す価値マップの形で整理し、対応関係を視覚化することで、いつでもユーザー心理に立ち戻れるようにした。複数のアイデアをそれぞれ簡易的な［05 SFプロトタイプ］の形式で整え、未来シナリオのコアアイデアとした。

```
┌─────────────────────────────────────────┐    ┌─────────────────────────────────┐
│        本当のタピオカを探し回って見つけた      │    │ キーワード                        │
│ なぜ？       ↓                            │    │ ・自分で食材の出どころを知る          │
│        こんにゃく（代替品）のタピオカは物足りない │    │ ・本物を探し回る                  │
│ なぜ？       ↓                            │    │ ・旬を楽しむ                     │
│        商品として満足してもらえるものを提供したい │    │ ・毎日同じ食事では楽しくない         │
└─────────────────────────────────────────┘    └─────────────────────────────────┘

┌─────────────────────────────────────────┐    ┌─────────────────────────────────┐
│        VR を使って野菜が育つ様子を見る         │    │ What if. . .                    │
│ なぜ？       ↓                            │    │ ・もし食材探しがポケモン GO 化したら？    │
│        食材がどう育つかを知りたい             │    │ ・もしスーパーがなくなって自分で食材探しをするとしたら？ │
│ なぜ？       ↓                            │    │ ・もしマイクロ生産者が増えたとしたら？     │
│        子供がフードインクしか知らないのは困る     │    │ ・もし自分の周辺に育っている野菜を把握できたら？ │
│ なぜ？       ↓                            │    │ ・もし地域の食材と自宅の冷蔵庫の情報が連動したら？ │
│        自分が何を食べているかは理解してほしい     │    │ ・もし食材の旬の香りがどこからともなく漂ってきたら？ │
└─────────────────────────────────────────┘    └─────────────────────────────────┘

┌─────────────────────────────────────────┐
│        養殖が安いけど、天然ものを食べたい        │
│ なぜ？       ↓                            │
│        収穫時期や食材の旬を大事にしたい         │
│ なぜ？       ↓                            │
│        いつでも食材が同じ味だったら楽しくない     │
└─────────────────────────────────────────┘
```

**図15｜なぜなぜ5回の深掘りから、
「もし○○だったら?」の問いを立てた時の例**

必ずしも「なぜ」を5回繰り返す必要はなく、発言者の意図を汲み取り、
潜在的な願望にたどり着いた時点で、次の探索に移った。

Design Tool

なぜなぜ5回
× What if
シナリオ

　ユーザー行動に隠されている動機や感覚を深掘りし、異なるシナリオに投射することでアイデアを飛躍させる方法。「なぜ」と「もし」だけでアイデアを発散することを目的とする。

　「なぜなぜ5回」は、主にインタビューなどのユーザー調査で用いられ、ユーザ行動の背後にある理由を掘り下げていき、その根源に潜むもっとも重要な理由や真相を明らかにする手法。とてもシンプルかつ手軽な手法であり、ユーザー調査で得た結果を仮説的に類推していく作業にも有効。深くユーザー行動を分析し、多面的な可能性を描き出すことに役立つ。質問は段階的に物事の因果関係を明らかにするため、入り組んだ問題も整理して理解することができる。
　「What if シナリオ」は、たとえば、

サービスデザインにおいてカスタマージャーニーマップと呼ばれるユーザー体験を時系列に沿って視覚化したものに対して「もし、失敗するとしたらどんなことか?」を問うことで、あらゆる事態を想定し、バックアップのシステムなどを含めた整備が完結されているかを確認する時に用いられる。また、未来シナリオを創造していくにあたっては「もっとも望ましい状況が訪れるとしたら?」など、肯定的にストーリーを組み立てていくことにも活用できる[25]。

Point

・多かれ少なかれ誰もが食に関して好みやこだわりを持っているので、できるだけ個人に紐づいた「なぜ?」に近づけるようにユーザーの特性を踏まえて分析する。
・What if シナリオでは、SF作家になったつもりで現実と離れた社会や世界を自由に発想し、ありうる未来を発散的に思考する。

*25　Peter Schwartz (1996), *The Art of the Long View: Planning for the Future in an Uncertain World*, Currency

10 未来シナリオを
ユーザー視点で映像化する

未来を違和感なく想像するための補助的な小道具をデザインする

前節までのプロセス［08 ジェネラティブ・リサーチ］［09 なぜなぜ5回 × What if シナリオ］を通して未来シナリオをよりつくり込むための洞察を得た。［05 SFプロトタイプ］を軸にあらゆるリサーチデータを活用して具体化された「未来シナリオ」をユーザー視点で評価するため、「ありうる未来の食」のシナリオをふたつの映像作品として可視化した。

ふたつの作品には共通して、バイタルセンシング技術とフード3Dプリンタが登場する。フード3Dプリンタを用いたサービスの、ユーザー体験向上に向けた要件を明らかにすることを前提に、タッチポイントとなる製品などはできる限り具体的につくり込んだ。

さらにリサーチを進める過程で新たに注目したテクノロジー、非侵襲型の呼気センサー（図17）とデジタルツイン（図18）も主な要素に加えた。

先端技術とユーザーニーズが組み合わされることで、どのような未来シナリオが現実的なサービスとしてありうるかを発想し、4分程度の映像を制作した。

Process

1. 最終的な未来シナリオの脚本を書く
8コマ漫画を起点に、これまで得たさまざまな洞察によってシナリオを組み立てる。ひとつのサービスとしてより具体化するためにユーザーが体験するサービスを時系列で辿るユーザージャーニーの形式に変換した。ユーザーがいつ、どこで、どうやってサービスを体験するのか、一連の流れを細かく書き出すことでユーザーの行動を定義した。同時にサービス空間やデバイス・製品などの人工物も具体化した。

2. ストーリーボードを描く
映像作品として表現するにあたって、必要なシーンをコマ割りのラフスケッチで示しながら検討した。ユーザー体験の主要部分やサービスの特徴、未来を想像させる場面をうまく可視化できるように、視点や構図なども意識しながら構想を練った。それらを一連のシークエンスとしてまとめ、ストーリーボードを作成した。

3. ビデオプロトタイピング①を作成する
サービスの具体的なイメージを膨らませるため、まずはスマートフォンなどで撮影した簡易なビデオプロトタイプを作成。プロトタイプをもとに、ユーザー体験の価値を示せるような振る舞いや、必要な空間と小道具、衣装なども同時に検討した。デザイナーやエンジニア、コンサルタントなど各方面からフィードバックをもらい、改善を図った。

4. デザイン・フィクションを作成する
サービスシナリオと撮影シーンを決めた上で、必要な小道具（＝デザイン・フィクション）を制作。ユーザーのタッチポイントであるアプリや呼気センサー、食品だけではなく、水耕栽培キットやアプリ内のデジタルツインなど制作物は多岐にわたった。

5. ビデオプロトタイピング②を作成する
スタジオを借りて映像の撮影に臨んだ。プロのカメラマンをアサインし、2日かけて約100カットを撮影。編集し、最終的にはふたつの映像作品が完成した。

図16｜制作したふたつの未来シナリオ映像

「健康志向」と「快楽志向」、ふたつの対比的なテーマの映像シナリオを作成。高齢者施設で日々生体情報をセンシングし、個別にカスタマイズされた健康的な食事をおこなう未来と、ひとり暮らしの主人公がデジタルツインと連動しながら自身の健康管理に奮闘する未来を描いた。

図17｜呼気センサー

バイオセンシング技術を搭載し、呼気を採取することで健康状態を測れるデバイス。

図18｜アプリ内のデジタルツイン

センシングデータをもとに健康状態を予測し、リアルタイムでユーザーの様子を反映したユーザーインターフェース。

図19｜パラメトリック食品

個人の健康状態や嗜好に合わせて細かく設定された味や栄養を形状に反映させた食品。

Design Tool

デザイン・フィクション

ありうる未来の世界にリアリティを与え、人々を物語に引き込むようにデザインされた人工物のことをいい、モノを通して思索的な物語を語り合うことを目的とする。デザイン・フィクションは、SF作家のブルース・スターリング（Bruce Sterling）によって造られた造語[26]。「変化に対する不信感を保留するため、意図的に用いられる物語的なプロトタイプ（diegetic prototypes）[27]」と（暫定的に）定義され[28]、SFの中で具現化された小道具などを指す（たとえば、『2001年宇宙の旅』に出てくるiPadのようなデバイスなど）。この言葉は彼自身によって、人とコンピューターの相互作用であるヒューマンコンピューターインタラクション研究の領域へ波及し、ジュリアン・ブリーカー（Julian Bleeker）によって、広くデザインの文脈においても認知されるようになった[9]。

デザイン・フィクションと物語の両者は相補的な関係にある。デザイン・フィクションの物語性は人々に会話を促す効果を期待できる。同時に、物語を通して提示したいメッセージを考えさせるための「つかみどころ」にもなるので、シナリオを具体的に想像するための補助になるといえよう。

デザイン・フィクションと類似した概念はいくつか存在する。たとえば、スペキュラティブ・デザインやクリティカル・デザインが挙げられるが、これらはテクノロジーに対して批評的に疑問を投げかけることが多く[29]、より虚構的なデザインをおこなうといった点でデザイン・フィクションとは異なる。ほかにも、SFを用いてテクノロジーの可能性を探索するのが、先に紹介したSFプロトタイピングであり、こちらも類似アプローチのひとつとされている。

□それは人々の想像力を刺激するか？
□それは物語世界の中に存在しているか？
□それは（現在の延長線上とは異なる）
　　ありうる未来の道具に見えるか？
□それは人々に許容される美意識を持っているか？
□それは科学的な技術の進化を踏まえているか？
□それは物語を進める小道具的な存在であるか？
□実用性を考慮することで、想像力を制約していないか？
□それは重要な問題に関しての会話を促すか？
□それは科学、事実、フィクションの要素を持っているか？
□それは物語世界を創り出しているか？

□それは物語を語るためだけにつくられていないか？
□それは試作をおこなう物語世界を創り出しているか？
□それがまったくの架空やつくり話、捏造になっていないか？
□それは物語だけではなく世界をつくっているか？
□それは望ましい未来に向かっているか（あったらいいなと思わせる製品？真似したくなる行動？）
□それは真剣にデザインされているか？
□それは文化的な文脈を踏まえているか？
□それは物語の中の人々を動かしているか？
□それは物語を伝えているか？

図20│デザイン・フィクションの作成における着眼点

製品デザインの評価とは異なる着眼点で、表現した世界観へいかに人々を引き込み、議論を誘発するかを客観的に確認するためのチェックポイント。

Point

・映像に登場する製品は、実際に操作可能であったり、3Dプリント食品は本当に食べられるなど、未来の世界をよりリアルに感じられるようなクオリティで小道具を制作する。
・人々が自分も使いたい、食べたいと思えるような小道具および映像作品をつくることで、より自分事として未来を想像しやすくする。
・食のデータ化や人工培養肉など、議論が難しい食の倫理的な問題に対しても、さまざまな形でアイデアを具体化させること[30,31]で、よりイメージを持たせやすく、有益な議論の一助となる。

*26　Bruce Sterling (2005), *Bruce Sterling*, The MIT Press
*27　Kirby, D. (2010), "The Future Is Now: Diegetic Prototypes and the Role of Popular Films in Generating Real-World Technological Development" *Social Studies of Science*, 40:1, pp.41-70
*28　TORIE B. (2012), 'Sci-Fi Writer Bruce Sterling Explains the Intriguing New Concept of Design Fiction', SLATE　https://slate.com/technology/2012/03/bruce-sterling-on-design-fictions.html
*29　アンソニー・ダン、フィオナ・レイビー、久保田 晃弘（監修）千葉 敏生（翻訳）(2015)、『スペキュラティヴ・デザイン 問題解決から、問題提起へ。─未来を思索するためにデザインができること』、BNN、pp.149-150
*30　Jacobs, N. et al. (2021), "Considering the ethical implications of digital collaboration in the Food Sector" *Patterns*, 2:11
*31　Koert van Mensvoort、Hendrik-Jan Grievink (2014),) *The In Vitro Meat Cook Book*, BIS Publishers

sakura
cake

personal
vital data

etable

strawberry

シナリオにリアリティを持たせる
ため、フード3Dプリンタ用の食
材が入ったパッケージや、それら
をドローンで運ぶための箱、アプ
リの画面など、映像に登場する小
道具も細部までつくり込みをおこ
なった。

11 オンライン環境でサービス体験をシミュレーションする

仮想のサービス空間をつくり上げ、ロールプレイを通して課題を見つけ出す

一連のデザインプロセスを経て可視化してきた未来シナリオだが、映像では描かれなかったバックエンドのインタラクションを含むサービス全体の精度を検証するため、デスクトップウォークスルーという手法を応用。オンライン上でのロールプレイを通してサービスの流れを再現し、改善すべき箇所や変更すべき点を明らかにした。オンライン空間にサービス環境を再現した上で、ユーザーとプロバイダ側の人物が演技する様子を鑑賞し、サービスのあり方について議論するというワークショップをおこなった。この時、リモート環境下でのワークショップ開催を実現するために、ゲームのようなバーチャル空間を演出できるビデオ通話サービス「Gather」とオンラインホワイトボード「miro」を併用しながらリサーチを実施した（図21）。参加者はアバターとしてオンライン上に再現したサービス環境の中を自由に歩き回れるため、それぞれの視点で課題や発見が生まれることを期待した。

Process

1. オンライン上での実演内容を決定する
映像化したふたつの未来シナリオに登場する一連のサービスをシミュレーション対象とし、カスタマージャーニーマップをもとに各登場人物の動きや導線などを確認した。また、シュミレーションをおこなう全員が一連のサービスの流れを把握し、コミュニケーションが円滑に進むよう、各プロセスを図式化した。（詳細は［14 サービスブループリント］で後述。）

2. 立体模型を作成する
サービスがおこなわれる空間について、俯瞰で確認できるようなマップを作成。通常は大きな紙に店舗の立面図を書くなど簡易に設計するが、オンライン上での実施を想定して「Gather」というサービスを活用し、バーチャル空間で作成した。

3. サービスのシナリオを実演する
ユーザーや介護施設スタッフなどを表したアバターを使い、ひとり一役でサービスの流れを段階的に演じた。この時、食事やスタッフとの会話などユーザーが体験するインタラクションに限らず、スタッフ同士やスタッフとフード3Dプリンタの間に生じる、ユーザーに関する情報交換や調理といったインタラクションなどもすべて演じた。各段階ごとに意見交換をおこないながらシナリオの実演を繰り返した。

4. シナリオの課題や発見を記述する
シナリオを実演する中で発見した不具合や問題点、洞察、アイデアの種などを随時メモとしてオンラインホワイトボードの「miro」で書き残した。気づきを記したふせんはサービス空間のマップの該当箇所に貼って、場所や場面ごとに気づきを整理した。

図21│オンラインでデスクトップウォークスルーを実施した時の様子

食のサービス空間を再現することで、人やモノ、情報、お金の移動を俯瞰的に確認する。

Design Tool

デスクトップウォークスルー

　サービスのシナリオや、サービスがおこなわれる環境を再現した立体模型と、そこで実演されるユーザー体験のシミュレーションのことをいう。ユーザー体験をステップ・バイ・ステップで確認することを目的とし、細かなユーザー体験を網羅的に実演することで、チームメンバー間の理解を深めることができる。また、チームメンバー（ワークショップ形式でおこなう場合は想定ユーザーや専門家などを含む）による複数の視点を通して、ユーザー体験の重要な箇所や気づいていなかった特長、あるいは問題になりそうな場所やインタラクションなどを発見することが可能。

　立体模型はひとつの共通言語として機能し、複数の参加者によるサービスの共同開発を促進する。立体的な人形や小道具を用いて実演することで、参加者が楽しみながら、シミュレーションに気持ちを込めることができると期待されている[32]。類似する手法として、日立製作所が作成したビジネスオリガミ[33]などが挙げられる。

Point

・初めてデスクトップウォークスルーを実施する時は、この方法自体に慣れる必要があるため、まずはたとえばハンバーガーチェーン店など多くの人に馴染みのあるサービス空間を用いたデモンストレーションをすると良い。

・食のデザインにおいては店舗だけで完結するサービスはほとんどなく、産地や加工場など店舗外の動きも想定することが重要。

・上記に関連し、生産地や配送業者などとの関係も考慮した立体模型を作成することが望ましく、場所を拡張し続けられるという点でオンライン空間は非常に便利である。

*32　マーク・スティックドーン、ヤコブ・シュナイダー（2013）、『THIS IS SERVICE DESIGN THINKING』、BNN、pp.190-191
*33　鹿志村香、熊谷健太、古谷純（2011年）、「エクスペリエンスデザインの理論と実践（特集 社会イノベーションを支えるエクスペリエンスデザイン）」『日立評論』、93:11、pp.724-732、https://www.hitachihyoron.com/jp/pdf/2011/11/2011_11_01.pdf

12 フード3Dプリンタを使った生活を体験する

未来の生活を体験することでデザイン要件を明らかにする

デスクトップウォークスルーとその後の議論を通じて、ユーザー情報の取得や食品提供、安全性確保などフード3Dプリンタを用いたサービスの全体的な設計要件を明らかにした。しかし、フード3Dプリンタを現実の世界で日常的に利用した事例がなく、肝心のユーザーニーズは想像の範囲でしか議論ができなかった。

そこで、想定するユーザーニーズの検証と、体験に基づいたリアルな考察を得るため、「フード3Dプリンタを用いた日常生活のシミュレーション」という形式の調査を実施した。しかし、現状の機械は細かな設定など操作にある程度の経験値を必要とし、誰でも自由にマシンを扱えないなどの理由からリサーチャー自身が調査対象と

なるオートエスノグラフィの手法を援用した。

なお、食事という日常的な場面を扱うため、継続的な調査を計画。ひとりのリサーチャーが、実際にフード3Dプリンタを使って2ヶ月間食事をおこなった。リサーチャー自身が日々の食事に関する行動や感情、その理由などの機微を料理の記録写真などとともに日記にまとめ、振り返りをおこなった。さらに調査の客観性を担保するため、他者によるインタビューも実施。リサーチャー自身は意識していない気づきや心情の変化などを掘り下げた。調査終了後は複数のメンバーが記録に目を通し、フード3Dプリンタ生活で重要な行動や感情を抽出して分析した。

Process

1. 期間と対象を設定する
2020年8月〜9月の2ヶ月間、リサーチャーの自宅と研究室の二拠点で、フード3Dプリンタを用いた食生活全般を対象に調査をおこなった。

2. 記録方法を選定する
通常のエスノグラフィ調査では現場でノートにテキストや図を記述するが、食は生理的欲求でもあるため、ふとした時に考えた食べ物に関する思考を記録できるよう、スマートフォンのボイスメモ機能を活用した。ボイスメモは1日の終わりに聞き返し、日記を書く際に活用した。この時、事実とリサーチャーによる解釈が混在しないよう、明確に区別して記録することを意識した。また、日々の調理風景や完成した食事は写真や動画で記録をおこなった。

3. 記録項目を検討する
調査期間中、何に着目すべきかを事前に検討し、記録項目とした。以下のような着眼点を持ち、自らの行動の理由を記述できるよう意識した。

・食間：気分や調子、心情と行動の関係、その理由
・食前：メニューの決定（いつ、なぜ、何を）｜食材購入（どこで、どう選んだか）｜調理・配膳（楽だった、大変だった、それはなぜか）
・食中：モノとの関係（食べ物の見た目、食器、食べ合わせを通して感じたこと）｜環境（場所、気温、時間）｜ヒト（一緒に食べた人）｜状態（食べるまでにかかった時間や行動、ストレス）
・食後：味の感想（おいしい、まずい、なぜそう感じたか）｜片付け（洗い物、手間）

4. 調査を実施する
計画した内容を踏まえて、まずは1週間の予備調査をおこなった。そこでの気づきや改善点を取り入れ、本調査に取り組んだ。この時、ユーザーとして直感に従って振る舞う場面と、リサーチャーとして俯瞰的に行動を観察する場面を行き来しながら調査は進んだ。期間中は毎日必ずその日の出来事を記録（文字起こし、写真の保存、データ整理など）することを心がけた。

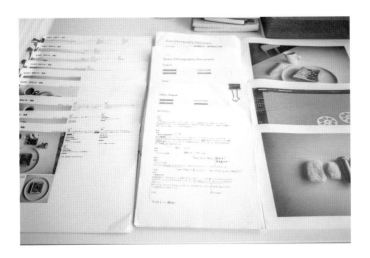

図22│オートエスノグラフィの成果物

つくった料理やレシピ、調理にかかった時間をまとめたドキュメント、毎日記録した日記とインタビューでの発言を文字に起こしたテキストデータ、それらに紐づく写真など。

Design Tool

オートエスノグラフィ

リサーチャー自身が調査主体/対象となり、ユーザーの行動やモチベーションを探索する調査手法のことをいい、個人的な経験の中に生まれる考えや感情から洞察を得ることを目的とする。主にリサーチプロセスにおける課題発見の段階で、モノやサービスをリサーチャー自らがユーザーとなって体験し、その行動や感情をリサーチャーの立場から改めて解釈することで調査対象の理解を進める。なお、サービスデザインでは比較的短期間（1時間から2、3ヶ月まで内容に応じて設定）のオートエスノグラフィ調査がよく活用される[34]。

1970年代以降、社会学における質的研究への理解が少しずつ進展し、エスノグラフィと呼ばれる調査対象の暮らしや生き方に関する"物語"が思考や感情を提示し、自己や他者を理解するために役立つと認識され始めた。しかし研究が広がるにつれて、権力を持つ国々の研究者が他者の文化を一方的に記述したことが批判されるようになり、研究者自身の個人的な経験の記録が報告されるようになった[35]。

オートエスノグラフィの強みは、データにアクセスしやすい、主観的な記述が読み取りやすいなどとされる一方で、リサーチャー自身がすべての内面までをも記述するため、自身の感情的側面に直面し傷心する可能性、匿名性の薄さなどが指摘される[36]。調査における客観性を担保するために、他者によるインタビューを通して記録を振り返る、複数人で記録を分析する、といった工夫を取り入れたCollaborative Autoethnography[37]と呼ばれる手法も開発されている。

Point

・食の嗜好や様式は個人によって千差万別だが、多くの人はそれらを認識せずに日々暮らしている。そのため、リサーチャーはどんなに個人的な行動や感情でも正確に記録することを意識し、背景にある願望や暗黙知などを引き出すように調査する。

・評価項目の検討や予備調査など、調査前にきちんと準備をすることで、漏れなく情報を集められるようにする。

・1回目の体験こそが貴重な場合もあるので、調査計画にも十分気を配る必要がある。

*34　マーク・スティックドーンほか（2020）、『This is Service Design Doing　サービスデザインの実践』、BNN、p.149
*35　Heider, K. (1975), "What Do People Do? Dani Auto-Ethnography" *Journal of Anthropological Research*, 31:1, pp.3-17
*36　サトウタツヤほか（2019）、『質的研究マッピング』、新曜社、pp.154-156
*37　Heewon Chang, Faith Ngunjiri, Kathy-Ann C Hernandez (2013), *Collaborative Autoethnography*, Routledge

13 リサーチ結果から さらなる「問い」を掲げる

個人的な食への願望や悩みを、問いに変換して掘り下げる

オートエスノグラフィで得られた膨大な量の記録から抽出した洞察や着眼点を、KJ法を用いて統合。「効率化」「人間らしさ」「ヘルスケア」などのグループを作成した。グルーピングを踏まえて、デザイン思考のツールとして開発されたHow Might We Questionsのフレームワークを活用し、デザイン機会を探索するための"問い"を作成した。作成した問いへの回答はワークショップ形式でおこない、多様な視点からフード3Dプリンタの可能性を掘り下げた。オートエスノグラフィで獲得したあらゆる洞察や着眼点をHow Might We Questionsによってリフレーミングすることで、よりリアリティを持ったユーザーニーズやフード3Dプリンタの有用性、事業可能性、市場新規性、経済合理性などを見直すことを目指した。問いへの回答としてワークショップで生まれたアイデアはブラッシュアップを重ね、作成したシナリオの改善に生かした。

Process

1. オートエスノグラフィで得た洞察や着眼点を統合する

前節のリサーチ結果から、フード3Dプリンタが未来に与える可能性を示唆する洞察や着眼点を抽出した後、[03 KJ法/KA法]を用いたクラスタリングによって統合した。

2. How Might We Questionsの実施に向けたテーマを設定する

フード3Dプリンタを日常生活へ落とし込むために、自ら問いを立て回答するHow Might We Questionsを実施。クラスタリングした着眼点や洞察からニーズ、課題を読み取り、議論すべきテーマを設定した。なお、作業の際は議題となるテーマとそのもとになったリサーチ結果を一覧化し、常に根元にある事実や考察に立ち戻れるよう心がけた。ここでは、ルーティン化して暮らしたい、共食がモチベーションといったニーズや課題が主なテーマとなった。（図23）。

3. リフレーミングによって問いを設定する

How Might We Questionsのフレームワーク[38]に従って、ひとつのテーマをさまざまな角度から捉え直し、短い質問文の形式に書き換えた。質問を作成する際は、質問文が抽象的すぎないかつ具体的すぎないかに注意した。たとえば、「どうすれば和食を再定義できるのか？」という問いは検討すべき範囲が広すぎて、ブレストをかえって難しくする。一方、「どうすれば持ちやすい箸をつくれるか？」という問いは、アイデア出しの幅を極端に狭めてしまい、これでは面白いデザインの機会発見には発展しづらい。ある程度の場面を設定しつつも、解答者に余白を残す質問を心がけた。

4. ワークショップを開催する

How Might We Questionsによって作成した「問い」を用いてワークショップを開催した。参加者はオートエスノグラフィのリサーチ結果を聞くことから始め、フード3Dプリンタ生活への想像を膨らませた状態で問いへの回答をおこなった。全員が各質問への回答を終えた後、各自が面白いと思った回答に投票をおこなった。投票数の多かったアイデアを起点に、ほかのアイデアとのつながりを見つけ、自動化/自律性、エンタメ/機能などシナリオを補強する複数のキーワードを得た。

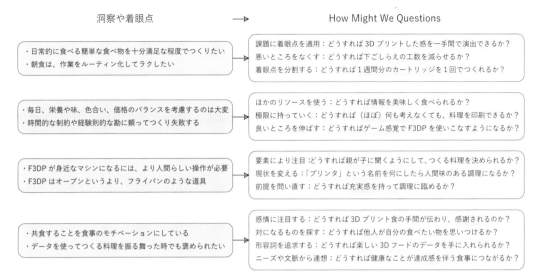

洞察や着眼点	→	How Might We Questions

・日常的に食べる簡単な食べ物を十分満足な程度でつくりたい
・朝食は、作業をルーティン化してラクしたい

課題に着眼点を適用：どうすれば 3D プリントした感を一手間で演出できるか？
悪いところをなくす：どうすれば下ごしらえの工数を減らせるか？
着眼点を分割する：どうすれば 1 週間分のカートリッジを 1 回でつくれるか？

・毎日、栄養や味、色合い、価格のバランスを考慮するのは大変
・時間的な制約や経験則的な勘に頼ってつくり失敗する

ほかのリソースを使う：どうすれば情報を美味しく食べられるか？
極限に持っていく：どうすれば（ほぼ）何も考えなくても、料理を印刷できるか？
良いところを伸ばす：どうすればゲーム感覚で F3DP を使いこなすようになるか？

・F3DP が身近なマシンになるには、より人間らしい操作が必要
・F3DP はオープンというより、フライパンのような道具

要素により注目：どうすれば親が子に聞くようにして、つくる料理を決められるか？
現状を変える：「プリンタ」という名前を何にしたら人間味のある調理になるか？
前提を問い直す：どうすれば充実感を持って調理に臨めるか？

・共食することを食事のモチベーションにしている
・データを使ってつくる料理を振る舞った時でも褒められたい

感情に注目する：どうすれば 3D プリント食の手間が伝わり、感謝されるのか？
対になるものを探す：どうすれば他人が自分の食べたい物を思いつけるか？
形容詞を追求する：どうすれば楽しい 3D フードのデータを手に入れられるか？
ニーズや文脈から連想：どうすれば健康なことが達成感を伴う食事につながるか？

図23｜How Might We Questionsのフレームワークを使って作成した「問い」

調査で取得した洞察や着眼点をさまざまな角度から捉え直し、問いの形に言い換える作業。

**図24｜HMWQの
フレームワーク**

問いを立てるための切り口を示したフレームワーク。これらの観点のもと、何度か問いをつくることで、使い方に慣れる必要がある。

良いところを伸ばす　悪いところをなくす　対になるものを探す
前提を問い直す　形容詞を追求する　ほかのリソースを使う
ニーズや文脈から連想する　課題に対して着眼点を適用する　現状を変える
着眼点を分割する　感情に注目する　極限に持っていく　要素により注目する

Design Tool
How Might We Questions

調査で得られた洞察を異なる視点から捉え直すための問いを作成し、それに答えることでアイデアを発散させる手法のこと。「How Might We」というフレーズをもとに、調査から発見した洞察や着眼点（○○をしたいという願望や、○○が問題であるという悩みなど）をデザインの機会に変換するために、「私たちはどのように○○できるだろうか」という質問の形式にリフレーミングする。複数の質問形式を設定することは、さまざまな視点から洞察や着眼点を捉え直すことにもつながり、アイデアを発散させるために有効とされる。そのため、複数、個人問わず、新たな解決策やアイデアを出すための切り口として活用できる。

IDEO[39]やスタンフォード大学のd.schoolによってデザイン思考の手法として開発、展開された「How Might We」は、そのシンプルなフレーズがイノベーションを生むとして、Google[40]やFacebook[41]でも利用されている。

*38 '"How Might We" Questions', Stanford d. school https://dschool.stanford.edu/resources/how-might-we-questions
*39 'How Might We', DESIGN KIT https://www.designkit.org/methods/3
*40 'Phase 1: Understand', Design Sprints https://designsprintkit.withgoogle.com/methodology/phase1-understand
*41 Shali Nguyen and Ryan Freitas (2017), 'Evolving the Facebook News Feed to Serve You Better', medium https://medium.com/designatmeta/evolving-the-facebook-news-feed-to-serve-you-better-f844a5cb903d

Point

・洞察や着眼点を発見した箇所の前後の文脈も合わせることで問いを立てやすくなるため、思考のプロセスと記録を正確に残しておく。
・質問に答える時は、たとえば新規技術や食品など設定したキーワードにより思考の幅を狭めないよう、まったく別の要素をいかに結びつけて面白くできるかを意識する。

14 サービスの構造を可視化し、ありうる未来の食の姿を描く

サービスに関係するすべてのインタラクションを明らかにする

　食のありうる未来シナリオを描くために、これまでさまざまなツールを用いて情報収集からユーザー調査、アイデア創出、プロトタイピングまでをおこなってきた。さらに、これらの成果物を現実世界に実装していくことを想定し、サービスの一連の流れを描くサービスブループリントを作成した。

　サービスブループリントは、サービスデザインのプロトタイプとしてよく使用されるツールのひとつ。ユーザー行動の一つひとつ（ユーザーがいつフード3Dプリンタのインクをセットし、印刷開始ボタンを押し、食材はいつ注文して、お金はどう支払うのか、センシングした情報を誰が集めて、どう食事に反映するかなど）を細か

く想定し、ひとつのサービスとして成立するように整理した。

　関係するステークホルダーが増えれば増えるほど、膨大な量の情報を含んだ資料になる。サービスブループリントは8コマ漫画や映像作品のような派手さはないが、サービスの仕組みを一覧できる強みがあり、ステークホルダー同士の共通言語としても機能するため重宝される。ほかにも、サービスを構成する利害関係者同士の関係性を可視化したステークホルダーマップや、ビジネスモデルを提供価値や顧客といった9つの項目でまとめるビジネスモデルキャンバスなどと併用しながら、デザインプロセスで繰り返し活用した。

Process

1. サービスブループリントの枠組みを用意する
サービスブループリントの基本的な構成要素[42]は以下の5つ。これらの要素と枠組みを書き出して、サービスブループリントを描き始める準備を整えた。
・ユーザーの行動
・オンステージ
・バックステージ
・サポートプロセス
・物理的な証拠

2. ユーザー視点でサービスのプロセスを整理する
サービスのプロセスを整理し、ユーザーが体験する一つひとつの場面を時系列に書き出した。

3. 事業者視点でサービスのプロセスを整理する
ユーザーが体験するサービスを成立させるために、提供者側であるバックエンドとその外でおこなわれている判断や処理を細かく書き出して明らかにした。また、各ステークホルダー間を行き来するようなインタラクションを矢印で結んで、相互的なつながりを視覚化した。

4. サービスブループリントを拡張する
ユーザー体験を通して得られる感情の変化を加えることで、改善点や価値創出のポイントを明らかにした。具体的には、ユーザーだけではなく従業員に対してもポジティブな感情を抱く時には笑顔のマークを、ネガティブな感情の時は悲しい顔のマークを書き込み、感情の起伏を可視化。改善点のブラッシュアップを重ね、社会実装に向けたサービスのさらなる強化をおこなった。

サービスに付随する 物的要素									
ユーザーの行動									
インタラクションの境界線									
フロントステージ									
可視性の境界線									
バックステージ									
内部のインタラクション									
サポートシステム									

図25｜サービスブループリントのサンプル

ひとつのサービスに対して、表に出るユーザーの行動から見えない背景の部分まで構造に分け、それぞれの動きを可視化する。なお、インタラクションの境界線は、ユーザーとサービス提供者の接点を示し、可視性の境界線はユーザーに見えるフロントオフィスのスタッフと、ユーザーからは見えないバックエンドスタッフとの間の境界線を示す。

Design Tool

サービスブループリント

ステークホルダーの行動やタッチポイントとのインタラクションなど、サービスを構成するあらゆる要素とプロセスを書き表した図表をいい、複雑化するサービスを俯瞰的に理解することを目的とする。なお、ひとつのサービスにおけるユーザー体験を明らかにしたカスタマージャーニーマップの拡張版などと説明される

が、サービスブループリントは、顧客（＝エンドユーザー）の行動だけではなくサービスを駆動させる店舗スタッフや、ユーザー情報などを扱う事業本部の行動などのバックエンドも同時に書き表す。各ステークホルダーやタッチポイントの間で発生するフィジカル/デジタルなインタラクションが詳細に記述され、サー

ビスの構造とプロセス、それらを成立させる各ステークホルダーの関係性を把握するためのツールや、サービスデザインの成果物としても扱われる。従業員がおこなう活動の合理性や負担、バックエンドシステムとの連動などを明確に理解でき、満足度と実現性の高いサービス設計に役立つ。

Point

・スムーズなユーザー体験やインタラクションを設計する上で、実在する類似サービスを体験することが有効。
・構想段階のサービスについては、［11 デスクトップウォークスルー］などを併用してプロセスやタッチポイントを可視化すると想像しやすくなる。
・たとえば、フード3Dプリンタのような情報を扱うサービスにおいては、ユーザーからは見えないバックエンドでのやり取りや流通などを含めた設計の精度が肝心。

*42　Bitner, J. et al. (2008), "Service Blueprinting: A Practical Technique for Service Innovation" *California Management Review*, 50:3, pp.66-94

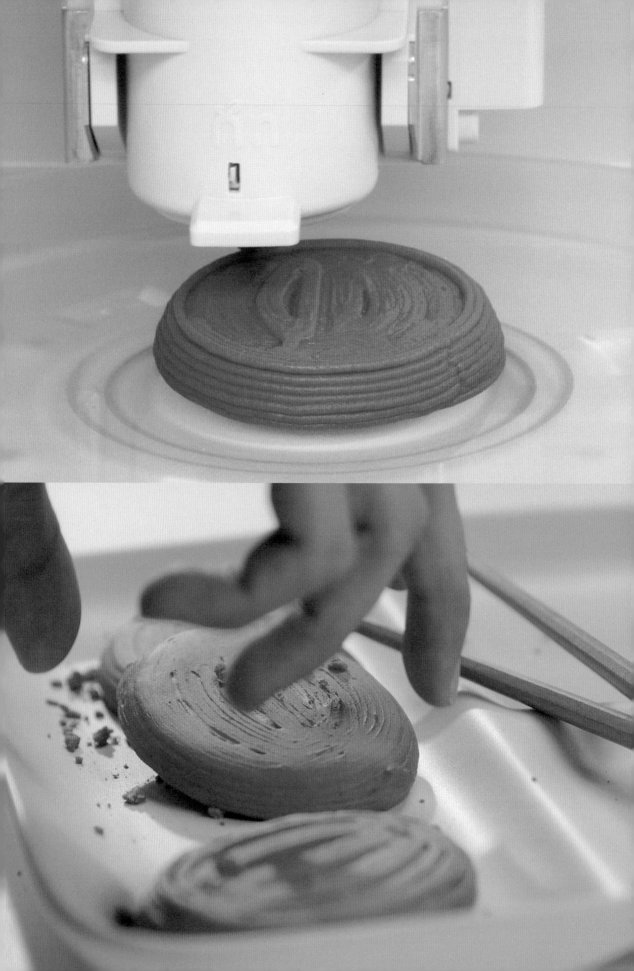

フード3Dプリンタ日記

―2ヶ月183食の記録―

実践 フード3Dプリンタのある暮らし

フード3Dプリンタは、産業利用に限らず家庭用モデルの高性能化・低価格化により普及が進む「3Dプリンタ」の食品版で、形や栄養素を組み合わせて作成したデータを送信すると、ボタンひとつで食品が印刷される機械である。食べ物を取り巻く未来のテクノロジーのひとつであり、人の手では難しい複雑な形状を生み出すことはもちろん、個人にパーソナライズされた健康的な食品を提供できたり、データの共有により不特定多数の人が同じ料理を再現できたりと、食のエンタテインメント性の拡張から課題解決などあらゆる可能性を秘めている。今後、個人利用のみならず病院や施設などでの、新たなビジネス機会の創出も期待される。

そんなフード3Dプリンタ（以下、F3DP）を用いた未来の食卓を考えるべく、2ヶ月間にわたり、著者自身が毎日3食、計183食、F3DPを用いて食事をおこなった。

この10年の間にデザインの研究は食の分野にも拡大しているが、食は毎日の生活で繰り返されるものであるにもかかわらず、研究の多くが一時的な実験であることが課題であると考えた。また先端技術のひとつであるF3DPについては、依然として出力物の品質向上に焦点を当てた研究が多く、ユーザーのメンタルモデルやユーザー体験に対する研究は不十分である。

このリサーチでは、著者自らが被験者となり、ユーザー体験や感情の機微を記録することで、"3Dプリント食を食べる未来の暮らし"をシミュレーションし、近い未来に起こりうるかもしれない食体験のために"ありうるフードデザインの原則"を明らかにすることを試みた。さながら、30日間毎食ファストフードを食べる『スーパーサイズ・ミー』のような調査内容だが、研究としての条件を設定し、客観性を担保するために著者へのインタビューを毎週実施、チームによる記録分析もおこなった。このような調査を通じて、未来の食品や食とのインタラクション、食品サービスに対する示唆的なアイデアなどを探索し、F3DPの日常利用に関するデザイン原則を導き出した。

ここでは調査にあたって作成した計183食の3Dプリント食と簡単な調査内容を日記形式で紹介する。見慣れない食品の数々と日々の記録から未来の食卓を想像してもらえると幸いである。

調査期間：

2020年8月1日〜 9月30日

条件：

毎食1品だけは必ずF3DPを用いてつくったものを食べること。機械の台数や、現状の機械のスペックなどを考慮し、ほかの食品との組み合わせは可とした。

定性的な調査設計：

著者がなぜ、何を食べたいか、F3DPを使って調理した時にどうなったか、実際に食べてどう感じたか、といった内容を日記にまとめた。1日を振り返って日記を書く際は記憶の曖昧さを回避するために、時間や行動、感情、その理由などを逐一記録したボイスメモをもとに書き記した。調査はオートエスノグラフィの手法に則り、1週間の日記とつくった料理の写真などを見返しながら、著者自ら記録を読み解き説明する様子を動画として撮影。インタビュアーは、その動画を見ることで、著者自身でも気づいていない行動の理由や生活習慣、それまでの食生活や過去の影響までを掘り下げて聞き出そうと試みた。こうしたインタビュー内容をもとに、1週間の振り返りをおこなった。

定量的な調査設計：

食事に用いた食材の種類や分量、調理に要した時間、加熱方法、3Dデータなどをまとめてレシピとして記録。管理栄養士の方に協力いただき、食材や分量のデータから、栄養摂取基準（2020年版）をもとにした栄養アドバイスを作成していただいた。また著者の生体情報（体重、体脂肪率、血圧、体温、心拍数など）や活動内容（消費エネルギー量、歩数など）も記録し、体調や生理的な状態の変化だけではなく、定性的な記録と掛け合わせることで、感情の変化と心拍数の変化などを調査するために利用した。

フード3Dプリンタ生活の調査プロセス

写真や音声、テキストなど自身による記録（オートエスノグラフィ）のほか、他者によるインタビュー（チームエスノグラフィ）などあらゆる方法で記録をおこなった。調査中の2ヶ月間は、朝から晩まで3Dプリント食のことを考えて暮らした。デザインリサーチでは、考えや気持ちなどを記述したテキストデータが重要な資産となる。

調査に使用したフード3Dプリンタ「Foodini」

スペインのベンチャー企業 Natural Machines社が製造・販売するマシンを使用。内蔵されたタッチパネルで操作するか、Wi-Fi経由でパソコンと同期させることも可能。大きめのオーブンレンジほどのサイズ感で、自宅では場所の都合上、押し入れに設置した。

WEEK 1

	8/1(Sat.)	8/2(Sun.)	8/3(Mon.)	8/4(Tue.)

朝食

ジャムトースト
30分
いちごジャム 20g

ヌテラトースト
20分
ヌテラ 11g

波紋トースト
30分
ヌテラ 15g

ヴォロノイトースト
35分
ヌテラ 15g

昼食

トルティーヤ
80分
薄力粉 120g、水 90g、塩 小さじ1/4、オリーブ油 大さじ1/2

ピリ辛ポテトとスパム丼
70分
ポテトフレーク 10g、水 40g、ごま油 小さじ1/2、コチュジャン 5g、レモン粉末 3g、スパム 100g

スパムポテトと野菜炒め
45分
スパム 70g、ポテトフレーク 20g、にんじん/かぼちゃ粉末 各3g、水 40g

カレーかまぼこ
25分
たら 70g、ブロッコリー粉末 3g、ターメリック/カルダモン/ガラムマサラ粉末 各1g

夕食

彩ツナポテトそうめん
95分
ポテトフレーク 30g、シーチキン 70g、めんつゆ 60g、水 60g、紫芋/ほうれん草粉末 各3g

かまぼこ天蕎麦
60分
たら 80g

インド風味パネッレ
65分
ひよこ豆粉末 60g、ターメリック粉末 3g、パプリカ粉末 3g、パルメザン粉チーズ 4g、チューブニンニク 4g、水 40g

ワカモレ
55分
ひよこ豆粉末 45g、スイートコーン粉末 3g、チリパウダー 3g、水 30g

朝一番、景気良くトーストに「START!」の文字をプリントして、2ヶ月間を始めようとしたが、あえなく失敗……。

白ごはんを食べたい気分でつくり始めた昼食。途中で材料切れになったが、お腹も空いたし、まぁいいか。

サイコロステーキのように細かい形をプリントすることで「切る」という作業をなくせないかと試みた昼食。

ヌテラが全然プリントされないままカプセルに残っていた。もったいないし、やり直すのも面倒なので、そのまま塗って食べた。

8/5(Wed.)　　　8/6(Thu.)　　　8/7(Fri.)

ハニカムトースト

50分

ヌテラ 18g

トライアングルトースト

35分

ヌテラ 20g

あみあみトースト

75分

ヌテラ 12g

ひよこポテトサンド

90分

ひよこ豆粉末 30g、ポテトフレーク 20g、ブロッコリー粉末 3g、レモン粉末 2g、紫芋粉末 3g、カルダモン粉末 2g、フェンネル粉末 2g、水 20g

野菜ハンバーグ

30分

ひよこ豆粉末 30g、ポテトフレーク 20g、小松菜/れんこん/にんじん粉末 各3g、ターメリック/ガラムマサラ粉末 各2g、水 80g

ヘルシーナゲット

20分

ひよこ豆粉末 25g、薄力粉 25g、スイートコーン粉末 3g、かぼちゃ粉末 5g、シーチキン 70g、ナツメグ粉末 2g、粉チーズ 5g、水 40g

プリント野菜炒め

130分

ポテトフレーク 30g、無塩バター 30g、ほうれん草/紫芋/ブロッコリー/にんじん粉末 各3g、水 120g

野菜ミニチヂミ

90分

ひよこ豆粉末 50g、薄力粉 50g、スイートコーン/よもぎ/にんじん粉末 各3g、水 80g

フムスとマッシュポテト

105分

ひよこ豆粉末 25g、薄力粉 25g、かぼちゃ/にんじん粉末 各3g、紫芋粉末 5g、よもぎ粉末 1g、ポテトフレーク 20g、無塩バター 15g

3Dデータ上で乱切りができたら面白くないか？と思い、遊んでいたら意外と時間がかかってしまった……。

野菜パウダーを混ぜすぎて動物園のエサのようになってしまい、周りの人たちに心配された昼飯。

プリント中に材料不足が発覚！追加したが原因不明でマシンが動いてくれない！メンタルが削られる……。

WEEK 1
Preview

帰宅と同時にF3DPで食事をつくる暮らしが始まった。時間の使い方などの感覚がまだ鈍く、印刷をしている間に、先にほかの料理をつくり終えてしまいタイミングが合わなかったり、F3DPの印刷完了を見計らってつくったパスタは茹ですぎたりした1週間。一方、価格高騰で高価なレタスを諦めて、隣にあったアボカドでワカモレをつくりトルティーヤを印刷して食べるといった臨機応変さも垣間見えた。見慣れない食べ物をつくる日々を「人体実験のよう」と評価されたことにはさすがにショックを覚えたが、改善の第一歩として色づかいに気をつけようと考えた。

WEEK 2

| | 8/8(Sat.) | 8/9(Sun.) | 8/10(Mon.) | 8/11(Tue.) |

朝食

 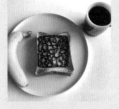

ドットトースト

45分
ヌテラ 21g

ベタ塗りトースト

20分
ヌテラ 23g

ヴォロノイトースト2.0

40分
ヌテラ 19g

シナモンクッキー（8枚）

50分

昼食

ヘルシーナゲット2.0

40分
ひよこ豆粉末 25g、強力粉 25g、かぼちゃ粉末 3g、生姜粉末 2g、シーチキン 70g、粉チーズ 5g、ナツメグ粉末 2g、水 35g

蕎麦

100分
そば粉 100g、強力粉 25g、水 70g

プリントバーガー

75分
豚こま 50g、豚肉ミンチ 15g、無塩バター 5g、ポテトフレーク 15g、ニンニクチューブ 2g、粉チーズ 2g、シナモン/ナツメグ/コショウ 各少々

カレーバー

35分
薄力粉 25g、ひよこ豆粉末 25g、にんじん/かぼちゃ粉末 各3g、ターメリック/ガラムマサラ粉末 各2g、粉チーズ 5g、水50g

夕食

カラフルマッシュポテト

100分
ポテトフレーク 30g、にんじん/紫芋粉末 各3g、粉チーズ 6g、無塩バター 20g、アボカド 1個、水120g

プリントエッグバーガー

70分
豚肉ミンチ 70g、玉ねぎ 1/8個、ニンニクチューブ 3g、シナモン/ナツメグ/コショウ 各少々・ポテトフレーク 10g、トマト 1/4個、水 150g

シナモンクッキー

175分
強力粉 120g、薄力粉 30g、無塩バター 100g、ヌテラ 30g、砂糖 30g、シナモン 3g

お好み焼き

115分
お好み焼き粉末 170g、卵 1個、にんじん粉末 3g、ブロッコリー粉末 1g、水 60g

朝食は既にルーティーンが定まりつつある。プリントしてからコーヒーを淹れて、最後にグリルでトースト。

初めて自宅でつくる料理もあったけど、案外できるもんだな〜。バーガー好きだし、自作できるのはうれしい！

朝食のヌテラは、カプセルにたくさん詰めて少しずつ使っていたが、1週間連続は暑さのせいかアウトのよう。

1時間以上失敗し続けて、意気消沈。そもそもお好み焼きって簡単なのに。ドロドロで畳にこぼれたし最悪だ！

8/12(Wed.)

ハイジトースト

60分
ヌテラ 15g

8/13(Thu.)

お盆トースト

45分
ヌテラ 11g

8/14(Fri.)

足跡トースト

55分
ヌテラ 14g

ひよこ豆ツナポテト

35分
ひよこ豆粉末 20g、ポテトフレーク 20g、シーチキン 70g、生姜/スイートコーン粉末 各3g、水 50g

プリント蕎麦

80分
そば粉 100g、強力粉 25g、よもぎ粉末 3g、水 100g

キーマカレー

45分
豚肉ミンチ 80g、玉ねぎ 小1/2個、シナモン/チリ/ガラムマサラ/カルダモン/ターメリック粉末 各小さじ1、粉チーズ 9g、塩 少々

ひよこ豆和風揚げ

65分
ひよこ豆粉末 50g、片栗粉末 大さじ2、にんじん/よもぎ粉末 各3g、卵 1個、水 10g

プリント餃子

185分
強力粉 1.5カップ、水 250g、豚肉ミンチ 100g、酒/ごま油/片栗粉/醤油 各大さじ1/2、砂糖/塩 各小さじ1/2

天ぷら

65分
ブリ 130g、ごぼう/にんじん/紫芋粉末 各3g

WEEK 2
Preview

もっといろいろ面白いアイデアを！という焦燥感と、食材の分量から印刷設定まですべてを自分で決めることの大変さに葛藤する2週目。特に、素材を生かす調理方法が多い和食と食材をすべてペースト状にするF3DPの相性が悪く、難しさを感じた。また、調理後にカプセルを置き忘れることが数回あり、衛生面の問題も気になり始めた。素材の特性により味付け方法が異なるので食材ごとの細かな調整が必要だったり、ノズルに詰まりそうな食材（ニラなど）は印刷時に手作業で投げ込んだり……。電子レンジでの簡単調理というより、火加減を調節しながらつくる煮物料理のような印象。

アレクサが朝一番に教えてくれる、「今日は何の日？」情報でハイジ（812）の日だと知り、トーストの絵柄に採用。

エラー表示が消えなくて困った……。3時間を超えたあたりでイライラを通り越して呆れた。最後はヤケクソで巨大餃子をつくった。

冷蔵庫にあるものでキーマカレーをつくり、見栄えのする木のお皿に乗せてみた！黄身のおかげで美味しそう。

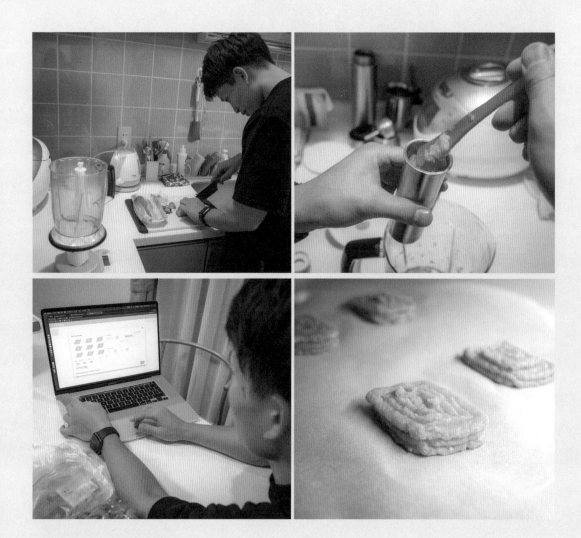

印刷準備の手順

印刷のための食材は、フードプロセッサーなどを使って、
ペースト状にするのがコツ。カプセルに食材を詰め、マ
シンにセット、つくりたい形状の3Dデータをプリンタ
に送信して、印刷開始。印刷後、必要なら加熱して完成。

効率的な蕎麦の印刷方法を発見

円形のプレートで一度にたくさんの蕎麦を印刷するため
に生まれた印刷方法。退職後、蕎麦打ちに目覚める気持
ちはなんとなくわかったが、もっと細く印刷できるよう
にするための時間がなかった……。

WEEK 3

	8/15 (Sat.)	8/16 (Sun.)	8/17 (Mon.)	8/18 (Tue.)

朝食

モンドリアントースト	落書きトースト	落書きトースト	ひねり
30分	30分	30分	40分
ヌテラ 12g	ヌテラ 11g	ヌテラ 15g	ヌテラ 15g

昼食

キーマカレーver.2	パンプキンポテトとエビチリ	残念なツナポテトクッキー	ひよこ豆しっとりクッキー
40分	45分	65分	55分
豚肉ミンチ 80g、ターメリック/チリ粉末 各小さじ2、シナモン/ガラムマサラ/パプリカ粉末 各小さじ1、粉チーズ 5g、塩 少々	ポテトフレーク 15g、かぼちゃ粉末 3g、無塩バター 5g、粉チーズ 8g、水 60g	ひよこ豆粉末 10g、ポテトフレーク 30g、無塩バター 10g、ターメリック/ガラムマサラ/シナモン粉末 各2g、粉チーズ 5g、シーチキン 70g、塩 少々、水 120g	ひよこ豆粉末 60g、薄力粉 50g、コーンクリーム粉末 18g、にんじん粉末 3g、水 80g

夕食

ピーマンのポテト詰め	鯖寿司	豆パン	蕎麦
35分	60分	55分	120分
ポテトフレーク 20g、バター 8g、かぼちゃ粉末 3g、ナツメグ粉末 少々、水 80g	わさび 20g	ひよこ豆粉末 70g、薄力粉 60g、コーンクリーム 18g、水 100g	そば粉 100g、強力粉 25g、水 100g

夕食を印刷中に目を離したら、思わぬところに印刷されていた！これはこれで人が生み出さない食べ物っぽくて面白い。	残り物のエビをディップして食べたいという願望を、休みの日なのでシェフっぽく遊びながら調理。	一面茶色で見た目があまり良くない昼食。お腹が空いたし、捨てるのは良くないよな……。味は別に悪くなかった。	家族とビデオ通話する予定が、印刷失敗によって通話中断。F3DPのせいで家族団らんの時間が奪われた！涙

8/19(Wed.)　8/20(Thu.)　8/21(Fri.)

ななめストライプ

30分
ヌテラ 15g

グリッド

35分
ヌテラ 15g

ビッグキューブ

40分
ヌテラ 15g

ひよこ豆パン

50分
ひよこ豆粉末 60g、強力粉 60g、かぼちゃ/にんじん粉末 各3g、水 100g

プリントプレッツェル

100分
ひよこ豆粉末 30g、強力粉 30g、シーチキン 70g、かぼちゃ/にんじん/焼き安納芋粉末 各3g、水 45g

ひよこ豆ピタパン

105分
ひよこ豆粉末 60g、強力粉 90g、にんじん粉末 3g、無塩バター 7g、シナモン/ターメリック/ガラムマサラ/カルダモン粉末 各1g、粉チーズ 5g、水 80g

パンケーキ

70分
ホットケーキミックス 150g、卵1個、水 40g

マッシュポテト

85分
ポテトフレーク 30g、ブロッコリー粉末 3g、バター 10g、水 120g

ピタパンバーガー

25分
ひよこ豆粉末 60g、強力粉 90g、安納芋粉末 3g、無塩バター 7g、水 80g

WEEK 3
Preview

現状のマシンの限界を徐々に把握し、F3DPの可能性を試すような姿勢が見られ始めた3週目。8/15の夕食は、ピーマンの肉詰め的なものを目指すも失敗。とはいえ偶然が生む意図せぬ造形には思わず笑顔になった。失敗の原因がわかるようになり、改善して2回目に挑めるようになったが、失敗しないための安全策で、挑戦とはいえない時もあった。また、時間の余裕と料理のクオリティは比例し、時間に余裕がある時は積極的に新しい料理のつくり方を模索できた。一方、時間がなくて見た目が疎かになることに対して、自他両方の目を気にして悩む様子もあった。

朝食は相変わらずトーストの日々だが、今日の模様は一番しっくりきた。まっすぐ意図した線を引けたからかな。

昼は、データ上で図形を並べながら何を食べるかを考えていて、結局プレッツェルらしきものを印刷してみることにした。

プレッツェルの改良版を目指して何度か調整したが、上手くいかず。予定もあるし、とりあえず食べよう。

	8/22(Sat.)	8/23(Sun.)	8/24(Mon.)	8/25(Tue.)

朝食

スモールキューブ
40分
ヌテラ 15g

半月
35分
ヌテラ 15g

ワープ
30分
ヌテラ 15g

サーカス
60分
ピーナッツクリーム 15g

昼食

ツナパンケーキ
50分
ホットケーキミックス 150g、焼き安納芋粉末 6g、卵 1個、水 40g

七宝
40分
ヌテラ 15g

蒸しパンスライダー
55分
薄力粉 60g、れんこん/かぼちゃ/ブロッコリー粉末 各3g、粉チーズ 5g、醤油 小さじ2、ベーキングパウダー 4g、バター 6g、水 65g

かぼちゃ蒸しパン
50分
薄力粉 40g、卵 1個、ベーキングパウダー 4g、かぼちゃ粉末 9g、にんじん粉末 9g、水 12g

夕食

チーズハンバーグ
50分
牛肉ミンチ 115g、ニンニクチューブ 小さじ1、塩 少々

卵スープ
40分
卵 1/2個

星いももち
60分
ポテトフレーク 35g、片栗粉末 大さじ1.5、塩 少々、水 140g

プリント餃子
95分
強力粉 50g、薄力粉 50g、合い挽きミンチ（牛60：豚40）105g、ニンニクチューブ 小さじ1、水 92g

印刷をしている間に洗濯物を干したりと時間を有効活用。待ち時間のストレスもないし、F3DPがようやく日常に入ってきた感がある。

人工イクラをつくるように、卵をスープに印刷できたら料理の幅が広がると思ったが、諸々準備不足だった……。

少しでも手が込んだ感を出そうと星形にしてみたが、ひっくり返すのが面倒だ。

夕食は餃子にリベンジ。前回よりも数段上手くできて、結構時間はかかったが心理的なストレスは少なかった。5個だけど満足。

8/26(Wed.)

巻き戻し

45分
ピーナッツクリーム 15g

明太チーズ卵トースト

35分
トーストスプレッド（明太子）
30g

野菜スライダー

90分
薄力粉 80g、無塩バター 9g、
ベーキングパウダー 4g、紫
芋/かぼちゃ粉末 各5g、よも
ぎ粉末 1g、水 90g

そういえば加熱すると素材が
溶けて積層痕がきれいになる
的なハックは、3Dプリンタ
界隈でもあったなぁ。

8/27(Thu.)

保温

30分
ピーナッツクリーム 15g

いのちの輝き君サンド

50分
大豆粉末 40g、無塩バター
5g、にんじん粉末 6g、ベー
キングパウダー 4g、卵 1個、
はちみつ 大さじ 2、水 15g

肉じゃが

110分
ポテトフレーク 40g、玉ねぎ
1/4個、醤油 大さじ3、みり
ん 大さじ2、酒 大さじ2、砂
糖 大さじ2

肉じゃがの再構築。事前の味付
けで時短になると思ったが、結
局オーブン加熱でだいぶ時間が
かかってしまった。

8/28(Fri.)

ビンゴ

35分
ピーナッツクリーム 15g

チキンパンケーキ

85分
ホットケーキミックス 150g、
ゆず/ブロッコリー粉末 各1g、
卵 1個、鶏むね肉 100g、ケ
チャップ 大さじ1、水 40g

野菜いももち

95分
ポテトフレーク 25g、片栗粉末 20g、
にんじん 1/2個、ピーマン1個、コ
ンソメ 固形キューブ1個、鶏むね
肉 80g、粉チーズ 5g、ターメリッ
ク/ガラムマサラ粉末 1g、水 50g

つくるのに時間がかかるわりに、
すぐに食べ終わるのはもったい
ない気がする。"10秒チャージ"
では費用対効果が小さい？

WEEK 4
Preview

F3DPでつくっている/つ
くっていない感を出すには
どうしたら良いか、F3DP
でどのように食を進化させ
るかなどを探索した4週目。
手料理にはない積層跡や幾
何学的な形状などにより機
械でつくった感を出すこと
で、自身の活動やF3DP自
体の肯定につながるのでは
ないかと感じた。手間暇か
けてつくったものを大事に
食べるのは、調理にかけた
努力や時間を噛み締めてい
るからであり、F3DPでつ
くった料理をじっくり味わ
うことは、自然と丁寧な暮
らしに近い価値を持ってい
るのではないかと気がつい
た。また、既存の料理の進
化を求めて、餃子や肉じゃ
がのF3DPならではのつく
り方を模索した一方で、好
きな模様やロゴを印刷する
など、ミーハーな使い方で
手軽に日常を楽しむ場面も
見られた。

"予想外"を楽しむ調理体験

機械の調子で時に意図せぬ位置や形に印刷されるF3DP
を、単なる調理家電として機能させるだけでは面白くな
いと実感した瞬間。プラスチック製品をつくるのとは違
い、たとえ変な見た目でも美味しく食べることはできる
ので、それを許容できるかは受け手次第である。

個人的な"食のルール"を見出す

煎餅は割ってから食べる、カレーを混ぜて食べるのは嫌、みかんの皮はちゃんとむきたいなど、個人的な食べ方のルールのようなものをF3DPを使ったこの実験でも見出すことができた。

プリント餃子1.1

2ヶ月間で何度か餃子をつくったが、この時が一番きれいにつくることができた。餡を皮で包むのではなく、皮・餡・皮の順に積層させ、最後にニラを乗せる。F3DPならではのつくり方を考案した食品例のひとつ。

煮込まずの肉じゃが

あらかじめ味つけしたじゃがいもを出力した"煮込まない"肉じゃが。タイトルのキャッチーさもさることながら、F3DPでつくる新たな食の形を模索した意欲作でもある。F3DPでの調理は、ある種のクラフトマンシップによって、どんどん進化していくことが醍醐味のひとつではないだろうか。

WEEK 5

	8/29(Sat.)	8/30(Sun.)	8/31(Mon.)	9/1(Tue.)

朝食

明太ピーナッツトースト

60分
ピーナッツクリーム 11g、トーストスプレッド（明太子）20g

チョコバナナトースト

30分
ヌテラ 12g

スタッズ

35分
ヌテラ 15g

アーガイル

60分
ヌテラ 25g

昼食

チョコドーナツ・ドーナツサンド

120分
薄力粉 125g、卵 1個、バター 20g、ベーキングパウダー 4g、砂糖 40g、水 50g

絹さや天

40分
薄力粉 30g、大豆粉末 20g、れんこん/ごぼう粉末 各3g、粉チーズ 12g、ニンニクチューブ 8g、水 77g

かき揚げ丼

60分
薄力粉 35g、卵 1個、紫芋/かぼちゃ/れんこん粉末 各5g、ブロッコリー/生姜粉末 各1g、水 20g

焼きカレー

80分
スパム 128g、無塩バター 4g、玉ねぎ 1/5個、紫芋/にんじん粉末 各2.4g、ニンニクチューブ 1.5g、粉チーズ 2g、ターメリック/ガラムマサラ/シナモン/カルダモン粉末 各0.2g

夕食

とり野菜天

40分
鶏むね肉 100g、醤油 小さじ 1、ピーマン 1/2個、にんじん 1/8個

ごぼう天うどん

45分
薄力粉 60g、卵 1個、ごぼう粉末 21g、醤油 大さじ 2、みりん 小さじ 1、酒 小さじ 1

ドライカレー

110分
スパム 68g、無塩バター 4g、玉ねぎ 1/5個、紫芋/にんじん粉末 各2.4g、ニンニクチューブ 1.5g、粉チーズ 2g、ターメリック/ガラムマサラ/シナモン/カルダモン粉末 各0.2g

カレーうどん

35分
スパム 68g、無塩バター 4g、玉ねぎ 1/5個、紫芋/にんじん粉末 各2.4g、ニンニクチューブ 1.5g、粉チーズ 2g、ターメリック/ガラムマサラ/シナモン/カルダモン粉末 各0.2g

昼と夜の3Dデータは使い回しだが、まったく別の料理をつくった。形を転用したことでアイデアが広がった。

「ごぼう天うどん」のごぼう天に意外にも形のバリエーションがあることを知り、F3DP版でつくってみた！

妹に夕食を頼まれたが、冷蔵庫にあまり食材もない……。そこまで良いものがつくれずに申し訳ない気持ちになった。

ご飯の上に直接印刷するのは設定を怠って失敗したが、粉チーズとスパムでなんとか誤魔化した昼食。

9/2(Wed.)

アラン紋様

75分
ヌテラ 25g

9/3(Thu.)

ボーダー

70分
ヌテラ 15g

9/4(Fri.)

ジャムトースト

70分
イチジクジャム 15g

米粉カレーバーガー

80分
強力粉/米粉 各30g、ふくらし粉 4g、水 45g、スパム 68g、無塩バター 4g、玉ねぎ 1/5個、紫芋/にんじん粉末 各24g、ニンニクチューブ 15g、粉チーズ 2g、ターメリック/ガラムマサラ/シナモン/カルダモン粉末各02g

栄養まん

100分
薄力粉 40g、米粉 40g、無塩バター 10g、ひよこ豆粉末 5g、にんじん/小松菜/かぼちゃ/ほうれん草粉末 各3g、マヨネーズ 5g、水 55g

栄養コロッケ

65分
ポテトフレーク 5g、鮭 80g、玉ねぎ 1/8個、チーズ 20g、片栗粉末 小さじ2、乾燥ひじき 小さじ1、ほうれん草/かぼちゃ粉末 各5g、ニンニクチューブ 小さじ1

スコーン

強力粉 30g、薄力粉 15g、かぼちゃ 粉末 15g、砂糖 10g、ベーキングパウダー 2g、卵 1個、無塩バター 15g、ヨーグルト 15g、水 20g

焼き鮭定食

95分
鮭 80g、玉ねぎ 1/8個、にんじん粉末 3g、乾燥ひじき/みりん/酒 各小さじ1、片栗粉末 小さじ1.5、チーズ 20g

スープマッシュポテト

45分
ポテトフレーク 20g、牛乳 85g、無塩バター 8g、にんじん/かぼちゃ/発芽玄米粉 各6g

メニューを考えるのが面倒な時はバーガーでなんとかしのぐ。米粉を使ってみると、予想以上に良いやわらかさで印刷しやすい。

買ってきた鮭をミンチ状にして、別の形を与えることに違和感はあったが、案外新しい食べものっぽさを感じた。

緑色の食材を上手く隠す試みが続くが、プロトタイプしたものは自分で消費しないといけないので、責任がつきまとう。

F3DPを本来の特徴である食材に形状を与える道具として使い、調理を楽しんでいた5週目。特にごぼう天うどんは形状ありきでモデリングし始め、参考になるレシピがないので自己流で試みた。また、同じ穴のあいた円形をドーナツから野菜天へ活用した点は、形を起点にした発想でデザインらしい思考の流れが見られた。また、印刷データに関しては手書きで形状をつくるツールを発見し、新たな楽しみ方を手に入れた。さらに栄養バランスを維持するために緑色の食材を使う必要があるが、1週目に「動物のエサ」と称されたトラウマがあるので、どうにか隠して誤魔化せるような食べ物のつくり方を探索し始めた。

WEEK 6

	9/5(Sat.)	9/6(Sun.)	9/7(Mon.)	9/8(Tue.)

朝食

ジャムトースト

20分
イチジクジャム 15g

椅子

65分
ヌテラ 12g

バイタルデータ

60分
ヌテラ 15g

制限ver.1

25分
ヌテラ 15g

昼食

マーブルスコーン

190分
薄力粉 250g、グラニュー糖 25g、塩 2g、ベーキングパウダー 6g、バター 40g、卵 1個、ほうれん草 粉末 3g、牛乳 100g

蕎麦クラッカー

150分
そば粉末 30g、大豆粉末 30g、にんじん粉末 6g、ほうれん草粉末 3g、粉チーズ 10g、ターメリック/コリアンダー/クミン/シナモン粉末 各1g、水 115g

焼き鮭

45分
鮭切り身 1切、片栗粉末 小さじ1

ニラチーズ豚肉サンド

70分
薄力粉 20g、米粉 20g、ひよこ豆粉末 20g、水 50g

夕食

れんこんチヂミ

110分
米粉 40g、にんじん粉末 3g、れんこん/小松菜粉末 各1.5g、卵 1/2個、水 20g

マッシュポテト

50分
ポテトフレーク 30g、紫芋/小松菜/かぼちゃ粉末 各3g、マヨネーズ 小さじ 1、水 135g

生姜焼き

75分
豚ロース 100g、みりん 小さじ 1、酒 小さじ 1、片栗粉末 小さじ1

鮭とキノコのムニエル

70分
鮭切り身 100g、片栗粉末 小さじ1

レンコンペーストをレンコン型に印刷。食感はもちろんなかったが、既視感と同時に親近感が湧き、かわいくさえ見えた。

何をつくろうか悩みすぎて、その思考のまとまらなさが表れたような変な形の食べ物ができてしまった。

これまでつくった何よりも既視感を与える焼き鮭は、短時間でつくれるのもポイント！

昨日つくった鮭よりもボソボソに印刷された……（生鮭と塩鮭の違いが影響したようだ）。

COLUMN ｜ フード 3D プリンタ日記

9/9（Wed.） 9/10（Thu.） 9/11（Fri.）

制限 ver.2

30分
ヌテラ 15g

制限 ver.3

20分
ヌテラ 15g

チョコトースト

60分
ヌテラ 15g

ツナコーンのもっちり焼き

95分
シーチキン 70g、大豆粉末
20g、スイートコーン 3g、片
栗粉末 大さじ1、牛乳 25g

豆クラッカー（6/16枚）

75分
大豆粉末 20g、ひよこ豆粉末
20g、米粉 20g、ブロッコリ
ー粉末 1g、ごぼう粉末 3g、
牛乳 35g、水 35g

ささみチーズカツ

75分
ささみ 140g、チーズ 48g

ツナマヨチーズもち

50分
シーチキン 70g、かぼちゃ粉
末 12g、片栗粉末 12g、牛乳
12g

豆クラッカー（10/16枚）

5分

チーズビスケット（4/8個）

85分
強力粉 50g、にんじん粉末
6g、レモン粉末 3g、無塩バ
ター 15g、砂糖 10g、塩 少々、
重曹 3g、牛乳 60g

不足した栄養素を補うかつ
F3DPで印刷できそうな料理
をネットの画像検索でリサー
チ。

副菜的に使いやすい食品を印
刷してみた。主菜と合わせた
り、つくり置きもできるし結
構良い。

食品のイメージを図形化してみる。
鮭は平行四辺形で、チキンは半円
というイメージ。揚げると印刷し
たものかどうかはわからなくなる。

WEEK 6
Preview

マシンの使い方が上達し、
満足いくプリント食が豊作
だった一方で、手を抜いて
失敗した時との差が目立つ
ようになってきた6週目。
成功例では、F3DPの繊細
な表現力やカスタマイズ性
などの特徴が表れた食べ物
をつくることができた。ま
た、既存の食べ物の形状を
そのまま再現したことによ
って、既視感だけではなく、
個人的になんとなくしっく
りくる形状を生み出せたこ
とは、豆腐やこんにゃくな
どの加工食品が持つ魅力に
近づく兆しだったかもしれ
ない。また、9/7の朝食で
試みたように、脈拍や血圧、
呼吸、体温などのバイタル
データを食べ物に印刷して、
食とデータが混在する形で
可視化されたことも興味深
い。

F3DPを使った「包む」料理

「包む」という調理法をF3DPで実践してみるための試み。切った時に中身がとろっと溢れる、みっちり詰まっているなどを目指したい。

レンコン味を
レンコンの形で食べる

印刷インクのもとになった食材の形状を完全に模倣して、その食材であることをたしかめながら食べる体験。とはいえ、特にレンコンは食感の重要度が高いと感じたので、シャキッと感を再現するための食材の追加や構造、後処理などの検討が必要。

3Dプリント版・焼き鮭定食

冷凍食品の魚フライが四角形であることは輸送効率や均質化が理由であるが、F3DPで印刷すれば自由に好きな形で食べることができる。

未来の食卓の可能性を探る

ウェアラブルデバイスで計測した生体情報を生活の中で認識するようなインタラクション。血圧などの生体情報を印刷した食パンを、個人に対するカスタム装飾の施された食品として、あるいは自分を知るためのインターフェースとして摂取する。

未来のキッチン

ラップに包まれた冷凍ごはんと、中身が見えず本当に食べ物をつくるためのものかと疑ってしまうようなF3DPのカプセル。見慣れた食材と人工物が並ぶ、未来のキッチンはこんな感じなのだろうか。

WEEK 7

	9/12(Sat.)	9/13(Sun.)	9/14(Mon.)	9/15(Tue.)

朝食

チーズビスケット(4/8個)

15分

ミルク饅頭(2/8個)

25分
白餡 300g、無塩バター 37g、練乳 10g、薄力粉 130g、卵 1個、水飴 20g、上白糖 45g、重曹 2g、牛乳 30g、バニラエッセンス 少々

目玉焼きハンバーグ

45分
豚こま 40g、パン粉末 2g、粉チーズ 4g、玉ねぎ 1/8個、れんこん粉末 3g、ケチャップ 小さじ 2、コショウ 少々

ミルク饅頭(2/8個)

35分

昼食

にんじんささみ

105分
ささみ 70g、すりごま 小さじ 2、にんじん粉末 3g、水 10g

サワラの西京焼き

50分
サワラ 55g、酒 小さじ 1、みりん 小さじ 1、砂糖 小さじ 1、味噌 小さじ 2

ハンバーグオムライス

5分
豚こま 40g、パン粉末 2g、粉チーズ 4g、玉ねぎ 1/8個

タラの竜田揚げ

45分
タラ 80g、生姜チューブ 小さじ 1、醤油 小さじ 1、酒 小さじ 1

夕食

ブロッコリーささみ

65分
ささみ 70g、ブロッコリー粉末 6g、片栗粉末 4g、生姜チューブ 小さじ 1、中華味パウダー 大さじ 1、酒 小さじ 1、塩/コショウ 少々

ハンバーグ

55分
豚こま 55g、パン粉末 2g、粉チーズ 6g、玉ねぎ 1/4個

タラのあんかけ

80分
タラ 85g、れんこん/ごぼう粉末 3g

ツナマヨパンケーキ(2/3枚)

95分
ホットケーキミックス 150g、米粉 35g、にんじん粉末 3g、かぼちゃ粉末 9g、卵 1個、水 32g

これまで試していなかったが、お肉は一定期間寝かせると印刷しやすい。それから、当たり前だがつくり置きは楽。

一般的な料理のレシピサイトを参照しているがメニューが多すぎて、結局サムネイルがきれいなものを選ぶ。(動画配信サービスの戦略そのもの)。

3Dプリントだとすべてがマットな仕上がりになってしまうが、透明感や透け感のあるものをプリントできないかなぁ。

パンケーキの上に乗せる食材は、生地に混ぜるのではなく、単体で別に印刷したほうが良さそう。均質化は面白くない。

9/16（Wed.）　　9/17（Thu.）　　9/18（Fri.）

ツナマヨパンケーキ（1/3枚）

20分

チーズハンバーグ

75分
合い挽き肉（牛60：豚40）
60g、玉ねぎ 1/16個、パン
粉末 1/12カップ、卵 1/8個、
牛乳 5g

トースト

50分
ヌテラ 10g、ピーナッツバタ
ー 10g

焼き鮭定食

50分
秋鮭 85g、にんじん粉末 6g

ハワイアンパンケーキ

35分
合い挽き肉（牛60：豚40）
60g、玉ねぎ 1/16個、パン
粉末 1/12カップ、卵 1/8個、
牛乳 5g

鮭定食

50分
秋鮭 80g、酒 小さじ 1、片
栗粉末 小さじ 1

和風ハンバーグ

80分
合い挽き肉（牛60：豚40）
60g、玉ねぎ 1/16個、パン
粉末 1/12カップ、卵 1/8個、
牛乳 5g

焼きそうめん

115分
豚肉ミンチ 60g、ひよこ豆粉
末 40g、にんじん/れんこん/
小松菜粉末 各9g、ニンニク
チューブ 1cm、水 記録なし

お好み焼き

100分
薄力粉 50g、卵 1/2個、あご
だし顆粒 4g、にんじん/かぼ
ちゃ粉末 各2g、水 20g・豚
肉ミンチ 30g

ハンバーグは生地をかなりふ
んわりさせたため、手ではき
れいに成形できなかったは
ず！F3DPでは手が汚れない
ことも何気にメリット。

印刷したにんじんは、短冊切
りしたように見える気がする
!?かなり時間はかかったが、
出来上がりには満足！

朝食は、久々にトーストを食
べたが、たまになら絵を描い
て遊ぶのも楽しいものだ。

WEEK 7
Preview

普通の料理のレシピをよく
見るようになったことから、
必然的に料理への解像度が
高くなった7週目。使う食
材から下ごしらえ、盛り付
け方まで一段レベルが上が
ったような印象がある。メ
ニューを決める時は、画像
検索を使ってイメージ先行
で選ぶことが多かった。こ
の点はたとえば食堂でメニ
ューの写真を見ながら選ぶ
ような感覚に近く、消費者
的な視点が見られた。ただ
し実際の調理工程に入った
時には、自分の経験と勘を
頼りに臨機応変に対応して
いく、やはりその即興性が
食のデザインにおける面白
いポイントであると感じた。

WEEK 8

	9/19 (Sat.)	9/20 (Sun.)	9/21 (Mon.)	9/22 (Tue.)
朝食				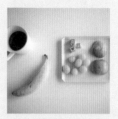

トースト

40分
ヌテラ 15g、ピーナッツバター 15g

ミルク饅頭（2/18個）

20分
白餡 300g、無塩バター 37g、練乳 10g、薄力粉 130g、卵 1個、水飴 20g、上白糖 45g、重曹 2g、牛乳 30g、バニラエッセンス 少々

ミルク饅頭（2/18個）

10分

ミルク饅頭（2/18個）

15分

昼食	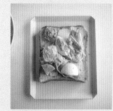	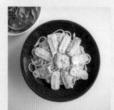		

蒸し鮭のサラダ

55分
秋鮭 85g、塩/コショウ 少々、粒マスタード 小さじ1

カルボナーラ

45分
鶏ミンチ 80g、塩/コショウ 少々、無塩バター 3g、ニンニクチューブ 1cm

カナッペ

120分
薄力粉 100g、塩 2つまみ、サラダ油 大さじ2、水 記録なし

米粉ピタパン

35分
強力粉 30g、米粉 30g、ベーキングパウダー 2g、水 55g

夕食				

餃子

85分
鶏ミンチ 115g、薄力粉 50g、水 50g

レインボーサラダ

80分
米粉 20g、ゆず/かぼちゃ/にんじん/紫芋/ブロッコリー粉末 各1g、水 記録なし

巨大ハンバーグ

45分
合い挽きミンチ（牛60：豚40）270g、パン粉 5g、ニンニクチューブ 2cm、粉チーズ 10g、コショウ 1g、玉ねぎ 1/4個、牛乳 30g

鮭ポテサラ

35分
秋鮭 70g、粒マスタード 小さじ1/2、塩/コショウ 各少々

鮭は小さくしてもやっぱりかわいい。味のアクセントで加えた黒胡椒がまだら模様になってるのも案外良い。

フードプリントパーティーに向けたプロトタイプの日。一発勝負でつくるのはあまり自信がないので、試してから改善しよう。

友人を招いたフードプリントパーティー。朝6時に準備開始、1人で3台のマシンは操れず、みんなで協力してつくった結果、やはりそのほうが楽しかった！

パーティーの残り物を消費する日。パン系のものを印刷するのには慣れてきた上、応用の幅が利くように。

9/23(Wed.)　9/24(Thu.)　9/25(Fri.)

蒸し鮭

15分

秋鮭 35g、粒マスタード 小さじ1/4、塩/コショウ 各少々

レンコンチップス(16/20枚)

25分

チーズチキン

55分

鶏むね肉 100g、粉チーズ 10g

鮭とレタスのチャーハン

50分

秋鮭 35g、粒マスタード 小さじ1/4、塩/コショウ 各少々

カレーピタパンサンド

60分

強力粉20g、米粉20g、ひよこ豆粉末20g、にんじん粉末 6g、ベーキングパウダー4g、粉チーズ15g、水85g、ターメリック/カルダモン/ガラムマサラ/クミン/パプリカ粉末 各1g

チキンミートボール

60分

鶏むね肉 100g、片栗粉 小さじ1、玉ねぎ 1/4個、卵 1個、大葉 2枚、パン粉 10g

レンコンチップス(4/20枚)

85分

れんこん粉末 6g、米粉 30g、片栗粉 6g、水 60g

梅チーズチキンカツ

75分

鶏むね肉 150g、塩/コショウ 各少々

プリント蒲鉾

60分

タラ 55g、塩 少々

WEEK 8
Preview

一大イベントのフードプリントパーティーを通して食の楽しさを再認識した8週目。「自分にまつわるモチーフの食べ物が嬉しい」、「食べ物かどうかさえわからないライスペーパーが楽しかった」など、食のエンタメ性、非日常の食を「みんなでわいわいできる体験」として提供でき、好評だった。一方的に未来の食をふるまおうとしていたのがおこがましくなるほど、みんな面白がって参加してくれた。やはりひとりでF3DPを使うだけではなく、同時に味や匂いを共有することで、新たな食べ方や食の組み合わせ方などのコ・デザインは促進されるのだろう。

つくり置きを食べ続けるのも3日目にして飽きがくる。手抜き感が嫌だが、とはいえ朝から印刷するのも面倒だ……。

レンコンチップスのパリパリした食感があるだけで、美味しく感じる上、1日寝かせて乾かすのも大事だったらしい。

何を食べればいいんだ〜と悩む時間を省くために、食事をタスク化してこなしてしまうのはどうも悲しい。

PICK UP

F3DPで
博多銘菓を
再現してみた

地元のお土産銘菓をつくってみた
くなり、レシピを探していると再
現レシピを配信するYouTuberを
発見。異なる国や文化のもと、ひ
とつの食品を再現すると、材料や
感覚の違いなどからあらゆる形状
で再現されて面白いに違いない。

超絶柔らか
ハンバーグを印刷

出力に適した粘度にするため、ハ
ンバーグの材料は牛乳や卵を多め
に混ぜて柔らかくした。天板に敷
いたクッキングペーパーの上にレ
イヤーを積層させる形で印刷。き
れいに印刷するために3Dデータ
を真円ではなく、アウトラインが
波線の円形にしたのがポイント。

3Dプリンティングパーティー

パーティーという食体験をデザインすることは、食
べ物や食材、メニューはもちろん、料理の順番、食
べ方、場所、家具、食器やカトラリー、照明、
BGM、空調、片付け方などあらゆる要素を総合的
に演出することであると実感した。

プリントカプセルの管理

今回使用したF3DP「Foodini」は5種類のカ
プセルを使い分けながら印刷が可能。細かい
溝や構造を持つカプセルを洗う作業はもちろ
ん、複数のカプセルを用意する手間と印刷に
かかる時間も、今後の機械の改善点であると
感じた。

WEEK 9

	9/26(Sat.)	9/27(Sun.)	9/28(Mon.)	9/29(Tue.)
朝食				

朝食

9/26(Sat.)

サプリメントヌテラトースト

55分
ヌテラ 15g、ビタミンD 1錠、
亜鉛 1錠

9/27(Sun.)

サプリメントヌテラトースト

20分
ヌテラ 15g、ビタミンD 1錠、
亜鉛 1錠

9/28(Mon.)

にんじんチップス・れんこん
チップス(各4枚/各15枚)

25分

9/29(Tue.)

安納芋チップス・かぼちゃ
チップス(各5枚/各15枚)

25分

昼食

シーチキンポテトサンド

65分
ポテトフレーク 20g、にんじ
ん/ブロッコリー粉末 各3g、
牛乳 80g

塩鮭定食

35分
塩鮭 100g

にんじんチップス・れんこん
チップス(各4枚/各15枚)

0分

安納芋チップス・かぼちゃ
チップス(各5枚/各15枚)

25分

夕食

肉巻き塩鮭

65分
塩鮭 80g、粉チーズ 5g

にんじんチップス・れんこん
チップス(各3枚/各15枚)

90分
薄力粉 10g、米粉 10g、にん
じん粉末 6g、水 25g・薄力
粉 10g、米粉 10g、れんこん
粉末 6g、水 30g

安納芋チップス・かぼちゃ
チップス(各3枚/各15枚)

40分
薄力粉 10g、米粉 10g、安納
芋粉末 6g、水 28g・薄力粉
10g、米粉 10g、かぼちゃ粉
末 6g、水 30g

ハンバーグマッシュポテト

55分
合い挽きミンチ(牛60：豚
40)150g、粉チーズ 10g、
ニンニクチューブ 3g

夕食は画像検索を中心に20分
ほど探し回った結果、F3DPに
関係なく一生食べたいくらい
良い組み合わせを見つけた。

自分の中で塩鮭のスタイルが
確立された上、野菜チップス
も改善を重ねて美味しくなっ
ていく。

夜に妹がつくり置きをしてくれ
ていたが、これがF3DPだった
らどれくらいありがたさを感じ
るだろうか。

祖母から送られてきた野菜を
使ってチップスに。仕送りは、
栄養面の心配など家族からの
メッセージを感じる。

9/30（Wed.）

ハンバーグ玉子

45分
合い挽きミンチ（牛60：豚
40）50g、片栗粉 3g

ハンバーグサラダボウル

40分
合い挽きミンチ（牛60：豚
40）60g、牛乳 15g、パン粉
5g、塩 少々

ハンバーガー

70分
合い挽きミンチ（牛60：豚
40）80g、牛乳 10g、パン粉
5g、ニンニクチューブ 1g、
塩 少々

最終日。終わったら、まず食
堂に行きたい。食堂の人たち
との関係性やホーム感を感じ
ながら食事がしたい（笑）。

WEEK 9
Preview

安定的な制作に終始し、冒
険の姿勢が影を潜めた9週
目。とはいえ料理自体の完
成度は高くなった。最終週
らしくF3DPの ある/ない
生活を想像して、両方のメ
リット/デメリットを検討
した結果、そんなことより
も誰かと一緒に食事をする
感覚や、場の雰囲気を求め
る願望が生まれたのは重要
な示唆といえる。また、ハ
ンバーガーを好んで食べて
いたことを真面目に分析す
ると、食材のカスタマイズ
性に富み、複数の食材が織
りなす味・食感の多層性を
持っている食品で、F3DP
の特徴を生かしながら弱点
も克服できるという利点が
あったからだと推測した。

Preview

フード3Dプリンタ生活を通して考える
未来のテクノロジーとの向き合い方

　未来の食卓の一端をご覧いただき、どう感じただろうか。"味"は使用した食材から想像してもらえれば、ほぼその通りだが、美味しい・美味しくないなどの"味わい"は、写真からどうにか想像を膨らませてもらえると嬉しい。掲載した料理は事前に練習することなく、即興的につくった場合が多く、「一体これは何だ」というものもたくさん生まれた。いずれも研究のために有益な記録になることは間違いないが、つくったものはすべて自身で食べなくてはならないので、少々残念な気持ちになることもなかったといえば嘘になるだろう。このように、実践しながら同時に調査もおこない、そして結果を省察することで、次につくるものや自分の見方・考え方も変化していく、という一連の流れはまさにデザイン的な取り組みだった。とはいえ、ようやく研究のスタート地点に立ったまでだ。ここに記した2ヶ月間の料理はまだまだ粗末なものもあった。加えて、著者の自炊経験が未熟であるので、「もっとこうしたら美味しくできる」という意見や感想をもとにこのF3DPを活用した料理の可能性をどんどん探究していきたい。

　なお、2ヶ月間の研究では「限界」として示すような制約や条件があったことも断っておく。たとえば、京都という地理的なこと、食材の保存には適さない真夏であったこと、被験者がひとりであったこと、今あるマシンのスペックや、著者の属人的な調理スキル（某お弁当チェーンの厨房でバイトをしたことがある程度）に依存したことなど。ただしこれは次に研究する人々へのバトンパスでもある。別の地域で、別の人が、別の旬の食材を使って料理をつくろうとしたらまったく異なるものが生まれることは当然だ。そのようにしてF3DPのレシピが増えていくと、ますます面白い分野になるに違いない。食とデータ、情報技術が交わる未来は、これまで食が歩んできた歴史とはまったく違う進化の仕方がありうるだろう。それはたとえば、自分のつくった料理のデータがまったく知らないところや有名人に使われて反響を呼んだり、思いがけないコミュニティで大流行したり、動画投稿SNSでは当たり前になっているリミックスの文化が食にもつながると非常に面白い。また、普通の3Dプリンタと違い、食事という目的のために毎日印刷する理由があるため、この分野は技術さえ整えばより急激に成長すると期待している。

　この2ヶ月間のF3DP生活では、調理のための新しいマシンを使うことで、料理する側のクリエイティビティがより試されたと感じた。一体どのようにF3DPを使うと上手く、早く、そして美味しそうな食べ物がつくれるのか、などの試行錯誤を繰り返し、それはもはや日々マシンから大喜利力を試されているような感覚に近かったかもしれない。その中で大きく3つの方向性を見出すことができたと考えている。

　ひとつ目は、3Dプリントを通して既存の食べ物の新しいつくり方の可能性が見えたこと。たとえば餃子の場合、皮で具を包むのではなく、レイヤーごとに重ねてつくったり、事前に味付けしたポテトで肉じゃがをつくったり、印刷の速さと安定性を確保するために蕎麦を円形で印刷したりした。これは新しいマシンを使って、これまでにつくったことのある料理をどうつくるか、という話なので、「エル・ブジ」の分子ガストロノミーと似たような取り組みともいえる。それでも新たな見た目や食

感、味わいが生まれるのは素直に面白い。これには機械に関する知識と料理に関する知識の両方が必要になると感じた。

ふたつ目は、既存の食べ物の形状をひとりの消費者が自由に決められる可能性が見えたこと。データで作成した形状を印刷するF3DPでは、たとえば焼き鮭を平行四辺形の形で印刷し、それをあたかも鮭の切り身のように認識していたことや、チキンを半円形に印刷し違和感がなかったことなど。これまで大量生産や輸送コストを考慮して四角や棒状に加工されていた食品は、自宅で印刷するなら自由な形状でつくることができる。もちろんこの調査のように時短のために幾何学的なものにしたり、両面焼く時にひっくり返しにくい形状は避ける、といった淘汰のプロセスは当然あるだろう。しかし、これらの形状は複雑な形状のプリントデータをつくることが面倒だからという理由よりも、食べ物に対してその形が腑に落ちると考えて、自然と選択したのは興味深い発見だった。いずれにしても自宅で食べ物の形状を新しく考えてみる、という行為自体は創造性に溢れていて楽しい。「おうち時間」に一家に一台F3DPがあれば、さまざまな形状の食品づくりが間違いなく流行っていたことだろう。

3つ目は、F3DPが食生活のファシリテーターとして機能する姿が見えたことだ。この調査の後半では栄養アドバイスをもとに、前の週に足りていない栄養素を含む食材を使った料理をつくることに努めた。そのおかげで栄養摂取目標に到達する健康的な食事が実現した。この調査では栄養評価とアドバイス、食材選び、調理を人がおこなったが、将来的にはF3DPがすべてを担う可能性がある。食材をセットして、予約ボタンを押しておけば、食べたい時に料理ができている。さらには食べたいと思うころにタイミングよく印刷しても良いか、などとF3DP側から聞いてくるような未来もあるだろう。日々の暮らしで忙しくしているような人の場合、食事について考える時間が後回しになることがしばしば起こる。F3DPは、そのような規則正しい食生活をマネジメントしてくれるような存在になりうるのではないかと考えると同時に、そんな未来を願っている。もちろん安全性や衛生面を考慮する必要は当然あるが、食とデータが重なっていくことで、ますます食のパーソナライゼーションが進むことは間違いない。そのラストワンマイルにF3DPが存在しうるのだ。

このように2ヶ月間の生活を通してF3DPの可能性の一部を見出すことができたのではないだろうか。他方、この調査で著者がとった行動をもとに、なぜそうしたのか、なぜそれをつくったのか、といった視点で深掘りを進めて潜在的なニーズを探り、サービスコンセプトを立案するような手順で研究に生かされた。その内容についてはCHAPTER 03（p.122）で示した通りだ。また、日記やインタビューに書かれた心情の変化（嬉しくなった、ひどく落ち込んだ、など）と、心拍数の記録を紐づけることで、混合研究法と呼ばれるような質的、量的なデータを掛け合わせた方法での分析もおこなった。それによって導き出した"ありうるフードデザイン原則"は、論文「Possible Design Principles for 3D Food Printing」（IASDR 2021）にまとめており、もし機会があればご一読いただけると幸いだ。

CHAPTER

04

フ
ー
ド
デ
ザ
イ
ン
の
未
来

　未来のフードデザインを描くにあたって、どのよう
な食が望ましいか、社会的インパクトをもたらすか、
あるいは文化の一端となりうるか。その可能性につ
いての明確な答えを知る者はいない。だからこそ、
一度具体的な食品やサービスをデザインし、可視化
したものを介して多様な人たちと議論することが重要
である。未来の食体験のプロトタイピングを通じて、
どう感じ、何を思うのか、自分ならどうするか、とい
った議論を促すことが本章の目的である。
　ここで示すのは未来の姿のほんの一事例に過ぎな
い。果たしてあなたはどのような望ましい未来の食を
想像し、描き出すことができるだろうか。

「未来食の試食会」を
開催する

これまでの章では、フードデザインの歴史や国内の先進事例、そのデザインの実践方法について述べてきた。本章では、遠からぬ未来の状況を想定し、その世界で我々が生活するリアリティある事例を目指した。食品やサービスを曲がりなりにもつくり出し、実際に体験した時に起こり得る問題や気づきは何か。そして、私たちの心を動かす望ましい未来はどのような姿かを探った。

2022年現在におけるフードデザインの主要なトピックスは、「環境問題と廃棄資源」「テクノロジーによる食体験の拡張」、そしてこれらが発展した先に交差する「人間らしい食のあり方」という3点から考察できる。

サーキュラーデザインやデジタルアセットの観点から、これまで外部化されてきた資源を見直しつつ食品とサービスを開発し、「未来食の試食会」を開催することで、新たな市場価値や食文化の可能性を模索した。

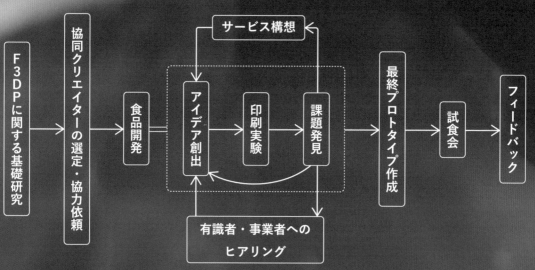

開発プロセス

食品開発から試食会に至るまでのプロセスは、左記の図の通りである。

　まず、これまで著者が実施してきたフード3Dプリンタの基礎研究で得られた知識やノウハウをベースに、開発する食品の方向性を検討。

　次のステップは、食品を開発する協同クリエイターの選定である。未来の食体験を多角的な視点から構想するために、料理家のみならず、キュレーターや編集者たちとチームを組んだ。

　食品開発においては、フード3Dプリンタを用いることと、今後の日本の食環境を前提とした上で、アイデア出しやプロトタイピングを繰り返し、多様な食品を試作。また、食品の見た目や味付けだけではなく、現在から未来に向かって変化するであろう社会課題や食のニーズ、食べ物との向き合い方などを議論し、サービス構想や有識者・事業者へのヒアリングを並行しながら最終プロトタイプを導き出した。なお、テクノロジーが導く食体験の拡張が「右肩上がりの未来である」という盲信に陥ることがないよう、先端技術と距離を置く飲食事業者へのヒアリングをおこない、構想に生かした。

　最後に、開発した食品を提供する仮想のサービスをシミュレーションするため「未来食の試食会」を開催。参加者へ想定する未来環境を提示した上で、完成した食品を提供し、フィードバックを得ることにした。

フード3Dプリンタに関する
基礎研究

食のデジタル化による新たな
ものづくりとその市場

　フード3Dプリンタは、ペースト状の食材を使って立体的なデータを印刷する3Dプリンタだ。食材の量や印刷する食品の形状、大きさなどを細かく数値で設定できるため、食のパーソナライゼーションを実現したり、人の手ではつくれないような造形を可能にしたりする技術として期待される。一方、現時点では印刷精度が粗い、印刷後に加熱などの調理が必要で手間がかかる、そもそもの知見が少ない、といった課題がある。

　フード3Dプリンタの可能性は何か。そのひとつはデジタルデータでのやりとりだ。我々は、視覚や聴覚の情報がデジタル化したことによる恩恵を受けているが、それと同様に、味覚や嗅覚に影響を与えるコンテンツがデジタルデータとして流通する可能性を有している。食品のパラメーターがデジタル化することで、インターネットやSNSを通じて食品をシェアしたり、個人の健康や好みに応じてパーソナライズしたりすることも容易になるだろう。

　2010年ごろから盛んになった3Dプリンタなどのデジタルファブリケーションを用いたものづくりによって、「つくること」の知識や技術が広く利用可能になった。このメイカームーブメントの流れが食の領域にも波及し、これまでとは異なる食が生まれる可能性を秘めている。

　調理する（料理をつくる）こと自体は、既に誰でも自由に楽しめるものだが、食品の流通を考慮に入れて食品開発をおこなう場合、事業者の規模や資本力が影響せざるを得ない。

　もし、小規模あるいは個人のフードデザイナーたちが、新たな技術によって新たな食品をつくることに参画し、消費者も含めてつながり合ったとしたら、食産業に新たな花を開かせることになるだろう。食は人間の生活において必要不可欠な要素のため、工業製品をつくる3Dプリンタ以上の飛躍も期待できるはずだ。それゆえ、デジタル化によって進展した映像や音楽産業以上のインパクトを市場に与えるかもしれない。

　また、食産業や食文化が抱える環境・社会問題を改善するために、課題解決に配慮した食品は今後さらに増加すると予想できる。その時、消費者の「共感」を呼ぶような独自のストーリー性を掲げて活動するフードデザイナーたちは、大手企業では参入できないニッチなマーケットにもアプローチできる存在になるだろう。

　地域や個人などが抱える個別固有のニーズに応え、活動領域を広げる個人のデザイナーたちがいる未来を見据えて、食品とサービスの展開を検討した。

食材を印刷できるように改造した汎用型3Dプリンタ。世界中のメイカーたちの活動を参考にして、つくるための環境自体もDIY的に整備した。

食のデジタル化に伴う体験の変化

味や形、食感など食品のあらゆるパラメーターがデジタル化することで、そのデータをダウンロードすれば、誰でも、いつでも、どこでもフード3Dプリンタで同じ料理を印刷して食べることができる。自分好みにアレンジすることはもちろん、アーカイブして数年後に同じ味を楽しむことも可能。

近未来のデジタルフードサービスのイメージ

食のデジタル化が普及する未来において、フード3Dプリンタ専用のレシピデータ共有サイトとして構想した架空のWebサービス「COOKCAD（クックキャド）」。 オンライン上でダウンロードできるレシピには、食材や調味料、調理方法に加えて3Dデータも含まれることを想定。

協同クリエイターの選定

多様なスキルと
アイデアを掛け合わせる

　今回の食品開発では、新たなテクノロジーの登場や、環境・社会課題の複雑化により今後生まれるであろう食に関わる職業や職能、そのチームが台頭することのシミュレーションもおこなった。

　具体的にはまず、フード3Dプリンタという機器を導入するにあたって、マシンの特性を把握し、3D形状の作成（モデリング）や食材に適したデータ作成をおこなうスキルが必要となった。フード3Dプリンタに限らず、デジタル技術を食に応用できる"フードエンジニア"という職種が、フリーランスや個人事業主の規模で活躍することを想定した。今回は、著者の緒方が担う。

　また、美味しいか美味しくないかは、食品において基本であり、最大のテーマでもある。味覚や嗅覚、視覚を駆使して多様な食材や調理法を組み合わせるレシピ開発をロボット単体が代替することは極めて難しい。先に述べた通り、個人のフードデザイナーとテクノロジーの共創を想定し、今回は京都を拠点に瓶詰めの保存食を製造・直売する「保存食lab」の主宰で料理家の増本奈穂さんに協力を仰いだ。

　さらに、アイデアを飛躍させるため、デザインや工学、食関係以外の観点からアドバイスでき、異分野を横断して活動する立場の人材を招いた。伝統工芸を軸にインディペンデント・キュレーターとして活躍する北澤みずきさんと、本書の編集者でもあるバンクトゥの光川貴浩さんである。

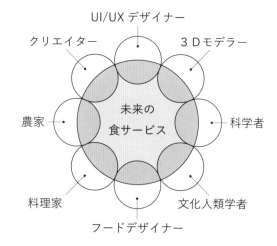

未来の食サービスを担う職域のコラボレーション

食文化に好影響をもたらすような未来の食サービスをつくるためには、領域横断的な人材によるコラボレーションが重要。特徴的なスキルや知識を持つ専門家に加えて、それらをつなぎ合わせ、相乗的に能力を引き出す中間人材の存在も必要になる。

保存食lab
（ほぞんしょくらぼ）

京都府京都市左京区吉田泉殿町
68-24

伝統的な保存技術からヒントを得ながら、現代の食卓に合う保存食を開発、販売する。商品の購入は直売所のオープン日、もしくはイベントや取扱店で可能。

フードデザイナー

食品およびUI/UX全般の企画開発。フード3Dプリンタに関する技術サポートを担当。

緒方胤浩（おがた かずひろ）

本書著者。京都工芸繊維大学大学院デザイン学専攻 博士課程。地元福岡でプロダクトデザインを学んだ後、京都に進学。食、未来、サービス、デザインを軸に共同研究やプロジェクトに従事する。

料理家

調理法やレシピ開発を担当。料理家の視点からトレンドやニーズをアドバイス。

増本奈穂（ますもと なほ）

保存食lab主宰。芸術大学卒業後、よりさまざまなシーンでのケータリングをおこなう。現在は伝統的な保存技術を現代の食卓に応用することを日々探究している。食に関する提案を主に活動している。

キュレーター

伝統工芸分野の知見からテクノロジー主導ではないコンセプトや体験設計を提案。

北澤みずき（きたざわ みずき）

インディペンデント・キュレーター。東京出身、京都在住。伝統工芸や骨董を主軸にホテルや商業施設の企画やしつらえ、バイイングなどを担当。2018年より開催している工芸・手仕事の展示販売会「DIALOGUE」のキュレーター。

編集者

中間人材として企画の進行、UI/UXやビジネス領域におけるアドバイスをおこなう。

光川貴浩（みつかわ たかひろ）

編集者。「編集」という職能をベースに、行政や企業、大学などの情報発信の戦略設計からコンテンツ作成、デザイン、エンジニアリングをカバーする、京都のクリエイティブ・ファーム「合同会社バンクトゥ」を経営。京都芸術大学、京都精華大学の非常勤講師。

食品開発

① 日本の「練り物」をアップデートする

デジタルデータを介して食を扱う著者と料理家の増本さんを中心にした食品開発チームは、まずフード3Dプリンタの現在における技術的な限界点や可能性を把握すべく、さまざまな食品の試作をおこなった。実際に手を動かしながら実験を進める中で、プリント食材として相性の良い食材や、その新たな市場価値、食文化の可能性を模索した。

具体的には、マシンの初期設定で印刷できるモデルをつくり、それを焼いたり、蒸したりすることで形状や食感がどう変化するのかをたしかめながら検討を進めた。それに加えて寿司や饅頭、モバイル食、スティック菓子など多様な食品を試作した。

現代的な食事のひとつにプロテインバーのようなモバイル食が挙げられる。栄養素を重視した機能的な食事であり、かつ「いつでも、どこでも食べられる」というコンビニエンスな価値がある。ライフスタイルや食事時間のパターンが多様化した現代において、手軽に栄養補給ができる食品として市場を伸ばしている。

モバイル食の試作を切り口に、「行儀が悪い」「家族全員揃って食べなさい」など、食に求められた旧来的な価値が変容していることにも着目した。これについて、北澤さんは「現代の食事は栄養を摂取するという考えに重きが置かれており、食事をするという行為に"魂をいただく"という感性がなくなった」と、食べ物への向き合い方に対して指摘した。この指摘から「余すことなく、すべてをいただく」「最後まで生命をまっとうしてもらう」といったキーワードが浮かび上がった。

一方、現在のモバイル食のひとつとして、ちくわや笹かまのような「練り物」がその役割を担っていることにも着目した。かまぼこは平安時代の古文書『類聚雑要抄』に記載されるほどの歴史があり、地域によってさまざまな種類の練り物が存在する。また、幅広いクオリティの魚介類が利用可能であることや、保存食としての機能を有することから、上述のキーワードと合わせて「環境問題と廃棄資源」を軸としたサーキュラーデザインのアプローチに需要がありそうだと考えた。

饅頭

寿司

スティック菓子

桑の葉粉末を混ぜ込んだ生地と挽き肉のレイヤーを重ねた饅頭、ピュレ状にんじんをシャリの上に印刷した寿司、各地の廃棄食材再利用を想定したスティック菓子。

② 廃棄食材「蟹の殻」と出会う

次に廃棄食材の利活用の対象を検討すべく、コンポストを活用するように家庭内で発生する野菜の皮や芯を用いてフード3Dプリンタを利用するシーンなどを想定した。

「蟹の殻」を廃棄食材として着目したのは、増本さんが開催したホームパーティーにおいて、蟹が供されたことにある。京都府京丹後出身の増本さんにとって、蟹は地元の地場産品であり、身近な食材でもある。ホームパーティーで出た蟹の殻を食べることはできないかと思いつき、本来なら捨てられる蟹の殻を材料の一部にした食品をつくることにした。

私たちはそれを「かにくん」と名づけ、資源循環に貢献するようなサービスとしての仕組みも想定しながら、実際の食べ物や食体験をデザインした。

また、蟹の殻に限らず地域ごとに出てくる廃棄食材を活用して、47都道府県でご当地の食品をつくれるのではないか、というアイデアも出た。

ホームパーティーで出た蟹の殻を丸2日かけて完全に乾燥させた後、粉末状に粉砕した。2月ごろに京丹後で獲れた蟹は脱皮したばかりで、甲羅がとてもやわらかかった。

「かにくん」のコンセプトモデル。フードデザイナーたちは未来の食に親しみを込め、愛称をつけてそう呼んだ。子どもが喜ぶお弁当のおかずを想定した可愛いキャラクターを構想。

有識者・事業者へのヒアリング

蟹の殻を再利用することの
価値を知る

蟹殻についてのリサーチをおこなう中で、蟹殻の主成分である「キチン」を極限にまで粉砕した「キチンナノファイバー」を製造販売するベンチャー企業を立ち上げた鳥取大学の伊福伸介教授のことを知った。ここでは伊福教授へのインタビューでわかった蟹殻を使うことのメリットと可能性を紹介する。

伊福教授が研究活動をおこなう鳥取県は、蟹の水揚げ量が日本一。境港には食品加工会社が集積し、蟹の身を剥いた後の殻が廃棄物として大量に発生する。それを地域資源として活用しようと研究を始めたそうだ。もともとセルロースナノファイバーの研究をしていたこともあり、そのままの状態では水との相性が悪く、扱いづらいキチンを微細に加工することに着目した結果、水によく分散し、医療品や化粧品、食品への応用が可能な新素材を開発した。

キチンナノファイバーを服用した時の効果としては、血中の脂質やコレステロールの上昇を抑える、潰瘍性大腸炎のような腸管の炎症や非アルコール性の脂肪肝炎を和らげる、あるいは腸内細菌の状態改善、腎臓病の改善などが明らかになっている。また、グルテンと作用してパンの膨らみを良くする、植物に与えることで窒素の吸収を促す、免疫力を高めるなどの効果がわかっている。食物繊維としてナトリウムの排出を促し、高血圧を予防する、便のかさを増やして腸内で悪玉菌が増殖するのを抑えるといった効果もある程度期待できるそうだ。

キチンは化学処理によって「キトサン」になり、さらに分解すると「グルコサミン」となる。これらは以前から高付加価値な健康食品としての実績がある。しかし、境港以外の日本海一帯の地域では畑にまいて肥料にするなどの利用にとどまっているようだ。ただし、キチンの原料として用いられるのは、ローラーで身を剥いた後の廃殻が入手しやすく、殻がやわらかい紅ズワイガニやズワイガニだけだ。蟹殻の成分はキチン、カルシウム、タンパク質が主要であり、殻の硬い毛蟹はカルシウム成分が多く、キチンの原料としての活用は少ないとされる。

蟹のほかにも同じ甲殻類のエビ、昆虫の外皮やキノコにもキチンは含まれる。タンパク源として注目され始めた昆虫食だが、コオロギやセミの抜け殻、絹糸を取った後の蚕のサナギからもキチンナノファイバーをつくっているそうだ。また、キノコを栽培した後の廃菌床や酒をつくった後の搾りかす、イカの中骨、貝殻にもわずかながらキチンは含まれるため、未利用資源の活用可能性はまだまだあることがわかった。

蟹殻を砕いて食品に混ぜることについては、「キチンが食物繊維として振る舞い、腸内細菌叢に影響を与えたり、多少は酵素により分解されてオリゴ糖に変換される、あるいは腸内細菌の餌となりその代謝産物が体内動態に影響する可能性はあるかもしれない」と言及いただいた。また、セルロースナノファイバーをプラスチックに配合して3Dプリンタの寸法安定性を良くしたり、強化するような取り組みは既にあることから、食品向けの3Dプリンタでも似たような効果が期待できるかもしれない、という示唆もいただいた。

鳥取県 境港の周辺には食品加工会社が集積し、蟹の身を剥く工程で廃棄物として大量の殻が発生する。（提供：伊福教授）

伊福伸介（いふくしんすけ）

鳥取大学持続性社会創造科学研究科工学専攻化学バイオコース教授。京都大学農学研究科博士課程指導認定後退学。博士（農学）。株式会社マリンナノファイバー 代表取締役社長（兼業）。京都大学生存圏研究所、京都大学国際融合創造センター、日本学術振興会特別研究員、ブリティッシュコロンビア大学を経て鳥取大学へ。2018年より現職。

飲食店でフード3Dプリンタを
展開することの可能性を探る

フード3Dプリンタを活用した食サービスを飲食店で展開することの可能性について、また一流シェフたちが最先端テクノロジーをどう捉えるかについて知るため、北澤さんを通じて、2019年の開業以来話題を呼ぶレストラン「LURRA°」を訪ねた。

京都の東山にある築130年ほどの町家を改装した店舗内では、シェフたちが料理をつくり上げる姿を大きなカウンター越しに間近で楽しめる。イノベーティブ系と呼ばれるLURRA°の料理は、コペンハーゲンにある「NOMA（ノーマ）」で研鑽を積んだシェフ、ジェイカブ・キアーさんのアイデアをもとにしつつ、大原や伏見の野菜やハーブ、国内を巡って見つけた食材、発酵食品などが使われ、薪の火で丁寧に仕上げられる。また、ミクソロジストの堺部雄介さんによる、季節ごとに移り変わるメニューに合わせたペアリングもこの店の大きな魅力だ。

そんな食体験の最前線を発信するレストランで食サービスに従事する専門家たちに、3Dフードプリンティングを実演し、その特徴や展望をプレゼンテーションした。それを踏まえてフード3Dプリンタで料理をつくり、自身の店で提供することに対して、共同代表を務める宮下拓己さんは以下のようにコメントした。

実演を見て知ったフード3Dプリンタの現在地点から、実装段階までにはまだ壁があると感じた。大まかには①ベース食材の安定性、②プリンタ庫内の温度管理、③人がつくれない形状、④印刷後に必要な調理工程、などが鍵になるだろう。

①印刷前のピューレやジェルを人がつくるため、日々の営業を考えると安定的に印刷できる品質を保つための微調整が難しい。

②プリンタ稼働中のカプセルに入った食材や、プレート上に印刷された食材の品質を保つためには温度管理が肝心。チョコのテンパリングなど細かなコントロールが必要になるため。

③既に型を駆使した独創的な形状の料理がLURRA°でも、世界中でも提供されている。人の手を超えるような

LURRA°店内でのプレゼンテーションの様子

ものをつくれないと意味がない。

④プリンタで形状をつくった後の調理工程の手間が想像以上にある。現時点の技術レベルでは時間がかかるため、事業者として扱うのはまだ難しい。

経営の観点からは、やはり高品質な料理を安定して提供するためには、まだまだ手間のかかる作業が発生することに課題があると指摘した。

一方、シェフたちはマシン自体に興味を持ち、料理の完成形に想像を膨らましてくれた。「イタリアンメレンゲは素材の性質的に、独創的な造形に向くのでは」「料理は滑らかさを追求することも多いため、3Dプリントによる積層痕が食べる時の印象に直接影響しそう」などの意見を得た。

LURRA°（ルーラ）

京都府京都市東山区石泉院町396

「日本の季節と文化のショーケースを創り出す」というビジョンのもと、新感覚の食体験を発信する。オープンからわずか1年でミシュラン1つ星を獲得した。

サービス構想

フード3Dプリンタを用いた
食サービスの展開

　こうしたリサーチとプロトタイピングを経て導き出した「練り物」「廃棄食材の利活用」あるいは「食事の消費化」というキーワードからフード3Dプリンタを活用した食サービスを広く構想した。以下の図では協同クリエイターがつくる3Dプリント食品や、そのレシピがエンドユーザーに届くまでの道筋を提供場所、場面、目的などに着目して整理した。この中から「商店で購入して自宅で食べる」際のサービスと、「飲食店で提供される」際のサービスのふたつを詳細に検討した。なぜなら、未来の食を日常的なシチュエーションで体験してもらい、できる限りありうる状況として想像してもらいたかったからだ。また、個人のフードデザイナーがアプローチしやすい場所としての現実味も考慮した。他方、誰がどこで、いつ廃棄食材を入手し、加工するか、といった製造に関することや、フード3Dプリンタの特徴であるパーソナライズを実現するためのユーザー情報をいかに取得するかについてもサービス全体の流れを俯瞰しながら検討した。

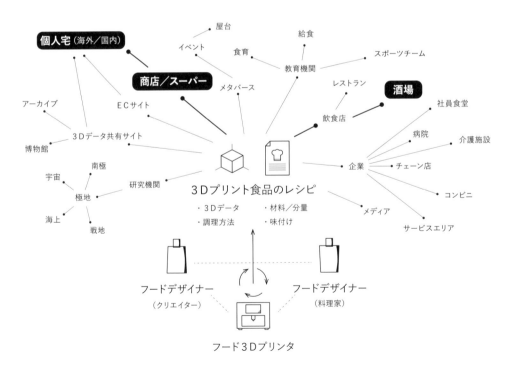

フード3Dプリンタを活用した未来の食サービス構想
フード3Dプリンタを活用した未来の食サービスについて、あらゆるステークホルダーを想定し、その可能性を広く検討。フードデザイナーがフード3Dプリンタを使って開発したレシピが、さまざまな場所や空間を通じて利用され、分岐の先端で消費される。

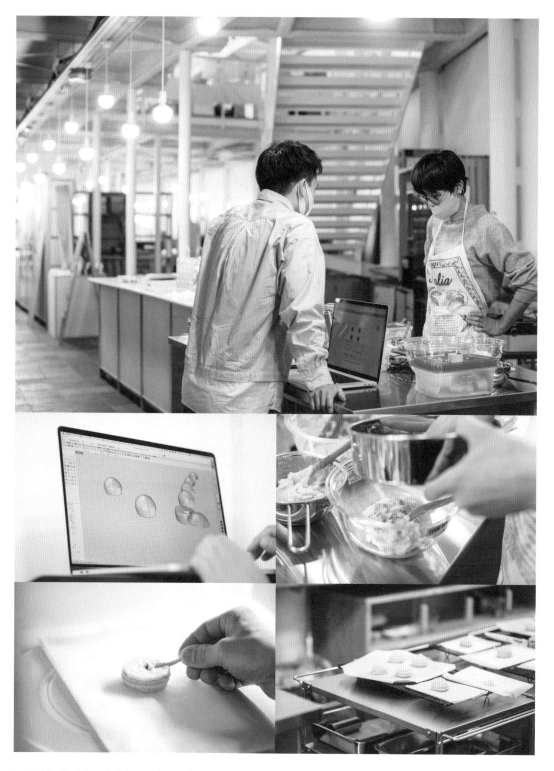

未来の食サービスを想定した食品開発の様子。場所はKYOTO Design Labのキッチンエリア。材料の分量や完成品の見栄えなどを調整しながら試行錯誤をおこなった。

最終プロトタイプ作成

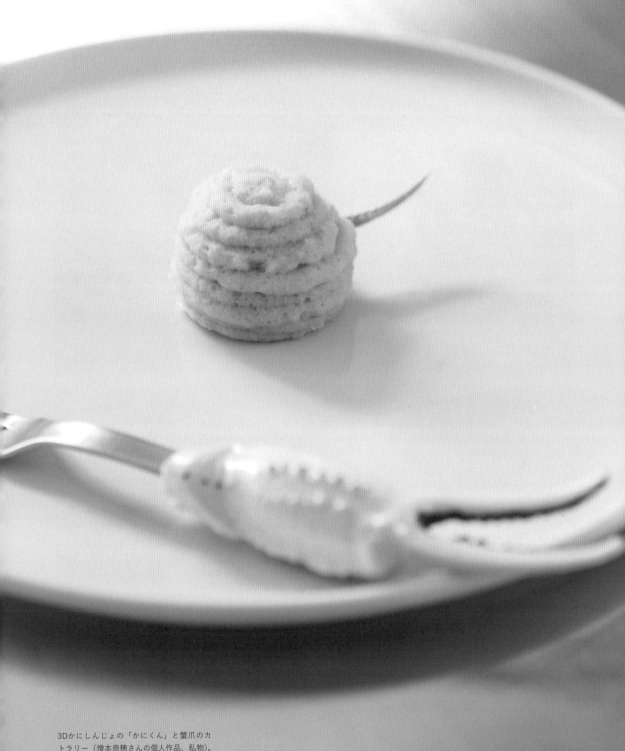

3Dかにしんじょの「かにくん」と蟹爪のカトラリー（増本奈穂さんの個人作品、私物）。

3Dかにしんじょ
「かにくん」のレシピ

「かにくん」と呼んだ最終プロトタイプは、えびしんじょのレシピをもとにした。風味づけのための蟹やえびなどの食材は、乾燥させた後に微粉砕機で粉末状にして追加。蟹殻粉末の分量はどの程度配合すると食感として良いか、十分な風味を得られるか、印刷が安定するか、調理した時に形を保つかなどを検証して決定した。

使用した基本の食材

- むきえび
- はんぺん
- 片栗粉
- 塩
- 砂糖

追加した材料

- 蟹殻粉末
- えび殻粉末
- ブロッコリーの芯粉末
- にんじんの皮粉末

微粉砕機を使ってサラサラの粉末状にした蟹の殻。えびの殻は粒の大きさを残して食感のアクセントとした。野菜の皮や芯は天日干ししてから粉砕した。

未来の試食会 ① | 商店・自宅 編

Scenario

あるユーザーが近所の個人商店で「かにくん（3Dかにしんじょ）」を購入し、調理。自宅に招いた友人にふるまう。ローカルな商店であるからこそ可能な、人と人との密な関係性をテクノロジーが支援し、食のパーソナライゼーションへ導く。

3Dかにしんじょ

1ケ ￥190.

税込価格.

Scene 1

Scene 2

Scene 3

Scene 4

Scene 1

店主は店頭で3Dプリント、もしくはフーデザイナーから仕入れた商品を販売する。

Scene 2〜3

客は購入した商品を自宅に持ち帰り、好みの料理に仕上げる。練り物はお吸い物や揚げ物、お弁当のおかずにもなる。

Scene 4

店主は客からフィードバックを受け、食材の種類や味付けなど、個々の事情や好みに合わせた商品づくりをおこなう。

商店・自宅での提供を想定したサービスの流れ

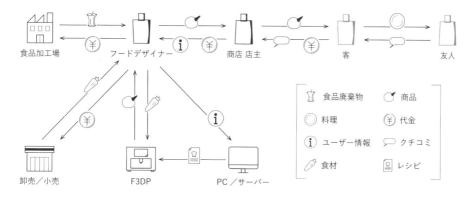

　商店・自宅でのシーンを想定した試食会①では、家族への料理経験を持つ菅崎さん、国外の食文化に詳しい小松さん、懐石の料理人として活躍する島村さんをお招きした。

　純粋な味の感想に加え、家庭でふるまう料理として食べたいと思えるか、一般に流通する未来が想像できるか、日常の食文化として定着しうるか、などを議題に試食会を実施。それぞれの立場・視点でフィードバックをいただいた。

CHAPTER 04 │ フードデザインの未来

参加者からのフィードバック

「懐石料理はお皿の上に何も残らないことが基本ですが……爪で自然を感じることができるのは面白い。」（島村さん）

「カニ殻はプチプチとした食感が足されているように感じました。うずらの骨は（肉と）一緒にミンチにするので、そういった食感を逆に楽しむことはあり。」（島村さん）

「じゃこ天のジャリジャリが10としたら、2か3くらいの感じの食感。」（小松さん）

「子どもは爪があるだけで、うわ今日はカニだ！と喜びそう。手でつかんで食べやすいのも良い。」（菅崎さん）

「（廃棄食材の再利用は）製造段階で出るものを使うことには抵抗ありません。食べ残しは抵抗ありますが、ビュッフェスタイルで残ったものは大丈夫。」（島村さん）

「未利用魚をすり身として活用して……フード3Dプリンタと組み合わせることで興味を持ってもらえるような方向はあると思いました。」（島村さん）

「顔写真を撮ってもらって……似顔絵かまぼことかいいかもしれない。地域の未利用魚を使って、観光資源にするなどあり得る。」（小松さん）

「データ転送して離れて暮らす家族に料理をつくってあげるみたいなこともしてみたい。」（島村さん）

「かつて蒲鉾屋は料亭の料理人と食品開発した時代があった……もう一度そんな関係ができると面白いと思う。」（淺田さん）

島村雅晴（しまむら まさはる）
ダイバースファーム株式会社共同創業者 副社長、2005年に懐石料理「雲鶴」を開店、2015年より8年連続でミシュラン1つ星を獲得。

菅崎優子（すがさき ゆうこ）
4児の母であり、京都の人気店「九時五時」でも働く。京都の芸術大学で版画を学んだ。増本さんの友人。

小松聖児（こまつ せいじ）
京都の中央卸売市場 会社員。「小松亭タマサート」店主、琵琶湖の湖魚でラオス料理をつくり、イベントなどで販売する。大学院生時にラオスで水産資源流通を研究した。

淺田信夫（あさだ のぶお）
有限会社 キク嘉老舗 代表取締役。6代目 菊屋嘉介。包丁のみで蒲鉾をつくる技術を受け継ぎ、現在はひとりでお店を切り盛りしている。

キク嘉老舗
（きくかろうほ）
京都府京都市東山区大和大路通三条下ル大黒町164

天保元年（1830年）創業の老舗蒲鉾店で、3代目が考案した「鬼焼かまぼこ」が有名。京都に残る数少ない蒲鉾専門店のひとつ。

※店舗での提供シーンは、店舗を借りたイメージ撮影であり、実際の提供はおこなっていない。

未来食の試食会 ② ｜ 飲食店 編

<u>Scenario</u>

フードデザイナーが串揚げ屋で捨てられる「えびの殻」を引き取り、「えびくん」としてつくった食品を店舗に卸し、それがお客さんにふるまわれる。フード3Dプリンタによって、廃棄食材から新たな商品を生み、店舗の特性ごとにカスタマイズが可能になる。

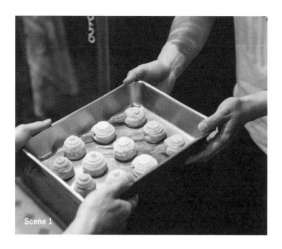

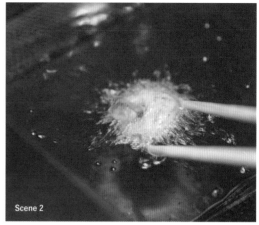

Scene 1
飲食店はフードデザイナーと契約し、商品を仕入れる。

Scene 2
店主は店舗で商品を再度加熱し、出来立てを提供する。

Scene 3
店主は客とのコミュニケーションから得た情報をフードデザイナーにフィードバックし、協力して商品を改良する。

Scene 4
えびの殻など店舗で出る廃棄食材は乾燥させた後、フードデザイナーに材料として提供する。

飲食店での提供を想定したサービスの流れ

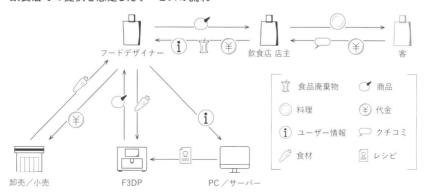

フードデザイナー　　飲食店 店主　　客

卸売／小売　　F3DP　　PC ／サーバー

食品廃棄物	商品
料理	代金
ユーザー情報	クチコミ
食材	レシピ

　飲食店での展開を想定した試食会②は、飲食店の店主である堀田さん、サービスデザインなど、デザイン領域で活躍される遠藤さんにご参加いただいた。コストや味など飲食店側の視点と、サービス設計も含めたデザインの観点から見たフィードバックをいただき、食品単体はもちろん、ユーザー体験としての可能性を検討していただいた。

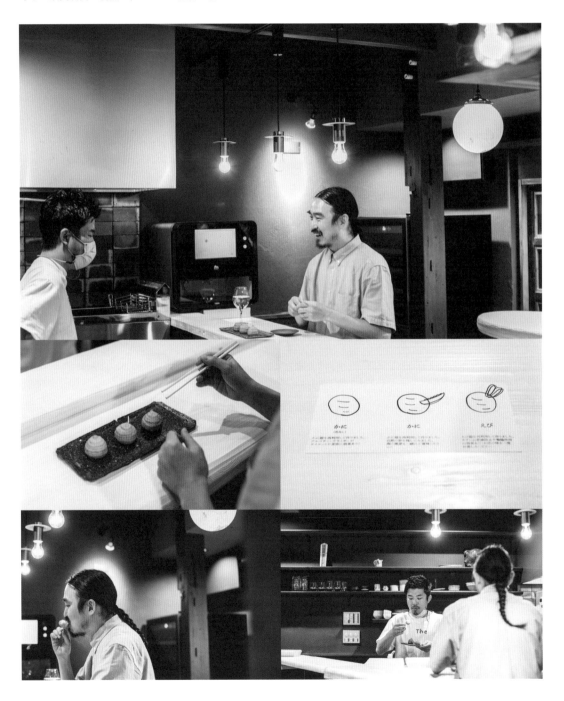

参加者からのフィードバック

「うまいうまい、想像以上に美味しい。エビの殻はけっこう風味が残っている……酒のアテですね。」(堀田さん)

「1個に3匹分のエビの旨味が入っているエビフライとかできそう……1個400円くらいで。」(堀田さん)

「骨とか尻尾まで食べたほうが美味しくて……サーキュラーとか環境に良いとか意識しなくても……あの海を救っているみたいなストーリーは……意識の高さで人を遠ざけない感じがいいかもしれない。」(遠藤さん)

「4年間老人ホームで働いてたんですけど、栄養満点で、手で食べやすくて、美味しい……練り物はお年寄りにも良さそう。」(堀田さん)

「お店では、エビ殻、ブロッコリーの芯、卵の殻、魚の皮などが廃棄として出る。肉の脂部分は野菜炒めに使うと旨味が出る。」(堀田さん)

「苦手食材を克服するためよりも、美味しいものをより美味しくできたほうが、ユーザーはついてくると思う。」(堀田さん)

「とても良い食材を使って……組み合わせで究極に旨味が味わえる…美食方面に突き詰めるのは面白そう。」(遠藤さん)

「チーズに形状をつけて印刷して冷蔵したものを、串揚げの上に乗せて提供できるとすごくいい。」(堀田さん)

「(フード3Dプリンタが1台50万円くらいというのは)意外と安い。アイスクリーマーが同じくらいの値段するから……こだわりの料理屋さんは使うかもしれない。」(堀田さん)

遠藤英之(えんどう ひでゆき)

株式会社インフォバーン INFOBAHN DESIGN LAB. デザインストラテジスト。編集者の思考を用い、メディアをツールとして捉えたサービスデザイン、コミュニティデザイン、プロジェクトデザインの研究/実践をおこなう。

堀田 樹(ほった たつき)

「シロトクロ」店主。老人ホームやIT会社、ゲストハウス運営などを経て、料理人として「イルラーゴ」のオーナーとなり、現在に至る。

シロトクロ

京都府京都市東山区団栗通大和大路西入六軒町206番地1 どんぐり会館2-C

三条の人気BAL「イルラーゴ」の姉妹店で、特選ワインと串揚げを味わえる。京都の人気飲食店で構成された飲食会館の一店舗として2022年6月に始動した。

※店舗での提供シーンは、店舗を借りたイメージ撮影であり、実際の提供はおこなっていない。

考察

本章では「かにくん」をつくることを通じて、未来の食を思索した。食材として蟹を選んだことは、ある種の偶然であったが、廃棄食材を取り入れた食品開発をするにはちょうど良くもあった。なぜならテクノロジーを駆使した「カニカマ」という食品を引き合いに、「もどき料理」のアプローチを検討できたからだ。廃棄食材はオリジナルの食材に対して、不要として捨てられてきた部分であるため、必然的にその間には主従関係が生まれる。これは代替品の場合も同じであり、オリジナルを再現しようとした結果、それと同等かそれ以下の存在にしかならない。それに比べて精進料理などで用いられたもどき料理は、独自の存在として代替品とは異なる価値を確立した。オリジナルの復元ではないアプローチを取るという観点から、フード3Dプリンタでどんな未来の食をつくるのかが問われたように思う。

最終的に選んだ「練り物」というフォーマットは、種々の要素を表すのに大変適した食べ物であった。かつては贅沢品や贈答品として扱われた食品が、現在ではサービスエリアなどを中心に、手軽なお土産やモバイル食としての需要があり、この分野のアップデートが食産業に一定のインパクトを与えうること。また全国に普及し、地域性を確立しながらさまざまな種類を展開しており、形や見た目の制約がほとんどない自由な食品として、その調理方法や混ぜる食材によってかなりのバリエーションを有していること。さらに加工という工程を経ることによって廃棄食材との相性が良いこと。これらの要素から、オリジナルではない独自の食べ物をつくることの違和感が比較的小さく、今後の環境課題やライフスタイルの変化を想定した際に、検討に値するフォーマットであった。総じて、未来の食の表象に適していたといえる。

他方、本章における取り組みでは、ペースト食材という特性や現段階のフード3Dプリンタの技術的な限界点から「何の食材を食べているかわからない」という状況になる未来を危惧した。テクノロジーや分業の進歩により、消費と生産の距離が生まれていることはひとつの課題である。そこで食材の形を視覚的に示すために蟹爪を

置いたが、結果的に原材料を認識できるようになった。また、プロジェクト初期に指摘した「食べ物への向き合い方」に対しての思考を深めたり、食欲や会話を誘発するトリガーになった。

また、今回の取り組みは、練り物の主原料である魚の漁獲量や養殖に関する課題を検討する機会にもなった。協力先の老舗蒲鉾店では、国内沿岸で獲れたグチ、ノドグロ、アマダイなどの魚は底をつき、現在ではアラスカからスケトウダラを、インドからイトヨリを、メキシコからグチを、主に価格と労力を考慮して「すり身」として輸入するそうだ。こうした状況に対して、養殖魚の研究も盛んにおこなわれるが、多くの魚が肉食のため、餌のコストが非常に高くつくという課題があることを参加者のフィードバックを通じて知ることができた。肉食魚に代わる草食魚の活用が期待されており、その美味しい食べ方の探求が求められている。

今回構想したサービスが展開される時、カスタマイゼーションという点をどう取り入れるかがフード3Dプリンタをはじめとしたデジタル技術を活用することの意味につながるだろう。今回、シミュレーションしたサービスでは、タッチポイントとしての店主がお客さんのニーズを聞き出す役割を担った。そしてフードデザイナーは店主を通じてニーズを把握し、ミニマルな規模でも食品開発に反映させるというシナリオだった。グローバルとローカル、都市と地方、企業と個人、これらの分断を超えて、テクノロジーがもたらす恩恵をあらゆる人が得られる状況を導くことが、食産業と食文化の持続性につながるだろう。今後、さらに情報技術が発展することで、人を介さずにニーズを把握できるようになるが、果たしてその合理性が双方の満足度に貢献するのか。そうとも限らない場面のほうが多いのか、つまり人と人とのコミュニケーションの重要性が求められ続けるのか。そこにデジタル技術をうまく活用する方法はあるのか。どのような未来の食が求められるかによって、サービスのデザインは変わってくるだろう。

そして、どれだけアイデアが詰まっていても、サービ

スのモデルに価値があっても、デザインした食べ物を口にしてもらえなければ、未来の食をともに考えるに至らない。その意味では、完成した「かにくん」を「美味しい」と感じてもらえたことが何よりの収穫だったといえる。これは料理人や飲食事業者とともに、協同で食品開発やリサーチに取り組んだおかげで得られた成果である。食べ物としての味を担保できるクリエイターの存在は、フードデザインのプロジェクトに欠かせないことを改めて感じた。一方、飲食店や小売、家庭をはじめ食の現場を支える人と、新たな技術やサービスを描く研究人材やクリエイターとでは、価値を置く指標に大きな距離がある。つまり、前者はフード3Dプリンタや培養肉がもたらすイノベーションになかなか馴染みがなく、後者は、多くがそれらの技術も取り入れながら活動しているということである。両者が交わる機会や人材の教育に課題があることを痛感する取り組みでもあった。

　さて、読者のみなさんは今回の取り組みをどう感じただろうか。未来の食を考えるきっかけをつかんでいただけただろうか。もしあなたが商店街や飲食店にいる際、蟹の殻を原材料としたフード3Dプリンタ製の「かにくん（3Dかにしんじょ）」を見かけたら、果たして口にするだろうか。その体験や味とともに、どのような未来の食がありうるかをぜひ想像してほしい。

「未来の食文化」を生み出す
フードデザインとは

島村雅晴
宮下拓己
山内 裕
水野大二郎

座談会

01

　日本にも「フードテック」の波が本格的に押し寄せ、社会実装のフェーズに突入しつつある。環境問題に直結する一手としても期待されているが、果たして我々は「課題解決」のために食事をおこなうのだろうか。懐石料理店の立場から環境問題に危機感を持ち、培養肉開発や養殖魚の研究にも取り組む「雲鶴」の料理長・島村雅晴さんと、テクノロジーに依存せずともイノベーティブな食体験を提供する「LURRA゜」の共同オーナー・宮下拓己さん。前半はふたりの考えを切り口に日本のフードテックの可能性を問い、後半はサービスデザインの研究をおこなう京都大学経営管理大学院の山内 裕さんを交えて、食とテクノロジーをつなぐデザインのあり方に迫る。

島村雅晴

2015年より8年連続でミシュラン1つ星を獲得する懐石料理店「雲鶴」の料理長を務める傍ら、2020年に培養肉の研究開発をおこなうダイバースファーム株式会社を共同創業。2022年より近畿大学との共同研究として、環境負担を最小限に抑えた未利用魚「アイゴ」の養成と種苗生産に関する研究にも携わる。

宮下拓己

辻調理師専門学校に入学後、上級のフランス校を首席で卒業。フランス料理の名店「ミシェル・ブラス」にて研鑽。帰国後、大阪の三ツ星レストランや東京のレストラン、オーストラリアやニュージーランドでソムリエとしてのキャリアを積み、2019年、京都・東山に「LURRA°」をオープン。

山内 裕

京都大学経営管理大学院教授。サービスデザイン、サービスインタラクションを専門とし、顧客満足度を主とした従来のサービスとは異なる、新しい価値によって顧客を魅了し巻き込むサービス、および事業者と顧客の双方向的な関係性について研究をおこなう。著作に『「闘争」としてのサービス』など。

水野大二郎

本書共著者。京都工芸繊維大学未来デザイン・工学機構教授、慶應義塾大学大学院政策・メディア研究科特別招聘教授。

飲食事業者からみた
フードテックの可能性

―宮下さんが営む「LURRA°」では、薪火のみでつくられる料理やミクソロジーの技法を取り入れたドリンクなど、テクノロジーに頼らない新しい食の体験を提供されています。フードサービスの最先端ともいえる現場におられますが、食とテクノロジーの関係は今後どのように進むと感じていますか。

宮下　世界の人口増加に伴う食料不足や資源の過度な利用による環境への悪影響といった問題を解決するために、フードテックが進んでいくのは当然だと言えますし、単純にできることが増えるという意味では良いことだと思っています。ただ、人は機械化されたものを食べたい時代ではなくなってきていると感じていて。2002年にスペインのフェラン・アドリア（Ferran Adrià）[1]がシェフを務める、食への科学的アプローチを体現したレストラン「エル・ブジ（El Bulli）」が世界のベストレストランに選出されたことを起点に、世のレストランの風潮が一気に分子ガストロノミーの方向に傾きました。しかし、そこから時間がたち、"食べたことのないテクスチャーを求める"という類のブームは過ぎ去ったのではないかと。今は自然回帰したいという気持ちが回ってきている、個人的にはそう考えていますね。

「LURRA°」では、「均一化されすぎない時間」を大切にしているといい、薪火をはじめ不安定さをあえて残すことで、ある種の"新しい体験との遭遇"を提供している。

*1　分子ガストロノミーなどの科学的調理法を用い、独創的で芸術的な料理の数々を生み出した天才シェフ。料理長を務める「エル・ブジ」は1997年にミシュラン三ツ星を獲得、2006年から4年連続で「世界のレストラン50」で1位に輝く。2011年7月、新たなステージに向けて「エル・ブジ」の幕を閉じる。

—サステナビリティのムーブメントは、もはや食に限らずあらゆる分野で起こっていますね。

宮下　たとえば代替肉についても、ただお肉に代わるものをつくるという考え方だと、日本は難しいのではと思っていて。何百年、何千年も前から日本人は大豆の味に慣れ親しんでいるし、日本の企業で研究されつくしている。そのぶん、当たり前すぎて味の期待値が低く、付加価値を感じにくいのではと懸念しています。

島村　僕は、日本は既に一歩進んでいるとも言えるかなと。海外で代替肉というと、技術を進めてリアルな肉に近づけるというアプローチ。対して日本の精進料理には、野菜を肉や魚に見立てて調理する"もどき"という文化があります。たとえば「うなぎもどき」は、もどきと言いながらも決してうなぎに似せることはしておらず、味もまったくの別物。けれど、それをうなぎとして捉えるという事が日本流の美学として存在している。本物に近づけようとするといつまでも偽物どまりで、本物より安くないと売れない。僕も培養肉の開発に関わっていますが、本物の肉に近づけるより、新しい食材として捉えています。

—島村さんは日本の伝統を引き継ぐ料理長と、最先端のテクノロジーを使った培養肉の起業家という、一見相反するふたつの顔をお持ちです。

島村　培養肉というと、やや突拍子もないイメージを持たれることが多いですね。開発を　始めた理由は、天然ものや希少価値の高い素材に価値を置く現状に、それらを扱う現場にいるからこそ危機感を感じたからです。バブル時代の基準のまま価値の転換がおこなわれず、今に至っている。温暖化をはじめ地球環境が変化している中で、同じやり方を続けていくことに疑問を持ちました。

—培養肉は、どのようにしてつくられるのですか。

島村　鶏の場合は主に卵を途中までかえし、そこから細胞を取り出します。牛の場合は、大人の牛に機械で細い針を刺し、ごま粒にも満たない大きさの細胞を採取して

「LURRA°」の宮下拓己さん。時間の都合上、遠隔地より座談会の前半のみ参加いただいた。

培養します。まずは細胞だけをどんどん増やし、増えたところで一気に筋肉の細胞に分解、変化させる。自然の発生学的な成長とはまったく異なるので、新しい食材として普及させていくほうが自然なんです。

宮下　たしかに新しい食材として見る方が、未来が見える気がします。人類が知を手に入れ、調理が生まれて100万年とも200万年とも言われますが、その中で真空調理のようなマイナーチェンジはあったものの、食材のアップデートって大きくは進んでいない。そこにフードテック産業がどこまでいくのか。特に一般大衆やマスマーケットへ普及するのはどれぐらい先なのかが気になるところです。

—新しい食材や食品が定着する際に、どういうことを実現する必要があるでしょうか。

宮下　僕が個人的に思っているのは、シンプルに美味しくて安いということ。圧倒的に美味しく圧倒的に安いと社会に定着していく。環境問題のみを理由に、大衆は培養肉を選択しないのではと思っています。高価なものとして受け入れていくという方法もあると思いますが、たとえばどちらがより健康的かという視点。培養肉1個食べたら、1日に必要なミネラルが全部取れます、となると価値は変わってくるでしょう。

島村　培養肉は筋肉と脂肪成分の場所や比率を自由に組

み合わせられるので、その可能性を大いに秘めています。たとえば、オメガ3やオメガ6の割合を調製することもできるので、栄養機能食品ともなりうる。味の面についても、アメリカの企業が培養サーモンをつくっていて、既に養殖のサーモンよりも美味しいという話があります。そもそも、サーモンは腹部の油が多すぎるきらいがあるのですが、培養サーモンだと簡単に最適な脂肪分へとバランス調整できる。そう考えると、天然ものや養殖ものよりも、培養肉が一番美味しい、一番健康的である、という世界は十分ありえます。選ばれるだけの商品力ができれば、ほかのものより高くても買う人が出てくるでしょう。

——それは非常にポジティブな未来です。一方で、ネガティブな未来から需要が生まれる想定もありますか。

島村 ネガティブなアプローチで考えられるのは、魚であれば海洋汚染でしょう。たとえば天然のものが水銀やマイクロプラスチックなどを含んで、危なすぎて食べられないという未来がやってくるかもしれない。

——食の現場を知る島村さんと宮下さんのお話を受けて、水野さんと山内さんはどう感じましたか。

水野 培養肉については、自然物と人工物の話が溶け合った新しい価値観を生み出していると思います。新しい選択肢をつくるというより、まったく違うもうひとつの異なる現実を生み出すんだ、という向き合い方ですね。

京都大学経営管理大学院教授の山内 裕さん。

僕も、代替という言葉の持つイメージはたしかに良くないと思います。「現状が持続できないので、ほかのもので代替する」というのは、そもそも現状よりも劣っているという認識からのスタートです。現状を持続するために仕方なく……という話をしている限り、価値の転換や新しいものを生み出すことにならないのではと危惧します。ヴィーガン・ハンバーガーみたいに、今さらアメリカ料理をするメリットもないでしょう。

山内 日本の食でいえば、たとえば豆腐。豆という当たり前にあったものから化学反応によって生み出されましたよね。ほかにはない新しい食感に豊富な栄養分、とても画期的です。今となっては当たり前の食べ物ですが、豆腐が生まれる前と後では、食に大きな進化が起きたと思うんです。あるいは、こんにゃくというのも不思議です。平安時代から食されていたと言われていますが、そもそも栄養がほとんどない。必要ないものをなぜあんなに苦労してつくっているのかと。手間もかかるし、万人受けするわけでもない。でも、食材として生き残っている。

水野 私が感じる食文化の面白い点とは、「蕎麦がき」でもよかったのに、あとから「蕎麦」という食品の加工技術や形状が生まれたりすることです。「世の問題を解決する」といった論点からは離れた、「新たな形や食感、風味などが表現されたものを楽しむと、人生が豊かになる」という世界が、フードデザインには多く存在していますよね。食の歴史は、デザインの世界よりも長く、深い。その長さや深さを尊重したフードデザインのありようが、ひとつのヒントになるのではと思います。

自然とテクノロジーの融合による個性の創出

——島村さんは、将来、フードテックを利用したお店を構想されていますか。

島村 今まさに、サステナブルなレストランをつくろうと準備をしているところです。培養肉や養殖の魚、グラスフェッドビーフ[2]、そういったものだけを使ってお客

*2　自然環境のもとで放牧され、牧草だけを食べて健康に育った牛肉のこと。現在多く流通している穀物肥育牛に比べて栄養価が高く、赤身が多くヘルシーでありながら肉本来の旨味が強いと注目されている。

さんと対話をしたい。新しい技術を見せるショールーム的なものではなく、身を持って体感してもらえる空間です。実際に見て食べて、自分の身体の中に入れるという経験は、響く度合いが違いますよね。言葉だけの環境問題ではなく、自分事として考えるきっかけになる場所をつくりたい。そのひとつのツールとして培養肉に着目しています。

水野　新たなお店では、料理される方がお客様に新規的なサステナブル食材などの解説をするのでしょうか。説明的になりすぎると、客としては「美味しいと答えざるを得ない」ということも起こりうるかと。

島村　理想としては、説明せずとも皿の上の表現を見て感じてもらい、気づきを与えられるようにしたいと考えています。心に残ったものをあとから自分で調べて、知ることにつなげてほしい。「完全なるサステナブルなレストランです」と前もって宣言しておくことで、出された料理になにか背景があるのではと心構えを持っていただけるのではないかと。多くを語らずともできるというのが僕の考えです。

―島村さんは培養肉のほかに、養殖魚の研究にも関わっておられます。同様の問題意識が根底にあるのでしょうか。

島村　そうですね。「雲鶴」では天然の魚を中心に扱っていますが、ただ獲り続けているだけだと水産資源が枯渇していくのは目に見えています。しかし養殖された魚を使うにしても、今市場に出回っているものはあまり美味しくない。ならば自分たちのお店でも使えるような養殖業を考えなくてはと、新たに養殖の研究にも関わり始めました。難しいのは、養殖業をすれば魚が減らずにすむかというと、そうではないところ。たとえばブリを1kg太らそうと思うと7kg、マグロだと15kgの魚を餌としてあげる必要があるといわれています。

―海洋資源という意味では、本末転倒になってしまいますね。

島村　そんな中で、注目しているのがアイゴという草食

懐石料理店「雲鶴」料理長の島村雅晴さん。

の魚です。肉食ではないため、海洋資源への負荷が軽減できる。しかも、沖縄周辺の暖かい海に住んでいたのですが、温暖化の影響で瀬戸内海や北の海にも入ってくるようになっています。

―海洋環境の変化を逆手に取って、新たな価値をつくると。アイゴが、これまで着目されてこなかったのが不思議です。

厄介な魚なんです。養殖の海苔やわかめを食べ尽くしてしまったり、磯の海藻や苔を食べているウニやアワビが影響を受けて育たなくなってしまったり。海藻を食べているので独特の臭みもあり、単純に獲って食べることもできない。そこで私を含む料理人6人と研究者1人で、アイゴをいかに美味しく調理するかを研究しています。完全養殖にして売れ残ったキャベツやレタスなどの野菜くずを餌にすることで地域の廃棄物を使いながら、身の甘みも増やして調理しやすく改良するという実験を進めています。そのアイゴをレストランの中心に据えて、温暖化の問題や未利用魚の問題などの会話のきっかけにしたいのです。

水野　サステナブルなレストランで、なぜブリやアユではなくアイゴを食べているのか、ということに気づく時点で、メッセージ性の高いものになるわけですね。

島村　市場で見ることはまずない魚だからこそ、逆に新しい体験を求めている方たちにも興味を持ってもらえる

のではという狙いもあります。

水野　日本料理の世界では食材の旬に対し、「走り・盛り・名残」[3]の3要素がありますよね。料理人は同じ食材でもその時期に合わせて、客がどのようにその食材を食べてきているかを考え、メニューをつくる。料理人と気候条件、料理人と客という対立軸があることで、豊かな食文化が形成されています。ですが、これが成立するには自然環境が今まで通り継続することが前提です。環境問題は目に見えて悪化している中、登場する代替肉などには旬は存在しません。環境問題が差し迫った時に料理人はどのように捉え方を変え、価値を高めることができるのでしょうか。あるいは、培養肉や遺伝子編集した魚などが市場に出回るのが当たり前になった社会が訪れた場合、どう扱っていくことになるのでしょうか。

島村　私の店では、「走り」はわりとストレートに出します。あまり手を加えず、定番のお料理で食べていただく。「盛り」は店のオリジナリティを見せる。「名残」は、お客様もその食材を散々食べてきているころなので、一番変化を持たせます。フードテックを入れる際に旬という概念が消え、均一化されると予想すると、その中で名残の要素が一番必要になるのではと思います。はじめから手を加えて新しいものを提供するイメージです。環境問題など、背景にあるストーリーも含めて体験してもらうように、文脈も入れ込んだデザインをおこなわなければいけないと思います。

本書共著者、水野大二郎。

水野　フード3Dプリンタのように、誰が操作しても同じデータなら同じ結果をもたらす制御可能な食品加工技術がある一方、発酵技術や微生物、菌類のようなバイオテクノロジーは、自然の力を借りることで大きなブレが生じます。広義で捉えるとどちらも「サイエンス」ですが、発酵や培養といった微生物との共生を考慮するとブレが楽しめるかもしれません。

島村　ブレを楽しむというのは良い切り口ですね。特に発酵技術などは微調整の必要が生じるので、料理人が関わることで自然と個性が出てくる。他方、培養肉も「個性を出す」という意味では共通点があります。料理人がリクエストしたら、それに忠実に合わせてつくることができる。変化を自然に委ねているわけではないですが、個々人の考えによって、より個性的なものをつくりだすことはできるのです。

――自然との共生やパーソナライズ化は、フードテックの可能性を広げそうですね。

島村　培養肉はテクノロジーというカテゴリに属し、画一的なものをつくるというイメージが強いですが、もととなる細胞は生きものです。毎日、世話をして手間をかける必要があるんです。皮膚も免疫系もないので、かなり繊細な生きものを扱っている感覚。僕としては、マスプロダクトとしてタンクで大量生産するというより、もっと小さなスケールでつくっていきたいと考えています。たとえば、牛を飼っている農家が牛も飼いつつ、自分のところの牛の細胞で培養もおこなうとか。各地でそうなれば、個性を持った培養肉がたくさんできてくるかもしれません。今は種牛や種鶏がいて、全国各地で同じものを育てているのが現状です。培養肉という選択肢の出現によって、地ビールのような形で"地培養肉"がどんどん生まれれば、むしろ多様性につながる。もっと言えば卓上型の機械ができれば、各レストランで培養することも可能でしょう。

山内　地培養肉は、自分がそれを食べることを考えたときにドキドキしますね。小さい事業者レベルでも、土地性を生かしながら大規模事業者がパッケージしないもの

*3　ひとつの食材の旬の期間を3つに分け、季節の移ろいを楽しむという和食の考え方。その季節の初期に収穫されたものを"走り"、もっとも流通が増え、おいしさが際立つ"盛り"、終わりかけに来年もまた食べられるようにと惜しみながら食べるものが"名残"と呼ばれる。

の可能性を模索する。新しくもあり、重要なポイントです。

島村　魚の養殖の世界では、実際に地域の特産としてみかんの皮やオリーブを食べさせた鯛やブリがあります。同じように培養液の中に土地の独自性が表現できるものを入れられる。たとえば、和歌山だったら梅のエキスをほんの少し混ぜて、抗菌性がアップし梅漬けの味わいになるとか。こうしたエッセンスを加え、それぞれの個性を生むことが今後期待されると思います。

新たなフードデザインが 「食文化」になるために

—今後、このまま自然回帰の流れが加速するのか、それともテクノロジーによる食文化を受け入れる日が来るのでしょうか。

水野　時代の変遷を見ても、揺り戻しは必ず起きると予想しています。このまま自然回帰の流れが支配的になるとは想定しづらい。マクドナルド然り、ラーメン二郎然り、それだけでは栄養価に偏りがありそうなものや、極端に大量に食べることを促したりする現象は既に起きています。人間の欲望は常に合理的ではなく矛盾を内包し、揺らぐものではないかと思います。

島村　同じ人の中でも、日々揺れ動いていますよね。今日はジャンキーなものが食べたい気分だけど、次の日にはナチュラルなものを食べたいとか。食の選択肢が増えている分、そのサイクルがより短期間になっている気がします。

—テクノロジーはビジネスの効率性や合理性を高めるのにも最適です。フードデザインの担い手は、テクノロジーに対してどのような姿勢で臨むべきでしょうか。

水野　デザインは人間社会をより良い状況にすることに寄与する。そう学んできた人間としては、「良いものを食べてもらいたい」ということに尽きます。仮に社会や市場の動向が「不健康な食べもののほうがウケが良い」、

「環境負荷が高くても売れれば良い」と言われても、正直それを助ける気持ちになりません。人を不幸にするようなフードデザインは普及しないほうが良いと思います。とはいえ、最終的に大事なのはレシピなどがデザインした人の意図から離れても、消費者の創造的解釈のための可能性を含んだフードデザインなのかもしれませんね。デザイナーは、新しい食文化の「舵はとれるようにする」くらいにとどまるのが良いかもしれません。

—具体的に、どのような舵のとり方でしょうか?

水野　たとえばフード3Dプリンタのアプリを使って食品に添加できる油の量をデザインできるとしましょう。油なしが0、油ギトギトが100とします。そんなパラメーターのデザインにおいては、超ギトギトの300を求める人がいても、100までしか出せないようにひとまずは設定することになるのではないか、ということです。そこを逸脱したい、健康のための食事を超えた何かをしたい、という一部の極端な消費者の動向が顕著になり、めぐりめぐって別の市場ができるのであれば、それがより「新しい文化」の創出になると思います。デザイナーとしての社会的責任は考えつつも、それを凌駕する制御不能な新たな文化の勃興を阻害する必要はないと思います。

—新しい文化が生まれることに対して、ネガティブな印象も受けます。

山内　さきほど水野さんの話に出たマクドナルドを例に

挙げると、多くの人に愛されていますが、同時にある側面では好ましくないと思う人もいますよね。一般的に、マクドナルドは文化的なものの対極にあると思われがちですが、私は"新しい文化"そのものだと思います。なぜなら、マクドナルドは伝統的な社会に嫌気がさしていた戦後のアメリカ社会に解放感を与え、新しい時代の象徴となった。単なる食サービス以上の価値を持ち、新しい文化を創造したわけです。

—なぜ、好ましくないと思われるのでしょうか。

山内 これまで体験したことのない外部性として現れたからでしょう。近代社会の象徴であると同時に、異質なものとしてマクドナルドに恐怖心を持った人もいる。現代の日本人の中にも、似たような体験があると思います。子どものころ、子どもだけで友人とマクドナルドに行くことが、大人の階段を一段登るような体験になった人も多いでしょう。しかし、このような体験には自己の否定もともなう。それ以前に所属していた社会の価値を否定することで、新しい文化の価値を享受することができる。マクドナルドに対して相反する感情が入り混じるのは、そうした理由もあるでしょう。

—世界的な成功を収めたフードデザインの事例から、どのような気づきが得られるでしょうか。

山内 イノベーションと呼ばれるような大きな価値を起こし社会を変えていくデザインとは、顧客の困りごとを解決したり、より良いものをつくって喜んでもらうことだけではないと思うんです。新たなデザインにより、文化そのものをつくり、新しい時代を表現するという認識を持たなくてはいけません。テクノロジーの話に戻れば、技術をもとにどういう世界観をつくるのかが重要だと思います。

—「新しい時代を表現する」とは、どういうことでしょうか。

山内 たとえば建築デザインの歴史に置き換えると、産業革命を起因に、19世紀にコンクリートや鉄、ガラスなどの材料によるモダニズムデザインという思想が発展しました。単なる流行ではなく、世界の名だたる建築家たちがテクノロジーの進化によって構造の自由を獲得し、機能性や合理性による美を表現した新しい建築をつくりたいと。そういった強い思想のもとに社会を変化させていった。食の歴史では、90年代の分子ガストロノミーなどは、科学や物理によって食を探求する思想が生まれ、ひとつの世界観をつくりました。現代であれば、トランスヒューマンやギークのように、テクノロジーの進化に対してポジティブなイメージが生まれている。この世界観を、食の世界でも提示する必要があるのではないでしょうか。

—フードデザインの究極的な目標を"新しい文化そのものをつくること"に置くと、どのようなアプローチが必要でしょうか。

水野 自分の人生を豊かにするという観点とつなげるとイメージがしやすいかもしれません。デザイン工学的なアプローチでは要件を整理し、問題がどの程度解決できたかを測定しがちです。デザインの基本は「問題発見と問題解決」であり、解決できれば成功とされます。でも、このような見方は世界のすべてを「問題と解決」に分けて表そうとする欠点がある。たとえると、目指すべきは「今までのスキー板よりも早く滑る板」ではなく、「今までとまったく違う山を降りる方法、あるいはもはや降りなくても満足できる方法」です。

—新しい文化としてのフードデザインは、私たちの日常に、どのような様相として現れるのでしょうか。

山内 今はクラフト的なものに関心が寄せられていますが、たとえばコカ・コーラのように機械で大量生産されたものに文化が形成されていくパターンもある。大衆向けや日用品として画一的に生産されるけれども、人々に愛される食品も数多く存在するわけです。毎日、懐石料理はしんどいですが、食パンやバゲットは食べ飽きないわけで。たとえばフード3Dプリンタを用いるとしても、どういう文化をつくるのかによって、そのデザインの様相は異なるでしょう。

*4　2012年、クリス・アンダーソン（Chris Anderson）は著書『MAKERS』の中で「3Dプリンタの登場と技術を歓迎する。21世紀の製造業はアイデアとラップトップさえあれば、誰でも自宅で始められる」として、新しいものづくりの概念を示した。

*5　2000年に大気化学者パウル・クルッツェン（Paul Jozef Crutzen）により提示された、新しい時代区分。1950年代以降、人間の活動が地球や大気、地球規模を含むスケールに与える影響を考えると、現在の完新世の次の地質時代として"人新世（アントロポセン）"と表現できるとした。地質学や生態学における、人類の中心的な役割を強調するもの。

水野　毎日食べても飽きないものをつくることは、食文化をつくり出すということにほかなりません。ですが、文化の形成は家庭単位や店単位では達成しにくく、「餃子の街」というように、最小でも街単位のレベルで発生するのではないかと思います。何千人・何万人が何年も取り組む中で、少しずつ文化として形づくられるものではないでしょうか。今の技術で達成するには課題が多いですが、「地培養肉の街」や「フード3Dプリンタのコミュニティ」として形成される方向もありえるでしょうね。

山内　そもそも「3Dプリンタ」という存在は、デモクラティックなところに消費者を連れ出すことに成功しましたよね。従来特権的だったものの敷居が下がり、"ものづくりの民主化"[4]を果たした立役者なわけです。同様に、培養肉やフード3Dプリンタもまた、これまで個人規模ではつくることが叶わなかったものをつくれるようになるかもしれない。

—テクノロジーを活用して、画一化した方向だけでなく、個々がカスタムメイドを楽しむ方面にも広がると。

水野　食品のためのテクノロジーは身体との親和性が高いので、個人に対する影響力がより強くなると思います。たとえば今、私は「Oura Ring（オウラリング）」という24時間身体の状態を測定・分析してくれる指輪型の体調管理デバイスをつけています。これによって食べたものと体調の関係について大きく意識するようになりました。つまり、食品と自身の健康状態との間を、情報技術が新しくつないでくれたわけです。このような例はたくさんあると思います。フードデザインの世界では自然的なものと人工的なものの境目がぼやけてきましたが、このぼやけた領域と仲良く付き合うためのデザインが今は少ない。考えるべきはそこかと思います。

山内　そこに関連すると、"人間が自然をコントロールできる"という考えが信憑性を失った人新世[5]と呼ばれる現代において、人間と非人間が不可分に影響し合うことを念頭におかなければなりません。"自然を守る"のではなく、そもそもの人間と自然の二元論を攪乱することが、サステナブルなデザインに求められている。認知や測定が容易な人工物だけをデザインの対象としてきた私たちは、合理性という枠の中だけで問題を解決しようという考えを捨てなくてはいけない。

—既存の価値観では捉えきれなかった領域を、どのようにすれば価値化できるのでしょうか？

水野　「新しくてよくわからない」と、外部化されてきた資源を見直す必要が生じていると思います。設計、製造、消費、使用などの経済活動の各段階の中で、廃棄資源や循環を組み込み、モノやエネルギーの消費を低減するサーキュラーデザインや、命あるものを設計し制御するバイオテクノロジー、物理的に存在しないものを設計し経済価値を見出すデジタルテクノロジー。これらの考え方は、フードデザインにおいても今後重要になってくる考え方でしょう。人々の想像力をどう刺激すれば、新たな活動領域をつくり出せるかを考えていきたいですね。

山内　新しいものに一歩足を踏み入れることは、怖くもありますよね。しかし、未知への恐れもありながら新世界を体験する時にこそ、大きな価値が生まれ、社会が変わっていく。デザイン思考の限界点のひとつであった"不特定多数の顔の見えないユーザー"ではなく、"未来にありうる望ましい私たちの姿"を想像し、そこへ人々を連れ出していく必要がある。フードデザインの未来を考えた時、新しい時代を表現して人々を外に連れ出すような開かれたデザインを考えてほしいですね。価値観の転換をするときがまさに今、きているのですから。

豊かさや幸福感とともにある
フードデザインとは

辻村和正
ドミニク・チェン
中山晴奈

モデレーター

水野大二郎
緒方胤浩

座談会

02

　将来、私たちはどのようなフードデザインのあり方に、豊かさや幸福感を得る
のだろう。その時、テクノロジーのあるべき姿とは。探索の幅と深度を広げるた
め、ジャンルを横断した3人の識者を迎えた。建築のバックグラウンドとデザイ
ンリサーチの経験から、企業の新商品やサービスを起案する辻村和正さん。いち
早く「フードデザイナー」という肩書きを掲げ、食を通じたコミュニケーション
を模索してきた中山晴奈さん。ぬか床ロボットなど、人間と自然存在とテクノロジ
ーのより良い関係性のあり方を研究しているドミニク・チェンさん。彼らの思考と
実践をベースに、未来の食の可能性と課題を検討する。

辻村和正

株式会社インフォバーン執行役員、IDL部門 部門長。SCI-Arc（南カリフォルニア建築大学）大学院修了、建築学修士。国内外の建築デザインオフィス、デジタルプロダクションを経て2014年に株式会社インフォバーン入社。デザインリサーチを起点としたプロダクト・サービスデザインを数多く手がける。東京大学大学院学際情報学府博士課程在籍、HCI、建築、デザインリサーチを横断した学際的研究にも取り組む。

ドミニク・チェン

情報学研究者。博士（学際情報学）。NPO法人クリエイティブ・コモンズ・ジャパン（現コモンスフィア）理事。株式会社ディヴィデュアル共同創業者を経て、現在は早稲田大学文化構想学部教授。Ferment Media Research（発酵メディア研究）チームを主宰し、先端の研究者から酒蔵までを巡って情報社会と発酵の関係性について考える取り組みや、ぬか床ロボット「NukaBot」の研究開発をおこなっている。

中山晴奈

フードデザイナー。東京藝術大学大学院先端芸術表現専攻修了。まちづくりNPOや建築設計事務所の勤務後、学生時代より起業していたフードデザインの活動を本格化。美術館、博物館でのワークショップや出張料理のほか、日本各地の行政と資源発掘や商品開発などの食を通じたコミュニケーションデザインをおこなう。千葉大学非常勤講師。

モデレーター
水野大二郎、緒方胤浩

フードデザインに対する
リテラシーの変化

緒方　中山さんは20年ほど前より、先駆者としてフードデザイナーの道を切り拓いてこられました。活動を始められたころと現在とでは、世間の食に対する意識は変わったと感じますか。

中山　私が今の仕事を始めたころは、フードデザインという言葉自体、まだ知られていませんでした。そもそも「フードデザインとは何か」を議論できる機会もありませんでした。2012年から3年間、Fujisawaサスティナブル・スマートタウンの中にある「湘南T-SITE」という複合施設の中で、「食とものづくりスタジオ FERMENT（ファーメント）」という食に特化したファブスペースに携わったことがありました。レーザーカッター、3Dプリンタ、デジタルミシンなどのデジタルファブリケーション機器や最新のデジタル家電を使いながら、食の豊かさや暮らしの豊かさについて体感し、まるで「発酵するように人が集う場所」を目指していましたが、正直、時期が早かったなと。当時はまだフードテックへの認識が薄く、テクノロジーと暮らしとの接点もそれほど強くはなかった。ファーメント、つまり英語で発酵という言葉自体も今ほど普及しておらず、3Dプリンタも「医療機器に使うんでしょ」という反応だったのを覚えています。今は発酵ブームに乗って食と科学を身近に感じてくださる方も多いですし、フードテックも以前より一般的になっていますよね。

ドミニク　僕はこの10年ほど、発酵食に関わるさまざまな方たちとお話してきたのですが、ここ最近での変化はたしかに感じるところです。アメリカの発酵カルチャーのカリスマ的な存在であるサンダー・エリックス・キャッツ（Sandor Ellix Katz）[1]さんの長年の活動もあり、発酵というジャンルがポピュラーカルチャーの一部になってきています。特に興味深いのは、サイエンスやエンジニアリングやアートの観点が入り、開かれた領域になってきていること。発酵には科学的客観性だけではない、多様な領域の人々の主観的な感性や価値観が絡み合って

*1 アメリカ発酵食文化の旗手として知られる、発酵リバイバリスト（復興主義者）。テネシー州の農村部に居住し、自給自足の実験的生活を送りながら世界で発酵ワークショップをおこなっている。著書に『サンダー・キャッツの発酵教室』（訳：和田侑子、ferment books）、『天然発酵の世界』（訳：きはらちあき、築地書館）など。

*2 慶應義塾大学環境情報学部教授。デザイン工学の視点から、デジタルファブリケーションや3D/4Dプリンティングを研究。2011年に社会実装拠点として国内初・アジア初のファブラボを鎌倉に開設、2012年に研究開発拠点として慶応義塾大学SFC研究所ソーシャルファブリケーションラボを設立。

食とものづくりスタジオ FERMENT

いる面白さがある。その渦に参加することに価値を感じています。

水野 約10年前に食とデジタルファブリケーションやパーソナルファブリケーションが混じりだしたころ、まだフード3Dプリンタ自体は目新しく、それを使ってどういう価値が生まれるのかという話は深まっていませんでした。2012年〜19年に田中浩也[2]さんと同じ研究スペースで活動していたのですが、2012年ごろに田中さんがアメリカの家庭用フードプリンタを試していた時期がありました。ただフードプリンタといっても、ビスケットやパイ生地のシートをデータどおりにカットするぐらいのもので、インターフェースもキッチンに置くために最低限必要な機能があるというくらい。同じ部屋に「ふりかけ3Dプリンタ」や「お好み焼き3Dプリンタ」もありましたが、フード3Dプリンタが食文化と具体的な接点を持つような流れは、当時まだなかったと記憶しています。

辻村 今のフード3Dプリンタは造形探索に用いられることがまだまだ多い段階かなと思いますが、最初の最初ってそういった未知の表現に期待して、新たなテクノロジーを使っていくフェーズなのかなと思います。僕は2000年代中ごろ、ロサンゼルスにあるサイアーク（SCI-Arc）という大学で、建築を学んでいたのですが、建築が辿った過程と似ているなと思いました。今ではVR、

機械学習を用いて建築をどう再定義するかといったことがおこなわれていますが、当時盛んだった議論はMayaというアニメーションソフトウェアのスクリプト言語を使って建築形態を生成し、3Dプリンタを用いてそれを物質化しながらおこなわれていたんです。同時期の日本の大学では、建築模型をつくるというとスチレンボードや木でつくることが大前提。一方で、SCI-Arcの中に一歩入ると、3Dプリンタありきで建築の形態が議論されていました。

緒方 フード3Dプリンタも、ある種の新しいおもちゃみたいな形で、遊びながら食の可能性を広げていくかもしれませんね。僕も初期設定であるような丸とか四角、三角とかっていう簡単な造形だけじゃ物足りないなと思い、いろいろ試行錯誤しています。それがどんどん一般的な人でも使いやすいものに落とし込まれていくのかなと。

辻村 この10年〜15年の3Dモデリング技術の発達により、建築では部材の属性や配置といった条件をパラメトリックに管理し、デザインしていく手法が広がり、設計プロセスがどんどん理性化してきました。一方で、同じテクノロジーを使って粘土をこねるような直感的な使い方もできるので、表現方法を試行錯誤しやすくなってきたとも言えます。また、それと同時期に起こったメーカーズムーブメントによって、それまでは研究機関や企業

など限られた人たちの中で扱われていたテクノロジーが
だんだんと大衆化していきました。大衆化することで、
今ではアルバイトクラスの業務でも3Dソフトでモデリ
ングし、それを3Dプリンタで出力することが現実にな
っています。結果として使い方も多面性を帯びてきてい
ると思います。フード3Dプリンタに関しても、造形的
な面白さの試行錯誤から始まり、今後は設計面や機能面、
活用面でも別次元の意味性を帯びてくるのではないでし
ょうか。

緒方　中山さんは、この10年をどう見ていますか？

中山　ワークショップとかクリエイティビティの提案と
か、提供する側のやってることは今と昔であまり変わっ
ていない。けれど、確実に受け取る側のリテラシーが上
がっている。情報も増え、関心を持たれやすくなりまし
た。発酵に関しても、一部の特殊な健康志向の領域だっ
たのが、たとえば「梅干しは発酵食品ではないよね」み
たいな、発酵についての知識や科学的な話について、一
般の人とも議論ができるようになってきた。この10年
で社会全体で食とテクノロジーへの理解が深まったのだ
と思います。近年のSTEM教育への積極的な態度も、さ
らなる後押しになってくれるのではという期待もありま
すね。

ドミニク　人々のライフスタイルの変容について企業の
方たちや研究者たちと話す中で感じるのは、特にこのコ

フードデザイナーとして食に関するプロジェクトや作品発表をおこなう中山晴
奈さん。

ロナ禍で、食の話題がすごく増えていることですね。「お
うち時間」「ステイホーム」といわれる中で自炊する人
が増えてきたり、発酵食に対する関心が高まっていたり
することは、つながっているのではと思います。人間の
すごくシンプルな欲求として、より健康的な食べ物を食
べたいし、より美味しいものを食べたい。では、身体に
良くて美味しいものをどうすれば自給自足できるのかと
いう問いから、料理や発酵食づくりに本質的な興味を持
つ人が増えているのではと思います。

フードデザインを豊かにする
社会性と予測不能性

緒方　フードデザインに対する生活者のリテラシーが上
がってきている。では今後、どのようにして日常生活に
落とし込まれていくのかが気になるところです。どうい
う段階を経て実現されていくのか、あるいは乗り越える
べきハードルはどんなものだと予想されますか。

ドミニク　食の体験って、たとえば誰と一緒に食べたの
かとか、その味についてどんなコミュニケーションが生
まれたとか、ある人と食事したことで人間関係が変わる
ということなども含まれますね。僕がぬか床にのめり込
んだ大きな要因に、知り合いや友人たちに自分のつくっ
た糠漬けをお裾分けしたという経験があって。ぬか漬け
ってつくったのはいいけど、1人で食べ切れないなんて
ことがよく起きるんです。そこで、お裾分けしようと行
きつけのバーに漬物を持参したら、そこのママが「こん
な美味しい漬物、食べたことない」ってほかのお客さん
に回し始めて。そもそも僕は料理の経験値が低いのです
が、そんな僕でも簡単にお裾分けできるような食べ物を、
自分でつくれるんだという喜び、そして自分のつくった
ものを介して人とのつながりが拡張されていく面白さを
知りました。これは情報テクノロジーが一切介在してい
ない話ですが、そういう視点を機軸に、たとえばフード
3Dプリンタのようなものが日常生活に入った時に、夫婦
とか親子とか恋人の親密さがどう変わるのか、友人関係
やご近所付き合いがどう変わるのか、関係性のデザイン
も含めて、フードデザインに入ってくるのではと思います。

中山　やはり喜んでもらったとか相手を気遣うとか、他者につながる何かがないと料理って続かないのかなと思います。食の面白さは、社会をつくることができること。人間はそこに豊かさを感じるのではないかと。あとは食品単体で考えた時に、やはり美味しさも喜びにはつながっている。コンビニ食をずっと食べてると、何かわからないけれどモヤモヤしてくる感覚ってあるじゃないですか。その理由をうまく言語化できなくてしばらく考えていたことがあります。温度のメリハリがないことや普通の食事より食感が少ないこと、あと香ばしいみたいな香りの刺激が極めて均一なこと。フード3Dプリンタなどのフードテックが、そのあたりを手入れすると一気に面白い。美味しいものをつくれることに加えて、他者との関係性をつくれる。社会性を帯びたものとして豊かさの一つのアプローチになれば理想ですよね。

辻村　食関連のデザインリサーチをしていた際に、専門家や一般の方へのインタビューで出てきたキーワードの中に「義務食」と「余暇食」というものがありました。エナジードリンクや栄養補助食品のようなもので短時間に最低限必要な栄養素を身体に入れ、効率良く食事を済ませた後に、仕事や趣味などほかのことに時間を割くという人が、若い世代を中心に少なからずいました。そういった人たちは、おそらく食事＝義務食と考えている。一方で余暇食は、余暇を楽しむ時間としての食事。エンタテインメント性のある食事であるとか、食を介して人と集い会話を楽しむといった行為も含め、趣味性の高い食事ともいえます。さらにこれらは、余暇食派、義務食派と分かれているというより、1人の同じ人間が両タイプを使い分けていて、まだらに生活の中に混じっているということが浮かび上がってきました。フード3Dプリンタは義務食的なものをより補強していくのか、それともエンタテインメント性を帯びた余暇食的なものをつくる支援をするのか。もしくは各々の文脈によって、両者を出し分けられる媒体になっていくのか。複数の選択肢がありうると思います。

緒方　義務食と余暇食というキーワードに関連して、中山さんは現在、某食品メーカーの完全栄養食プロジェクトにも関わっていると伺いました。完全栄養食という言

早稲田大学文化構想学部教授で、情報学者のドミニク・チェンさん。

株式会社インフォバーン執行役員、IDL部門 部門長の辻村和正さん。

葉からは義務食のような印象も受けますが、どのようなプロジェクトなのでしょうか。

中山　まだテスト段階ですが、社員食堂で選択できるメニューとして何社かが採用しています。見た目はいわゆる一般的な定食ですが、実は食物繊維や脂質、塩分量などすべての栄養バランスが整っているというものです。たとえば、とんかつだとノンフライになっていたり、脂身がギリギリまでなくなっていたり。見た目も味も余暇食に近いけれど、食べると便通や肌艶が良くなり、その意味では義務食にもなる。将来的にはなにも考えずに完璧な1食分の栄養が補えるようになるかもしれません。逆に考えると、アウトプットはハンバーグやチャーハンだったりするのに、栄養学的に見るとみんな一緒というのは不思議ですよね。データとしては何を食べても均一で適正バランスにカスタマイズされている。けれど、見

た目と味のアイコンだけが違う。

水野　おもしろいですね。我々が3年間研究で使っていたフード3Dプリンタは、温かい料理と冷たい料理をつくったり、あるいは表面をカリッとさせるといった食感を豊かにしたりするような技術レベルにはまだ及んでいない。なので、余暇食のフリをした義務食みたいなところがある。いや、完全栄養食の話をお聞きすると、こちらはより義務食に近いといえるかもしれません。そこは現時点でのフード3Dプリンタの改善ポイントになりそうです。一方、関係性の話でいうと、緒方さんのエスノグラフィ（本書p.129「フード3Dプリンタ日記 ―2ヶ月183食の記録―」）の中で、大きな気づきがありました。緒方さん自身が京都にいて、東京の友人とテレビ電話をしながらNetflixを一緒に観る場面があったんです。「せーの」で再生ボタンを押すという、ある意味アナログな同期の方法で。空間的には離れているけれども、同じ体験を介してご飯をともにするという時間を持っていた。そこから考えたことは、同期性を高めて、同じ時間を共有することに豊かさの価値があるとするならば、フード3Dプリンタを使えば、食事の同期も可能になるのではということ。レシピがデータなので、完全に同じものが出力でき、同じものを食べることができる。今は遠くにいる人との関係性をNetflixのようなメディアを介してつくっていますが、もしかしたらフード3Dプリンタもその仲間に入るのではないかと。

ドミニク　遠隔にいる人同士が食べる内容を同期することによって、どういう心理的な変化が生まれるのかというのは興味がありますし、そのことが新たな食の喜びにつながるところも期待したいですね。

中山　私が大学の課題で出すテーマに、"嚥下食の人と健康な学生が、一緒に食事を摂るには"というのがあります。つまり、一緒に食事をする空間を楽しむために、自分も美味しくて相手も食べられる時間をつくるという課題で、まさに"違いを超えて同期する"ということが一緒だなと。高齢になると嚥下障害が出るので、色々工夫された食事が開発されてはいるんですが、まだまだ発展途上です。食生活って意外と多様で、美味しいとかこれ

を食べると幸せみたいな感覚って過去の経験からできあがっているので、それぞれにカスタマイズされたものが必要です。たとえば高齢者だからといって煮物が好きなわけではなくて、実は毎朝コーヒーを飲みたいけれど嚥下障害で水みたいなサラサラのものが飲めないので、コーヒーを諦める方がいる。でも、実はとろみをつけるだけで飲めるようになるし、たとえば餅だってやわらかさを調節して味を付ければ再現することも可能です。このあたりは科学と医療の知識によって解決できるのですが、実際なかなか理解が進んでいない。それこそフードデザインなので、そこにアプローチしたら喜ばれるのではと。

水野　そうですね。形が一緒だけれどもまったくやわらかさが違うみたいなことは、パラメトリックデザインやアルゴリズミックデザインがもっとも得意にしているところなので、フード3Dプリンタとの相性の良さを感じます。同時に、フードデザインにより同期を図る、均質化を目指すという視点とまったく逆の方向も考えたい。それは、"違うのが楽しい"という発想。これは特に発酵が顕著だと思っています。今、近所の人たちと一緒に味噌をつくって3年になるのですが、大豆をすりつぶして、箱詰めするまでは全員同じ場所でやるけれども、持ち帰った先の状況でそれぞれ味が変わってくる。同じ場所でスタートしたのに、発酵する過程で結果が変わっていく。そして、その違いを楽しむという、そういう食との出会い方もある。フード3Dプリンタのようなフードテクノロジーが均質化と超個別化を図る一方で、発酵のような予測不能要素のあるバイオテクノロジーがあり、それによりまた食が豊かになっている。

ドミニク　ぬか床やお味噌は「同じ材料を漬けても混ぜる人の常在菌によって味が変わる」と昔から言われてるけれど、微生物学の分野では、少なくともぬか床についてははっきりと解明されていません。今実は、ぬか床とそれを混ぜる人との間で微生物の相互移入が起きているかを確かめる実験を進めていて、うまくいけば実証する成果を出せるかもしれなくて。数百年前から実体験をもって知っていることでも、きちんとサイエンスすることで、ある種のロマン主義ではなく、我々の世界に実装されているシステムなんだと証明できるかもしれません。

*3　人と対話するぬか床ロボット。糖分やpH、乳酸菌などを測定するセンサーとスピーカーを内蔵し、人がぬか床に話しかけることでぬか床のコンディションを確認、インタラクティブなコミュニケーションを通して、発酵具合のモニタリングや手入れの催促をしてくれる。データの蓄積とアップデートを重ねており、今後、ぬか床が自動で発酵に適した環境に移動する機能の実装も見込まれている。

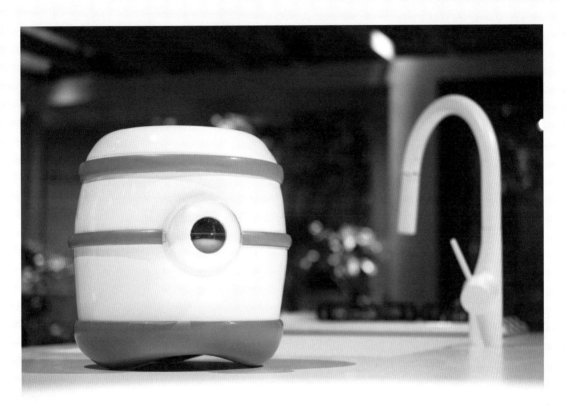

Nukabot ver.4　by Ferment Media Research（撮影：関谷直任）

そして科学的に健康や美味しさというメリットが証明されると、コミュニティづくりをさらに推進しやすくなるかもしれません。たとえばひとつのコミュニティでぬか床をひとつつくって、みんなでかき混ぜることの価値を、人々が実感を持って認識しやすくなる。伝統的な価値観と科学がミックスする意味は必ずあると思っています。

水野　それで思い出したのが、老舗酒蔵の寺田本家。江戸時代前期から続く、蔵付きの天然工房を構えていて、昔ながらの酒造りの方法をおこなっているのですが、発酵中の蔵に一般の人も見学に行けるんです。そうやって見学に来たいろんな人の菌が蔵の中に入ることで、それが日本酒の旨みになっていくという発想だそうです。実際に飲んでみると、漬物のような独特の雑味があって、それが豊かな味を生み出している。自分の持っている菌

が少なからず、そのお酒の未来の旨味を生み出す一部に貢献できたかもしれない、と考えると面白いなと。まるでWikipediaに参加するように、発酵プロセスに参加していく。これもフードテザインやフードテクノロジーがもたらす新しい人間と社会、そして食との隣接点のつくり方なのかもしれないなと。

「入学より卒業」のデザインが
食ならではの幸福感を育む

ドミニク　テクノロジーとの距離感というところで「Nukabot」[3]を開発することになったきっかけの話をします。実は僕、さきほど話したすごく美味しいぬか床を腐らせてしまったんです。すごくショックを受けてしばら

く立ち直れなかったのですが、こんなダメな自分でも持続的にケアできるような方法が欲しいと、個人的に「こんなのあったらいいな」ということを考え続けているうちに、Nukabotをつくり始めました。そこからNukabotの存在によって、常に人間が監視しなくてもぬか床の状態がわかるようになり、腐らせずにぬか床を育てられるようになりました。ただ、そうやってずっとNukabotに補助してもらっているその先に「では一生これを僕は使い続けるのだろうか、使い続けたいのだろうか」という疑問が湧いたんです。そこで、Nukabotは、いつかは卒業できるテクノロジーとして存在しているのではないかということを思いました。人間の自律性を支援する技術的な補助輪から、どこかで卒業するタイミングがくるんじゃないかと。

緒方 卒業できるテクノロジーとは、どういうものでしょうか。

ドミニク 従来の包丁やまな板のようなテクノロジーは、基本的にはずっと付き合い続けると思うんです。人間の熟練度が変化するプロセスで、しっくりくる道具立ても変わっていく。けれども、近年の調理家電に見られるテクノロジーって、ユーザーがずっと初心者であると設定しているものが多い。これは実はスマートフォンのUI/UX設計などにも同じことが言えると思うのですが、だとしたら、人を永遠に依存させる設計ではなく、人の成長と学習を助け、一定のレベルに達したら使わなくなったり、別の関わり方を提示するデザインというのはできないのかなと。その視点でフードテクノロジーを設計できると、新しい発想が生まれるのではと考えています。

緒方 家電が家庭に入ってきて家事を楽にするはずだったけど、結局、家事に要する時間が長くなっているという話もあります。"卒業"が設計に組み込まれていることによって、労働としての家事に縛りつけない別の道が生まれそうな期待があります。家電が入ってきたことが家庭を生産の場、生産することから消費の場に切り替えてしまったという課題を改めて見つめ直すきっかけになるのかなと。

中山 私は今、プログラミングしないと動かないトース

ターに関する仕事をしています。都内の体験科学館でワークショップも体験することができるのですが、子どもがスクラッチを使って、温度調節やタイマーをプログラミングして動かし、お菓子を焼くことができます。私も子どもたち同様にプログラミングしてお菓子を焼かせてもらいましたが、これが全然上手く焼けない。火を焚べながらクッキーをつくっているかのような不安定さがあるんです。でも、その確実性のなさ、苦労するという過程が新鮮で楽しいし、人間らしさを感じる作業に、ある種の幸福感を感じている自分がいる。創意工夫による豊かさを感じるようなテクノロジーの未来もあるのではと感じています。

辻村 不便であることに価値が置かれる"不便益"という概念がありますよね。たとえばきゅうりを切り続けるとか、何かをし続けることでほかに考えないといけないことを一旦横に置き無為になれる、何かに没入できる時間を持てることに価値が生じるという考えもできます。それを家の中で1日3回、一番身近なところでもたらしてくれるのが料理の面白さですね。

水野 僕も最近、ボロネーゼづくりに没頭しています。ただソースを買って煮て混ぜるというところからスタートして、トマト缶を使うようになり、どうやらソフリットといわれる香味ベースを、人参と玉ねぎとセロリでつくらないと香りが出ないらしいと知って実践して……と。そうやってどんどん進化して今、ソイミートとそれらが合体するところまできています。食の場合、この試行錯誤の喜びって、ものすごく強いなと思うんです。もちろん人工物をデザインする時にもディテールを詰めていくことは一定ありますが、同じような幸福感をもたらすかというと少し違う。即物的で、毎日の食卓に好影響を及ぼすものという意味で、食の進化は人間にとって高い価値がある。

緒方 そのような食文化ならではの幸福感をデザインに生かすには、どのような視点が必要でしょうか。

水野 フード3Dプリンタみたいなものを使った時に、やがて卒業のタイミングが来るかもしれないけれども、

最終的にそれを通して"自分と幸福感との関係が大きく再定義される"ことが大事なのではと思います。言い換えれば、卒業までにユーザー自身を拡張できるかがポイントではないかと。フード3Dプリンタの出力物は、便利なカートリッジを販売するという義務食的なあり方も描けますが、自分で出力物を加工する方向性も大いにある。料理をまったくしたことのないギークでも、自分はどういう香辛料を美味しいと感じるのか、どういう野菜のどういった状態が好きなのか、自分で自分のことを学ぶ機会になる。いつかマシンを使わなくなっても、ユーザーと食の関係性を新しく再定義できるようになるところまで目配りしてほしい。

辻村 ただ、実践的なプロジェクトをおこなっていて感じることは、「いかに入学させるか」に議論が集中しがちな点にあります。とあるアンケート結果だと、料理をしてると答える人は60〜70％いるけれども、その中でも料理が好きだと答える人は20〜30％しかいない。その理由のひとつとして、企業は製品・サービスを買ってもらうためのきっかけになるような、実利的な価値にどうしてもフォーカスしてしまうという傾向が挙げられるのではないでしょうか。使い続ける、または卒業して次のステップに行くというような好循環や進化を生むためのデザインを考えるべきですが、なかなかハードルが高い。

ドミニク たしかに従来のビジネスモデルの方法では難しいですが、顧客の成長に寄り添うビジネスの設計は可能だと思います。顧客が、失敗と成功を繰り返しながら、独自の学習を得られるプロダクトのデザインというのは、食に限らずいろいろな領域で発想できそうですね。

水野 メーカーが開発指針を「自動化して楽にする」ことだけに定めてしまうと、食が本質的に持っている価値から遠ざかっていく。合理化、効率化、問題解決ができるということとは異なる路線を尊重することが、フードデザインの次の一手を考えるのに必要な態度でしょう。

緒方 実利的な価値でいうと、フード3Dプリンタを料理人の方に見せると「自分の手でできてしまうので特に必要ない」というのが最初に持たれる感想です。

水野 3Dプリンタが登場したころに、従来型の製造業者からも同様の発言がありました。つまり、大量生産の技術に合わないところがあるので、ビジネスモデルそのものを書き換えないとはまらないケースが多く、そういう事業者にはあまり響かない。そう考えると、需要はまったく違うところから出てくるかもしれない。データの世界同時共有が可能になったことで、なにが新しい価値として生まれるのかは予想を超える可能性があると思います。

中山 食の仕事って非常に多岐に渡っていて、料理人から生産者、製造業者、提供するサービス、家の食事をつくる仕事もある。食に関する事象が非常に広範囲で立場が多様であるがゆえに、各専門領域があまりに固定的すぎて、革新の領域に進むことが難しい状況が長く続いていました。それを乗り越えるには、中の人だけではなく、外の人間、異業種の人がコーディネートしていくことに価値があるし、今っぽいと思っていて。さまざまな専門家が互いの領域を認め合い、消費者を含めて解決までを協働するためのコーディネーターとして、フードデザイナーが存在する意味がある。近代的なデザインの解釈を食に反映することで、問題が解決できるのではなかろうかと思っています。

緒方 テクノロジーは近代のデザインに貢献し、社会に多くの恩恵をもたらしました。飛躍するフードテクノロジーの進化に対して、フードデザイナーはどのように向き合えばよいでしょうか。

中山 私は調理側の人間なので、フード3Dプリンタで食べ物を出せるとなっても、最初は"手でやったほうが早い"という感想になってしまう。でも、よくよく考えると議論するのはそこじゃない。素材として何に向き合うかと、誰と楽しむかというところに大きなポイントがある。食の豊かさとは何かと考えた時に、そこが非常に大事なんだと伝えるための道具としてもテクノロジーは未来を担っていくのではないかと。今日のお話を聞いていて確信しました。

おわりに

本書では主にサービスデザインの方法論を通して、フードデザインにまつわる不確実な問題の解決策を探るべく、製品や研究などの実践例、考え方、実践方法を紹介した。これらは、デザインに関わる学生や社会人にデザイン対象の広がりを示したいと思ったためだ。カトラリーや食べ物の見た目などモノのデザインだけではなく、広く食文化の形成に寄与するためのデザインとして、フードデザインを認識していただければ幸いである。

学術界においても、新たな食文化を対象とするフードデザインの研究事例は増加傾向にある。とはいえフードテックの隆盛もあり、その多くはヒューマンフードインタラクションに関するものだ。インタラクション研究の分野としてフードデザインへの関心が高まっており、植物栽培から調理、盛り付け、そして一緒に食事をするなど、人々が食べ物に関わる方法を補強、拡張するようなインタラクティビティに関する技術的研究が多く登場している。International Journal of Gastronomy and Food Sciences（国際ガストロノミー・フードサイエンス誌）やInternational Journal of Food Design（国際フードデザイン誌）をはじめとする学術誌はあるものの、デザインに軸足を置いた食の研究事例は国際的にもまだ少ない。人間と食べ物の相互作用に特有の、「経験」を考慮する必要性から人間と食べ物のインタラクションを拡張する研究も確実に増加傾向にある。このことをふまえ、本書が今後デザインに軸足を置く持続可能な食文化形成に関する研究の足掛かりになれば嬉しい。

CHAPTER 03では、未来洞察の方法論とサービス開発に至るまでのユーザー参加型による調査手法や、プロトタイプの作成手法までを食のデザインリサーチに援用する形で幅広く紹介した。そこで示されたデザインの過程は、いわゆる「デザイン思考」にある程度則ったものではあるが、初めて知った方は過程そのものに混乱を感じたかもしれない。不明瞭に定義された不確実な問題にデザインを携えて立ち向かうとしても、現実は反復的な試行錯誤の連続である。問題の捉え方そのものを再考し、より望ましい解決策を導出するリアルなデザイン過程をつまびらかにできていたら幸いである。なお、本書で紹介したデザインのあり方は一例に過ぎない。読者のみなさまが向き合う個別の課題に合わせ、問題の設定から解決案の提案、改善までの一連の過程をカスタムメイドすることもまた重要であろう。マーク・スティックドーンほか『This is Service Design Doing サービスデザインの実践』（2020）など、多数のデザイン方法に関する書籍が既に多数あるので、興味のある方はぜひ参考にしていただきたい。

我々の考えるこれからのフードデザインに関する実践や研究は、まだ始まったばかりだ。望ましい未来の食文化を通してよりよく生きるために、引き続き読者のみなさまとこれからのフードデザインについて考えていければ幸いである。

謝辞

本書は大阪ガス株式会社エネルギー技術研究所との共同研究、京都工芸繊維大学 KYOTO Design Lab、および京都産学共創フェローシッププログラムの支援を受け実現した。

まず、本書執筆のきっかけとなったのは、2019年度から2021年度にかけて実施した大阪ガス株式会社エネルギー技術研究所と京都工芸繊維大学 KYOTO Design Labとの共同研究「Food Shaping the Future —ありうる未来の食に関するデザインリサーチ」である。共同研究期間において、未来の食のあり方やフード3Dプリンタを用いたサービスに求められるユーザー体験の調査研究を通じ、著者らはフードデザインについて集中して検討を進めることができた。本研究期間中において、技術的、ビジネス的観点から研究所のみなさまからいただいた忌憚なきご意見に感謝する。また、本共同研究の実現にあたっては京都工芸繊維大学の小野芳朗先生、岡田栄造先生に深く感謝する。

CHAPTER 02では、ネクストミーツ株式会社の佐々木英之様、牧野勇也様、ギフモ株式会社の森實将様、小川恵様、水野時枝様、株式会社ZENB JAPANの長岡雅彦様、株式会社スナックミーの服部慎太郎様に快くインタビューを受けていただき、フードデザインの現在について議論させていただいた。続くCHAPTER 03では共同研究をともに推進してきた京都工芸繊維大学の林佑樹君、畠中美緒君、岡本真由子君、ハフマン恵真君、田中杏佳君、Lilianka Isabel Julian Placido君、奥田宥聡君、宮本瑞基君、臼倉菜々子君、古田希生君、井上菜々子君に感謝したい。また、株式会社インフォバーンの遠藤英之様、辻村和正様には共同研究のリサーチからアイデア創出、本書の制作にも度々ご協力いただいた。softdevice inc.の小林直人様、金原佑樹様、そしてグラフィックデザイナーの中家寿之様には未来シナリオ映像の世界観をつくり込むために、コンセプト立案段階から映像作成までご協力いただいた。そのほか、株式会社ナナメの松岡健次郎様、里井築様、藤中亮太様、長尾崇弘様、未来シナリオ映像にご出演のみなさま、アクティブライフ箕面、KIT HOUSE（大学生協同組合）、定食こにし、オムライスチャッピー、稲穂食堂、京都工芸繊維大学dcepプログラム・2019年度デザインリサーチ論受講生、宮木光君、Natural Machines社CEOのEmilio Sepulveda様、Food TechnologistのAlba Martín様、京都工芸繊維大学ロボティクス研究室、株式会社大阪ガスクッキングスクール、安井様にも協力いただいた。そしてCHAPTER 04、座談会においては、増本奈穂様、北澤みずき様、伊福伸介様、LURRA°各位、菅崎優子様、小松聖児様、淺田信夫様、堀田樹様、島村雅晴様、宮下拓己様、山内裕様、中山晴奈様、ドミニク・チェン様にご協力いただき、これからのフードデザインについて議論や協力をいただいた。

ここに名前を挙げることができなかった方も多数いるが、本書の成立に関わった関係者のみなさまに、心から御礼申し上げる。

本書執筆、取材、構成、編集、校正にあたって粘り強く伴走くださった光川様、早志様をはじめとした合同会社バンクトゥ各位に感謝する。本書は光川様、早志様なくして成立はしなかっただろう。

また、本書の企画をBNNにご紹介いただいた須鼻様のおかげで書籍作成が実現した。深く感謝いたします。

最後になるが、BNNの石井様には本書の企画検討からお付き合いいただき、最後まで丁寧に書籍作成に当たってくださったことに感謝する。ありがとうございました。

緒方胤浩・水野大二郎

FOOD DESIGN

フードデザイン
未来の食を探るデザインリサーチ

2022年7月15日　初版第1刷発行

著者	緒方胤浩、水野大二郎
編集・企画	光川貴浩、早志祐美（合同会社バンクトゥ）
編集協力	飯田久美子、遠藤英之（INFOBAHN DESIGN LAB.）、岡田芳枝、平田由布子
デザイン	吉田健人（合同会社バンクトゥ）
イラスト	カワイハルナ
写真	岡本佳樹、原祥子
発行人	上原哲郎
発行所	株式会社ビー・エヌ・エヌ
	〒150-0022
	東京都渋谷区恵比寿南一丁目20番6号
	FAX: 03-5725-1511
	E-mail: info@bnn.co.jp
	www.bnn.co.jp
印刷・製本	シナノ印刷株式会社

本書は大阪ガス株式会社エネルギー技術研究所と
京都工芸繊維大学 KYOTO Design Labの
共同研究成果の一環として制作したものである。

ISBN978-4-8025-1243-5
©2022 Kazuhiro Ogata, Daijiro Mizuno
Printed in Japan

緒方胤浩（おがた・かずひろ）

京都工芸繊維大学 大学院でフードデザインとサービスデザインの研究に従事。九州大学在学中に「トビタテ！留学JAPAN」の第5期生として1年間留学したカールスルーエ造形大学でプロダクトデザインを学ぶ。KYOTO Design Labが主催し、Red Dot Design Award 2020とiF DESIGN AWARD 2021を受賞した「Food Shaping Kyoto」ではコンテンツデザイナーを務め、京都の都市と食の関係を読み解いた展示デザインを提案。自身の修了制作・研究では、地元福岡の屋台文化をエスノグラフィ調査し、未来の食インフラとして機能する屋台を指向し市民の健康的な食生活とコミュニティ形成に貢献する「おでん」のリデザインをおこなった。
kogata.portfoliobox.net

水野大二郎（みずの・だいじろう）

京都工芸繊維大学 未来デザイン・工学機構 教授 慶應義塾大学大学院 政策・メディア研究科 特別招聘教授
2008年ロイヤル・カレッジ・オブ・アート（RCA）博士課程修了、芸術博士（ファッションデザイン）。ウルトラファクトリー・クリティカルデザインラボ、京都大学デザインスクール、慶應義塾大学SFCを経て、2022年4月から現職。Ars Electronica STARTS Prize（2017）入選、International Documentary Filmfestival Amsterdam short documentary 部門（2019）入選など、多様なプロジェクトに従事。共編著に『vanitas』（アダチプレス、2013～現在）、共著に『FABに何が可能か「つくりながら生きる」21世紀の野生の思考』（フィルムアート社、2013）、『インクルーシブデザイン: 社会の課題を解決する参加型デザイン』（学芸出版社、2014）、『サーキュラーデザイン: 持続可能な社会をつくる製品・サービス・ビジネス』（学芸出版社、2022）など。
www.daijirom.com